U0112109

大展好書　好書大展

品嚐好書　冠群可期

運動精進叢書 14

新保齡球技法
——曲線球與飛碟球

林升滿　葉增保　著

大展出版社有限公司

國家圖書館出版品預行編目資料

新保齡球技法—曲線球與飛碟球／林升滿　葉增保　著
——初版，——臺北市，大展，2006〔民95〕
面；21公分，——（運動精進叢書；14）
ISBN　978-957-468-500-4（平裝）

1.保齡球
995.7　　　　　　　　　　　　　　　95018752

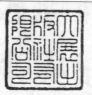

新保齡球技法—曲線球與飛碟球

ISBN-13：978-957-468-500-4
ISBN-10：　　957-468-500-4

著　　者／林升滿　葉增保
責任編輯／王　勃
發 行 人／蔡森明
出 版 者／大展出版社有限公司
社　　址／台北市北投區（石牌）致遠一路2段12巷1號
電　　話／（02）28236031・28236033・28233123
傳　　眞／（02）28272069
郵政劃撥／01669551
網　　址／www.dah-jaan.com.tw
E - mail／service@dah-jaan.com.tw
登 記 證／局版臺業字第2171號
承 印 者／高星印刷品行
裝　　訂／建鑫印刷裝訂有限公司
排 版 者／弘益電腦排版有限公司
授 權 者／北京人民體育出版社
初版1刷／2006年（民95年）12月

定　價／300元

●本書若有破損、缺頁敬請寄回本社更換●

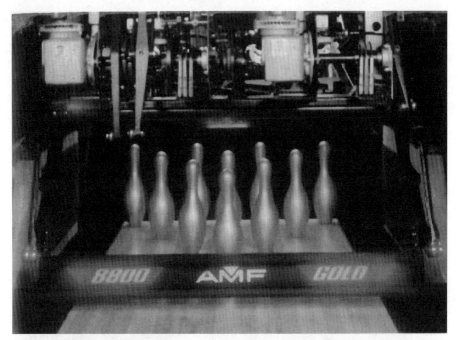

美國 AFM8800 保齡球設備

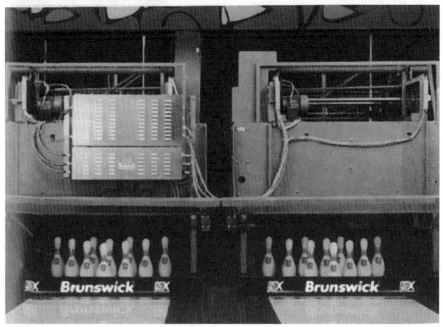

美國賓士域 GS-X98 保齡球設備

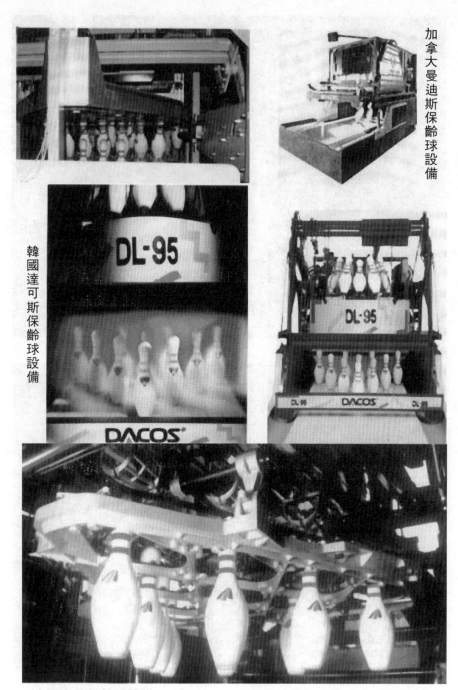

加拿大曼迪斯保齡球設備

韓國達可斯保齡球設備

中國中路保齡球設備

彩色大屏幕計分器及個性化顯示

彩色小屏幕計分器　　　　　　總服務臺電腦控制系統

最新型號回球機

雙面設計，萬花筒搭配香港夜景

飛躍祥龍搭配萬里長城

個性化可更換彩色活動布景

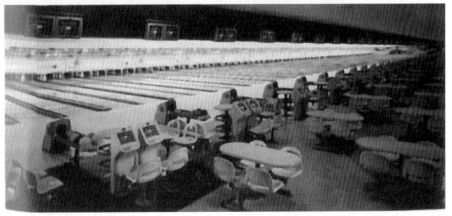

標準比賽場地

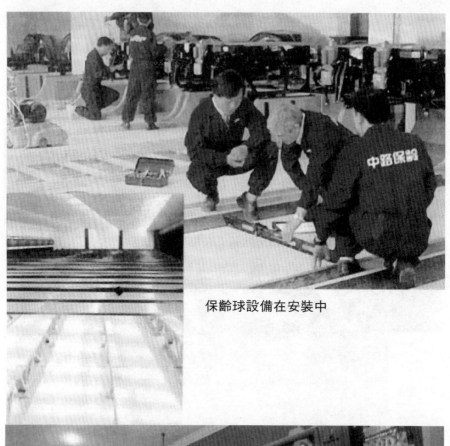

保齡球設備在安裝中

上海中路 108 道保齡球館局部

8-16磅公用保齡球

自動化球道落油機

保齡球專用量具

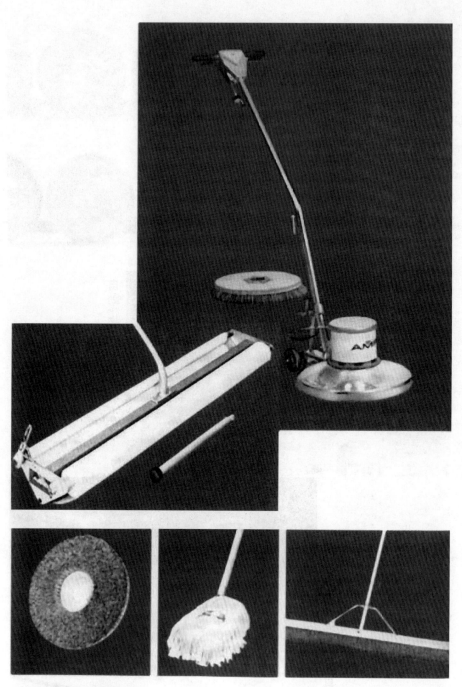

保齡球道清潔用具

不同型號護腕、指孔貼、補手液

補孔用樹脂膠、硬化劑、色漿

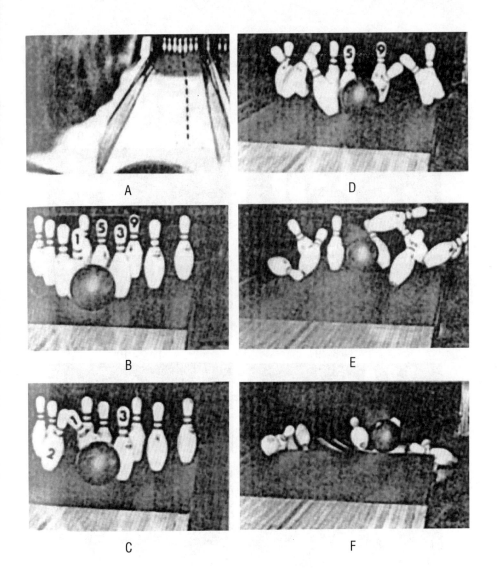

獲完美全中球的六個畫面

A. 球員以△號目標箭頭為基準瞄準瓶袋；
B. 球擊中①－③瓶袋；
C. 球擊中①號瓶受阻後，向③號瓶偏離；
D. 球受阻於③號瓶後，向⑤號瓶深入；
E. 球受阻於⑤號瓶後，向⑨號瓶偏離，構
　　成①－③－⑤－⑨號瓶的連鎖反應；
F. 最後球從⑨號瓶位滾出瓶臺。

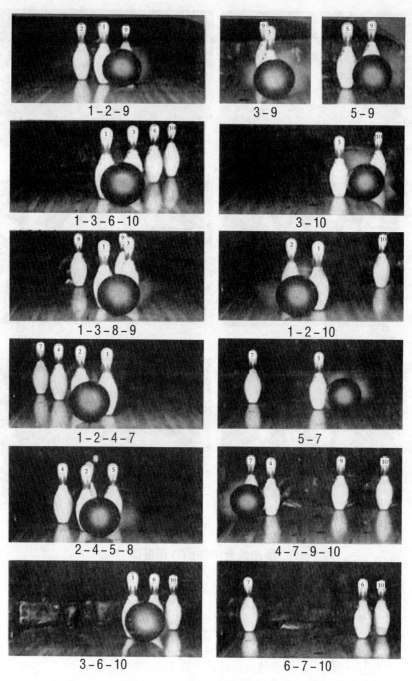

1 - 2 - 9

3 - 9

5 - 9

1 - 3 - 6 - 10

3 - 10

1 - 3 - 8 - 9

1 - 2 - 10

1 - 2 - 4 - 7

5 - 7

2 - 4 - 5 - 8

4 - 7 - 9 - 10

3 - 6 - 10

6 - 7 - 10

最常見十二種「補中」瓶位圖

前　言

☆☆☆☆☆☆☆☆☆☆☆☆☆☆☆☆☆☆☆☆☆☆☆☆☆

　　保齡球運動集競技、鍛鍊、娛樂、趣味於一身，適合不同年齡、不同性別和不同社會層次的人們進行體育活動的需要，加之不受氣候條件的影響，因而很容易開展。歐美廣大群眾早已普遍喜愛上了這項運動。傳入亞洲後，特別是在日本、臺灣、香港、菲律賓、馬來西亞、新加坡、泰國等國家和地區很受歡迎。由於全世界參加此項活動的人越來越多，技術水準不斷提高，今天已成為新興的體育項目，躋身於國際競技運動大家庭。國際保齡球協會（FIQ）將世界分為美洲、歐洲和亞洲三大區域，每四年舉行一次世界錦標賽，每兩年舉行一次區域錦標賽，每年舉行一次世界杯賽。保齡球運動正日益得到各國的重視和推廣，不久將被列為奧運會的正式比賽項目。

　　中國的保齡球運動起步較晚。1981 年 12 月，上海錦江俱樂部首家引進美國自動化保齡球設備。1984 年中國決定將保齡球列為正式開展的體育項目，1985 年 5 月 24 日，中國保齡球協會成立。十多年來，北京、天津、瀋陽、哈爾濱、長春、大連、青島、濟南、呼和浩特、西安、南京、合肥、蘇州、泰州、江陰、宜興、上海、杭州、寧波、溫州、廈門、福州、汕頭、長沙、昆明、桂林、湛江、海口、北海、廣州、佛山、中山、珠海、深圳、蛇口、順德等城市，相繼建成了數十家保齡球場館，有 800 多條球道，還有相

當一部分正在籌建和規劃中。由此可見,其發展速度是很快的,前景十分廣闊。

目前,中國國內每年要舉辦三大比賽:「賓士域杯」全國錦標賽、全國精英賽和全國青年錦標賽。在過去,中國曾成功地舉辦了 1991 年世界杯賽、1993 年東亞運動會、1994 年遠東錦標賽及兩屆國際公開賽等大型國際保齡球比賽,受到亞洲保齡球聯合會和參賽各國的好評。中國的保齡球運動員和教練員,也為儘快提高運動技術水準作出了努力:1991 年獲世界杯賽第九名,1992 年獲世界青年錦標賽第五名,1993 年在東亞運動會上獲一銀一銅,1994 年在遠東錦標賽上獲兩銀一銅。

《新保齡球技法 曲線球與飛碟球》一書,是作者總結了從事保齡球運動十餘年的經驗,並吸收國外高手的心得體會寫成的。它系統地介紹了保齡球運動的各個方面:歷史與現狀、設備和器材、基本功練習、四步投球法、投線球和旋轉球、球道的觀察和研究、投全中球的要領和調整、投補中球、比賽和記分、新球和風格等等。從球的結構、握法到根據球道情況進行正確投球的技巧及比賽規則;從初學到中、高級投球訣竅等,均作了詳盡的說明。書的內容由淺入深,理論結合實際,是一部難得的保齡球技術專著。在當前中國保齡球學習資料尚十分缺乏的情況下,它的出版無疑會對中國保齡球運動的推動、球員技術水準的提高和全民健身戰略的實施,起到積極的促進作用。

1981 年 12 月,上海錦江俱樂部建成全國第一家保齡球館,設備從美國 AMF 公司引進,三年後,美國賓士域保齡球設備打進中國市場,1985 年加拿大「曼迪斯」設備緊隨

其後，1993 年韓國 DACOS「迪高斯」設備作為最後一個競爭者，立足深圳和上海，搶佔大陸市場，由於保齡球這一新事物帶來新感覺、新嚮往和新概念形成的新需求，保齡球開始由東向西、由南向北，在全國各地迅猛發展，所需設備供不應求，源源不斷的設備訂單飛向海外，外國品牌壟斷著整個大陸市場。

在這同時，以提供保齡球設備作手段，達到謀利為目的，賓士域早年 A—2 和 AMF 的 82—30 等二手設備及雜牌貨紛紛亮相並搶佔市場。臺商、港商、日商和新加坡投資者蜂擁而至。獨資、合資、合作和中資球館，24 道、32 道、48 道、64 道從大城市開始發展到中小城市，最後是縣級城鎮，保齡球館像雨後春筍般建立起來。

被譽為「貴族運動」的保齡球，1990 年前僅在少數涉外賓館才有，由少數人參與，1993 年以後發展到男女老少都以加盟為榮。特別是亞運會、東亞運動會、全運會將保齡球列為正式比賽項目，各大球館排隊叫號，通宵打球。當時黃金時段每局價格 40 元，在上海等大城市玩保齡球，算得上是全世界最貴的娛樂項目。其中各種商業性大獎賽層出不窮，真是好一片繁榮景象！

1995 年後，僅以上海為例，除「櫻花」「得寶」「中興」「統領」「星城」「歐登」等幾個較大球館外，其他場館多為二手設備和雜牌貨，一個球館正廳有數道，旁邊有幾道，拐角還有數道，大大小小的非標準場地到處可見，球局價格開始下調，明顯的「時段價格」被經營者廣為採用⋯⋯這期間，中國的保齡球運動在中國保齡球協會領導和各省市保齡球協會的支持配合下，其中原國家體委二司的袁揚和現

任保協秘書長李家駿、深圳的孟慶堯、珠海的黃乃治、廣州的江仲源、大連的劉成年、上海的劉師餘及佛山青少年宮的幾位領導們都為中國保齡球運動的發展和提高作出了貢獻。儘管「奧運」還未將保齡球列為正式競技項目，但這僅是時間問題，在前期能有更多的國外高手來華交流、表演，有更多的機會出國參賽、學習，有線體育頻道的推廣和宣傳都將起到積極作用，在今後幾年裡，仍然需要更多的人、更多的「鋪路石」和廣大保齡球愛好者繼續努力。

尤為可喜的是，自 1996 年 5 月起，上海中路集團有限公司生產的「中路」保齡球設備，經全體員工短短幾年的艱苦努力和開發，從仿造、改進到創新，技術設備和工藝流程日趨完善，設備質量有一個質的飛躍。1998 年全國市場佔有率超過 50%，銷量達到 2000 道，並先後出口到 12 個國家和地區。從外國保齡球設備公司撤退和庫存積壓來看，足以證明「中路」的崛起，不僅僅結束國外品牌壟斷中國市場的局面，更為加速保齡球運動「平民化」進程作了貢獻，對「中路」人來說，真乃走出了一條中國人的路。

在新千年新春之際，上海「中路保齡城」108 道正式竣工，今天我們借新版《保齡球技法》出版之際，代表廣大保齡球愛好者，對「中路」為中國保齡球運動發展所作出的努力表示感謝！同時祝願中國保齡球運動技術有一個迅猛的提高，早日衝出亞洲，走向世界！

作者　於上海

新版前言

☆☆☆☆☆☆☆☆☆☆☆☆☆☆☆☆☆☆☆☆☆☆☆☆☆

　　中國保齡球運動自 1981 年 12 月「上海錦江俱樂部」建成首家球館以來，在不到二十年的時間內，各省、市、城鎮前後相繼建起了數百家球館。最小的 2 道，最大的 108 道，由當初少數人參與猛增到千百萬人參加，成為男女老少積極投入的群眾性體育運動和休閒娛樂項目。這就足已證明中國保齡球運動發展速度的驚人。從正式比賽和平時訓練中所取得的成績來看，亦十分喜人，獲得高分和 300 分的人在全國各地時有出現，可見技術水準的提高也是很快的，但在總體水準上，24 局平均分還不高，有待廣大球員和保齡球專業工作者繼續努力。

　　根據互聯網訊息，在美國要想加盟 PBA 組織，必須在兩年內平均成績達到 200 分以上者方可成為「準會員」。派克・邦 1988 年在正式比賽中，800 局平均分為 226 分，1999 年在原有基礎上提高了 2 分，這是真正的高水準。特別值得一提的是，美國有「三個等級」的保齡球培訓學校（中心），從事發展和提高該項運動技術，由此可見一斑。

　　1992 年 5 月出版《保齡球技法》一書時，我們表示「願為保齡球運動技術的發展和提升，作一塊小小的鋪路石」。八年來作為中國大陸第一本專業技術書籍，我們的心血沒有白費，本意已初見成效，真誠的願望有待繼續實

現。

　　在《新保齡球技法　曲線球與飛碟球》中，新增加了：1999～2000 年美國各大廠商最新推出的保齡球品牌、關於保齡球鑽孔技術標準、對球道清潔保養和落油處理、飛碟球概況和飛碟球技術、現場技術指導問答、1023 種補中中的主要瓶位圖示、專用術語解釋和規則等內容。

　　這是多年實踐經驗的總結。書中大部分圖表均重新繪製並修正了某些錯誤。希望《新保齡球技法　曲線球與飛碟球》能對廣大球友有所幫助。這裡，謹向再次為《新保齡球技法　曲線球與飛碟球》出版作出努力的人民體育出版社責任編輯劉沂、王勃、上海正陽保齡球館、球友張群、蔡宏福、鄒明、張海濤、林建楓、夏量雄以及各保齡球俱樂部和廣大保齡球愛好者對我們的厚愛和支持表示衷心的感謝！

　　儘管在編撰新版中我們作了不少努力，但不全面和錯誤之處仍然難免。懇望專家和保齡高手們批評指正！

<div style="text-align: right">作者　於寧海</div>

願爲保齡球運動技術的發展和提高，
作一塊小小的鋪路石。

——作者

目　錄

☆☆☆☆☆☆☆☆☆☆☆☆☆☆☆☆☆☆☆☆☆☆☆☆

第 1 章

☆☆☆☆☆☆☆☆☆☆☆☆☆☆☆☆☆☆☆☆☆☆☆

保齡球運動概況

一、保齡球運動

保齡球又叫「地滾球」，最初叫「九柱戲」，起源於德國。它是一種在木板球道上用球滾擊木瓶的室內體育運動，流行於歐、美、大洋洲和亞洲一些國家。

比賽分個人賽和多人賽。賽前，以抽簽決定道次和投球順序。比賽時，在球道終端放置 10 個木瓶成三角形，參加比賽者在犯規線後輪流投球撞擊木瓶；每人均連續投擲兩球為 1 輪，10 輪為一局；擊倒一個木瓶得 1 分，以此類推，得分多者為勝。

規則規定，運動員投球時必須站在犯規線後面，不得超越或觸及犯規線，違者判該次投球得分無效。投球動作規定用下手前送方式，採用其他方式為違例。

保齡球具有娛樂性、趣味性、抗爭性和技巧性，給人以身體和意志的鍛鍊。由於是室內活動，不受時間、氣候等外界條件的影響，也不受年齡的限制，易學易打，所以成為男女老少人人皆宜的特殊運動。

二、保齡球運動小史

　　保齡球的歷史源遠流長，在距今約 7200 年前就有了類似保齡球的活動。英國倫敦大學名譽教授佛林達斯‧佩德里爵士在發掘埃及古墓及遺址時，發現了 9 塊成形的石頭和 1 個石球，同現在的保齡球用具很相像。原始的玩法是：石球通過三塊大理石組成的拱形球道，將排列成行的 9 塊尖石擊倒（圖一）。考古學者還發現，古時彼里尼西亞人也有一種叫做「烏拉瑪伊加」的投擲遊戲，同樣用石頭作球和目標（圖二）。更為有趣的是當時球和目標的投擲距離也是 60 英尺，和現代保齡球道的距離基本相似。

　　「九柱戲」是現代保齡球運動的前身，公元 3～4 世紀起源於德國。最初，只是天主教會宗教儀式活動的一個組成部分，用來測量教徒信仰心的尺度。通常在教堂的門廳或走廊裡，安放木柱象徵異教徒和邪惡，石球代表正義，教徒們以球擊柱求得精神上的解脫（圖三）。

　　他們認為：擊倒木柱可為自己贖罪、消災；擊不中就應更加虔誠地信奉「天主」。由於這項活動的娛樂性和趣

圖一　　　　　　　　　圖二

圖三

圖四

味性強，傳到義大利後變成了與宗教信仰毫無關係的民間遊戲，接著傳遍了整個歐洲。到了 13 世紀，英國開始在草坪上玩保齡球，當時的目標僅有一個木柱或圓錐體。到了 14 世紀，這種遊戲在英國蓬勃發展，目標由 1 個柱子增加到 9 個柱子（圖四），以致英皇愛德華三世惟恐此項活動會妨礙箭術的練習，下令禁止九柱戲遊戲。

　　此後在相當長的一段時間裡，受禁的保齡球成為一種賭博形式盛行於地下的私人酒吧間。

　　1626 年，荷蘭移民尼加·保加茲把九柱戲帶到了美國。它很快就被美國人所接受，並逐漸由戶外轉到室內。19 世紀初，它在美國又因涉賺賭博而被取締。但經過行家們的改頭換面，將原來的 9 柱增加 1 柱，變成了 10 柱；把原來的菱形排列改成了三角形排列，巧妙地躲過了禁令的限制，使之延存下來（圖五、六）。到了 19 世紀中葉，「十柱戲」便公開而廣泛地到處可見，名稱也被改作「保齡球沙龍」。從此，受禁的保齡球變成了一種高尚的娛樂，登上了大雅之堂。至 19 世紀末，大規模的保齡球室與輪滑場、舞廳、商店毗鄰而起，流行到世界各國。

圖五

圖六

　　儘管這樣，那時候的保齡球活動並沒有統一的規則，球的大小和柱的形狀各不相同，球道的距離也因球室長短不一而有差異，這就阻礙了保齡球活動的技術交流和發展。1875 年，美國紐約地區 9 個保齡球俱樂部的 27 名代表組成了世界上第一個保齡球協會（NATIONAL BOWLING ASSOCIATION）。這個組織的壽命雖短，但在保齡球歷史上卻作出了有益的貢獻。它決定了兩件大事：一是規定了球道的距離；二是決定了柱子的大小。從此，形形色色的保齡球得到了統一，為以後的技術交流和發展奠定了基礎。

　　20 年後的 1895 年 9 月，紐約正式成立了保齡球協會（ABC 總會）。1916 年成立了女子保齡球協會（WIBC），隨後又成立了青少年保齡球協會（YABC）。

三、今日保齡球運動

　　國際保齡球聯合會（FEDERATION INTERNATIONAL DES QUILLEURS 簡稱 FIQ）成立於 1952 年，總部設在芬蘭的赫爾辛基。它以奧林匹克精神為宗旨，提倡和發展該項運動，目前已有六十多個國家和地區加入了國際保聯。國際保聯把世界劃分為美、歐、亞三大區域，每年在不同

的國家和地區舉行一次世界杯比賽，每兩年舉行一次區域大賽，每四年舉行一次世界大賽。

此外，還有世界女子錦標賽和青少年錦標賽等。第一次正式的國際比賽於 1954 年在赫爾辛基舉行，有 7 個歐洲國家參加。1963 年 7 月舉行了第 1 屆世界錦標賽，1964 年 11 月舉行了第 1 屆世界杯賽，1968 年舉行了首屆亞洲錦標賽。

保齡球被 1974、1978 和 1986 年亞洲運動會列為正式比賽項目，設有男女金、銀、銅牌各 6 枚。1988 年第 24 屆漢城奧運會把它列為表演項目，1992 年第 25 屆奧運會將把它列為正式比賽項目。

美國為發展保齡球運動作了很大努力。目前共有 7200 萬會員，其中女會員佔 38%，男會員佔 33%，青少年會員佔 29%。美國有 9000 多個保齡球中心，可容納 65000 萬人次。每週約有 1300 萬人次參加該項運動，平均每 5 個人中就有 3 個是業餘保齡球運動員。愛好保齡球的人數勝過棒球、足球、高爾夫球和網球。ABC 總會是美國最大的體育運動機構之一。

美洲區的加拿大、墨西哥、委內瑞拉、阿根廷……歐洲區的英國、原聯邦德國、荷蘭、挪威、瑞典、丹麥、瑞士、羅馬尼亞……亞洲的日本、韓國、新加坡、菲律賓、泰國、馬來西亞、印尼和臺灣、香港，保齡球運動都比較普及。就拿香港來說，有保齡球中心 20 多個，最大的球場有 64 條球道，全港共有 500 多條球道。HKTBC 協會有眾多的男女會員。除參加國際比賽外，每年還舉行國際保齡球公開賽，其他各類杯賽和大獎賽更是不勝枚舉。日本的

保齡球運動更為普及，不僅是大城市，而且每一個縣都有球隊。他們有這樣一句話：「從 8 歲玩到 80 歲。」每年參加這項活動的有 7540 萬人次。全國保齡球場總面積達 283 萬多平方米。保齡球被 140 餘所大中學校列為體育課程。

據了解，亞洲區保齡球技術水準較高的是日本、臺灣和泰國，其次是馬來西亞和新加坡。要進入亞洲前三名，24 局平均分男子必須達到 220 分左右，女子必須達到 195 分以上。

從近幾年的保齡球國際比賽成績中可以看出，這項運動非常適合亞洲人。例如，1970 年世界杯比賽，新加坡球員陳玉書獲亞軍；1973 年泰國球員 Kisnee 榮獲世界杯女子冠軍；1975 年倫敦舉行的世界大賽，新加坡球員陳玉書榮獲冠軍，298 分最高局分保留至今；1976 年世界杯賽菲律賓球員 DAENG NEP OMUCENO 榮獲冠軍；1979 年世界杯賽泰國球員 DOVCODIITA DTIAROCN 榮獲冠軍。1986 年 6 月在馬來西亞舉行的亞洲錦標賽中，臺灣運動員獲得 4 塊金牌；1986 年第 10 屆亞運會，香港選手車菊紅榮獲女子冠軍。

我國的保齡球運動，由於起步晚，與亞洲強國相比，自然有一段距離；與世界強國相比，差距就更大。今後的首要任務是：宣傳保齡球運動，開展保齡球活動；奮發圖強，努力提高運動技術水準。

第 2 章

☆☆☆☆☆☆☆☆☆☆☆☆☆☆☆☆☆☆☆☆☆☆☆

現代保齡球運動設備

　　原始的保齡球活動，只有球和目標，在草坪上投擲，並無其他設備。移至室內以後，也只是在門廳、走廊或專設房內的地上活動，有人投擲，有人負責把擊倒的目標重新豎好，並把球送給投擲者。後來出現了簡單的木板球道。1875 年，球道的長度和目標的大小統一後，才有簡陋的設備，開始踏上了比較正規的發展道路。

　　20 世紀 20 年代，出現了縱向板條拼接的 60 英尺長球道、大球（兩個指孔）、大目標和 45 英尺短球道、小球、小目標（均有木軌回球道）兩種保齡球形式。20 世紀 30 年代，美國開始使用簡易的手動機械裝置，到了 40 年代才出現由繼電器控制的自動豎瓶裝置。隨著時代的發展和科學的進步，保齡球設備幾經更新，日趨完善。

　　如今美國 AMF82／70 型和 BRUNSWICK2000TM 型均為電腦控制的全自動保齡球設備。

　　現代化的保齡球設備由如下幾部分組成：

一、自動化機械系統

　　由程序控制箱控制的掃瓶、送瓶、豎瓶、夾瓶、升球、回球、瓶位信號、補中信號顯示和犯規器等裝置組成。

二、球道的組成

球道總長 2372.8 厘米（公分），寬 106.4 厘米。發球區和豎瓶區用加拿大楓木板條拼接而成，其餘用鬆木板條拼成。在離犯規線 457.2 厘米範圍內，有 7 個目標箭頭和 10 個引導標點；豎瓶區（瓶臺）從①號木瓶中心線到底部為 86.83 厘米，10 個瓶位間隔距離各為 30.48 厘米，成正三角形排列。球道的兩邊為球溝，寬 24.1 厘米。相鄰兩條球道間的下面有公用回球道。球道和助跑道之間有 0.95 厘米寬的犯規線和光控犯規器。從犯規線到助跑道底線為助跑道，長 457.2 厘米，寬 152.2～152.9 厘米。在助跑道內距離犯規線 5.08～15.23 厘米範圍內，嵌有 7 個滑步標點；離犯規線約 335.5～335.9 和 426.9～457.4 厘米範圍內，嵌有兩排共 10 個站位標點（AMF 設備兩排共 14 個）。這些標點和目標箭頭都在同一塊木板條上。相鄰一對助跑道中間設有公用回球機。如圖七、八所示。

三、記分臺

記分臺包括雙人座位、投影裝置、球員座位等設備。最現代化的球場裝有電腦記分系統和選瓶位置。

四、附加設備

附加設備有清潔打磨機、上油機、球箱和球架。使用

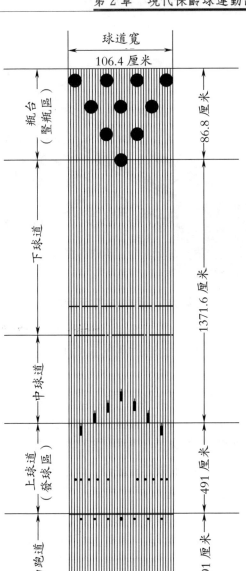

圖七　球道

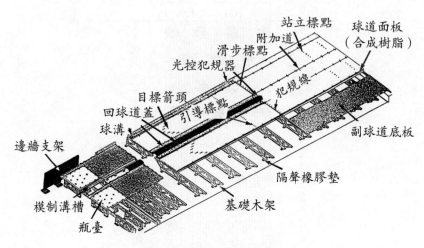

圖八　標準球道橫斷面

上油機時，可對球道上油距離的長短和油量多少進行選擇和調節。

　　近幾年 AMF 和賓士域公司均生產出清潔、落油合二為一的最新設備，前半部為清潔機，後半部為落油機。從犯規線處到瓶臺整條球道，使用球道洗滌劑，清洗速度快捷，潔淨徹底；落油機對油量多少、油距長短均非開關旋鈕式控制，而是全電腦程序化控制，使用非常方便。

　　1999、2000 年全國錦標賽均用此種設備，根據《F. I. Q》規則對球道進行處理，具有良好的技術特性，為提倡「曲線球」、做到公平競賽和機會均等，為每一個球員創造了良好的競技條件。

五、木　瓶

　　每條球道有兩組共 20 個木瓶。木瓶以楓木為主要材料，經鑽孔、黏合、打磨定型和噴塗等特殊工藝加工而成。木瓶表面呈極為圓滑的曲線，重 1.26～1.46 千克，高 38.85 厘米，最大部位直徑為 12.1 厘米，圓周 38 厘米（圖九）。

　　為了在單位時間內縮短重複擺瓶的時間，提高局數，一般每條球道（每臺排瓶機）都多放 1～2 個木瓶。根據《F.I.Q》規則要求，每條球道上的木瓶重量應該基本接

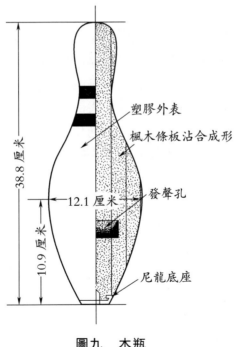

圖九　木瓶

近，輕瓶與重瓶、新瓶與舊瓶不能混用。目前常用瓶重為3.6磅，正式比賽用（使用 3.4 磅木瓶，純屬商業行為）3.8磅瓶。美國 P. B. A 已經開始使用 3.10 磅重的「金瓶」。

根據網上訊息，隨著保齡球技術的發展和提高，競技標準也會有相應的改變。最近 P. B. A 規定，最輕的球為 14磅，最重的球為 18 磅，瓶重增加到 4.4 磅。一個木瓶的使用壽命為 300 局！今後在職業和業餘的國際比賽中，是否採用兩種不同規格和標準不得而知，但是，改變和發展是絕對的，不變是相對和暫時的，讓我們拭目以待吧！

六、裝具及其他用品

保齡球鞋是球員打出好成績的重要裝備。一般有通用鞋和陰陽鞋兩種。通用鞋左右腳的鞋底都用皮革製成，右手球員和左手球員均可使用。陰陽鞋是右手球員左鞋底用皮革，右鞋底用橡膠，右鞋底尖部有一塊皮革，以確保助跑和滑步的穩定性；左手球員則相反。鞋全部用線縫製。保齡球運動員和職業選手都有專用鞋。

由於天氣有陰濕或乾燥等變化，助跑道有木質和合成材料之分，且存在新舊、清潔與否等差異，因此，對某些球員來說，對場地可能會有太黏或太滑等不同感覺，會對投球產生不利影響。

為了確保助跑的穩定性，使用細鋼絲刷對鞋底作必要的清潔保養十分有效。

好的保齡球專用鞋，右手球員的左腳或左手球員的右腳鞋底前掌採用可換式底面，可根據實際情況調換不同摩

擦系數的前掌底面，以適應助跑道。

　　保齡球運動員的服裝式樣很多，但最基本的一條要求是寬鬆舒適，切不可太緊。寬鬆的目的在於使動作自如，便於施展；當然也不能過於肥大。男球員宜穿一般的運動長褲和質地柔軟的翻領衫，女球員宜穿短袖衫和短裙。

　　保齡球是一種高雅的運動，無論平時訓練還是正式比賽，都嚴禁穿背心和短褲，但也不必穿著西裝打著領帶上場。球員通常不戴首飾，以免分散注意力。長髮的女球員要將頭髮束好，散髮容易遮擋視線，妨礙投球（圖十）。

　　護腕的種類和式樣有很多（圖十一）。目的在於保護和固定手腕。這首先是因為投手腕部的運動量和承受力都很大，長時間的訓練或比賽，在疲勞情況下有可能受傷；其次是由於在投擲過程中運用手法十分細膩，微小的動作變化都可能使球產生完全不同的結果。

　　所以，用護腕固定和保護手腕，就顯得非常重要，護

圖十

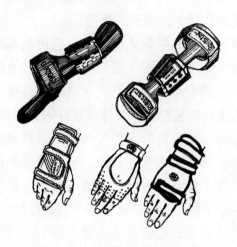

圖十一　各種護腕

腕是獲得高分的好幫手。

　　隨著球齡的增長和運動量的增加，球員握球的手指會有粗細的變化，因而對於球的指孔需作必要的修理和調整。為了不斷地求得合適的指孔，應該備有不同類型的貼膠，指孔鬆時貼上，緊時揭掉。

　　由於保齡球比較重，投擲手承受的力量大，手會出汗。汗手不利於握球、投擲和出指。為保持手部乾燥，通常除用乾毛巾擦或在風口吹乾外，可根據具體情況在大拇指、中指和無名指上使用不同類型的粉，例如吸潮沙、乾粉、黏粉、防滑粉和滑粉等多種，這些同樣也是每個球員的必備用品。

第 3 章

☆☆☆☆☆☆☆☆☆☆☆☆☆☆☆☆☆☆☆☆☆☆☆☆☆

保 齡 球

　　最原始的球係石製，後來改用木料。當時球的直徑不大，也沒有指孔，一隻手便可抓住投擲。到了 19 世紀 20 年代，出現了膠木球。球有大小兩種，大球上有拇指孔和中指孔，小球上沒有指孔。膠木球硬而脆，容易破裂，所以後來改用硬橡膠球。可是橡膠又有一定的柔軟性和彈性，同樣不理想。至 20 世紀 40 年代，又製成了一種全黑色、帶花紋的塑膠球。為了便於投擲和發揮技術，上面鑽了三個指孔。男性用球和女性用球僅重量不同。20 世紀 50 年代後期，球的材質又有了新的發展，製造時採用現代化的技術和工藝，出現了塑膠樹脂高分子合成球。近幾年又進一步採用尤錄丁纖維膠等有特性的材料，製出了軟性球、中性球和硬性球。各種名牌球如 ANCLE、RHINO、UC－2、HAMMER 等紛紛出廠。

　　球是運動員制勝的武器，下面我們對球作比較全面、詳細的介紹。

一、球的材質和構造

　　保齡球由球核、重量堡壘和外殼三部分組成。球核是確保標準重量的塑膠填充物。重量堡壘是重質塑膠粒子合

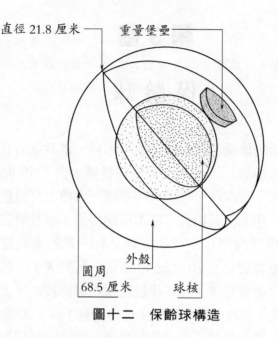

直徑 21.8 厘米　　重量堡壘

外殼

圓周
68.5 厘米　　球核

圖十二　保齡球構造

成體，它有堡壘、薄餅、方塊和酒杯等形狀。設計這一結構的目的，在於保證球鑽孔後有一個重量補償，並產生不平衡重量。外殼用尤錄丁纖維膠或樹脂為原料。這三部分由高精度的工藝技術合在一起，成為表面光滑、具有一定硬度和標準重量的球體（圖十二）。

二、球的重量、直徑和圓周

如果只用整數，球的重量從 6 磅到 16 磅計有 11 種規格。若加上小數則還不止此數。磅和千克的對比表如下：

16 磅 ─ 7.258 千克　　　10 磅 ─ 4.536 千克

15 磅 — 6.804 千克　　9 磅 — 4.082 千克
14 磅 — 6.350 千克　　8 磅 — 3.629 千克
13 磅 — 5.897 千克　　7 磅 — 3.175 千克
12 磅 — 5.443 千克　　6 磅 — 2.722 千克
11 磅 — 4.990 千克

　　球的直徑為 21.8 厘米，圓周不大於 68.5 厘米。表面除球的牌名、商標、編號及重量堡壘等識別標記外，不容許有任何凹凸不平的現象。

三、球的定向、硬度和不平衡重量

　　球的定向即球部位的確定。球分頂（上）、底（下）、前、後、左、右六個部位。重量堡壘識別標記在球的頂部。鑽孔前根據重量堡壘標記，用專用量具畫出對等線，即可確定上述六個部位（圖十三、十四）。

圖十三　不同形狀的重量堡壘

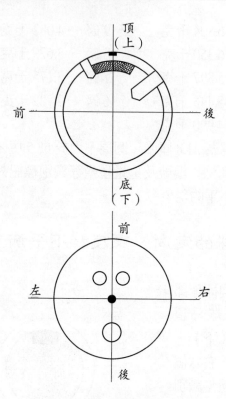

圖十四　保齡球的定向

由於每條球道都有它自己的特性，球員在訓練和比賽中沒有權利也不可能選擇球道，而只可以選擇球（球員應該備有不同硬度的球）。因此，選擇表面不同硬度的球來適應球道，使兩者配合良好，為自己服務，以保證正確的技術、技巧、角度、速度、轉折，達到預期效果，進入瓶袋，獲得全中，就十分必要了。

球表面的原始硬度並非一成不變，長時間的使用和滾動所產生的熱量和氣溫，會使球表面的硬度起不同程度的

變化。原始硬度的測定，按國際保聯的規定，在 23℃ 常溫下，用硬度表分別在球的前後左右四處進行檢查。最低硬度球不能低於 72°。下列是若干種牌號球的硬度的例子：

VC—2PCMODEL	72°～75°
FIREBOLT	75°～78°
HAMMER	76°～80°
FORCE10	76°～79°
NAIL	85°～87°
2W	77°～80°
ANCLE	73°～80°
RHINO	76°～80°

各種牌號都有一系列硬度不同的球供選購。一般硬度在 72°～76°者為軟性球，77°～85°者為中性球，86°～90°者為硬性球，90°以上者為極硬性球。在塑膠和油多的快速球道上，以使用軟性球為好，一般球道使用中性球，油少的慢速球道使用硬性球。多數球員喜歡用中性球。對於球道特性的適應，可用移動站位、調整角度線和變換全中線等方法解決，這在後面將會談到。

關於保齡球的不平衡重量，一個新球根據指孔的位置，可以產生四種不平衡重量：右側不平衡重量、左側不平衡重量，中指、無名指不平衡重量和拇指不平衡重量（圖十五）。

10～16 磅球的頂部和底部，不平衡重量正負不得超過 3 盎司（84 克），前後（中指、無名指、拇指）和左右正負不得超過 1 盎司（28 克），如圖十六所示。6 磅～9 磅球的頂部與底部，不平衡重量正負不得超過 3/4 盎司（21

A. 左側不平衡重量

B. 右側不平衡重量

C. 中指、無名指不平衡重量

D. 拇指不平衡重量

圖十五

克），前後和左右正負不得超過 3/4 盎司。

　　不平衡重量有積極重量和消極重量兩種。右手球員採用球右側不平衡重量 1 盎司、中指無名指不平衡重量 1 盎司和頂部不平衡重量 3 盎司組成積極重量；左側不平衡重量 1 盎司、拇指不平衡重量 1 盎司和底部不平衡重量 3 盎司構成消極重量。左手球員則相反。積極重量能增大球的滑行距離，使球的軌跡從充分滾動逐步變為旋轉而形成曲線，並能延遲轉折，使球進入瓶袋的偏離度小，而衝勁較大。消極重量完全相反，球員們需要的是符合規定要求的積極的不平衡重量。

　　保齡球的重量、硬度和不平衡重量必須經過嚴格檢查。符合要求的發給合格證書。有合格證書的球才能作為

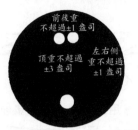

符合規定的不平衡重量

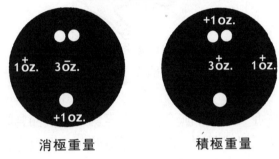

消極重量　　　　　　積極重量

圖十六

正式比賽用球。

　　在國外，過去曾有個別職業球員為了獲得高分，違反規定，在球頂鑽孔裝進鋼球或灌入水銀，再補平表面，非法製造大的不平衡重量；也有硬度低於 72°的球，用表面冷凍液降溫等辦法增加硬度，進行欺騙。因而目前在職業選手大獎賽中，對球的檢查非常嚴格，禁止使用打磨翻新和填補指孔後重新鑽孔的「再生球」。

四、球的種類

　　保齡球分通用球和專用球兩類。一般球館中用的都是通用球。通用球也叫娛樂用球，球上標有重量，三個指孔

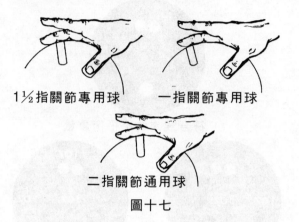

1½指關節專用球　　一指關節專用球

二指關節通用球

圖十七

的距離較近，中指、無名指入孔至第二指關節為限（圖十七），採用傳統握法。使用這種球時，只要重量合適，指孔稍大也無妨。對初學者來說，由於球的重量平均地分配在三個手指上，因而抓握容易，有安全感，便於投出直線球和斜線球。

專用球是根據球員的體重、體力、握力和臂力等各種因素決定的最適合該球員使用重量的球。重量決定後，再用專用量具測量球員手的大小、手指粗細、長短和柔軟程度，最後根據確切的數據進行專門鑽孔。這種球和球員的手完全相配，最適合他本人使用。

專用球的指孔有兩種：一種深度以中指、無名指的第一指關節為限，另一種以1½指關節為限。中高級球員和職業選手都採用這兩種形式的指孔。

它有以下特點：球員在投球時，根據槓桿原理施加一定的技術和技巧，就能使投出的球在不平衡重量作用下產生旋轉，其威力是通用球無法相比的。

五、怎樣選球

這裡所說的選球，僅是對球的重量而言。保齡球的重量，從整數 6 磅到 16 磅加上小數 0.5 磅，有 20 多種不同規格。初學者到球場，在球架上揀這揀那，往往無所適從。如果先學會選球，就不會這樣了。

選球有一個相對的標準，即根據個人的體重、體力、臂力、腕力和握力選擇適當重量。一般以握得穩固、擺動自如不感吃力、投球時又能充分控制為好。不過在初學階段以較輕的球為宜。透過學習，逐步掌握了運球和投球的基本技術，再進一步選用合適的重量。選定以後，不要再更改。例如，如果 14 磅太輕，15 磅太重，那麼 14.5 磅就比較合適。

從事保齡球的運動員和職業選手，男的一般用 16 磅球，女的用 15 磅球。為了適應場地，一個球員往往有三個以上的專用球。這三個球的重量必須相等，僅質地上有軟、中、硬的區別。

在正式比賽中，按規定可以使用其中的兩個或認定一個。球決不能忽輕忽重。重量級的球，不容易偏離；由旋轉，對木瓶的衝擊力很大，有助於獲得高分。

在保齡球運動中，球對球員就像刀對武士一樣重要。沒有一個好球，就如同勇敢的武士拿把鈍刀，難以發揮高超的武藝和技巧。

簡便的選球標準是：

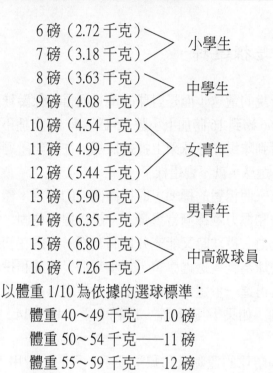

6 磅（2.72 千克）＞ 小學生
7 磅（3.18 千克）

8 磅（3.63 千克）＞ 中學生
9 磅（4.08 千克）

10 磅（4.54 千克）
11 磅（4.99 千克）＞ 女青年
12 磅（5.44 千克）

13 磅（5.90 千克）＞ 男青年
14 磅（6.35 千克）

15 磅（6.80 千克）＞ 中高級球員
16 磅（7.26 千克）

以體重 1/10 為依據的選球標準：

體重 40～49 千克——10 磅

體重 50～54 千克——11 磅

體重 55～59 千克——12 磅

體重 60～64 千克——13 磅

體重 65～69 千克——14 磅

體重 70～74 千克——15 磅

體重 75 千克以上——16 磅

六、怎樣握球

雙手放在球的左右兩邊，將球從回球機上捧起。以右手握球者為例，左手靠左腹把球托住，右手的中指和無名指插入指孔（專用球深度以第一指關節為限，通用球以第二指關節為限），再把大拇指深插進拇指孔；手心貼著球

弧面，把球牢牢握住（圖十八、十九）。

　　這時食指和小指有四種放法：1.自然併攏；2.食指和小指勻稱分開；3.食指分開，小指併攏；4.食指分開，小指彎曲作墊（圖二十）。

圖十八　　握球法

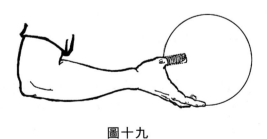

圖十九

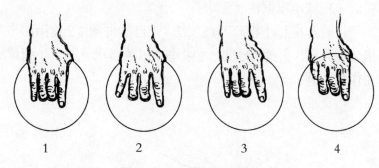

圖二十　四種握球形式

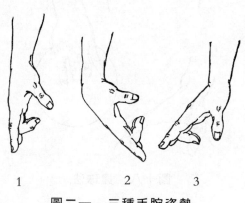

圖二一　三種手腕姿勢

　　球握好後，手腕可以有三種不同姿勢：1. 手腕挺直；
2. 向內側彎曲；3. 向外側張開（圖二一）。這三種姿勢將
決定投球的形式。

　　絕大多數球員採用前兩種姿勢。但無論是挺直、彎曲
或張開，姿勢必須始終如一，決不能因運球、擺臂等不同
動作而中途改變握球的形式。

七、專用量具、手型測量和鑽孔

專用量具有球形和圓盤形兩種。球形量具是一個特製的保齡球，一分兩半，中間有刻度。左半球上鑽有大小不同規格的中指和無名指孔，右半球上鑽有大小不同規格的大拇指孔。兩個半球用穿心螺絲固定後安放在球座上。

手型的測量和球的鑽孔，必須由專業技師擔任。它是一項技術性很強的工作。技師不但要懂得球的材質和構造，還必須善於區分每一個人的手型特徵和差別。他往往也是一位保齡球運動的好手，平均成績在 180 分以上。只有具備上述條件的技師，才能鑽出與每一個人的手型完全相配的具有殺傷力的指孔。

測量手型時，先用中指和無名指在左半球上找出最合適的指孔，深度以第一指關節為限，孔不能過緊，更不能過鬆；然後在右半球上找出適合大拇指的指孔，將大拇指深深插入孔內，大小合適進出自如，稍有餘量，把尺寸記下。接著將穿心螺絲擰鬆，轉動兩個半球，把三個指孔進行初步組合。再將中指和無名指插入指孔，大拇指插入拇指孔，進一步轉動兩個半球，找出最合適的「指距」，也就是調整到最容易抓握球的距離。擰緊穿心螺絲後，就形成了最適合個人手型的三個指孔組合。最後用鉤尺量出指距，算出橋距。

個人的手型測量好以後，應該把姓名、右手還是左手、球的重量、每一個指孔的尺寸、間距和橋距等全部填入卡片，即成為個人的指型卡片（圖二二）。它是每個球

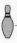

手型指孔卡片

左手□　　　　指孔深度　　　右手☑

中指孔　　　$\frac{1}{4}$　　　無名指孔

$\frac{2}{8}$　$\frac{23}{32}$　$\frac{1}{4}$　$\frac{21}{32}$　$\frac{2}{8}$

$\frac{2}{8}$　　　　　　　　$\frac{2}{8}$

指孔傾斜度　　橋距　　　指孔傾斜度

$4\frac{3}{8}$　指距　$4\frac{3}{16}$

拇指孔　$\frac{31}{32}$　$\frac{1}{8}$　指孔傾斜度
　　　　　　　　$\frac{1}{8}$

$2\frac{5}{16}$　指孔深度

品牌　　　　　　頂重
顏色　　　　　　底重
重量　　　　　　左重
編號　　　　　　右重

（單位：英制）

姓名：＿＿＿＿

地址：＿＿＿＿＿　電話：＿＿＿＿＿

圖二二

員定製專用球的依據。

　　還有一點不能忽視。由於各人手型的先天不同，有軟有硬，拇指彎曲的角度就不盡相同。例如，由圓心向外的叫做後傾斜度，由圓心向裡的叫做前傾斜度，向左右的叫做側面傾斜度（圖二三）。這些傾斜度的目的在於投球時使手指能順利地脫出指孔，所以在指型卡片上各指孔旁邊還必須注明傾斜度。傾斜度僅有幾分之幾英寸，完全是依

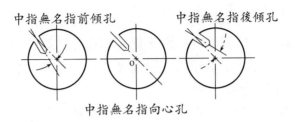

中指無名指前傾孔　　　　中指無名指後傾孔

中指無名指向心孔

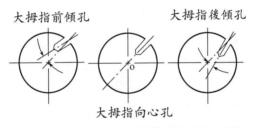

大拇指前傾孔　　　　大拇指後傾孔

大拇指向心孔

圖二三　軟、中、硬性手的指孔傾斜

靠鑽孔技師的經驗對手型測量後作出的正確判斷。

　　彩插中有第三代指孔和手型量具的圖示。它以兩個完整的球為主體，一個球上鑽有大小不同的指孔，孔旁標有尺寸。測量時，只要使被測量者的中指、無名指和拇指分別在球上找到最合適的孔徑（應留有餘量，以便修整），並把測得的尺寸記在手型卡片上即可。

　　另一球經過特殊加工，上面有三個長方形可以調整的

指孔基座，由螺杆進行調整和固定，從而求出與手型相配合的最適合抓握球的指距、橋距和指孔的傾斜度。三孔組合後，用測量工具和檢查設備進行測量檢查。最後把正確的尺寸記入手型卡片。

手型測量和鑽孔，對於一般的教練員和運動員來說，只要了解一下就可以了。關鍵是他們如何配合鑽孔技師對本人的測量檢查，並提出要求。要想得到一個威力強大的好球，惟一的途徑只有依靠經驗豐富、技術熟練的鑽孔技師。

指孔與手型是否合適，應注意下列五點：

1. 三個指孔不宜太大或太小，孔口也不宜過銳或過圓；2. 孔的深度不太深也不太淺；3. 孔的角度即傾斜度，應符合本人的手型和投球方式；4. 拇指和中指、無名指之間的距離不要太長或太短，在握好球的情況下能把一支鉛筆插入手心為宜，以便有效地利用手型槓桿；5. 指孔位置安排要適合手的結構和個人投球方式，並求得符合規定要求的積極不平衡重量。

前面說過，人的手型各不相同，所以必須在鑽孔幾何數據中確定手指孔的傾斜度，根據手型作適當調整，以求得與手型完全相配。對球來說，一孔定終身，只有把手型與指孔之間的誤差降到最低限度甚至零，這樣的球才能發揮出最大優點，成為好球。

規範化的指孔安排有三種：

1. 拇指孔和橋成垂直；2. 拇指孔和中指孔成直線；3. 拇指孔和無名指孔成直線（圖二四）。

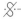

拇指孔和
橋成垂直

拇指孔和中
指孔成直線

拇指孔和無名
指孔成直線

圖　二四

八、保齡球鑽孔的標準

　　美國有一個從屬於 F. I. Q 的「國際保齡球鑽孔協
會」，該協會有眾多資深的專家和鑽孔技師，他們與球具

廠家有緊密的聯繫，根據各廠家設計出品的保齡球，以其構造、特性、材質為依據作指孔設定和如何鑽孔的確認。香港保齡球培訓中心教練張鶴洲先生是該協會中惟一的華人常務理事。前不久他到上海授課，為許多球員測量手型製定手型卡片，在張先生指導下很多人受益匪淺。

購得一個新球，如何將三個指孔鑽得與自己手型相匹配，這一點對每個球員來說非常重要，這不僅僅是鑽孔技師的問題，也是每個球員必須了解和應該掌握的技術問題。

一個新球鑽孔後，所謂好用與不好用，有以下幾個標準：1. 球的重量合適；2. 有頂重、前重和右重（左手球員左重）組成的積極的不平衡重量；3. 三個指孔和指距與手型相匹配；4. 是打「全中」用的第一球還是打「補中」用的第二球，要確認。

一個技術水準較高的好球員，對球的鑽孔要求集中體現在以下幾個方面：1. 指距長短合適；2. 指孔大小合適；3. 指孔傾斜角度沒有問題；4. 有多個不同硬度、不同光澀面、不同球道反應並完全符合規定要求的「第一球」（球具組合）；5.「補中」球一個類似「直線球」一樣的球，也可稍輕一點。

符合上述要求的球肯定能適應各種不同球道特性，顯得好用，如果相反或部分相反，就不好用。

一個好的鑽孔技師，應具有豐富的專業鑽孔技術和經驗，同時也能打出一手好球，更會演示多種技法與技巧。

為新球鑽孔的程序：1. 認真細心地觀察該球員的投球技術與習慣（用原先使用的球）；2. 察看該球的「球滾跡」；3. 詢問該球的使用情況，檢查手指、測量三個指孔

的傾斜角度；4. 檢查測量手型，將準確的數據填入「指孔卡片」；5. 詢問球員有什麼要求？6. 主動介紹新球的技術性能與構造；7. 對新球進行「指孔設定」（測量、畫線、定位）；8. 對「鑽孔機」零位的確認，並將新球定位；9. 根據「指孔卡片」上的正確數據，指孔大小、指孔傾斜角度、指孔深度、指距的確認，分別進行鑽孔（每個指孔要留有餘量，以便修理）；10. 根據要求修理三個指孔（鑽孔是圓的，手指是橢圓形的，將餘量修除，孔角「R」適中、孔壁光滑良好等）；11. 使用新球進行投球練習，檢查其效果。

　　一個新球所鑽指孔好壞，應讓球員來肯定（該球員應是技術熟練者），使用者最有發言權。一個不合適的球，使用起來總是感到不舒服，在心理上會產生障礙，在技術上難以發揮水準，更為明顯的是會傷害手指，其次是造成浪費。對不合適的指孔，惟一的辦法是「補孔」後重鑽。

　　給買新球的球友提兩點建議：1. 建立個人檔案，保存「指孔卡片」；確認「指孔卡片」所有數據與自己手型相匹配，注明存在的問題，以備後用。2. 購買新球前多向圈內人士了解，選擇有專業技術和經驗豐富的技師進行鑽孔。目前市場上所提供的球，凡是美國 AMF、哥倫比亞、賓士域、AZO 等公司出品的球，都沒有問題。並非價格越貴球越好，關鍵是指孔設定和鑽孔。

九、指孔修理和指孔間隙調整

　　一個新球，即使經過專業技師按照球員手型的確切數

據鑽了孔，從保守角度講，它仍留有一定的餘量和小小的誤差。所以，一個好球員必須學會根據本人的手型來修理指孔和調整指孔的間隙。

　　修理指孔通常有一定的部位，一般只是把緊量和不合適的餘量。如圖二五所示，用銼刀、刮刀和砂布等工具，順著指孔的傾斜度修理。切削量要小，要細心地慢慢地一面修理一面用手指放在孔裡試試。

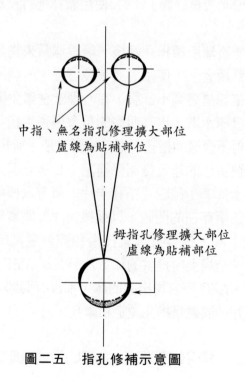

中指、無名指孔修理擴大部位
虛線為貼補部位

拇指孔修理擴大部位
虛線為貼補部位

圖二五　指孔修補示意圖

　　量修掉，手指不可能是圓的，在鑽孔時應保留一定的餘量，只有經過細心修理才能和手指相配合。

　　每天投球開始時和經過一段時間的練習後，由於冷和熱，球員的手指會有粗細的變化。應該使用厚薄不一的專用貼膠，如塑料貼膠、軟木貼膠、海綿貼膠或防滑貼膠等，使指孔和手指始終保持良好的配合。保持合適的指孔是投出好球的重要保證。

十、綜述新款保齡球

　　保齡球運動發展到今天，對球的要求越來越高，為滿足專業選手和業餘球員及廣大愛好者的需求，美國 AMF、賓士域、哥倫比亞、屈拉克、AZO、BTV、Ebonite 等公司廠商在研究創新設計新品牌的同時，開發使用新材料，用新技術和新工藝合成產生出具有各種技術性能的光面球和澀面球，真是琳琅滿目，亮麗的色彩使人眼花繚亂。例如：攻擊型蟲、吸血鬼、風暴、地域、犀牛、眼鏡蛇、銀頭、金腰帶、熱帶風暴、阿波羅、海神、亞米加／R 等等，新品種五花八門，層出不窮。哪一個是好球？多數人無所適從。如何確認一個好球呢？

　　我們認為目前市場上的球，從質量上講都可以，但絕大部分都不是新款，顏色是個人的偏愛和喜歡，價格要根據經濟能力，自己需要一個什麼樣技術性能的球以及鑽孔才是宗旨。其次是重量合適，球面軟硬光澀要與球道相配，最後是球員本人所具有的投球技術和技巧的正常發揮。只有這樣，球才能成為獲得高分的好幫手。

　　很多運動項目都會受到其本身的影響，但從來沒有一個運動項目像保齡球球具與運動員之間的關係那樣重要，

其他球類在結構設計、材料使用、工藝等方面都沒有像保齡球如此千變萬化。

(一)球體表面屬性、標記和顏色

絕大多數保齡球外殼均使用活性聚脂、塑膠聚脂和橡膠聚脂等合成材料。在球體中所佔厚度各不相同，有一定的強度和耐磨性。主要技術性能體現在：

1.與球道的配合能力（貼緊、抓住、咬合的性能）。
2.表面硬度，有軟、中、硬和極硬四個檔次的多種表面硬度。3.球外表拋成高光、亞光和打磨成霧面等不同澀面。例如：表面高光亮，一般密度較高、摩擦系數小、顯得平滑屬硬性，與球道咬合能力相對差，撞擊木瓶後較易產生偏離，一般用來對抗乾燥、少油、有軟性的「慢速道」。相反，活性材料密度低，質地較軟，加上磨砂霧面和不同澀面的處理，摩擦系數大，適合於硬性多油的「快速道」（300～700號 MATH 為磨砂霧面球，統稱澀面；1000～3000號 MATH 拋成高光面和亞光面，統稱亮面）。

球體表面除有品牌、商標圖案、編號外，最為重要的標記是球心（CG）和重心（PIN）以及積極軸心 PAP。球心（CG）僅是一個小點，而重心（PIN）直徑為 0.25 英寸，有紅、白、黃不同顏色，在球體上非常明顯，有其特殊的重要性。它是球體內的重量堡壘標記，由於內部形狀像鐵釘一般嵌於重心，俗稱：「球針」。

根據紅黃藍三色可調配出無數色彩，保齡球顏色基於暖色調和冷色調兩大類，為迎合多數人的偏愛，保齡球的顏色十分齊全，使人感覺個個亮麗。

(二)內部結構

　　對球的內部結構、技術性能，惟有依據製造廠家提供的說明書、檢測報告等可靠資料才能了解和掌握。屈拉克和 Ebonite 等公司，在銷售中附有指孔設定示意圖，確保球的技術性能得到完全發揮，就是一個很好的證明。

　　一個球，內膽單一，外殼內壁四周厚度相同，在球體外殼表面上任何一點與球的中心相對時，球的頂底、前後、左右重量相同，沒有偏心重（要使這類球改變運動方向，除非施加外力進行操控，這就是通常的「公用球」沒有偏心的說法，來源於此）。這個球面上的點，稱為球的重心點，簡稱「球心」（CG）（圖二六）。

　　如果內膽被設計成特殊形狀，像蘑菇、雞蛋、酒杯形狀時，球體內壁四周會有不同厚度，由此形成了另一個重心，這就是不平衡重量產生的偏心重。由於偏心重在球體

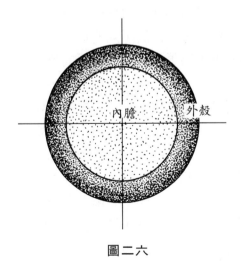

圖二六

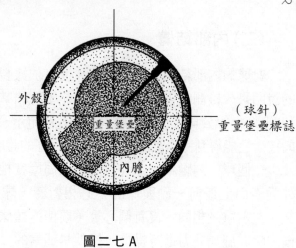

外殼

重量堡壘

內膽

（球針）
重量堡壘標誌

圖二七 A

內無法直觀，因此在球體表面設一標誌，簡稱重心，俗稱
球針（PIN）（圖二七 A）。

　　隨著新設計和新技術的應用，產生了雙內膽的球核、
一體多元球核（重量堡壘）、三體多元球核（都有相近的
RG 值，這些不平衡重量相互衝擊，能製造出許多的動力特
性）、陶瓷內核等等。由於不同的球道特性，自然會對球
產生不同的反應，為了配合球道的不同特性，要求球必須
具有不同的旋轉力，從直觀上球有滑行、滾動、旋轉、翻
滾、側轉、拐彎、速度快慢和提前推遲等常見現象，這些
現象來源於旋轉力。產生不同旋轉力的關鍵是球的重心，
而重心取決於球核與內膽的結合。多體球核（重量堡壘）
透過內膽總體平衡後出現的重心（PIN）即球針，是保齡球
不平衡重量的潛能標誌。與不平衡重量所形成的潛能直接
相關的有球心（CG）、積極軸心（PAP）和旋轉半徑
（RG）、頂重（TOP），但最終體現在指孔設定上。指孔

（球針）
重量堡壘標記

內膽

球核
一體多元性重量堡壘

外殼

圖二七 B

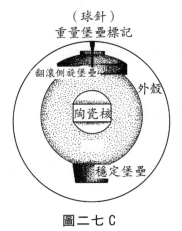

（球針）
重量堡壘標記

翻滾側旋堡壘
外殼

陶瓷核

穩定堡壘

圖二七 C

設定及鑽孔是否正確，是保齡球能否發揮最大潛能的可靠
保證（圖二七 B、C）。

　　為了適合各種不同球道特性及應付不同狀況的球道，
各種品牌的球，不管重量、軟硬、光毛、彩色相同與否，

圖二八　　　　　　　　　　圖二九

球心（CG）與球針（PIN）在總體上有一個說法，即球針（PIN）有在內、在中和在外之分。球針在內、在中、在外其實是距離的界定，欲想獲得一個高潛能的好球，希望廣大球員，特別是鑽孔技師對各類品牌保齡球好好研究，確切掌握（圖二八、二九）。

（三）球的清潔和保養

保齡球在使用過程中，由於靜電作用，特別容易吸髒，包括油痕、塵埃等，因此對球進行清潔保養，猶如人們洗臉、洗手一般必不可少。

1. 每次投球前，要用球巾清擦，打球結束後要以專用清潔劑將球擦洗乾淨後裝入球包。

2. 每打一百局左右要用洗球機對球進行清洗或拋光處理，或用300～500號水磨砂紙進行霧面處理，以便保持其原有的表面屬性。

3. 由於球體外殼使用材料的原因，球具有吸油性，除

打球過程中要不斷清擦外，還須定期將球置於太陽底下曬，或適當地加溫將吸入的油溢出擦淨。

4. 打保齡球，從「打」字上可以看出，由於投擲、滾動、碰撞等外力作用，隨著使用時間的延長和局數的增多，球內部多體結構會發生鬆動性裂痕及其他損傷，球的潛能將受到影響（所謂球膽破了，指的就是這一現象）。為此，應更換新球。保齡球的壽命是 300 局還是 500 局或更多，決定於使用者本人。如果你能像愛護自己的眼睛那樣愛護保齡球，受益的將是你自己。

十一、新式保齡球的鑽孔

當你購買新球時，在鑽孔前必須注意以下幾點：

（一）你必須告訴球具部鑽孔技師，打算購買一個具有什麼樣的球反應（球性能）的球？例如：強烈的下球道反應（作用）和具有更多的技術性控制的球或一般的球。

（二）你目前所用的是哪一類球？指孔是怎樣設定的？球在球道上的反應如何？

（三）你經常去練習的保齡球中心是快速道還是慢速道、球道情況如何？

（四）你是怎樣投球的？

1. 是哪種出手動作，0°—45°—90°旋轉軸？這有助於縮小鑽孔形式的範圍。

2. 你的球速是快、中、慢？這有助於選擇何種表面。

3. 你所投出的球旋轉概數是多少？這能幫助調整鑽孔類型的選擇球表面或兩者併兼。

對以下指孔設定及鑽孔形式的說明

球針（PIN）與球心 CG 的距離界定：

球針在內—— 距球心 CG 0～$1\frac{1}{2}$ 英寸時；

球針在中—— 距球心 CG $1\frac{1}{2}$～3 英寸時；

球針在外 —— 距球心 CG3 英寸以上時；

球頂重的界定：

低頂重球—— $2\frac{1}{2}$ 盎司以下；

中頂重球—— $2\frac{1}{2}$～$3\frac{1}{2}$ 盎司；

高頂重球 —— $3\frac{1}{2}$ 盎司以上。

下面所說指孔設定及鑽孔，均為右手球員，如果左手球員想採用時則相反（左手球員拿著示意圖，面對鏡子中出現的反影，正是左手球員所需要的實際圖示）。

如圖三〇，＃1 標記鑽孔——找出 1/2 盎司積極重量的重心，球針（PIN）放在離球的積極軸心（PAP）5 英寸處，球針（PIN）在內，即獲得中或高頂重的球。

＃2 標記鑽孔——找出 1/2 盎司積極重量的重心，球針（PIN）放在離球的積極軸心（PAP）$3\frac{3}{8}$ 英寸處，球針（PIN）在中，即獲得中或高頂重的球。

＃3 積極標記移位——把球心（CG）放在離球的積極軸心（PAP）3 英寸處，球針（PIN）離球的積極軸心（PAP）$4\frac{1}{2}$ 英寸處，有必要時，把外加平衡孔放在球水平軸中心線上時，球針（PIN）在中，即獲得中頂重的球。

＃4 充分槓桿作用——把球心（CG）和球針（PIN）都放在離積極軸心（PAP）$3\frac{3}{8}$ 英寸處，把外加平衡孔放在球水平軸中心線上，球針（PIN）在內或在中時，即獲得中頂重的球。

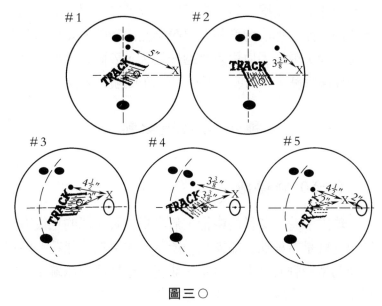

圖三〇

　#5　中等槓桿作用——把球心（CG）放在離球的積極軸心（PAP）2 英寸處，球針（PIN）離球的積極軸心（PAP）4½ 英寸處，再把外加平衡孔放在球水平軸中心線上離積極軸心（PAP）2 英寸時，球針（PIN）在中，即獲得中頂重的球。

　重要提示：

　●鑽外加平衡孔時，孔的深度不可深於 2¾ 英寸。

　●決定平衡孔位置時，平衡孔離指距中心線 5 英寸，則能減輕頂重，離指距中心線 7 英寸時，能維持頂重，但能減輕球的重量，離指距中心線 9 英寸時，能增加頂重，但也能減輕球的重量。

　●凡需要鑽外加平衡孔的球，孔被鑽成後，為使球能

得到最佳的球反應，對球表面應加以調整。用水磨砂紙打磨球面，能增加成鉤度和導致較早側向旋轉。如果過於磨砂（毛面）或球因使用時間過於長久，表面光亮度耗損，拋光球面將減少成鉤度，但在下球道成鉤度較小。

十二、三種不同的旋轉軸心

(一) 0°旋轉軸

球出手時，球員的中指、無名指位置在球的正後方，投出的就是這種球，如圖三一所示。如果把「球花」貼在該球的積極軸心點上，這時「球花」應轉滾到球離手時的正左方（右手球員在左邊、左手球員在右邊）。

強點：這一類型投球，適合多油球道，因為油球道能使球早滾動。多油球道與少油球道對這類投球方式不會有不好的影響，因為球在轉折點不會有強的反應。投 0°旋轉

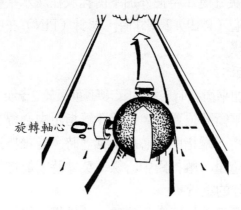

旋轉軸心

圖三一

軸的球員也適應很乾的下球道。他投出的球不會像側轉球員投出的球那樣不穩定。

弱點：上球道乾燥少油，對投 0° 旋轉軸的球員有極不利的影響，由於這類型球滾動早，容易過早耗盡能量，擊瓶時威力就會不夠。如果球道面油分布均勻，這類型球也會碰到困難，因為球只有極少或沒有側轉，不容易產生撞擊瓶袋的力面積，這類球員也不喜歡下球道上有太多的油被帶入，因為這樣球不易產生側滾，因而不會有強烈的下球道反應。

(二) 45° 旋轉軸

球員出手時中指、無名指位置不在球的正後方或正側方，而是在兩者之間，投出的就是這種球，如圖三二所示。如果把「球花」貼在該球的積極軸心點上，這時「球花」應滾到球離手的左側方（左手球員相反）。

強點：投 45° 旋轉軸的球員，由於他的風格能更容易地

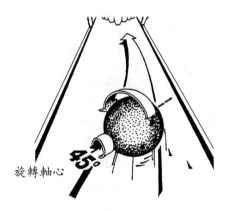

旋轉軸心

圖三二

適應一切球道特性，這類球員喜歡一種混合型特性良好的球道，由於它的風格處於兩者之間，所以容易適應各種類型的球與指孔設定及鑽孔，這使他們在多數情況下易於獲得成功，但不希望有太多的油被帶入下球道。

　　弱點：這類球員不喜歡多油或少油及整條落油不多不少、油量平均（油量單位前後一致）的球道特性，他們不希望球道油過多以免球滑溜過甚，也不喜歡太乾燥以致球滑溜不夠，同樣不希望有太多的油被帶入下球道和過分乾燥的球道。

(三)90°旋轉軸心

　　球出手時，球員的中指、無名指位置在球的一側，就會投出這種球，如圖三三所示。如果把「球花」貼在該球的積極軸心點上，這時「球花」會轉滾到球離手時的稍上部位，正對球員。

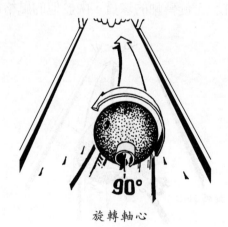

旋轉軸心

圖三三

　　強點：有這類出手的球員傾向於喜歡中等油球道，因為他們投出的球有巨大的側滾力，因而產生巨大的滑動能。他們投的球在有太多油被帶入的下球道上不會發生消極影響，當其他球員的球到達下球道力量不夠時，他們的球由於巨大的側滾力仍能維持強勁。他們也喜歡落油十分均勻的球道，因為球的側滾力能增加球撞擊瓶的力面積，這一點其他球員很難勉強做到。

　　弱點：這類型球員難於應付落油過輕的球道，他們投出的側滾球容易滑溜過度而超過轉折點。碰到重油與少油球道特性時，他們投球會非常困難，因為投出的球到轉折點會明顯地反應不足或過甚，他們也不希望下球道太乾燥，因為大幅度的側滾會使球在下球道上過分地不穩定。

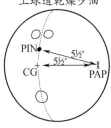

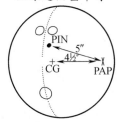

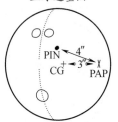

上球道乾燥少油

0°旋轉軸
下球道被帶入油跡
上球道油量中等

上球道重油

重心（球針）PIN距離軸心PAP 5½英寸，球心CG距離軸心PAP 5½英寸。
（如果想獲得高頂重3盎司，指孔設定時PIN應在0～2英寸處。）

重心（球針）PIN距離軸心PAP 5英寸，球心CG距離軸心PAP 4½英寸。
（如果想獲得中等頂重2～3½盎司，指孔設定時PIN應安排在外1～3英寸處。）

重心（球針）PIN距離軸心PAP 4英寸，球心CG距離軸心PAP 3英寸。
（如果想獲得中等到低頂重的指孔設定時PIN應安排在外2～4英寸處。）

圖三四

0°旋轉軸
下球道清潔乾燥
上球道油量中等

上球道乾燥少油

上球道重油

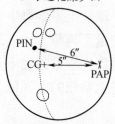

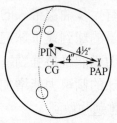

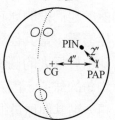

重心（球針）PIN距
離軸心PAP 6英寸，
球心 CG 距離軸心
PAP 5英寸。
（如果想獲得高頂重
3盎司，指孔設定時
PIN應安排在內。）

重心（球針）PIN距離
軸心 PAP 4½英寸，球
心 CG 距離軸心 PAP 4
英寸。
（如果想獲得中等頂
重指孔設定時，PIN應
安排在內或中處。）

重心（球針）PIN距
離軸心PAP 2英寸，
球心 CG 距離軸心
PAP 4英寸。
（如果想獲得中等或
低頂重指孔設定時，
PIN應安排在 1～3
英寸處。）

圖三五

45°旋轉軸
下球道清潔乾燥
上球道油量中等

上球道乾燥少油

上球道重油

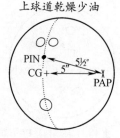

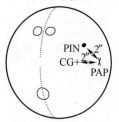

重心（球針）PIN距
離軸心 PAP 5½英
寸，球心 CG 距離軸
心 PAP 5英寸。
（如果想獲得高頂重
3盎司指孔設定時，
PIN應安排在外 2～4
英寸處。）

重心（球針）PIN
距離軸心 PAP 4英
寸，球心 CG 距離
軸心 PAP 3英寸。
（如果想獲得中等
頂重指孔設定時，
PIN應安排在 2～
3英寸處。）

重心（球針）PIN距
離軸心 PAP 2英寸，
球心 CG 距離軸心
PAP 2英寸。
（如果想獲得中等到
低頂重指孔設定時，
PIN應安排在外 2～3
英寸處。）

圖三六

45°旋轉軸
下球道清潔乾燥
上球道油量中等

上球道乾燥少油　　　　　　　　　　　上球道重油

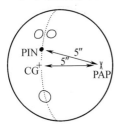 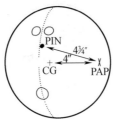 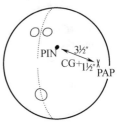

重心（球針）PIN 距
離軸心 PAP 5 英寸，
球心 CG 距離軸心
PAP 5 英寸。
（如果想獲得高頂重
3 盎司指孔設定時，
PIN 應安排在外 0~2
英寸處。）

重心（球針）PIN 距
離軸心 PAP 4¾ 英
寸，球心 CG 距離軸
心 PAP 4 英寸。
（如果想獲得中等頂
重 2~3½ 盎司指孔
設定時，PIN 應安排
在 2~3 英寸處。）

重心（球針）PIN 距
離軸心 PAP 3½ 英
寸，球心 CG 距離軸
心 PAP 1½ 英寸。
（如果想獲得低頂重
1½~2½ 盎司指孔設
定時，PIN 應安排在
外 2~3 英寸處。）

圖三七

90°旋轉軸
下球道清潔乾燥
上球道油量中等

上球道乾燥少油　　　　　　　　　　　上球道重油

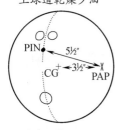 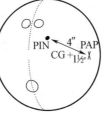 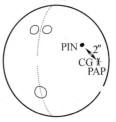

重心（球針）PIN 距
離軸心 PAP 5½ 英
寸，球心 CG 距離軸
心 PAP 3½ 英寸。
（如果想獲得高頂重
3 盎司指孔設定時，
PIN 應安排在外 2~4
英寸處。）

重心（球針）PIN 距
離軸心 PAP 4 英寸，
球心 CG 距離軸心
PAP 1½ 英寸。
（如果想獲得中等頂
重 2~3 盎司指孔設
定時，PIN 應安排在
外 2~3 英寸處。）

重心（球針）PIN 距
離軸心 PAP 2 英寸，
球心 CG 距離軸心
PAP 為零（重疊）。
（如果想獲得低頂重
1½~2½ 盎司指孔設
定時，PIN 應安排在
外 2~3 英寸處。）

圖三八

上球道乾燥少油

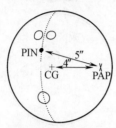

90°旋轉軸
下球道清潔乾燥
上球道油量中等

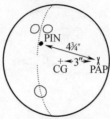

上球道重油

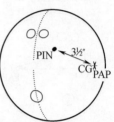

重心（球針）PIN 距
離軸心 PAP 5 英寸，
球心 CG 距離軸心
PAP 4 英寸。
（如果想獲得高頂重
3 盎司指孔設定時，
PIN 應安排在外 1～2
英寸處。）

重心（球針）PIN 距
離軸心 PAP 4¾ 英
寸，球心 CG 距離軸
心 PAP 3 英寸。
（如果想獲得中等頂
重 2～3½ 盎司指孔設
定時，PIN 應安排在
外 2～3 英寸處。）

重心（球針）PIN 距離
軸心 PAP 3½ 英寸，球
心 CG 距離軸心 PAP
為零（重疊）。
（如果想獲得低頂重
1½～2½ 盎司指孔設
定時，PIN 應安排在外
3～4 英寸處。）

圖三九

　　由於三種不同的投球技法讓球的旋轉軸心角度得到改
變，使球在不同的球道特性上產生強與弱的不同反應。

十三、槓桿作用的指孔設定及鑽孔

　　由於目前許多高性能保齡球都具有爆發力的內膽球核
設計和極強咬合力的表面材料，所以，我們對指孔設定技
術及鑽孔的想法，也必須跟著變化。老法鑽孔難以跟上新
技術，即使鑽成孔也不會產生今天這樣的球反應，無法達
到理想的設計要求。
　　首先讓我們想一下，大多數球員理解的「成鉤」是什
麼──它是球在球道最後 20 英尺側向旋轉和拐彎成鉤狀衝

向瓶袋的總稱，而不是滾過整條球道所形成的鈎狀。

　　很多年來，槓桿作用指孔設定及鑽孔，一向被認為是一切指孔設定和鑽孔形式中最能產生曲線成鈎和具有最強烈下球道反應的好方法，經過試驗後肯定，採用重量堡壘標記 PIN（球針）在外，距 PAP 軸心 3～4 英寸的球，能產生更強勁的下球道反應。

　　1. 球核——

　　目前球的內傾潛力，多數在 5 寸以上，和四年前的球只能內傾 2～3 寸有明顯的不同。

　　2. 球體外殼材料——

　　目前球對球道的咬合力（緊緊抓住球道的結合能力）和七年前球對球道的咬合力有很大的差別。

　　內傾潛力也可以說是保齡球由於球核的設計所產生的積極作用，它是幫助球員投球路線彎曲成鈎的一種潛在能量。對許多球員來說，這一點仍然是他應該充分利用的巨大優勢所在。但對另一部分只具一般以下球速水準的球員來說，儘管有強內傾潛力的高性能球，再加上槓桿作用指孔設定及鑽孔，也不能產生原設計的那種強勁的下球道反應。這是因為運用槓桿作用指孔設定及鑽孔的球，在到達下球道前，已把所有的能量耗盡，因此，不會再有足夠的撞瓶力量。

　　槓桿作用指孔設定及鑽孔對你是否合適，請和專業鑽孔技師商量後再作出決定。當鑽孔技師了解你對新球所期望的反應以後，他將不難幫助你做出有利於你的指孔設定及鑽孔。

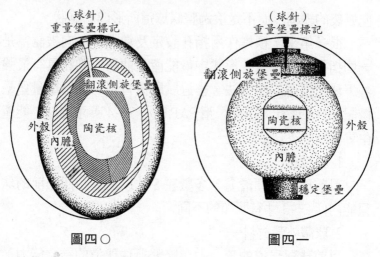

圖四〇　　　　　　　圖四一

海神四體三膽新技術

　　屈拉克公司研製海神的目的：1. 創造一種在轉折點能受到控制的有反應力的球；2. 創造一種能通過整條球道直到撞擊木瓶始終保持強勁和旋轉力最高而完美的球。

　　在設計中樹立全新概念，運用「核心核裡核」多核組合新工藝。現在對其設計的技術性能分別作介紹（圖四〇、四一）。

　　（1）球心轉速核──比陶瓷核密度高 14.3%，它沿著 X 軸以 2.46 的低旋轉半徑，在上球道內起著加快速度的作用。

　　（2）球膽側轉翻滾核──位於裡層，比轉速核的密度減少 16.8%，使兩核之間的密度得以平衡，球在各階段滾動中的能量損失得到控制，把在中球道上能量損失控制在最低限度內，雞蛋形狀有著必須的內傾力，起著翻滾側轉

作用。

（3）中層平衡體——比側轉翻滾核密度較少 76.8% 的輕質材料，平衡總體設計，使 Y 旋轉軸與 X 旋轉軸之間的旋轉半徑差 RG 為 0.040，比其他任何一個球的旋轉半徑都低，形成一個受控制而有攻擊性的內傾力，在下球道 15 英尺區域內開始有攻擊性反應。

（4）外殼——採用閃光珍珠活性聚脂為材料，能緊貼並牢牢抓住球道，有一個良好的咬合性能，這種四體結合起來的球，不僅有高旋轉速度，而且能給球瓶以巨大的衝擊威力。

（5）「海神」保齡球技術性能介紹

屈拉克公司最先介紹具有強力內傾潛能球跡的球，並附有容易操作的指孔設定技術說明書，以便各球具部專業鑽孔師能以最符合各球員的實際需要去進行指孔設定和鑽孔。

先進的質量保證，表現在具有陶瓷內核的保齡球，使用陶瓷內核技術，才具備最低旋轉半徑（RG），同時可提高球的復原系數（C.O.R），使其超過所有同行。

內傾潛能來源於使用高密度重質材料，做側旋翻滾堡壘（頂核）和穩定堡壘（底核）及陶瓷內核，由內膽組成三核為一的平衡體，因而產生前所未有的最高內傾潛能（力）。

什麼是內傾？內傾是球從球員出手時受到鉤提等外力作用，使球的軸心在滾動中慢慢變化，並回到自身原有軸心上來的全過程。滾動時球的軸心點不斷地變化，直到球獲得穩定的位置，這就是球在設計性能時多選擇的軸心

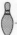

點。這種球的內傾潛能或軸心移動，是由 X 軸和 Y 軸兩者的旋轉半徑差數所造成的，差數愈大，內傾潛能愈大。之所以叫它易內傾潛能，是因為球表面和球道之間必然存在著摩擦力，有這種摩擦力才能產生這種潛能（力）。

　　內傾潛能很容易衡量。把「球花」或一小塊白色膠帶貼在積極軸心點上，然後在投球後，球擊瓶時的穩定點上再貼「球花」。軸心點與擊瓶軸點之間的距離，就是該球指孔設定及鑽孔後球的內傾潛力。見圖四二、四三（球跡內傾力說明）。

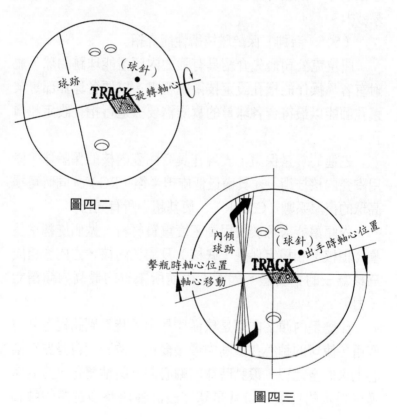

圖四二

圖四三

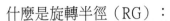

什麼是旋轉半徑（RG）：

旋轉半徑指的是把球轉動一整周所需要的力。為符合保齡球的要求，我們至少要兩個球面軸心：X 軸和 Y 軸。X 軸是球由後向前滾動的內膽和轉速核，在適當位置上的軸，也叫滾動軸心。順著這個軸的力，能夠充分表示球員出手時球的轉動快慢（轉動速度），旋轉半徑值愈低，球的旋轉速度愈高。

和 X 軸相對的軸為 Y 軸，又叫翻滾側轉軸。這個軸由外向內滾向球瓶。它的特徵是順著 Y 軸轉動的旋轉半徑愈高，球到下球道時翻滾側轉愈強烈。

各種球的旋轉半徑和差數

SensorII	X 軸 2.522	Y 軸 2.545	/0.023 差數
Flare	X 軸 2.540	Y 軸 2.618	/0.078 差數
SensorIIPlus	X 軸 2.548	Y 軸 2.579	/0.031 差數
Synerys	X 軸 2.556	Y 軸 2.607	/0.051 差數
Triton	X 軸 2.460	Y 軸 2.502	/0.042 差數

美國 ABC 法定限度為 X 軸 2.430，Y 軸 2.800 / 0.080 差數

1.具有低內傾潛力的低旋轉半徑（RG）球。

這類球對球道特性不敏感，不會有過分反應。在油球道上不過分滑溜，在乾燥球道上也不會過分彎曲成鉤。這類球最適合於較為嚴格的得分條件、不是太油就是太乾的球道特性。

圖四四 SensorII 球，X 軸旋轉半徑為 2.522，Y 軸旋轉半徑為 2.545，它們的差數為 0.023。

2.具有中到高內傾潛力的低旋轉半徑（RG）球。

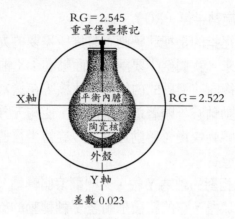

RG = 2.545
重量堡壘標記

X軸 　　平衡內膽　　 RG = 2.522

陶瓷核

外殼

Y軸

差數 0.023

圖四四

這類球對上球道情況不敏感，但對中、下球道會有較大反應。其特點在上球道上旋轉快速，到下球道會形成一個大而均勻的鉤形曲線。這類球最合適上球道（發球區）有重油，中球道有中油的球道特性。

圖四五 Flare X 軸旋轉半徑為 2.540，Y軸旋轉半徑為 2.618，它的差數為 0.078。

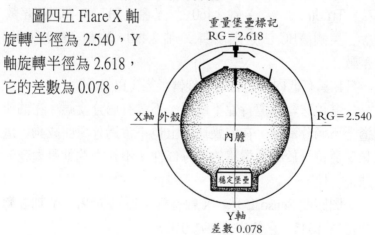

重量堡壘標記
RG = 2.618

X軸 外殼 　　　　 RG = 2.540

內膽

穩定堡壘

Y軸
差數 0.078

圖四五

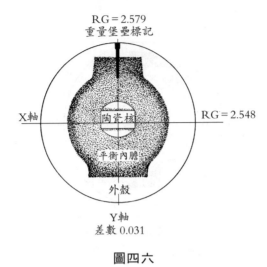

圖四六

圖四六 SensorIIPlusX 軸旋轉半徑為 2.548，Y 軸旋轉半徑為 2.579，它們的差數為 0.031。

3. 具有低內傾潛力的中到高半徑（RG）球。

這類球對上球道的油型敏感。它們往往會在上球道滑溜過甚，到中球道乃至下球道還不能恢復。這類球最適合中油和乾燥的球道，它是一種情況獨特的球，它完全憑球道的摩擦力產生反應。所有內部有扁圓形重量堡壘的球都屬於這一類。

4. 具有中到高內傾潛力的中到高旋轉半徑（RG）球。

這類球能輕易地通過上球道，同時儲存能量，到了中球道和下球道變得活躍。它可以適應多種球道情況。採用變化指孔設定及鑽孔的增加或減少球體摩擦力（霧面和光面）等方法來適應大部分球道特性（摩擦力愈大，內傾開始愈早，能量消耗也隨著開始。如果把球加以拋光，內傾

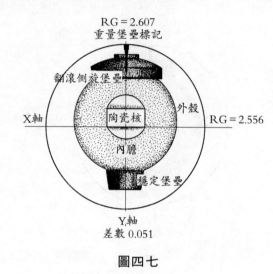

圖四七

會在它深入球道以後才開始，這樣可以節約能量，到達瓶袋時顯得強勁有力。如果相反亦同樣如此）。

圖四七 SynergysX 軸旋轉半徑為 2.556，Y 軸旋轉半徑為 2.607，它們的差數為 0.051。

十四、亞米加/R球

使用閃光珍珠活性聚脂材料的外殼能使亞米加/R球在球道上減少摩擦，增加滾動長度，因而在中到輕度油的球道上會儲存較多能量。在正常情況下，其他球員如果需要增加球在上球道滾動長度，必須提高旋轉內膽的半徑。

亞米加/R球，我們以獨創的平衡四內膽為基礎進行一體多元組合的全新設計。使內膽的低轉動慣量發揮最大限度的爆發力。這種重質粒子堡壘和內膽的組合能夠在中到

輕度油的球道上，使球保存最大限度的能量（圖四八）。

外殼

一體多元重量堡壘

內膽

圖四八

以下三點是對亞米加 / R 球的基本評估：

1. 球的瓶袋轉折點的長度。長度（L）——1 為最早成鉤點，10 為最後成鉤點。

2. 下球道反應程度。下球道（B）——1 為最少成鉤量，10 為最大成鉤潛能。

3. 內傾潛能——根據預計以內傾若干英寸為依據。

這裡所說的僅對亞米加 / R 而言，不能用它來和市售的其他保齡球作比較。球道油量多寡和球道床面粗糙平滑程度是影響球向瓶袋轉折的主要因素。球道床面過粗或油量過少能造成球平移，成鉤運動過速，因而制約了在下球道成鉤的潛能。在重油和有較多油量被帶入下球道的情況下，我們建議購買亞米加 LM 丙烯酸樹脂球為佳。

亞米加球體標誌識別

 鑽孔時鐘坐標

 球重心 CG

 積極軸心點 PAP

 重量堡壘標誌 PIN（球針）

註：球重心 CG 與重量堡壘（球針）PIN 有一個相對

距離（位置）作界定，CG 點與 PIN 點的距離在 0～1.5 英寸範圍內，稱 PIN 在內或稱 CG 在內。如果 CG 點與 PIN 點的距離在 1.5～3 英寸，稱 PIN 在中或稱 CG 在中。CG 與 PIN 距離在 3 英寸以上，稱 PIN 在外或稱 CG 在外。CG 與 PIN 之間距離大小即內、中、外將直接決定球的性能。

（一）標籤式指孔設定及鑽孔技術

　　A：挑選一個球 CG 在內或 CG 在外，在 C 或 D 區域。將鑽孔時鐘、坐標上的 A 放在 12 點鐘位置，PIN 在中指、無名指與大拇指孔的中心，根據指距設定指孔位置及鑽孔。如果球偏心重超出《F. I. Q》規定要求時，則應通過 CG 離中心 5 英寸處軸心上鑽平衡孔進行調整。

　　反應：槓桿作用能使球中度滑溜，在下球道上翻滾側旋較為穩定。

　　長度：L4，下球道 7，內傾潛能 4～6 英寸。

　　適合球道特性：上球道輕到中油、中球道輕到中油、下球道輕度有油被帶入。

　　E：挑選一個球 CG 在內或 CG 在外，在 G 或 H 區域。將鑽孔時鐘、坐標上的 E 放在 12 點鐘位置，PIN 在中指、無名指與大拇指孔的中心，根據指距設定指孔位置及鑽孔。如果球偏心重超出《F. I. Q》規定要求時，則應通過 CG 離中心 5 英寸處軸心上鑽平衡孔進行調整。

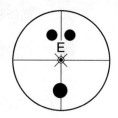

反應：槓桿作用能使球早到中轉折，在下球道繼續帶有較為強烈的反應。

長度：L2，下球道 7，內傾潛能 4～6½ 英寸。

適合球道特性：上球道輕到中油、中球道輕到中油、下球道中度油被帶入。

(二)PIN在頂前方指孔設定及鑽孔技術

H：挑選一個球 CG 在內或 CG 在外，在 D 區域。將鑽孔時鐘、坐標上的 H 放在 12 點鐘位置，鑽孔時鐘坐標中心距離中心 D1½ 英寸，然後根據指距設定指孔位置及鑽孔。應選擇頂重在 2 盎司以下的球為好。

反應：球的滑溜距離長，有強烈的側向旋轉力。

長度：L8，下球道 6，內傾潛能 3 英寸。

適合球道特性：上球道輕油、中球道輕油、下球道有輕度油被帶入。

(三)槓桿作用PIN在右上方指孔設定及鑽孔技術

挑選一個球 CG 在外，在 A、B、G 或 H 區域。將鑽孔時鐘、坐標上的 E 放在 12 點鐘位置，從鑽孔時鐘坐標中心量 2 英寸通過字母 A，再從這一點向左邊畫一垂線，長度至 2½ 英寸處，這就是指距的中心。然後根據指距設定指孔位置及鑽孔。如果球偏重心超出《F. I. Q》規定要求時，

則應通過CG離中心5英寸處軸心上
鑽平衡孔進行調整。

　　反應：球的槓桿作用帶有中等轉
折，在轉折點顯得強烈而陡。

　　長度：L2至下球道8，內傾潛能
4～6½英寸。

　　適合球道特性：上球道中油、中球道輕到中油、下球
道有輕度油被帶入。

（四）槓桿作用2英寸指孔設定及鑽孔技術

　　2A：挑選一個球CG在內或CG在外，在C、D、E或
G區域。將鑽孔時鐘、坐標上的A放在12點鐘位置，從鑽
孔時鐘坐標中心通過G量出2英寸
這就是指距中心，然後根據指距設定
指孔位置及鑽孔。如果球偏心重超出
《F.I.Q》規定要求時，則應通過CG
離中心5英寸處軸心上鑽平衡孔進行
調整。

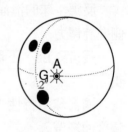

　　反應：槓桿作用使球產生早到中轉折點轉折，在下球
道上的翻滾側旋較為穩定。

　　長度：L3至下球道8，內傾潛能4～6½英寸。

　　適合球道特性：上球道中油、中球道中油、下球道有
中度油被帶入。

　　2E：挑選一個球CG在內或CG在外，在A、C、G或
H區域。將鑽孔時鐘、坐標上的E放在12點鐘位置，從鑽
孔時鐘坐標中心通過CG量出2英寸，這就是指距中心，

然後根據指距設定指孔位置及鑽孔。
如果球偏心重超出《F. I. Q》規定要
求時，則應通過 CG 離中心 5 英寸處
軸心上鑽平衡孔進行調整。

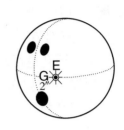

反應：槓桿作用使球產生早到中
轉折點轉折，在下球道上有持續強勁
的滾動。

長度：L1 至下球道 9，內傾潛能 4～6½ 英寸。

適合球道特性：上球道中油、中球道中油、下球道有
中重油被帶入。

(五) PIN 在右後方指孔設定及鑽孔技術

2E：挑選一個球 CG 在內或 CG 在外，在 A、E、F、G
或 H 區域。

油跡較低（油跡線距離中指與拇指孔邊 2½ 英寸或更
多），將鑽孔時鐘、坐標中心通過 E 量出 1½ 英寸，再從
這一點向左邊畫一垂線，長度至 2 英寸處，這就是指距的
中心，然後根據指距設定指孔位置及鑽孔。

油跡較高（油跡線距離中指與拇指孔邊 2¼ 英寸或更
少），將鑽孔時鐘、坐標上的 E 放在 12 點鐘位置，從鑽孔
時鐘坐標中心通過 E 量出 1 英寸，再
從這點向左邊畫一垂線，長度至 2½
英寸處，這就是指距的中心，然後根
據指距設定指孔位置及鑽孔。

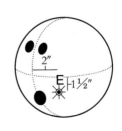

如果偏重在 E、F 或 G 區域，則
應通過 CG 離中心 5 英寸處軸心上鑽

平衡孔進行調整。如果偏重在 H 或 A 或是一個 CG 在內的球應在 8 英寸處軸心上鑽平衡孔進行調整。

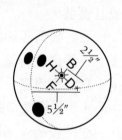

反應：槓桿作用較早，比上述 2E 的反應較為強烈。

長度：L1 至下球道 10，內傾潛能 4～6½英寸。

適合球道特性：上球道中度重油、中球道中油、下球道有輕到中度油被帶入。

(六) 槓桿作用3英寸指孔設定及鑽孔技術

R3B：挑選一個球 CG 在內或 CG 在外，在 D、E、F 或 G 區域。將鑽孔時鐘、坐標上的 B 放在 1 點鐘位置，由坐標中心通過 D 量出 2½英寸，再從該處通過 F 量至 5½英寸處，就是指距中心，然後根據指距設定指孔位置及鑽孔。如果球偏心重超出《F. I. Q》規定要求時，則應通過 CG 離中心 6 英寸處軸心上鑽平衡孔進行調整。

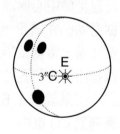

反應：提早滾動帶強烈下球道運行。

長度：L4 至下球道 6，內傾潛能 3 英寸。

適合球道特性：上球道中油、中球道輕油、下球道有少量油被帶入。

R3E：挑選一個球 CG 在內或 CG 在外，在 A、C、G 或 H 區域。將鑽孔

時鐘、坐標上的 E 放在 12 點鐘位置，由坐標中心通過 CG 量出 3 英寸即是指距中心，然後根據指距設定指孔位置及鑽孔。如果球偏心重超出《F. I. Q》規定要求時，則應通過 CG 離中心 6 英寸處軸心上鑽平衡孔進行調整。

反應：平滑的弧形滾動，在多油或少油球道上表現較佳。

長度：L5 至下球道 2，內傾潛能 4 英寸。

適合球道特性：上球道輕到中油、中球道輕油、下球道有中度油被帶入。見圖四九。

十五、1999～2000 年新款保齡球

AMF 公司：

Menace Tour	藍、紅色	1999.10. 1
Mj Slam	黑珍珠色	1999. 8. 1
Night Hawk SPT	紅葡萄酒色	1999.10. 1
Night Hawk M2	紫珍珠色	1999. 3. 2
Hawk	深藍色	2000. 3.17
Night Hawk Torque	紫色	2000. 1. 7
Night Hawk Revenge	綠珍珠色	2000. 3. 3
Night Hawk TorquePearl	藍珍珠色	2000. 3.10

賓士域公司：

Attack Zone Blue	藍色	1999. 4. 6
Attack Zone Green Pearl	綠珍珠色	1999. 4. 6
Attack Zone R Black	藍色	1999. 4. 6

Blue Denim Quantum	石藍色	1999.12. 9
Control Zone	綠珍珠色	1999. 4. 6
Control Zone Pro	海水藍	2000. 3.31
Riot Zone Purple Pearl	紫珍珠色	2000. 1.17
Riot Zone Tour Edition 1	紫珍珠色	2000. 2.22

哥倫比亞公司：

Beast With MICA	紫色	1999.11. 5
Complete Chaos	草藍色	1999.11. 5
Extreme Chaos	黑色	1999. 8. 6
Mass Chaos	藍色	1999. 4. 6
Messenger	綠色	1999. 5.25
Power Surge	紅紫色	2000. 1.21
Scout Black	黑色	2000. 4.28
Scout Reactive	紫、黑、紅色	2000. 4.28

Ebonite 公司：

Gyro Reactive	紅、綠珍珠色	1999. 4. 6
Matrix TPS	深紫色	1999. 9.10
Ruby Clear	藍寶石色	1999. 1.19
Tombstone	紅花崗石色	1999. 1.19
African American	紅、黑、綠色	2000. 3.31
Pantera	黑、紅色	2000. 3.31
Pin Ball	銀雲母色	2000. 3.31
Stinger 2 Piece	紅、皇家珍珠色	2000. 3.31
Tiger	黑、桔紅珍珠色	2000. 3.31

Ωmega/R
Reactive Resin™

EBONITE
Where advanced technology has striking results.

Core Position Layouts

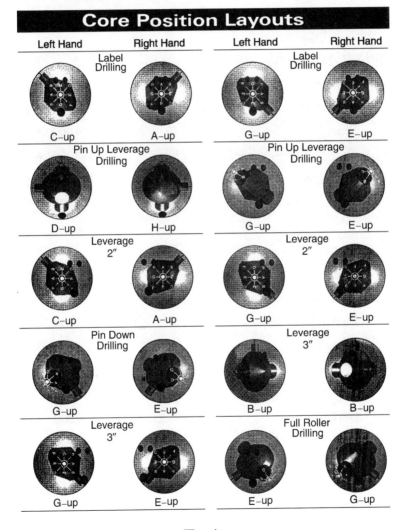

Left Hand	Right Hand	Left Hand	Right Hand
Label Drilling		Label Drilling	
C–up	A–up	G–up	E–up
Pin Up Leverage Drilling		Pin Up Leverage Drilling	
D–up	H–up	G–up	E–up
Leverage 2″		Leverage 2″	
C–up	A–up	G–up	E–up
Pin Down Drilling		Leverage 3″	
G–up	E–up	B–up	B–up
Leverage 3″		Full Roller Drilling	
G–up	E–up	E–up	G–up

圖四九

Vortex I	紫、駝毛色	2000. 3.31
Vortex II	藍、黑色	2000. 3.31
Vortex III	藍色	2000. 3.31
4D─HPT Tour	藍色	2000. 1.17

屈拉克公司：

Champ	藍色	1999.10.15
KO Punch	藍、綠色	1999. 4.20
Stomp	鮮紅色	1999. 5.10
Triton TKO─Contender	藍、紫色	1999. 6. 8
Enforcer	紅色	2000. 1.12
Pearl Stomp	綠珍珠色	2000. 2.18

Storm 公司：

Fire Power	X 紅色	1999. 5.10
Hot Shot	松綠色	1999. 5.10
La Nina	青、紫、藍色	1999.10.11
Meteor Flash	黑、紅光色	1999. 2.16

Visionary 公司：

| Gargoyle | 綠珍珠色 | 2000. 4.21 |
| Scorcher─NPT | 藍色 | 2000. 1.14 |

第 4 章

☆☆☆☆☆☆☆☆☆☆☆☆☆☆☆☆☆☆☆☆☆☆☆☆☆

基本功練習

　　保齡球運動中有句俗話：「開頭好，結束也好。」對初學者來說，認真做好基本功的練習，就像建築高樓大廈的基礎工程一樣。每一個基本動作做得正確與否，對以後掌握技術會產生直接的影響。

　　這裡要提醒的是，不少球員對基本功練習往往不夠重視。只求會做，不求自我體會和真正的感覺。在新奇感的驅使下，總希望早日進入擊瓶練習，想從抗爭性中求刺激。可以想像，伴隨而來的是各式各樣不正確的動作，時間一久，就會形成難以改變的壞習慣。

　　改掉壞習慣要花很長時間，而且改後還會反覆出現。所以，每一個球員都應該多花時間和力氣做基本功練習。基本功的好壞，是決定能否成為一個好球員的先決條件。

一、助跑（助走）練習

　　做本練習之前，應該先找出助跑的起點。球員站在離犯規線 7 厘米處，面向助跑道底部。四步助跑時，直線行走四個自然步加半步，轉身 180°，面向球道。這時站立的位置，就是四步助跑的起點（圖五〇）。

　　三步助跑和五步助跑可用同樣方法，走三步半和五步

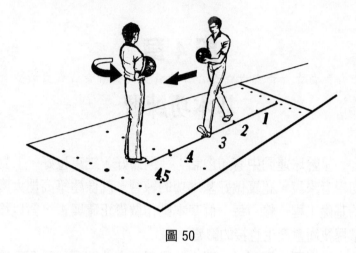

圖 50

半找出起點。

　　找出了助跑的起點，接下去就可以練習助跑。右手球員以左腳內側為準（左手球員相反）橫向站立在第 17 塊木板的邊線上，雙腳平直微微分開，右腳置於左腳後約 10 厘米，雙腿微蹲，上身微前傾（約 5°），重心落在左腳上。邁出右腳為第一步，第一步要慢一點小一點；第二步、第三步要快一點大一點；第四步為滑步，要更快一點，步幅為一步半；滑步終止時，腳尖到達離犯規線 7 厘米處。這時，左腳內側必須仍在第 17 塊木板邊線上。只有經由反覆練習，才能做到直線助跑橫向無誤差。

　　上述練習達到要求以後，接下去做空手運球和助跑兩者相配合的練習。空手運球就是空手做運球狀。先從分解動作做起：第一步推球，第二步下擺，第三步後擺，第四步朝前回擺、滑步投球，然後右手順勢拉起。

　　經過一段時間的練習，充分體會了要領以後，可以加

快速度，將兩種動作的時間、助跑的時間和擺臂運球的時間連貫起來。據日本職業選手介紹，這個練習很重要，一般需要苦練 6～8 個月，才能做到手腳協調，配合一致。

二、握球擺臂練習

　　右手握球，左手助握，前臂彎曲約 90°，球與肩軸成一直線（此為腰間式握球，另有高抬式和低垂式握球）。左右手同時把球向前推出至手臂伸直約 45°，右手在球的重力作用下向前下方下擺（這時左手離球）、後擺、向前回擺，最後左手協助接球，回到原來狀態（圖五一）。

圖五一　握球擺臂練習

本動作的要求如下：
自然推出，垂直下擺，垂直後擺（後擺的最大高度與

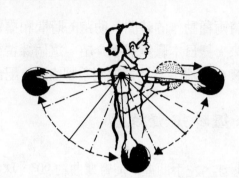

圖五二

肩平），垂直回擺；擺時以肩為軸，像鐘擺一樣（圖五
二）；手臂不要用力，應自然放鬆，讓球帶動手臂擺動；
肘部不要彎曲，上身稍前傾，左手展出協助身體平衡；右
手大拇指指向 10 點鐘位置，中指、無名指指向 4～5 點鐘
位置，手腕挺直。

本練習可以培養球員的自信心和動作的穩定性。

三、放球練習

本練習應該在助跑道上進行，還應找一位球友。兩人
相對而跪：左腿屈蹲，左臂支於左腿上，承受上身的部分
重量；右膝跪地，膝蓋緊靠左腳跟內側；右手手腕伸直，
處垂直位置握球，自然放鬆不可用力。然後垂直前擺、垂
直後擺，手臂和手腕不做任何人為的轉動。大拇指指向 10
點鐘，中指、無名指指向 4～5 點鐘。垂直回擺後放球。對
方接球後滾回（圖五三）。

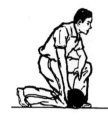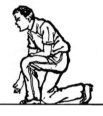

圖五三　放球練習

本動作要求如下：

放球時要有大拇指先行脫出指孔的第一感覺和中指、無名指向上鈎提後脫出指孔的第二感覺。這就是保齡球的手感。球出手後就像同對方握手一般，接著順勢拉起。

保齡球運動中的自我感覺非常重要。手感直接關係到球的旋轉和鈎射距離，必須反覆練習。

四、原地平衡投球練習

左腳內側在第 17 塊木板的邊線上，腳尖距犯規線 7 厘米，與膝蓋、肩垂直一線，身體成屈俯狀態。右腳向左後方伸出，腳尖作支點。左手向外側展平。右手握球，手腕挺直，手臂自然放鬆，不要用力。大拇指在 10 點鐘位置，中指、無名指在 4～5 點鐘位置，球處在垂直線上，眼睛盯住△號目標箭頭。

球由起動，開始垂直前擺、垂直後擺，後擺高度儘量與肩平齊。以球的慣性回擺，回擺到距球道 15～20 厘米高度時，把球朝△號目標箭頭送出。

這時大拇指自然而然地先行脫出指孔，中指、無名指

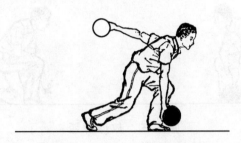

圖五四　原地平衡投球練習

向上鉤提後脫出指孔，右手與△號箭頭成一直線，像和對方握手一般，隨後順勢拉起（圖五四）。

本動作要求如下：

練習時瓶臺上不必放木瓶，以技術動作和落球點正確為目的。整個身體保持平衡，出手角度90°，球藉由△號目標箭頭，進一步體會球的手感。

五、滑步投球練習

這是一個綜合性的練習。球員站在第三步的位置上，省略正常投球中開頭的三步助跑。把上面幾個練習中學到的技術動作，加上一個滑步，連貫起來一次完成。

動作的具體做法是：推球──垂直下擺──垂直後擺──在垂直後擺的同時身體重心移至右腳；邁出左腳時腳跟不要著地，完成一個滑步；當左腳滑到離犯規線7厘米處時，腳跟著地剎住車，這時左腳尖與膝蓋、肩成一垂直線，身體微微前衝；隨後身體重心移到左腳成弓箭步，右腳自然向左後方伸出，腳尖作支點；左手向外側平展配合

身體平衡，右手將球投出
（圖五五）。

本動作要求如下：

　　儘量降低身體重心，胸
要挺起。滑步時腳要直，只
有直才能確保橫向無誤差。
以△號目標箭頭為基準，出
手成 90°角。球的落點要準
確。

　　以上幾個練習是保齡球
的基本功，初學者必須認真
苦練。練時要排除干擾，集
中思想，細心體會，才能抓
住每一技術動作的要領。隨
著時間的推移，腦海裡會逐
漸形成一個十分明確的技術
概念，而且也會編排出一個
準確無誤的「技術程序」。
有了這個「技術程序」，在
大腦中樞神經的指揮下，全
部動作就會充分地協調配
合。好好地練吧！功夫不負
苦心人，有志者事竟成。

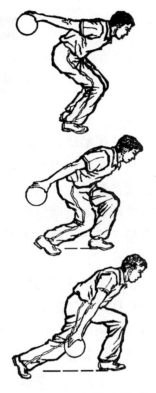

圖五五　滑步投球練習

第5章

☆☆☆☆☆☆☆☆☆☆☆☆☆☆☆☆☆☆☆☆☆☆☆☆

四步投球法

為使保齡球有一個平穩的加速度，投球前必須進行助跑。只有在助跑中透過擺臂運球，球才能夠得到加速度。助跑通常有三步、四步和五步，多數球員採用四步助跑。四步助跑又叫標準型助跑，它包括第一步推球，第二步垂直下擺，第三步垂直後擺，第四步向前垂直回擺和滑步投球。

絕大多數球員都是右手投球，但也有少數球員習慣用左手投球。為了節省文字篇幅，本章以右手球員四步投球為例，說明每一步的基本動作（左手球員動作相反）和技術要求，以此從根本上闡明運球的手和助跑的腳在時間上的配合。掌握了四步投球法，三步和五步投球也就不難理解了。

為避免盲目投球，在開始四步投球以前，對球道上的標點、目標箭頭和瓶位之間的關係，以及個人必需的木板數，應先有一個明確的了解。

一、標點、箭頭與瓶位之間的關係

球道和助跑道係用 39 塊楓木板拼接而成。木板的位置用數字表示。右手球員從右邊開始數起，左手球員從左邊

開始數起。⑩號瓶位的中心線在第 3～4 塊木板之間，⑥號瓶位的中心線在第 9 塊木板的中心線上，③號和⑨號瓶位的中心線在第 14～15 塊木板之間，①號和⑤號瓶位的中心線在第 20 塊木板的中心線上，②號和⑧號瓶位的中心線在第 24～25 塊木板之間，④號瓶位的中心線在第 30 塊木板的中心線上，⑦號瓶位的中心線在第 35～36 塊木板之間。每個瓶位之間的距離為 30.48 厘米，排列成一個等邊三角形。有的人稱它為「魔三角」。

在上球道發球區內，離犯規線 457.3 厘米範圍內嵌有 7 個目標箭頭。△號目標箭頭在第 5 塊木板上，每隔 4 塊木板一個，左邊△號目標箭頭在第 35 塊木板上。

從犯規線到 182.98～242.97 厘米處的距離上，嵌有 10 個引導標點。右邊 1 號標點在第 3 塊木板上，2 號標點在第 5 塊木板上，3 號標點在第 8 塊木板上，4 號標點在第 11 塊木板上，5 號標點在第 14 塊木板上。左手球員從左起數，與右邊對稱。

這些引導標點是為初級球員投線球設計的，中高級球員很少理會它，故在一定程度上已經失去了作用。

在助跑道上接近犯規線 5.80～15.23 厘米處，嵌有 7 個滑步標點；助跑道底約 335.5～335.9 厘米及 426.9～457.4 厘米處嵌有兩排 7 個站位標點。這些標點都和目標箭頭在同一塊木板上。

每一位球員必須清楚地了解瓶位、目標箭頭、引導標點、滑步標點和站位標點五者位置間的相互聯繫，這是每個球員必須掌握的基本常識，否則投球將無從著手。

如圖五六所示。

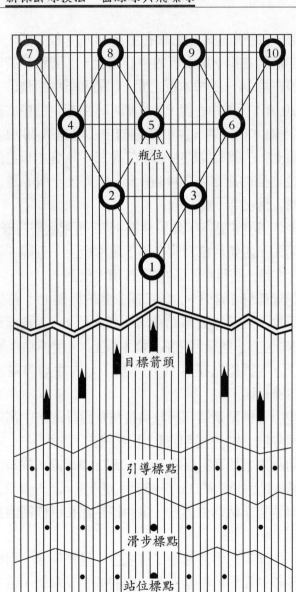

圖五六 標點、目標箭頭、瓶位相互關係示意圖

二、個人必需木板數

　　個人必需的木板數，即球員投球時，球中心線和左腳內側線之間相距的木板數。欲想準確地將球投落在選定作為目標的某塊木板上，應該首先知道個人必需的木板數。求得這個數字的方法有下列幾種：

　　其一，不持球。左腿屈蹲，左腳內側立於某塊木板的邊線上；右腿跪地，膝蓋緊靠左腳跟，左前臂支於左大腿上；右臂放鬆，垂直輕擺，這時中指指在助跑道的某塊木板上。計算從左腳內側到右手中指所指木板間的木板數。這個數字就是個人所需的木板數。

　　其二，持球。在上述基礎上，球員正確地把球握好，然後把球垂直放下置於助跑道上。這時球中心線和左腳內側線之間相隔的幾塊木板數，就是該球員個人必需的木板數（圖五七）。

　　其三，上面兩種方法雖然比較簡單，但並不一定完全準確。因為球員沒有助跑和運球，個人的習慣動作和傾向性沒有表現出來。因而欲求準確的個人必需的木板數，還必須進行實地測試。具體做法是：球員正確地把球握好，站立在起步點，左腳內側位

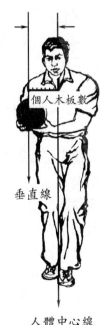

個人木板數

垂直線

人體中心線

圖五七

於第 17 塊木塊的邊線上，經過四步助跑滑步停止時，左腳內側線仍然在第 17 塊木板的邊線上，出手為 90°角，垂直地把球投出，看球落在哪一塊木板上。經過反覆測試，落球點與左腳內側線之間的距離以木板計算，就是實際測得的個人必需的木板數（圖五八）。一般有 6 塊木板、7 塊木板和 8 塊木板。

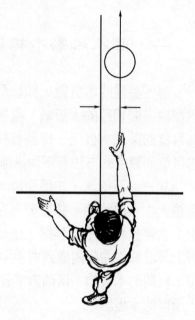

圖五八　實測個人必需木板數

三、四步投球

找出了個人必需的木板數，就可以根據它來確定個人投球時站立的正確位置（橫向站位）。例如，投球以△號箭頭為目標，△號箭頭在第 10 塊木板上，假定球員個人必需的木板數是 7 塊木板，直線助跑沒有偏離，那麼，他的站立位置應與第 10 塊木板相距 7 塊木板，即第 17 塊木板。站好位置以後，就可以開始投球。動作如下：

第一步，推球。先平穩地把身體重心移到左腳，再邁右腳；邁出右腳的同時，雙手把球向前下方推出到手臂伸直約 45°；然後左手離球向外側展出。球員右臂必須和以

△號目標箭頭為基準的假設懸空縱切面成一直線，這樣平穩地完成一小步。注意邁出右腳和推出球的動作時間必須一致。最後把身體重心移至右腳（圖五九、六〇、六一、六二、六三、六四）。

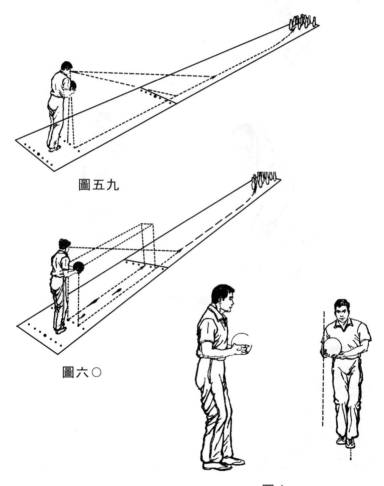

圖五九

圖六〇

圖六一

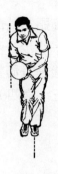

圖六二

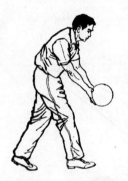
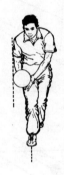

圖六三

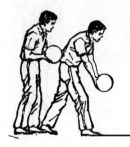

圖六四

　　第二步，垂直下擺。從第一步終止時開始，右手在球的重力作用下下擺，同時邁出左腳，步幅比第一步稍大；左手繼續外展，當球下擺至垂直位置時平穩地完成第二步。球員右臂仍然和以△號目標箭頭為基準的假設懸空縱切面成一直線。身體重心平穩地移到左腳（圖六五、六六、六七）。

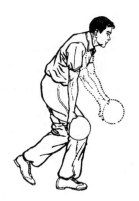 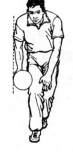

圖六五

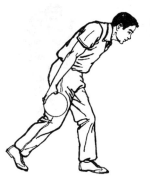

圖六六

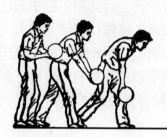

圖六七

第三步，垂直後擺。從第二步終止時開始，握球的右手在球的重力和慣性作用下，由下擺過渡到垂直後擺，同時邁出右腳，左手繼續外展。這一步的步幅和第二步一樣，但速度稍快。邁步終結時，正值球順著慣性在控制中自然後擺至最高點與肩平齊。此時身體前屈，但保持平衡。球不能脫離正常的垂直運行線，球員右臂仍和以△號目標箭頭為基準的假設懸空縱切面成直線。身體重心移到右腳（圖六八、六九、七〇）。

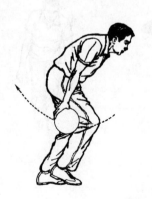
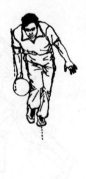

圖六八

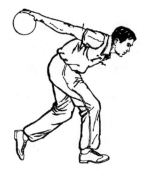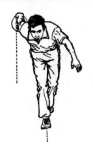

圖六九

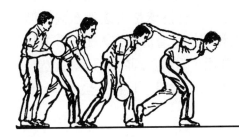

圖七〇

　　第四步，球從向前垂直回擺到滑步投球。從第三步終止時開始，球以重力向下回擺，同時邁出左腳。為了使左腳在前衝力的作用下能夠向前滑行，腳跟不要承受重量，球從向下回擺過渡到向前回擺。左腳向前滑行到離犯規線7厘米處腳跟落地承受重量，起剎車作用，確保左腳停留在犯規線內。這時左腿深彎身體成屈俯狀，左手向外展平，有推牆之感，配合身體平衡。身體微微前衝，重心移至左腳形成一個弓箭步。

　　滑行的目的是透過身體給球以更大的慣性力，從滑行前進中得到加速度。這時，左腳尖、膝蓋與肩成垂直線，左腳內側在第17塊木板的邊線上。右腳向左後方伸出，用

腳尖做支點，配合維持身體平衡。當滑步停止時，所有的積蓄力量均達到最大瞬間，即爆發點。這時正當球垂直回擺到距犯規線上 15～20 厘米的高度，手腕不做任何人為轉動，大拇指在 10 點鐘位置，中指、無名指在 4～5 點鐘位置，把球往△號目標箭頭上送（推出）。大拇指先行脫出指孔，中指、無名指緊接著向上鈎提後脫出指孔。右手就像在和對方握手一樣，隨後順勢拉起。

球出手後，必須做到「一保持」和「五看清」：保持投球姿勢；看清球的落點，看清球是否透過△號目標箭頭，看清球的運行路線和轉折，看清球進入①─③瓶位的角度、偏離和球瓶相互作用，看清左腳內側所處的位置。

如圖七一、七二、七三、七四、七五、七六、七七、

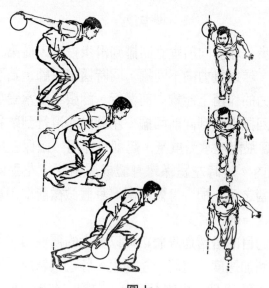

圖七一

七八、七九、八〇、八一、八二所示。

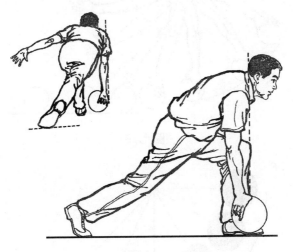

圖七二

A

B

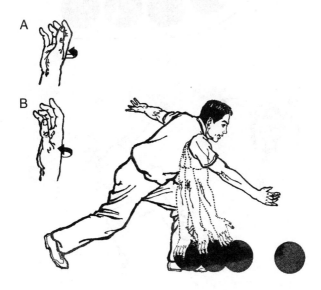

圖七三

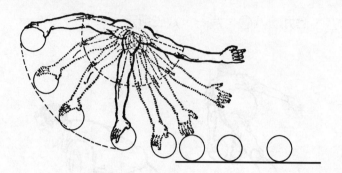

圖七四

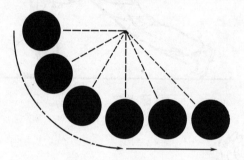

圖七五

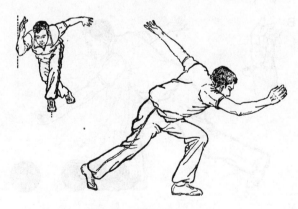

圖七六

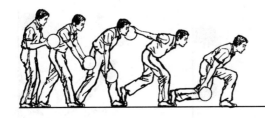

圖七七

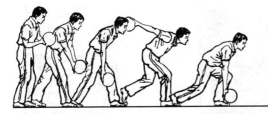

圖七八

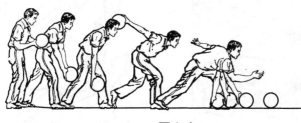

圖七九

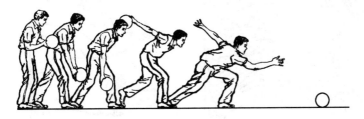

圖八〇

圖八一

圖八二

四、三步投球和五步投球

三步投球比四步投球少一步，五步投球比四步投球多一步。它們有共同之處，也有不同的地方，現在分別簡要說明如下。

三步投球：先把身體重心移到右腳，雙手把球朝前下方推出到手臂伸直，左手離球向外側展出，同時邁出左腳，球下擺至垂直位置，這是第一步。球垂直後擺到與肩平齊，左手繼續外展，同時邁出右腳為第二步。球下擺並過渡到向前回擺，左手向外側展平，同時邁出左腳為第三步，也即滑步投球。

三步投球比四步投球少一步，所以，步幅應比四步投球的步幅稍大，節奏也快，時間相對較短，其他技術動作均相同。這種投球法的特點是犯動作上和意念上錯誤的機會少，可以投出強球。缺點是由於節奏快，長時間比賽時球員容易緊張疲勞，同時在運球和助跑的時間配合上不易掌握。

五步投球：這種投球法，實際上不過比四步投球法多了一個預備動作。預備動作可因人而異。一般有兩種：

1. 站好以後把身體重心移到右腳，然後左腳適度地邁出一小步；同時右手握球，左手助握，球相對不動，因為並未真正推球。預備動作結束，進入四步投球。

2. 站好以後身體重心移到右腳，右手握球，左手助握，雙手同時把球朝前推出；當左腳向前邁出一小步時，雙手同時把球拉回到原來位置。然後進入四步投球。

　　五步投球的特點在於多了一個預備動作。這個預備動作就像棒球的擊球運動員在投手投球前揮動手中球棒提高擊球信心那樣。在一個重大比賽中，球員的精神壓力比較大，內心緊張，投球時信心往往不足，有了一個預備動作，就可彌補這個缺點。它不僅有放鬆和穩定情緒的作用，還有防止失誤的作用，所以，絕大多數優秀的球員都採用五步投球法。

　　無論是三步、四步或五步助跑，關鍵是掌握助跑和擺臂運球在時間上的配合，這一點每位球員務必牢記。

五、滑步投球的時間和出手動作

　　以四步投球為例，滑步投球是從邁出第四步的左腳和右腳相錯而過的一剎那開始的。此時左膝彎曲、身體重心置於腳尖，隨即移到腳中心，最後過渡到腳跟著地，剎住車，滑步停止。

　　投球的時間，就在滑步停止的瞬間。這時，握球的右手向前擺，並在超出左膝蓋約 20 厘米處將球朝目標箭頭送去。這個瞬間不能過早，也不能過晚。過早會使球失落而造成球不到位，過遲則會脫不出手而使球超位。一般來說球的落點離犯規線不能小於 40 厘米，以較遠為好。

　　滑步有單腳滑步和雙腳滑步兩種。前面說的都是單腳滑步，多數球員都習慣用它。但有很多職業選手採用雙腳滑步。雙腳滑步的關鍵在作為支點的右腳和左腳同步滑行。同步滑行難度很大，只有在助跑速度一步比一步快的情況下才能做到。這樣做的目的是為了使球得到一個更大

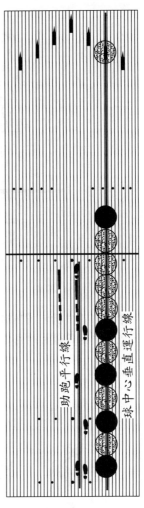

的加速度（慣性力）。

　　初學者不論是使用通用球或者專用球，投球時必須掌握最基本的出手動作。通用球只能投直線球。使用通用球出手時，大拇指在 12 點鐘位置，中指、無名指在 6 點鐘左右位置。只要把球送出去，大拇指就能先行脫離指孔，中指、無名指向上提升後脫離指孔，最後右手和目標箭頭成一直線，順勢拉起。如果使用專用球（可投弧線球和鉤球），拇指在 10 點鐘位置，中指、無名指在 4～5 點鐘位置，把球朝目標箭頭送。

　　送出的同時，以大拇指為軸向下壓一瞬間後先行脫出指孔，中指、無名指把右半球向上鉤提後脫出指孔，手腕不做任何動作。這時右手如同對方握手一般，指的方向不變，和目標箭頭成一直線，隨即順勢拉起（圖八三、八四、八五）。

圖八三

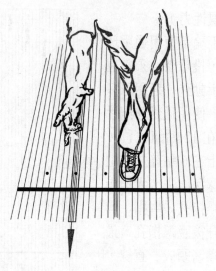

圖八四

　　滑步終止時的正確腳位，可保證個人必需木板數；將球往目標上送，手與目標箭頭應成一直線，如同與對方握手一般。

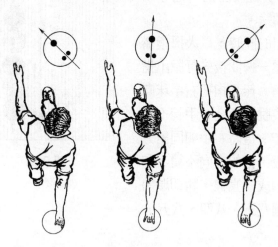

圖八五　三種投球形式可獲得三種基本角度線

第 6 章

☆☆☆☆☆☆☆☆☆☆☆☆☆☆☆☆☆☆☆☆☆☆☆☆

投線球和旋轉球的技法

投出的球要想效果好，應具備三個主要因素。

第一是協調性 球員從站在起步位置上到球出手，要做兩件事情：1. 向犯規線助跑若干步；2. 從站位開始運球，直到投出。

助跑和運球過程中，應有正確的時間配合。所謂時間配合，是指助跑步數的多少、大小、快慢、方向與持球手臂的自然擺動和後擺高度等等之間的協調配合。

第二是一致性 從站位到犯規線助跑的形式必須前後一致。對某一個球員來說，助跑可以成直線，也可以有偏離（有偏離必須在確定站位時進行糾正）；投球形式也可能不同，只要前後高度一致就能獲得成功。

第三是自然性 球員的投球形式，往往受身體條件和訓練方式的影響。但既然選用了這種或那種形式，他必然感到舒適方便，才願採用它。

十全十美的適合是沒有的。任何球員的投球形式，只要反覆練習，都可發展為成功的投球形式。不管助跑是三步、四步還是五步，也不管偏左、偏右幾塊木板，如果球能夠正常有規律地擊中瓶袋獲得優良成績，而且投球時感到很自如，那種形式就是正確的。

打保齡球入門容易求精難。欲求在 39 塊木板的球道上

投出威力強大的好球，必須研究各種線球及旋轉球的形成和投的技法。本章將對此作扼要說明，以便讀者能由淺入深，逐步了解和掌握它們之間的相互關係及內在規律，爭取在短時期內使球藝得到一個突破性的提高。

一、直線球和斜線球的形成

兩點連成一直線是誰都知道的一般常識，但在學習打保齡球的過程中，這一定律還不能完全說明問題。三點連成一線似更為確切。

(一)直線球

初學者應先學會投直線球。投直線球時，球員站在第 27 塊木板的邊線上（假定個人必需的木板數為 7 塊），與犯規線成 90°角投球，球落在第 20 塊木板上，透過△號目標箭頭直射①號瓶。要求助跑平穩，球的落點準確，球路直。由於球道上多種因素的影響，球滾過 1964 厘米（60 英尺）以後，多少會偏離直線。但球的直徑有 21.8 厘米（8.58 英寸），它的 2 倍加上木瓶的最大直徑 12.1 厘米，滾到①號瓶前，在 55.7 厘米範圍內都可以將①號瓶擊中。偏右，能進入

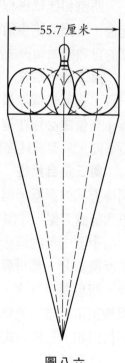

圖八六

①—③瓶袋。偏左則能進入①—②瓶袋，因而都有可能使「魔三角」發生連鎖反應，將木瓶全部擊倒（圖八六）。當然也可能不偏不倚地擊中①號瓶，這時就會出現不同類型的分瓶。這是直線球的最大缺點。

　　直線球不易全中的主要原因在於球和木瓶的偏離。即使球滾入①—③瓶袋，也往往會發生偏差：擊中③號瓶太多，擊中⑤號瓶太薄或擊不中。因為直線球不像弧線球和鉤球那樣有一個既大又深的「射入角」。

（二）斜線球

　　所謂斜線球，它和直線球只有一個角度差。實際上是斜直線。必須著重指出的是，保齡球在擊中①—③瓶袋時，射入角愈大，對木瓶的破壞力愈大，「魔三角」的連鎖反應也愈徹底。為了克服直線球的先天不足，初學者第二步應該學會投斜線球。

　　斜線球的具體投法是：沿左腳內側線站立在第 21 塊木板邊線上，以第 5 引導標點作為落球點，△號目標箭頭為基準，與①—③瓶袋設想成一條連接線進行投球（左手球員相反），這樣就會有一個小小的「射入角」。站位愈移向外側，得到的「射入角」愈大（圖八七）。

　　投斜線球時，如果希望全中，則應注意以下三點：1.儘量在外側和最外側處投球，以便盡可能增大射入角；2.儘量增加球速，使球擊中①號瓶後深入瓶袋，有機會撞擊⑤號瓶；3.擊瓶袋的部位應稍高，這樣就不會偏離③號瓶太多，而且從瓶袋稍高處入袋的球能保持貫穿瓶袋的正確路線。斜線球投得好的球員，一般有50%的全中機會。

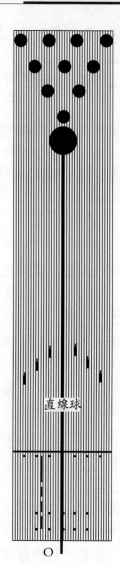

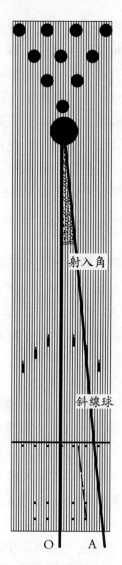

以△號目標箭頭爲基準
的直線球

以△號目標箭頭爲基準的斜線球

（具有直線球所沒有的「射入角」）

圖八七

二、曲線球的形成

　　直線球有缺點，斜線球也有不足之處。例如，射入角不夠大、球容易產生偏離、球不會旋轉、對木瓶只有直向撞擊力而沒有橫向殺傷力、進入瓶袋以後缺少作用力等等。後來有人發明了投曲線球。曲線球既能增大「射入角」，又能使球旋轉，在旋轉中產生威力，提高擊瓶的能力。

　　從圖八八可以清楚地看出：以△號目標箭頭為基準的曲線球球路，如果從球路的末端沿「射入角」的反方向作一延長線至 A 點，則①號瓶和 O 點的連線與①號瓶和 A 點的連線構成的夾角很大。最理想的斜線球也難以投出這樣大的「射入角」。除非球員到相鄰的助跑道上投球，但這是不可能的。

　　由此可見，曲線球有直線球和斜線球達不到的優點。它能在球道有限的寬度內，獲得超越這個寬度的力量。

　　曲線球的形成須具備三個條件：1. 球須有符合要求的不平衡重量；2. 球員須掌握正確的技術動作和技巧；3. 球道表面須經過適當處理。

　　曲線球又有自然曲線球和短曲線球（鉤球）、大曲線球（弧線球）、反曲線球（反旋球）等幾種不同類型。

(一)鉤　球

　　高水準的球員常投鉤球。自然曲線球的路線是球進入球道後開始滑溜，滾到距瓶臺10～15英尺處旋轉拐彎成鉤

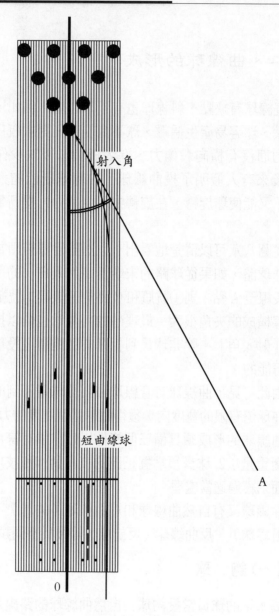

圖八八　曲線球「射入角」示意圖

形。短曲線球和它不同。球在球道上大部分行程走直線，運行到離①號瓶 5～10 英尺處急轉彎成鉤形進入瓶袋。

　　自然曲線和短曲線球不同的關鍵，首先是球員持球的手腕形式，前者手腕挺直握球，後者手腕向裡側彎曲握球；其次是球出手時手指的精確位置和採用的角度線、球重、球的不平衡重量和球速等，它們在很大程度上也能決定形成鉤形的時間、大小和強度。

　　觀察和研究球道時，對鉤球形成的時間和部位應多加考慮。

　　為使球能準確地擊中①—③瓶袋，有時需要成鉤早，有時又需要成鉤晚（掌握拐彎的時間適當）；有時需要鉤形深，有時又需要鉤形淺（鉤的強度）。

(二) 弧線球

　　弧線球的投法和鉤球大致相同，但球所走的路線不同。弧線球走弧形成鉤進入瓶袋，途中橫向跨越好幾塊木板；鉤球走直線到轉折處拐彎成鉤進入瓶袋，路上橫向跨越的木板較少。選投這兩種球，最根本的是取決於球道的狀態。

　　在球道情況許可時，有時弧線球也能有效地投出好的成績。但通常的情況是球橫向經過的木板愈多，準確性愈低。遇到球道狀態惡劣時，就更難控制。而且這種球只能在內側和最內側投，也增加了控制球的難度，前後不易一致，調整球速更難。所以，即便是保齡球高手，也很少使用這種大曲線球。

（三）反旋球

這種球其實是左手球員的鉤球。球走向左側向右成鉤形。當球進入①—②瓶袋時，可能沒有左手球員的鉤球那樣有威力。

雖然如此，一般右手球員還是很少使用，主要原因是不順手。除了遇到非用不可的時候，例如右邊球道情況惡劣，左邊球道情況良好。所以這裡仍有說明的必要。

具體投法是：根據所採用的角度線，站在助跑道的左側。球出手時，以大拇指為軸，從 10 點鐘位置轉向 1 點鐘，中指和無名指跟隨拇指做順時針轉動，將左半球提起，手腕也做順時針轉動，翻向外側就能形成反曲線球。

投曲線球的目的在於增大射入角和加深射入角。球擊中①號瓶要厚，③號瓶要薄（左手球員相反）。進入瓶袋的射入角愈大，愈接近直角，對木瓶的殺傷力愈強。

圖八九、九〇。

三、專用球的直進力和轉彎力

由於球道表面做過處理，1/4 加厚油，1/4 加薄油，2/4 沒有油，所以這幾部分球道對球的摩擦力顯然是不同的。這種摩擦力的變化，加上專用球本身不平衡重量形成的軸心，以及球員投球的技術、技巧等因素，就會影響球的滾動進程。球出手後，開始因為初速大和球道表面潤滑油的作用，在 10～15 英尺的範圍內，它在直進力的作用下向前滑溜滾動；到了 15～30 英尺範圍時，漸漸開始旋轉滾動；

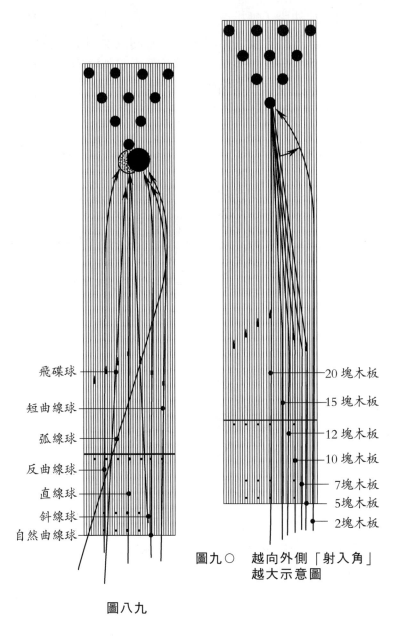

飛碟球

短曲線球

弧線球

反曲線球

直線球

斜線球

自然曲線球

20 塊木板

15 塊木板

12 塊木板

10 塊木板

7 塊木板

5 塊木板

2 塊木板

圖九〇　越向外側「射入角」
越大示意圖

圖八九

當它出了加油段（轉折處），進入沒有布油部分時，摩擦力增大，球速相對變慢，又由於重心的改變和不平衡重量的作用，球的旋轉加快，在旋轉前進中必然會產生轉彎力和直進力。這種直進力和轉彎力，如果結合恰當，就能形成球路的有效曲線成為鉤形（圖九一）。

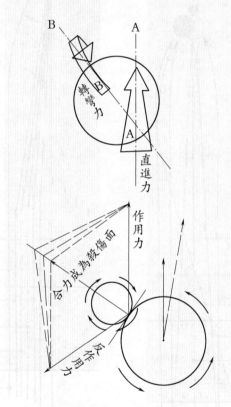

圖九一　旋轉球的直進力（Ａ）和轉彎力（Ｂ）示意圖

　　直進力（Ａ）和轉彎力（Ｂ）最佳結合的旋轉球，撞擊木瓶後使瓶也產生旋轉。旋轉的瓶有作用力和反作用力，它們的合力成為較大範圍的殺傷力。

四、充分滾動球和各種旋轉球

不同硬度的球，在同一條球道上採用同一種投球形式，可以投出不同的曲線。而同一硬度的球，在同一條球道上，採用不同的投球形式，也可以獲得不同的曲線。如果投球時球的軸心沒有改變或用力過大，球速過快（小於2.0秒），這時球的直進力必然大於球的轉彎力，結果球路難以形成曲線，只會以充分滾動進入瓶袋。

球的滑溜滾動和旋轉，取決於速度和球軸心的改變。而改變球軸心最有效的方法是採取不同的投球形式。轉動手腕、改變手指的不同位置和中指、無名指的鉤提，是使球產生旋轉的核心力量。

球在球道上滾動或旋轉時，球身和球道接觸部分會出現一個環形的油痕。這個油痕叫「球跡」。由於球員的投球形式和技巧不同，球跡亦各不相同：位置有高低，圓周有大小，形狀有寬窄。球跡位置的高低和圓周大小有關。位置愈高圓周愈大；位置愈低圓周愈小，圓周愈小旋轉的圈數愈多。球跡形狀愈窄，說明球在滾動旋轉中前後一致，具有穩定性。愈寬則相反。

為了便於說明，下面根據球跡的高低和圓周的大小，用鐘點位置確定握球和投球形式，並加以分類。

(一)充分滾動球的兩種情況

一是使用通用球，採用傳統握法，大拇指指向 12 點鐘，中指、無名指指向 6 點鐘的左和右，在運球和投球時

始終保持這個狀態，將球往目標箭頭上送；大拇指先行脫出指孔後的瞬間，中指、無名指向上鉤提後脫出指孔，球以自身的圓周為運行軌跡滾動向前。

二是使用專用球，投球形式任意一種。由於用力過大，球速過快，中指和無名指等沒有給球以足夠的提力，球的軸心沒有得到改變等原因，專用球同樣也會出現充分滾動球或接近充分滾動球，甚至球跡出現在拇指孔上，與球道發出不應有的響聲。

充分滾動球對木瓶僅有向前的撞擊力。這個撞擊力將隨著木瓶的阻力而不斷減弱，同時還會出現不應有的偏離。它是保齡球中力量最弱的一種球。

(二)高度旋轉球(以下均使用專用球)

握球、運球、投球時，大拇指始終指向 10 點鐘，中指和無名指始終指向 4～5 點鐘，手臂和手腕不做任何人為的轉動，將球往目標箭頭上送。在大拇指自然地先行脫出指孔後的瞬間，中指、無名指向上鉤提後脫出指孔，同時自然而然地把右半球提起（改變其軸心）。這一投球形式可以決定球跡的位置，是最基本的投球形式。又稱半旋球。

(三)中度旋轉球

握球時大拇指指向 12 點鐘，中指和無名指指向 5～6 點鐘，在推球、垂直下擺、垂直後擺中保持不變。在向前回擺投球時，手腕和手臂同時做逆時針轉動（向內側轉 15°）。大拇指回到 10 點鐘，中指、無名指回到 4～5 點鐘位置。這是另一種投球形式，又稱下旋球。

(四)低度旋轉球

握球時大拇指指向 1 點鐘，中指和無名指指向 6～7 點鐘，在推球、垂直下擺、垂直後擺中保持不變。在向前回擺投球時，手腕、手臂同時做逆時針轉動（向內側轉 30°即翻腕）。大拇指、中指、無名指回到 10 點和 4～5 點鐘位置。這是第四種旋轉球。

(五)最低旋轉球

握球時大拇指指向 2 點鐘，中指、無名指指向 7～8 點鐘，在推球、垂直下擺、垂直後擺中保持不變。在向前回擺投球時，手腕和手臂同時做逆時針轉動（向內側轉動 45°）。以大拇指為軸向下壓，中指和無名指向上鉤提做進一步的翻腕，使三個手指回到 10 點鐘和 4～5 點鐘位置。這是第五種旋轉球。

(六)陀螺式旋轉球

這種球又叫「飛碟」球，是近幾年臺灣運動員使用的新技法。經過行家們的研究和球員的苦練，創造出這種陀螺式旋轉的「飛碟」球。開頭有不少西方人認為這種打法很可笑，完全是一種非正規的「野路子」。

投陀螺式旋轉球時，要選用重量較輕的球，一般在 11～12 磅左右；採用傳統的指孔安排，指距最好是 1½ 關節；前後左右不要有重量誤差，以頂重為主。投球時，由於技術和技巧上的獨特，球的橫向旋轉速度極高，像「飛碟」一般。用這種方法投出的球，不容易受球道特性的影

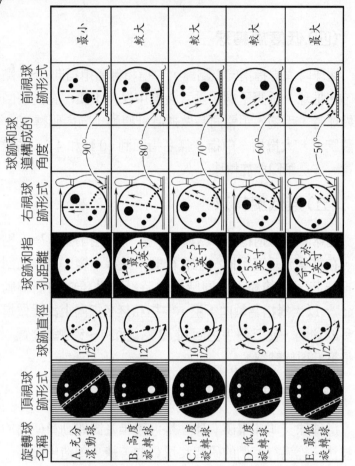

圖九二

響，對木瓶的殺傷力比傳統投法強得多，也就是全中的百分比高。但這種投球法也有兩個缺點：一是投球時往往不用護腕，球員的手腕容易扭傷；二是會有分瓶出現，對③—⑨、②—⑧瓶之類的切瓶「雙胞胎」，很難補中。

運用全翻腕和三指一推一帶，使球產生一種高速度的橫向旋轉。這就是第六種旋轉球。

除第六種陀螺式旋轉球外，前面五種不同形式的旋轉球，是運用不同的投球方法，使球的軸心得到不同程度的改變，增加重量堡壘和球跡之間的距離，形成不同程度的旋轉。

初、中級球員，以投高度旋轉球為宜。大多數優秀球員都使用中度旋轉球。低度旋轉球和最低旋轉球，在技術沒有達到一定水準、沒有機械般強有力的手腕、球道狀況經常在左右著球員等情況下，一般很難投好；投這兩種球時，手腕和手臂的負擔也很大，不經長期練習，往往會疼痛難忍。

圖九三、九四、九五。

一般投球形式：中指、無名指
在 4～5 點鐘部位

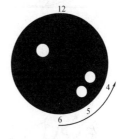

6～4 點鐘部位的旋轉

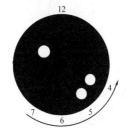

7～4 點鐘部位的旋轉

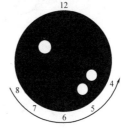

8～4 點鐘部位的旋轉

圖九三

以鐘點為依據的三指配合投球，可使球產生不同程度的旋轉

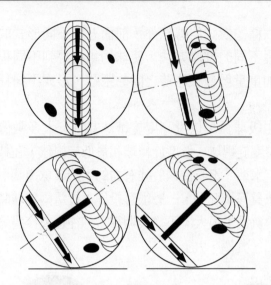

圖九四

運用翻腕改變球的軸心，增長重量堡壘與球跡間的距離，
可使球產生不同程度的旋轉

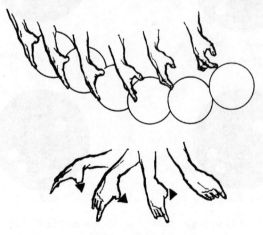

圖九五　翻腕示意圖

手腕按鐘點做一定幅度的轉動

五、幾種瞄準法

投擲保齡球，球從脫手接觸球道到豎瓶區擊中目標，有 60 英尺距離。球的走向也往往不是直線，而且還需要經過有油無油、油多油少等各種不同情況的球道段。

下面介紹幾種瞄準法。其中前三種為一般情況瞄準法；第四種適合投補中球；第五種包括球道情況在內。

(一)木瓶瞄準法

瞄準點為豎瓶區的木瓶，打全中球時應為①—③瓶袋。從該處和投球的落球點連一直線，該直線即為球走的路線。用這種瞄準法的往往是初學者和保齡球愛好者，它缺乏科學性和準確性。因為豎瓶區遠在 60 英尺以外，瞄準不易，不及點瞄準法。

(二)點瞄準法

這是目前常用的瞄準法。在球道上選擇一個瞄準點（引導標點或目標箭頭），球經過瞄準點滾向瓶袋。瞄準時，眼睛牢牢盯住瞄準點，由臂軸到球中心線經過瞄準點向目標引一條假想線，在站位上向瓶袋直線助跑進行投球。這種瞄準法，準確性較大。

以目標箭頭或以更近的引導標點為瞄準點，如使用熟練，效果相同。

(三)塊瞄準法

這是點瞄準的擴大，瞄準的範圍較寬。例如，若以第△號目標箭頭為瞄準點，使球滾向①─③瓶袋，瞄準時應注意△號目標箭頭和它左右各一塊的木板，這樣就有三塊木板寬度的瞄準範圍。然後再面向目標，垂直擺臂助跑投球。三塊木板範圍較大，雖有可能失誤，但投出的球總能擊中①─③瓶袋附近。如果不用△號目標箭頭，而選擇某塊木板中的某點作為塊瞄準的擴大點，效果也是一樣的。

(四)線瞄準法

從落球點和補中關鍵瓶之間連一條假想的球行路線，再在這條線上找出球要經過的兩三個核對點。這些點可以是球道上的目標箭頭或引導標點，也可以是球道上顏色深淺不同的木板，有了幾個點核對球路，就易於判斷投球的準確性。球可能經過一個點，但擊瓶效果同預期有出入，在這種情況下，是由於角度有錯誤，還是速度或身體引伸程度有問題，等等，就比較容易得出結論了。

(五)角度線瞄準法

角度線有五組。球員根據球道情況、本身助跑偏離和投球的形式，由試驗和計算決定投球的站位起點、落球點和經過的目標箭頭。它是一種最理想的瞄準法，內容比較豐富，具有更高的準確性，在第九章裡將有專門闡述。

優秀的球員必須掌握這種瞄準法，它和前面所說幾種瞄準法有聯繫，可以相輔併用。

第 7 章

☆ ☆

飛 碟 球

一、飛碟球起源

「飛碟球」20 世紀 80 年代起源於臺灣。當時臺灣保齡球比較發達，玩的人很多，其中少數人在變換花樣玩中發現，球在滾動前進中，略帶橫向旋轉去撞擊木瓶時，容易帶倒更多的木瓶，十分明顯地提高了「全中」的概率。經「飛碟球」鼻祖陳建二和馬英傑等先生的研究和許多球員的艱苦努力，由實踐總結、再實踐再總結而得以不斷提高。俗稱「西八拉」的陀螺轉，在臺灣廣泛流傳。

「西八拉」後來被冠名為「飛碟球」。在短暫的歲月長河中，慢慢演變成現在的模樣。其實「飛碟球」是直線球的延伸與發展。

二、飛碟球在臺灣

經陳建二、馬英傑、楊振明、張春霖等多位專家和高手們理論與實踐相結合、總結提高後，被冠名為「飛碟球」的「西八拉」，在島內多次保齡球比賽中獲得獎牌，以及在博獎競技中贏獎；緊接著臺灣運動員在世界性大賽

中不斷取得好成績，多次奪得冠、亞軍，不得不使同行們刮目相看。打保齡球的最終目的是將 10 個木瓶擊倒，只要不犯規，誰都無法否認這一新技法的威力。

　　歐美保齡球專家對臺灣運動員的新技法進行詳細地分析與研究後，認為「飛碟球」是繼直線球、曲線球後又一新技法，是對保齡球運動技術的又一創舉。

　　新事物的生命力，體現於被多數人所接受和它的持久性。「西八拉」技法在臺灣球壇威震四方，從臺北到臺中、臺南、高雄，可謂「全島飛」。據我所知，十多年前臺灣沒有一個女選手是打「西八拉」的，但是，現在情況就完全不同啦！目前臺灣玩保齡球總人口中，「飛碟球」佔三分之二。

　　根據臺灣運動網──保齡球討論區 LU KO 的可靠訊息，臺灣絕大部分球館的球道落油處理太不標準；不是落油距離長就是短，不是落油量多就是少，不是厚就是薄、髒，無油區不乾淨……好像不易練「曲球」（鉤球）。

　　由此看來，這既是好事，又是壞事：能不能說臺灣的「西八拉」是因為球道整理不規範這一特殊情況下所產生和發展起來的呢？也許吧！客觀事物的發展有其內在的聯繫和必然性。

　　由於「飛碟球」是直線球的延伸和發展，打「飛碟球」對球道的要求不高，球道特性對投球技術的制約因數少，玩法相對簡單，一般只使用 11 磅左右的球，最重不超過 12 磅，勿需太使勁，只要對準 1 號瓶推球，「全中」的概率在 70% 以上（所謂 70% 的「全中」概率，包括基礎訓練，直線球技法、技術技巧及經驗的掌握，改變球路後掌

握「飛碟球」技法）。

　　「飛碟球」是保齡球運動技術中繼傳統技法之後的又一新技法，但並不是惟一的最好技法，更不像有些人所說：「『飛碟球』是惟一能與歐美人相抗衡的最佳技法。」

三、中國大陸飛碟球技術與現狀

　　1993 年前後，保齡球這一新事物在中國大陸迅速興起，成為男女老少廣受歡迎的群眾性體育運動和休閒娛樂項目。儘管如此，從廣義上講，保齡球處於剛剛起步階段，技術資料匱乏，專業人才奇缺，學打球的人眾多，會教的人甚少……隨著改革開放的春風和海峽兩岸保齡球運動的交流，由專業球員及業餘愛好者和臺商在大陸開設保齡球館的增多，稍有「直線球」基礎的人和打「曲線球」進步較慢的球員，紛紛學打「飛碟球」。

　　由於打「飛碟球」相對容易一些，一旦投成能橫向飛轉，確實另有情趣。就個人而言，能在較短時間內，會有一個較大的提高。加上球輕，便於掌握，練習投擲時無需太大力氣，無論是木球道還是合成球道，玩起來甚是得心應手，一個又一個的「全中」更是令人興奮……在諸多有利於初學者獲得較好成績因素誘導下，自學打「飛碟球」的人越來越多，早先涉足「飛碟球」的球員，不同程度上都成了「教練」。但是，真正在理論上和技術上比較有系統地從事教學的人十分少見。絕大部分「飛碟球」球員是隨著時間的推移，苦苦摸索，在艱苦的實踐中得到真知。

「飛碟球」技術和技巧在大陸開始走向提高和日趨成熟的旅程。

幾年來，「飛碟球」選手在全國性大賽中成績十分喜人，很多項目的金牌均被他們奪得，在訓練中獲得 300 分的人時有出現。更為值得驕傲的是，廣東選手在曼谷亞運會上獲得最高局分 300 分。目前廣東、北京、湖北、山東、四川、雲南、深圳、安徽、浙江、江蘇等省市處於國內領先水準，被譽為「飛碟球」高手的人越來越多。2000年 6 月在全國體育大會上，寧波女選手呂瑋單人賽總分 1339 分，六局平均分為 223 分，打破全國紀錄。在精英梯級挑戰賽中，廣東選手黃俊勇以 279 分勝隊友鐘建雄的 245 分，雙雙同出高分，十分難得。山東選手張春莉學打「飛碟球」僅 2 年，在 2000 年全國錦標賽獲冠軍，精英賽獲亞軍。全國體育大會精英梯級挑戰賽兩局平均分為 244.5 分獲冠軍。由此可見，大陸「飛碟球」高手新人輩出，建樹有人，衝出亞洲有望。

中國大陸的「飛碟球」從發展、提高到流行，深受臺灣的影響。主要原因也是各大球館對球道的保養和落油很不規範造成的。一方面出於無奈，另一方面是「曲線球」難練，第三方面是為了名譽和獎金，有一點點短期行為。在急功近利思想指導下，主攻「飛碟球」和改學「飛碟球」的人有增無減。廣東佛山的陳淑嫻是有近 8 年球齡的曲線球選手，於 1997 年改打「飛碟球」，成績不錯，目前是國家隊主力隊員，其他例子也不少。更何況，目前不少「曲線球」選手基本上敵不過「飛碟球」；1999 年全國保齡球錦標賽在杭州舉行，真可謂「滿天飛」。十幾年來，

全國的「飛碟球」高手們人人都明白，「飛碟球」敵不過「曲線球」似乎是肯定的，儘管我們也是這麼認為。但較為客觀的說法是「飛碟球」處於發展階段，到底誰勝誰負有待時間的驗證。從美國 PBA97、98、99 連續三年有 3 人（「曲線球」打法）在三局中打出 900 分這樣好成績，能否佐證呢？但「飛碟球」至今還沒有這樣好的先例。

四、選擇飛碟球與指孔設定

據說，以「曲線球」標準衡量，14 磅以下沒有一個好球；可是，以往「飛碟球」的重量多數以 11 磅為主，一般不會超出 12 磅，目前則以 12 磅為主，也可以再稍稍重一些。

保齡球運動對球的要求越來越高。構造上趨於多元性，採用新工藝、新技術和新材料，1999 和 2000 年新球上市就足以說明這一切。一般球以表面材料特性作分類，有硬性樹脂（合成樹脂）、反彈樹脂（纖維樹脂）和超反彈樹脂（橡膠樹脂或活性樹脂）三大類，它們的軟、中、硬、極硬特性能適應各種不同球道特性。「飛碟球」對於「慢速道」應選擇中性偏硬的光面和亞光面球；對於「快速道」應選擇中性偏軟的霧面球（磨砂澀面）。如條件具備，有一個適應不同球道特性的球具組合，最為理想。

球的內部結構以單一「底重」為好，目前絕大多數球為「頂重」。球核盡可能避免多元性重量堡壘，以確保旋轉的穩定性。球心重量差值 TOP 要輕，TOP 太重會造成旋轉軸心的改變，產生抖動和過早過晚「翻花」。

指孔的設定應於「底重」的正上方正中處或「頂重」的正中處。要避免左右偏重（如有過分側轉，則需要調整，調整時可根據「油跡」找出軸心點，鑽第 4 孔進行平衡）。指距應根據個人掌型大小、中指和無名指以 $1\frac{1}{2}$ 關節或以第二關節為準，指孔角度要與手型相匹配，特別是大拇指、中指和無名指孔的傾斜角度要準確。

初學者選用 POLY 光面球為好，賓士域公司的蘭犀牛、灰犀牛都不錯。AMF 公司的 RPM 拋光球尤為高級；其他如 REUCTIVE 也較為適用。

五、飛碟球入門

（一）助走（助跑）

一般採用四步和五步助走較為有利。四步助走與擺臂運球的時間相一致，為標準型投球，初學者很容易掌握。如果採用五步助走，左腳第一步持球而不推球，為預備動作（或叫假步或叫墊步），然後進入四步助走和擺臂運球相配合。一個理想的助走趨勢行進方向應是「直線式」的，但是「直線式」前進方向並非指垂直於「犯規線」（採用 90°犯規線角除外）；採用其他任何一條角度線進行投球時，助走直線應於球垂直運行線相平衡。如果助走有向左或向右傾向性偏離時，則應移位調整，消除傾向性偏離。

助走應自然、從容、穩妥，第一步小點，第二、第三步步幅大小相同，第四步要加半步滑步，滑步結束時，左

腳內側線與站立位置相適應，腳尖距犯規線 7～10 厘米。

（二）擺臂運球

在擺臂運球練習前，應進行「鐘擺練習」，掌握垂直運行的道理與技巧。首先是雙手向前推球，使球在靜止中運動起來，左手離球後讓球自由落體式下擺，肩與手臂成90°直角，讓球帶著手臂擺動，千萬不要用力，控球於垂直面上，不可隨意將球往後拉或往前提。手臂不能彎曲，僅用三個手指將球握住，利用慣性力自由擺動，前後擺動的高度不必刻求，以適合本人擺動的自然高度為好。

助走與擺臂運球是否協調，關鍵是第二步結束時，握球的手臂應處於垂直線上，這一點很重要。

（三）手腕翻轉與推球

第三步結束時，球應後擺於自然高度處，第四步進入回擺中當球擺過腰際的瞬間，手臂和手腕同時翻轉，以連貫動作翻轉至將球推出。不可丟、拋、擲、甩，不要有「碰」的一聲，要降低重心，才有可能做到落地無聲。

手掌在過腰際之時，由上而下做 180°翻轉，以手腕為軸，此時掌背已由下朝上，由 6 點鐘方向朝 12 點鐘做逆時針翻轉，並隨手臂一起上揚。這時大拇指順勢將球推出，手揚過肩，整個動作一氣呵成，要有柔軟感。在做翻轉過程中要快，時間越短效果越好，出手角（犯規線角）變化亦小，有利於落點準確。左手外展（左手球員相反）保持平衡。

傳統技法中「曲線球」的投球，大拇指先行脫出指孔

的瞬間，中指和無名指向上鉤提揮臂，而「飛碟球」恰恰與「曲線球」相反。更為確切的說法是「推球」。打「飛碟球」在整個運球過程中，手腕要非常有力，與手臂保持平直，中指、無名指先行脫出指孔，在球離手的瞬間，大拇指與中指、無名指對球有一個重心轉換過程，時間為 0.01 秒，中指、無名指的壓力愈大，「旋拉力」愈強。我們說「旋拉力」和「鉤提力」，同出一軸，但是在手法上，前後次序完全相反，作用於球的力斷然不同，球的旋轉和行進路線自然有差別。

(四)延伸與延續動作

根據球道特性選定「角度線」，輕鬆而不放鬆，剛柔有勁、乾淨俐落地將球推出。助走與擺臂運球完全一致，自然協調。當左腳滑步到達犯規線時，足尖與左腿膝蓋及下腭保持在同一垂直線上，左手向外展出，有推牆的感覺，集中腿、腰、手臂和手腕與手的協調力，使球獲得最大「旋拉力」，將球往目標箭頭上推；右腳延伸至身體的左後方作為一個支點，身體微微前傾，保持平衡。

保齡球運動，技術與技巧的完美結合，給人以健與美的享受。但是，不少球員，特別是「飛碟球」球員不能嚴格要求自己，投球的動作五花八門，延續動作不規範，延伸動作過於誇張，自由化，隨意性太強，十個有九個人因為平衡不好，球一出手，右腳就迅速收回到前面來支撐身體——這並不好。

延伸和延續動作都非常重要。它們一旦與技術動作相貫連，對瞄準的精確性、球速、旋拉力、平衡等起著積極

作用。如果相反，它不僅僅是動作不好看的問題，亦將直接影響技術的發揮，也許這就是難於突破的關鍵。

六、飛碟球的站位與移位調整

右手球員打「飛碟球」一般都站在助走道的左邊，這是不成文的多數人習慣。由於「飛碟球」的橫向旋轉，能彌補「切入角」小和球輕的不足，況且又是「直線球」的延伸和發展，因此我們建議，先掌握第一條 20—20 角度線；這條角度線，球的落點為 20 塊板，「飛」過中心箭頭也是 20 塊木板，「犯規線角」和球中心垂直運行線均為 90°直角，對準①號瓶轟。

如果個人必須的木板數為 7 塊（沒有左或右傾向性）那麼，該球員應該站立在第 27 塊木板邊線上，身體微微前傾，但與犯規線平行，面對①號瓶；助走趨勢與木板平行，滑步結束左腳內側應停留在第 27 塊木板邊線上。同時，右手握球後在運動中，球應在垂直面上擺動，球的中心運行線與 20 塊木板相一致，以確保球落在 20 塊木板上，並飛向中心箭頭。

另外還有目標箭頭處 22 塊木板、25 塊木板（左邊第三箭頭）等多塊木板，均可作為「目標」進行瞄準。「角度線」組合例如：22—22、26—25、29—27、32—30 等許多條「角度線」可供選擇和練習。如圖九六。

採用 20—20「角度線」或其他任何一條「角度線」投球時，由於球道特性存在快慢、軟硬、油多油少、或新或舊、清潔與否等諸多因素，推出去的球會偏高或偏低，

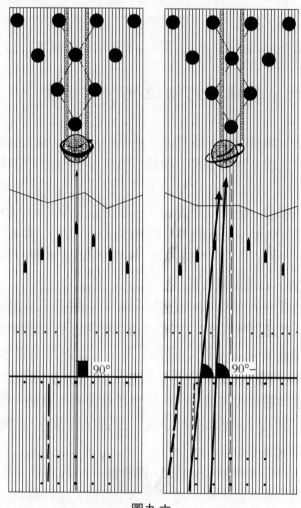

圖九六

難以進入瓶袋，擊中①號瓶有厚有薄，怎麼辦呢？同樣需要使用2：1：3公式原理進行調整，爭取在最短時間內找到「全中」球的站位。

　　從一個「目標箭頭」移到另一個「目標箭頭」進行投

球時，調整站位一般不能少於 5 塊木板，然後再根據球道特性使用 2：1：3 公式。

七、觀察球的飛和轉

根據《F. I. Q》規則，保齡球除本身品牌圖案、公司名稱、編號、球心、重心標記外，不應增貼任何標記。但是目前似乎所有「飛碟球」球員的球都貼上「球花」，目的是為了清楚地觀察球的飛與轉。所謂飛和轉指的是球在向前行進中的球速、傾斜角度和自轉速度。

「飛碟球」必須是「逆時針」旋轉，已被大家所公認。球從落點到撞擊①號瓶，它的速度是多少呢？使用秒表測，2.2 秒左右為佳。根據臺灣 ID 先生網站提供的資料表明，木瓶重 3.6 磅時，球速為 28～35KM/Hr 之間，球的旋轉圈數在 10 圈以上；木瓶重 3.8 磅時，球速應提高到 30～35KM/Hr，旋轉 12 圈以上為好。ID 先生還認為，投出去的球，在自轉中應右側高左側低，然後變成水平，再轉變成左側高右側低進入瓶袋。這個右側高左側低和左側高右側低的傾斜度為 20°。我們認為恰恰相反，在整條球道中，左側高右傾低飛轉時間較長，水平是過渡時間很短，距離瓶袋 2～2.5 公尺球飛轉成右側高，約 30～45°傾斜切入瓶袋為好。如圖九七。

對右手球員而言，一般都認為正常的「飛碟球」應該是右向左逆時針水平旋轉，球花不會散掉，希望球切入①號瓶能向右退進入瓶袋；根據力學原理，這時的切入角（射入角）最具破壞力。但水平轉速不能太快，否則球會

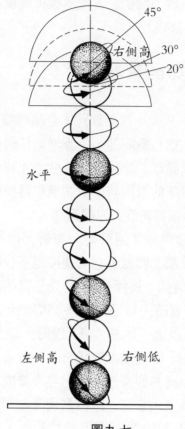

圖九七

飄起來，咬不住球道，結果難以預料。另一個說法，使用12磅重球，球速在25英里以上，45°斜向，左低右高切入瓶袋，「球花」並不好看，但穩定度增加了，對木瓶的破壞力相當驚人。

綜上所述，每個球員要用「大腦」打球，全面掌握基本功，熟練各種技法，根據球道等不同情況和隨時間不斷

地變化著的實際情況，進行不斷地調整，是每個球員獲得勝利的法寶。

八、飛碟球常見的殘瓶

經常聽說，右手球員漏⑩號瓶、左手球員漏⑦號瓶、「飛碟球」球員漏⑤號瓶。儘管確實如此，但都有其實實在在的原因，我們在現場技術指導問答章節中已經談到。

關於「飛碟球」殘留⑤號瓶。

1. 是因為球擊①號瓶薄，加上球的重量輕，容易產生偏離，未能真正深入到瓶袋裡面。

2. 球速沒有達到一定要求，球沒有足夠的動能進入瓶袋。

3. 球自轉速度太快，很難緊緊抓住球道，出現飄浮現象，進入① —③位後一路退至⑩號瓶，由於⑤號瓶不倒，⑧、⑨號瓶都有可能殘留。

② —⑧和③ —⑨雙胞胎（切瓶）是飛碟球員最為頭痛的殘瓶。凡球擊① —②位，①號瓶薄時，①號瓶會從③號瓶前面飛過，撞到邊牆後反彈將⑥ —⑩號瓶擊倒，其他瓶被擊或在連鎖反應中倒下，惟有③ —⑨號瓶猶如兄弟倆直立於瓶臺。如果球擊① —③位，則與上相反，② —⑧雙胞胎同樣會殘留。欲想「補中」只有擊中③和②號瓶正中處，先讓前面一隻瓶去撞倒後面一隻瓶，接著球不偏不倚地緊緊跟進，不怕它們不倒。如果撞擊點不正中，能在一個木瓶最大直徑範圍內，仍然可以將後面一隻瓶擊倒。相反必有一漏。

　　殘留⑧和⑨號瓶，由於進點不同，通常是球速不夠所造成。

　　殘留④號瓶（球擊①─②位）①號瓶厚，②號瓶薄飛向左邊牆反彈將⑦號瓶擊倒，其他瓶被擊或在連鎖反應中倒下，惟獨④號瓶直立不倒。相反時⑥號瓶同樣不倒。

　　⑦─⑩大分瓶，主要是球擊①號瓶太正中，力量又大，球速過快，④、⑥號瓶撞擊邊牆繞過⑦和⑩號瓶所造成的結果。

　　另外，球飛向目標，擊中瓶袋後，木瓶向上飛或亂飛，這同樣會出現漏瓶，降低了「全中」率，是每個球員所不願見到的，究其原因，是球速太快，球與瓶、瓶與瓶作用過甚，要注意速度和力度的調整。

九、綜述飛碟球

　　「飛碟球」有三個要素，即落點準、速度和旋轉。

　　1. 落點準指的是選擇「角度線」要與球道特性相適應，站立位置和助走趨勢正確穩妥，採用「犯規線角」與「角度線」相適應，助走線與球的垂直運行線相平行，確保個人必需木板數，才能保證球的落點準確，即穩定性。

　　2. 速度指的是球速（瓶重 3.8 磅）必須保持在 30～35Km/Hr 範圍內，是腰、腿、手臂力量注入和球的運動高度由延伸動作順暢所產生的慣性力。

　　3. 旋轉指的是球水平自旋、側旋、翻花和旋轉速度等，旋轉圈數 10～12 圈以上為好。旋轉的強弱取決於手腕和手臂的一瞬間翻轉，並非旋轉速度越高越好。

少油乾燥的慢速道——多數為較舊的木質球道，落油不標準，情況較為嚴重，球與道摩擦系數大，投球甚感吃力。應採用 20 — 20「角度線」以直線「飛碟球」為好，注意翻花狀況，提高速度，增大落球距離。

中性球道——球道清潔，落油量多少、油距長短相對標準，比較規範（瓶重 3.6 磅），技術發揮正常，採用有切入角（射入角）的「角度線」，球速保持在 28～30Km/Hr 之間，旋轉圈數在 10 圈以上，定能取得好成績。

重油快速道——布油不標準，油量單位高，油距長，多數為合成纖維道，翻花角度可能不足，三種狀態難以體現，向左進不足，右退有餘，滑飄過分。右手球員向左側調整，稍稍增大切入角（射入角），放慢球速，改少落球距離，盡力而為之，不要有太多想法，面對不同球道特性惟有調整，別無他法。

3.8 磅重瓶，比賽中最為常用，為了適應重瓶，必須適量地增強球對木瓶的破壞力和深入瓶袋的潛能，建議將球速提高至 30～35Km/Hr，旋轉圈在 12 圈以上或用「重球飛碟」，能減少更多的殘漏瓶。

「飛碟球」容易造成運動傷害，據我所知，「飛碟球」老前輩馬英傑先生等都有手傷，幾年前甚至不得不停賽很長時間。曼谷亞運會得最高局分 300 分的廣東選手，這次在全國體育大會上因傷未能取得好成績。

隨著木瓶重量和球重量的增加，如何避免運動傷害，應作為課題來研究。

第 8 章

☆☆☆☆☆☆☆☆☆☆☆☆☆☆☆☆☆☆☆☆☆☆☆

球道的觀察和研究

在保齡球運動中，球道對球員獲得高分有著極其重要的作用。球員必須確切地掌握球道的特性，觀察與研究球和球道相互作用的各種因素，以便投球時根據球道的不同特性作出調整，確保比賽的勝利。因此，詳細地討論球道，弄清楚觀察和研究球道的具體內容，是每一個保齡球運動員必不可少的課題。

球道是專門為供球滑溜、滾動和旋轉而設計的、有一定長度和寬度、經過處理上油的有效床面。如按結構區分，則有噴塗型和裝飾型兩種球道。前者為木質底層表面塗有纖維膠或臘克，後者為木質底層表面貼有一層尤錄丁纖維板。如按處理加油後的表面情況區分，球道的類型就更多，這在後面將會談到。

一條球道應該是一個整體。但為敘述方便，這裡把它劃分為四個部分：從底線到犯規線為助跑道，從犯規線到目標箭頭為上球道（球道頭），從目標箭頭到①號木瓶中心線為中球道，①號木瓶中心線後整個豎瓶區為瓶臺。

一、球道的審查和認可

為使保齡球運動有一個統一的競技環境，凡作為公開

競賽場地的球道，每年要進行一次審查。審查由專業組織國際保齡球聯合會負責。凡經審查符合標準的，由該組織發給合格證書。審查內容包括球道寬度和長度、縱向和橫向傾斜度、水平狀態、目標箭頭的部位、接縫、瓶位標點的大小和距離、邊牆護板的厚度、球溝的寬度和深度、其他方面的尺寸和機械設備工作程序的狀態等許多方面。

　　球道雖然按規定標準作了定期的全面審查，但是球場和球場、球道和球道間的特性仍各不相同，球道表面的處理加油標準也有差別。可以這樣說，沒有完全一樣的兩條球道。經過檢查審核的各地球道，只是在各方面維持一個大致相同的標準而已。

二、球道的處理

　　處理球道有兩個目的：一是保護球道不因球的砸、滑、滾、旋及木瓶的返跳而受損壞；二是對球道按規定的技術要求作適當的處理，提供公正球道。

　　凡處理適當的球道，至少應有 15 英尺的滑溜區。滑溜區可使球深入球道再開始滾動，然後，轉折形成曲線並進入瓶袋。如果球不滑溜或滑溜距離短，就不容易形成進入瓶袋的有效角度。凡是公正球道，球道上油處理後既不過分地有利球進入瓶袋，也不妨礙良好的技術發揮使球不容易進入瓶袋。球道上沒有任何異常現象，球員得分全憑個人的技術和技巧。

　　處理球道上油有很多方法，歸納起來不外有三種方式：

第一種是 A 型 這種球道有實事求是的得分潛力。球道整個橫面布油均勻；縱面從犯規線起到 30 英尺處的布油，開頭 15 英尺厚油，往後 15 英尺薄油，再往後到瓶臺無油。在這種球道上，如果球員使用正確的球，選擇合適的角度，技術好得好分，技術差得差分，對每個球員都是公正的。

第二種是 B 型 這種球道具有得高分的潛力。球道中間部分重油，兩側乾燥或上油極少，上油距離和 A 型相同。在這種球道上，使球滾向瓶袋角的同一條路線可以持久不變。稍作調整就能得高分。

第三種是 C 型 這類球道叫「混合漸薄型」，球道中央有油峰，向兩側逐漸減少，上油距離和 A、B 型相同。在這種球道上，球員投球時能得到很好的「球反應」，有一定技巧者得高分的可能性非常大。

上面說的是球道處理的三種基本類型。在這三種類型中，上油的距離還可能有長有短。短的甚至僅 15 英尺；上油的量也可能有多有少，有重油、較重油、中度油、輕油、較輕油以至乾燥等多種。這是未使用球道的原始情況。但這種原始情況還會隨著時間和使用而發生變化。所謂發生變化，主要是指球道逐漸變乾燥，使投出的球比原始情況更易成鉤。所以，觀察球道應包括判斷球道乾燥的速度、程度和造成這種變化的原因。

影響球道變化速度快慢和程度大小有四個因素：

1. 球道的表面材料。它們是易於吸油的塗有臘克或纖維膠的木質球道，還是不易吸油的裝飾型合成材料？它們是否有凝聚力阻止油的散布？

2. 球道表面處理時原始的施油量和形式。表面有多少油？怎樣分布？施油距離長短？掌握了這些資料，就知道應該怎樣投球和估量打球過程中球道可能起的變化。

3. 球道使用後發生的變化。在△號目標箭頭處，由於多數球員反覆投擲的球不斷滑溜滾動，表面油層不斷地被帶走，無數條球滾跡造成油的凝聚和重新分布。

4. 自然條件。溫度和濕度都能影響球道表面油層變化的速度。高溫比低溫容易使油揮發；高濕度下的球道不易乾燥，通風和濕度低時吸潮快，球道乾燥也快。

如果球道表面纖維孔隙多，在同一區域球滾動次數多，高溫低濕，球道表面變化最快；反之則慢。一年不同的季節、一週不同的日期、一天不同的時間、球場的空調距離門的遠近等等，都能影響球道的變化。每個球員必須牢記球道會隨時間發生變化這一點，不斷觀察，發現變化，及時調整。

由上面所說的情況，可以知道球道能用不同的方法處理，甚至可處理成使球員的技術不起作用的程度。也就是說，可以使有技術的球員在該球道上打不出好成績，也可以使沒有高技術的球員獲得不應有的高分。前者叫不易得分球道，後者叫易得分球道。

在正式比賽中，任何人為地處理球道使其成為易得分或不易得分，都是不允許的。

在易得分和不易得分球道兩個極端中間，還存在一系列不同情況的球道處理，如油層間斷、厚薄不一、油距長短不同、或寬或窄，甚至一邊倒等。其原因是管理人員訓練不夠，管理不善，沒有按規定要求處理球道。

三、關於球道的清潔、保養和落油

　　關於對球道的清潔、保養和落油處理問題，我們在書中的其他章節中曾多次談到。根據調查，實際情況還要嚴重些，這將嚴重影響保齡球運動技術的發展和提高。在保齡球尚未被奧運會列為正式比賽項目的今天，為衝出亞洲、走向世界，對球道、設備在技術管理上與世界接軌顯得尤為重要。如何針對國際保聯《F. I. Q》對球道的清潔、保養和落油處理的技術要求，以及油距、油量等統一標準，訂定一個規範的「管理細則」，已迫在眉睫。

　　在 C. B. A 還沒有《關於球道清潔、保養和落油處理細則》出臺前，為規範管理和有一個相對統一的技術標準，我們根據《F. I. Q》和 C. B. A 的要求整理出以下內容，建議各大球館和俱樂部努力實施。（註：目前清潔、落油二為一體的全電腦設備僅北京、武漢等少數大城市有，其他各省市基本上都是老式的落油機。為達到相對統一的技術標準，為廣大球員創造一個公平而具有良好球道特性的練習與競技環境，特編撰本節）

　　（一）球道必須每天清潔保養，定時落油處理。

　　（二）根據球道使用率和落油次數及球道清潔與否，定期使用清潔劑或打磨方法將油污、塵埃徹底清除乾淨。

　　（三）瓶臺應清潔無油污。從①號瓶向前 25～30 英尺，整個球道床面應清潔無油污；按營業班次定時採用清潔劑或乾毛巾擦洗乾淨。（擦洗時必須從瓶臺部分開始，由①號瓶向前推擦，萬不可從有油區向無油區推擦，以免

將油污拖帶入無油區。毛巾
與球道接觸部位需不斷變
換，以求清潔）

（四）球道以 C20 塊板
為中心，R1 至 R19 為右邊
球道；L1 至 L19 為左邊球
道。R1 至 R3 和 L1 至 L3 不
應落油（老式落油機無法控
制油量單位，但可採用插塑
料片的方法阻油，使左右 1
至 3 塊板外側無油）。

（五）楓木球道落油
20 英尺，不落油拖至 35 英
尺；合成球道落油 15 英
尺，不落油拖至 35 英尺。
來回重複兩次，即形成厚油
區和薄油區，總長度不得超
過 35 英尺。（由於設備原
因，落油單位以落油機本身
原設計的落油單位為準，萬
不可人為地將油倒在落油機
滾筒上）

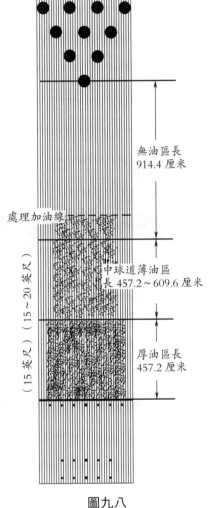

圖九八

（六）有清潔、落油二
為一體全電腦落油設備的球館和俱樂部中心，則應按圖九
八、九九的技術要求進行清潔、保養和落油處理。

　　以上幾點一般管理人員都知道，就是往往不能完全做

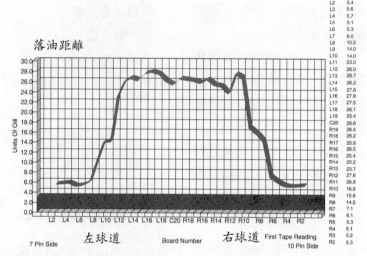

落油距離

全電腦球道監測器（清洗落油機）　　　　　　　　油量單位
與球道落油分析表

日期時間：

球館（俱樂部或中心）名稱：

球道編號：　　　　　　　　　　中 國 保 齡 球 協 會

協會競賽部專職人員：

備註：（上次落油時間及使用過多少局數）

99. 10. 25

圖九九

到，關鍵是責任心問題。試想，如果沒有存放於巴黎的度
量衡標準米，那麼今天全世界各地的長度單位豈不亂了
套？統一標準不僅僅是為了把本場館管理成符合《F. I. Q》

規定的公平競技場地，同時也是為了保護球道，延長其使用壽命，更是為了我們保齡球事業的發展和提高！

四、助跑道

助跑道是球員發揮技術、技巧進行投球的有效場地（圖一〇〇）。它應該平整光滑，塗有兩層臘克或纖維膠。一切有礙助跑和滑步的髒物、油跡和有利於投球的標誌都必須清除。球員應養成檢查助跑道的習慣，目的是為了提高全中的百分比。

觀察和研究助跑道，主要有下述五個方面。

（一）站立位置與犯規線的距離

站立位置是球員投球動作開始時腳位和犯規線之間的精確距離。它包括兩個尺度：一是縱向和犯規線之間的距離；二是橫向和目標箭頭之間相隔幾塊木板的距離。這兩個距離應該牢記，以便投球前後正確一致。

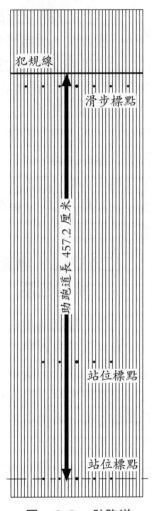

圖一〇〇　助跑道

腳位和犯規線之間的距離，四步助跑者應站立在距犯規線 7 厘米處，面向底線走四個自然步加半步滑步，看準站位，向後轉 180°面向犯規線，這就是球員的腳位。三步和五步助跑，可用同樣的方法找出腳位。

檢驗腳位是否正確，可透過反覆練習測定：助跑滑步投球時，不必理會投球的結果，只需注意滑步停止時腳位和犯規線的距離。以距離犯規線 7 厘米為正確，有誤差時前後稍作調整。腳位確定後，除非改變助跑步數，一般不宜前後移動。7 厘米也可稍有伸縮，以球員本人感到方便為好。

(二)雙腳、身體、兩肩同犯規線及目標箭頭的位置

球員的雙腳應指向目標，身體和兩肩與犯規線平行站立。有時與犯規線稍有或左或右的斜角，但意念上仍應和犯規線保持平行，關鍵是始終面對目標。如果球員企圖使球順著某塊木板（例如第 20 塊木板）徑直滾下，他應站在助跑道左側，身體與犯規線平行，直線助跑到犯規線前把球投在第 20 塊木板上。當然這只有投直線球時才如此。在其他情況下，身體和實際犯規線應側成一個角度，這在投鉤球、弧線球和反旋球時就是這樣，因為球員要使球先進入球道一邊再轉向瓶袋。

(三)從起步到投球的步型

步型指球員從站立位置到犯規線的助跑路線。它可以成直線，也可能偏左或偏右，以直線為好。然而偏左偏右

往往難免，但必須糾正。注意這裡所說的直線並非指走向犯規線的直線，更不是和犯規線走成直角，而是在意念上和目標箭頭成平行線。

　　球員持球筆直朝目標箭頭助跑，使球按照預定的角度線垂直擺動；助跑結束進入滑步時，球擺到最低點，球中心線和左腳內側線之間距離 7 塊木板（也有 6 塊和 8 塊的）。這種直線助跑和球的運行線平行，以鐘擺式投球最為理想，是一種自然優秀的投法。但是，任何步型，任何擺動，只要球員能在時間上高度地配合，結合本身風格，使之完美無缺，同樣能收到好的效果。

(四) 明確偏離方向和木板數

　　如果球員向目標助跑不成直線，偏左或偏右，這時應弄清偏離的方向和木板數。弄清以後，有兩個選擇：或者設法糾正偏離，走成直線；或者把偏離結合到投球時所站立的位置之內加以糾正。

(五) 測算偏離木板數的方法

　　球員的左腳內側線站立在助跑道第 17 塊木板的邊線上，像平常那樣自然地向目標箭頭助跑；以第△目標箭頭為目標，進行投球。投球後不要理會擊倒木瓶的結果如何，而是注意助跑滑步終止時左腳內側線（左手球員右腳內側線）的最後位置。如果仍在第 17 塊木板邊線上，說明步型並無偏離；如果偏左或偏右，就能得出偏離的木板數。應反覆測試幾次。

　　這裡首先應該求出個人必需的木板數，然後才能測出

有無偏離和偏離的木板數。偏離木板數多數人大體相同，但都應加以糾正。有關個人必需木板數的測得，已在前面述及，不再重複。

　　觀察、研究助跑道的目的，是使球員能在助跑道上不折不扣地按照意向運球，並正確地把球投向目標，切不可主觀任意。

五、上球道

　　上球道也稱發球區（圖一〇一）。整條球道經過打磨，水平誤差不超過千分之四英寸，球在這裡和球道開始接觸，與它互起作用，按照球員所希望的速度、角度和轉折取道進入瓶袋。由於球和球道相接觸產生的許多變化直接影響著投球的效果，所以想達到高水準的球員都必須認真地觀察和研究上球道。

　　上球道這部分必須用堅韌的材料製作，才能經得起球的不斷撞擊。如果是木質球道，這部分通常用楓木，中間

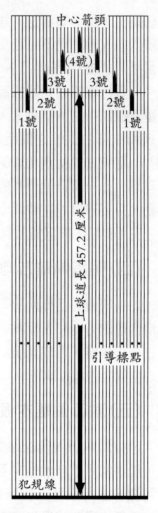

圖一〇一　上球道（發球區）

有兩個拼接處。保齡球在球道上投擲過重，上面會起凹痕，有傷球道，因而整個球道的木板上塗加了 3～4 層纖維膠或臘克之類，並上雙層油加以保護。近年來製造出了許多保護球道表面的塗料，也製造出了各種做上球道和整條球道的合成材料，球道表面的處理方法也在不斷改進。表面處理旨在保護球道和提供公正的球道，同時也為了讓球有足夠的滑溜區，以利深入球道。

　　觀察和研究上球道，主要有下面幾個方面。

(一) 瞄　準

　　對同一直線上兩個不同距離的目標，近的比遠的容易瞄準。上球道的 10 個引導標點、7 個目標箭頭及任何一塊木板，都可以用作瞄準的目標。瞄準應在上球道開始，也在上球道結束。瞄準時的落球點，一塊木板之差，球到①號瓶時會有 3 塊木板之誤。

　　有些球道還會發生這樣的問題，即箭頭外面的球道拼接處並未對準。為了避免不必要的差錯，球員應仔細察看拼接處是否對準。特別是在新球場打球時，對裝飾型球道的引導標點和目標箭頭的位置是否正確，更要特別注意。

(二) 落球距離

　　落距是指球脫手到與球道接觸的這段距離。一般為12～18 英寸，也可遠至 5～6 英尺，視球道特性和投球要求而定。球應從容不迫地落在犯規線前的球道上，上面說的12～18 英寸是一般情況，這已能提供充分的滑溜距離。落距過小，滑溜距離也小，滾動會過早，拐彎也早，落距過

大，效果相反，滑溜距離大，拐彎則過遲。

上球道加油多少和整條球道加油多少，決定落球距離的大小。油過多的上球道要求較小落距；上球道少油和球道乾燥時，落距應大，這可以避免球過早地滾動和拐彎。

投球時絕對不應高拋。拋球不僅有損球道，而且球也不易控制。從容緩和、落地無聲地使球進入球道，是最佳的出手。

(三)滑　溜

球脫手後，在球道上的第一階段是以滑溜為主的滾動。上球道表面加油處理恰當（輕重、厚薄合適），是球滑溜恰當的有力保證。

如果滑溜距離不夠長，球的滾動將提早，拐彎也跟著提早，結果勢必超位，難以進入瓶袋。如果球不能恰當地滑溜過上球道，滑溜距離過短，球員必須用其他方法進行調整。例如，改變投球角度、改用硬性球、增加球速、增大落距等，以求推遲拐彎點。滑溜距離過長則相反。發球區處理加油適當，球員可以發揮正常的技術和技巧，省掉很多調整上的麻煩，使球很好地通過該區。

(四)犯規線角

投球時球垂直運行的中心線（指向目標箭頭或某一塊木板）與犯規線相交所構成的角，叫犯規線角，也叫上球道出手角和投球角。

犯規線角可能成直角，也可能大於 90°成開角，或小於90°成閉角（當球路難以形成曲線，鉤形不足，進不了瓶袋

時，應採用閉角；相反則應採用開角）。這裡須著重指出兩個數字：一是落球點的木板數；二是球通過目標箭頭處的木板數。這兩個數字是構成犯規線角的依據。例如，10 — 10（右手球員），落球點為第 10 塊木板，球通過△號目標箭頭第 10 塊木板時為 90°直角。如果第一個數字大於第二個數字，12 — 10、18 — 15、23 — 20 時，為大於 90°開角；相反，第一個數字小於第二個數字時，為小於 90°閉角。以此類推，在不同位置則有很多開角和閉角（圖一○二）。

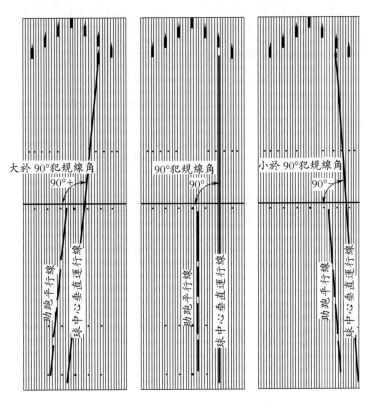

圖一○二　A 球道落油油量單位橫切圖

六、中和下球道

從目標箭頭到①號木瓶中心線為中和下球道（圖一○三）。我們將上球道和中球道聯繫在一起觀察，從犯規線到目標箭頭約 1/4 長為厚油區，從目標箭頭到處理加油線約 1/4 長為薄油區，從處理加油線到①號瓶中心線約 2/4 長為無油區。

觀察和研究中和下球道時應注意以下五點。

（一）球滾跡

球出手後，在運行中與球道表面接觸在球道上造成的痕跡為球滾跡，在球面上造成的痕跡為球跡。

右手球員往往用△號目標箭頭作為瞄準依據，這樣從第 8 到第 12 塊木板的球道經球不斷地滾動，油逐漸被帶走，成為乾燥的摩擦區，其原有特性將發生變

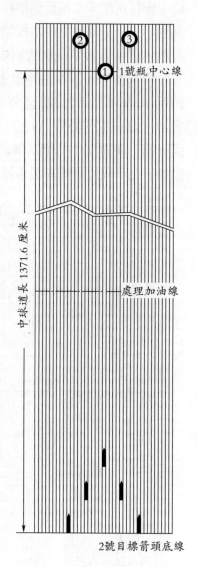

圖一○三

B球道落油長度單位示意圖

化，球經過時摩擦力增大，成鉤度深。如果想要有效地擊中瓶袋，必須進行調整。

（二）球滾道

有些保齡球場被公認為球滾道球場。這是因為多數球員在第△號目標箭頭範圍內投球，天長日久，就出現了球滾道。在這種球道上，球員只要順著球滾道投球，球就會進入瓶袋，最易得分。

通常球進入球滾道後滾動較快，所以要注意速度調整。投球時，應注意球在球滾道上的反應，尤其是有多數人在利用球滾道時更應如此，注意的目的在於決定如何加以利用。為了適應變化的球道特性，有時需要採用外側角或內側角，讓球走在它左側或右側，深入球道後再進入球滾道。

左手球員人數不多，而且不會在同一角度線上投球，即使形成球滾道，也不會像右手球員那樣明顯。

（三）處理加油線和加油形式

自動加油機從犯規線前 10 厘米處開始加油，到一定距離後自動返回。球道上有油和無油相接處叫「處理加油線」。油通常加到犯規線前 30～35 英尺。加油距離過長或過短，球都不易進入瓶袋：如果加油 15 英尺，或只加到目標箭頭外木板拼接處，投出的球會提早拐彎，甚至會超越①號木瓶出現大距離超位；如果加油到 45 英尺或更遠，球會推遲拐彎，造成不到位。

上油也有可能過厚過薄，或不均勻；寬度也有可能不

同，有的寬及整個球道床面，有的只及一部分。所以，球道上油的長短、寬窄、厚薄都應注意。

球道的原始加油狀況也並非一成不變，它會因受溫度、濕度和使用時間的影響而起變化。變化和原始加油量也有關。由於溫度、濕度造成的蒸發和球的滾壓沾帶，油少的球道比油多的球道乾燥得快，油多的球道又容易產生積聚（球滾過時把油朝兩邊推）。

除此之外，球還會把油帶出處理加油線，時間一久，中球道無油區上會沾積不少油，妨礙球拐彎成鉤和進入瓶袋。所以，球員要隨時注意球道的各種變化，及時作出相應的調整。

每次回球機把球送回後，球員應該檢查球表面的油痕，一則可以推測球在球道上的反應，二則可以判斷球道上油量的多寡，從而得到怎樣適應球道的啟發。每次投球前應將油痕擦淨，以保持球面始終如一。

一名優秀球員的最大特點是對球道的適應性強。不管球道原始情況如何，也不管它以後怎樣變化，他的全中線和投球方式都在不斷地隨著球道特性的變化而變化。

(四) 轉折處

球出手後順著球道前進，到一定地點開始拐彎成鉤形折向瓶袋。如果投直線球，球路的角從犯規線開始；如果投弧線球、鉤球和反旋球，球路的角在中球道的某一點即轉折處開始。轉折處是形成袋角（射入角）的起點。

理想的轉折處距離瓶袋 10～15 英尺。如果球員能夠推遲轉折，則不到 10 英寸。欲使球構成理想的射入角，必須

掌握正確的轉折點。

　　為適應球道特性變化而作的各種調整，都和轉折處有關聯，例如，使轉折的時間提早或推遲，使轉折的角度增大或減少，轉折過早或角度過小，球會超位；轉折過遲或角度過大，球會不到位。

(五)異常中球道

　　無論是中球道或球道的其他部分，都可能發生異常情況。所謂異常，是指影響球進入瓶袋的一切不正常現象。這類不正常現象對某些球員可能有利，也可能不利。

　　球道木板的高低不平、有裂縫、拼接處沒有對準等等，都對投球不利，要儘可能設法避免。球道表層剝落、有凹坑、油多油少、上油失誤等異常情況，如果球員留神注意球在球道上的反應也是不難覺察的。一旦覺察就應及時採取相應的調整措施。

　　易得分球道和不易得分球道也屬球道異常現象。碰到易得分球道（好像有一道引向瓶臺的牆），應該加以利用。萬一碰到不易得分或情況不穩定的球道，就只能在力所能及的範圍內用技術調整來適應。不能全中，應集中力量打好補中球。每當這種情況出現時，要想到機會大家均等。只要能夠發揮好本身的技術和技巧，不管什麼球道，都是可能取得好成績的。

　　有人說：「球道是活的。」這是指球道有無窮的變化。但只要細心認真，注意觀察，球道會告訴你如何在它上面投出好球。

七、瓶　臺

瓶臺位於球道底部，又叫豎瓶區（圖一○四），是保齡球運動員投球的真正目標所在。

觀察和研究球擊中瓶袋後發生的情況，怎樣根據這些情況調整投球以求獲得完美的全中，應該注意下述七個方面。

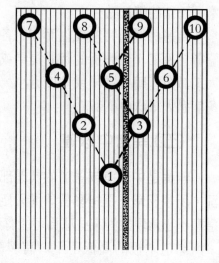

圖一○四　瓶臺和第 17 塊木板示意圖

(一)瓶　袋

指球和瓶的接觸點。右手球員是①─③號瓶。事實上球先接觸的是①號瓶，隨後偏向③號瓶。

左手球員是①─②號瓶。事實上也是先接觸①號瓶，隨後偏向②號瓶。

在實際情況中，左右手球員都有可能投出超位球。如果超位恰到好處（右手進入①─②號瓶袋，左手進入①─③號瓶袋），同樣能獲得全中。

請記住，球擊中瓶袋是很重要的。只要擊中瓶袋，對木瓶的殺傷力將是十不離九。進入瓶袋的最好位置是 $18\frac{1}{2}$ 塊木板處，擊中①號瓶要厚，擊中③號瓶要薄。

(二)袋　角

袋角又叫進入角或射入角。因為木瓶在瓶臺上以等邊三角形排列，球擊中木瓶後受到阻力要產生偏離，惟有大的袋角，2.5°～5.5°（如採用最外側線，射入角可能還要大），才能保持球的正確偏離，才能對木瓶產生強大的殺傷力。弧線球、鉤球及反旋球能形成理想的袋角。

任何一條球道，在特定的時間裡都有一個最合適的袋角。球道處理加油及使用次數多寡將影響袋角。在投球時，球員必須思考上次選用的袋角是否正確，然後判斷本次應該採用哪個最合適的袋角。

如果認為袋角必須變化，以便使球繼續擊中瓶袋，球員可有以下幾種選擇：1. 增加或減少球速，增加球速能拉直袋角，減少球速則相反；2. 增加或減少提力，增加提力（中指、無名指鉤提使球旋轉）能增大袋角，減少提力則相反；3. 增加或減少落球距離，增加落球距離能縮小袋角，減少落球距離則相反；4. 最廣泛採用的是改變犯規線角，增大犯規線角能增大袋角，減少犯規線角則相反；5. 增加球的重量和不平衡重量（球員使用球的重量是固定的，不平衡重量也有規定，這裡是從技術觀點上講）能增大袋角，減小重量和不平衡重量則相反。一般情況下，表面硬的球能使袋角縮小，表面軟的球能使袋角增大。

(三)進袋速度

在一定特性的球道上投球時，有與它適合的一定的正確球速。但絕大多數高水準球員都採用中速。球從犯規線

前的落球點開始到①—③號瓶位約為 2.2 秒正負 0.2 秒。

控制球速是球員的基本技術之一。球員應練習變換球速，以便在球道特性變化後，需要變換球速時使用。在正常情況下，球速變換為 0.2 秒。即慢到 2.2～2.4 秒，最慢不能低於 2.6 秒；快到 2.2～2.0 秒（這是根據美國高水準球員投球時用測速儀測得的數據）。球速過大，球會在豎瓶區內衝過；過小，會偏離出瓶袋。

（四）瓶袋作用

指球投到球道上，由滑溜、滾動、旋轉等等以後擊中瓶袋時的作用。瓶袋正中為第 17 塊木板，球應該在 $18\frac{1}{2}$ 塊木板處進入豎瓶區，$1\frac{1}{2}$ 塊木板為正確偏離。如果作用力不夠，球就到不了該處；作用力過大，球會從第 19 塊或第 20 塊木板處擊瓶。作用力不夠，球擊⑤號瓶會過輕；過大，球擊⑤號瓶會過重。由於這兩者作用不理想，球的偏離也必然不理想。

瓶袋作用往往取決於球轉折拐彎的時間：轉折拐彎過早會使球損失部分作用力和減少衝力，未到瓶袋衝勁已過；轉折拐彎過遲，球擊瓶袋時作用力尚未發揮到最適當的程度。兩者都不能使球維持正確的偏離而貫穿瓶袋。

（五）關鍵瓶

如何才能判斷球進瓶袋後的偏離是否正確呢？從瓶倒下的形式可以得到啟示。其中④⑤⑥三個瓶尤為重要。這三個瓶成為「全中」的關鍵瓶。

一個完美的「全中」球，④號瓶擊倒⑦號瓶，⑤號瓶

擊倒⑧號瓶（右手）或⑨號瓶（左手），⑥號瓶擊倒⑩號瓶。如果④⑤⑥這三個瓶倒得不正確，⑦⑧⑨⑩這幾個瓶就很難倒下，這說明球在瓶袋內的偏離不正確，投球應稍加調整。

　　一般中級水準的球員，往往擊中瓶袋後仍不能「全中」，留下⑦號或⑩號瓶，也可能是⑤號瓶。有時④號瓶勉強在⑦號瓶左或右將其擊倒，⑥號瓶勉強在⑩號瓶左或右將其擊倒。⑤號瓶又稱「國王瓶」，其外圍有①②③④⑥號瓶守護，如果袋速、袋角、偏離和瓶袋作用幾者的任何一個環節有差錯，球就很難深入其內將⑤號瓶擊倒；即使將它擊倒，進入瓶袋的作用力無論過大過小，⑧號或⑨號瓶必有一留。

(六)返　跳

　　木瓶受到球的鉤射和旋轉性撞擊後，在連鎖反應中會產生「返跳」。即木瓶本身也能決定全中的次數。球員歡迎「威力球」，也不拒絕「幸運球」。

　　返跳有瓶臺返跳、邊牆返跳和溝邊返跳等幾種。輕投或重投都會造成返跳。

　　碰到這種情況時不必改變投球方式。如果為了所謂的「完美」而改變投球方式，就有可能失掉全中的機會。碰到返跳能帶來全中時，應樂於接受好運。也有完全碰不到返跳的時候，如果沒有也不必強求。

(七)木瓶的作用

　　木瓶是打保齡球的最終目標。木瓶的重量、使用的次

數和有否修理過等幾方面的情況，當球到達袋角進入瓶袋和瓶接觸時，上述幾方面可能起重要作用。

木瓶重自 3.2～3.10 磅不等，稱為 3 — 2 瓶和 3 —10 瓶。職業球員常用 3 — 5 或 3 — 6 瓶。每組木瓶的輕重相差不得超過 0.4 磅。在比賽中由於過輕過重的木瓶混入一組使球員獲得高分時，國際保聯為了維護比賽的一致性，將不予認可。重量和結構一致的木瓶能使球和瓶的偏離比較正常。

重瓶使球偏離大（阻力大），如欲使木瓶在瓶臺上按正確的偏離路線進行，則對袋角、袋速和瓶袋的作用需作適當的調整，一般以稍大袋角、袋速和瓶袋作用為佳；輕瓶使球偏離小，需作相反調整。瓶的輕重可問場地管理員，但主要應在本人觀察球的偏離情況後，再作出判斷。如果球進入豎瓶區後徑直穿過，說明瓶輕或袋角小和球速過大；如果球進入豎瓶區，撞瓶後過分明顯地偏離，說明瓶重、袋角不適當和球速過小。

瓶臺是成敗的關鍵所在。它離球員最遠，在某一瞬間也很難看清楚。所以球員必須認真鍛鍊觀察瓶臺的能力，注意每一個要點，使它在觀察和研究整個球道和進行調整中獲得相應的作用。

八、對球道進行「看」「摸」「試」

一名好選手，必須在最短的時間內迅速地了解並掌握所在場地球道的特性，並適應之。為了在短時間內做到這一點，他必須全面地了解構成球道特性的各種因素（對球

道的觀察和研究應作為進修的重點）。同時做到「看」「摸」「試」三個字。

(一) 看

仔細察看助跑道是否清潔，試跑一下了解滑步是否順利，看看球道的保養情況，判斷一下各條球道的使用率和新舊程度，觀察加油距離長短、厚薄、寬窄，看球道上有無其他異常現象。

(二) 摸

用手接觸球道表面，摸摸油的多少，是否乾淨，有無黏性，無油區是否確實乾淨無油。

(三) 試

抓住比賽前的練習，在相鄰一對球道上各投兩個球或練習幾分鐘。第一球應以⑦號或⑩號瓶為目標，第二球右手球員以①—③瓶袋、左手球員以①—②瓶袋為目標。通過試球，迅速地找出最佳角度線或作必要的調整。

九、球道的五種狀態

球道大體可分快速道、中速道和慢速道三種。

快速道指的是在球道表面黏有裝飾板（塑料尤錄丁人造合成材料），上油很多，有一定的硬性和摩擦系數小等特點的球道。以同樣的方式投球，球在這種球道上速度顯得很快，難以形成曲線而造成球不到位。

中速道指的是硬度略低於快速道，按技術要求上油，有良好的球道特性和憑技術和技巧投球能取得好成績的球道。這種球道又叫公正球道。

慢速道有軟的感覺，上油距離短，油量少而薄，球路容易出現大曲線。在這種球道上，正常投球會出現超位。

在快速道、中速道和慢速道中，按角度線投法而論，又可分為中性球道、內側球道、外側球道、曲線球道、非曲線球道五種。

區分這五種球道，球員除對球道進行「看」「摸」「試」之外，還必須對球道特性的決定因素有全面的了解和掌握，再根據經驗作出正確的判斷。

（一）中性球道

一切條件適中，按技術規定有相對統一的標準，處理上油符合要求的球道都叫中性球道。凡掌握一定技術和技巧的球員，在這種中性球道上容易投出自然曲線球和短曲線球（鉤球），並能以很深的射入角進入①─③瓶袋（左手①─②瓶袋）。這是最適合比賽的「公正球道」。

（二）內側球道

這種球道上油距離適中，但量少過薄，顯得乾燥。採用△號目標箭頭角在這種球道上投出的球往往會在①號瓶前出現急轉彎而超位。

這種情況可以採取下列調整方法：1. 站立位置選擇內側線；2. 採用大於 90°的開角；3. 選擇△號目標箭頭作瞄準依據；4. 增加球速；5. 使用中性偏硬的球。

(三)外側球道

這種球道上油距離稍長，油過厚，在上面正常投球難以形成曲線（旋轉、拐彎極差），球往往從③號瓶旁直滾而過，無法進入瓶袋。對這種球道應採取下列調整方法：1.放慢球速；2.在球道中間稍偏右處投球；3.向右邊移位增大射入角；4.選擇中性偏軟的球。

(四)曲線球道

這種球道沒有打磨和清洗乾淨，塵埃過多，油凝固有黏厚之感，在上面投球球路很容易走成大曲線。

碰到這種球道時應作下列調整：1.加快球速；2.選用硬性球；3.採用更大的開角；4.站立在助跑道左邊（側轉身體）以△號目標箭頭為基準進行投球。

(五)非曲線球道

這類球道一般是硬性的快速道，上油距離長、量多，看上去亮光光，在上面正常投球球速很快，球路難以形成曲線，球達到瓶袋缺乏旋轉性殺傷力，稍不注意容易出現分瓶。

對它的調整：1.選用軟性球；2.放球要慢，降低球速；3.增大射入角；4.選擇球道中間偏右處作為落球點。

第9章

☆☆☆☆☆☆☆☆☆☆☆☆☆☆☆☆☆☆☆☆☆☆☆☆☆

投全中球的要領

保齡球競技的最終目的，是一次將 10 個瓶全部擊倒，成為「全中」。但同是全中球，情況也有區別，有的是幸運球，有的是威力球，只有乾淨俐落完美的全中球，才能體現出高超的技術和精湛的球藝。

投全中球並不神秘，只要能夠明確要點，並結合本人投球特點進行刻苦練習，人人都能辦到。本章將把投全中球的要點綜合起來，加以較詳細的論述。

一、完美的全中球

它包括四項要素：1. 球必須擊中瓶袋；2. 球入袋的射入角要大而深；3. 球入袋後的作用力要正確；4. 球入袋的速度足以維持它循要求的偏離度貫穿瓶臺。

完美的全中球，右手球員球進入①—③瓶袋以後，球循偏離路線擊倒⑤號瓶和⑨號瓶。其他瓶被瓶的連鎖反應撞倒：①號瓶撞②號瓶，②號瓶撞④號瓶，④號瓶撞⑦號瓶；③號瓶撞⑥號瓶，⑥號瓶撞⑩號瓶；⑤號瓶撞⑧號瓶（左手球員⑤號瓶撞⑨號瓶），球作「S」形偏離貫穿瓶袋的第 17 塊木板，最後從⑨號瓶位滾出瓶臺。這是一般公認的完美全中球（圖一〇五、一〇六）。

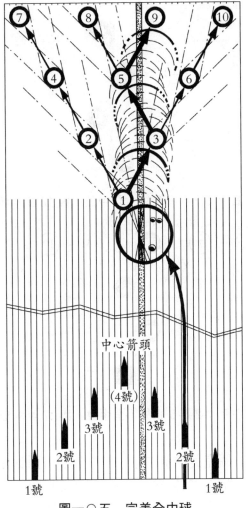

圖一○五　完美全中球

當球到達 $18\frac{1}{2}$ 塊木板處進入瓶袋時，擊中①號瓶要厚約為 3/5，球受阻偏向③號瓶，並繼續深入，圍繞第 17 塊木板以「S」形正確偏離貫穿瓶袋，構成①—③—⑤—⑨號瓶連鎖反應，瓶與瓶相互作用，誤差為一個瓶的直徑。

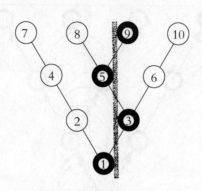

右手 1–3–5–9 瓶袋（全中位）與 17 塊木板

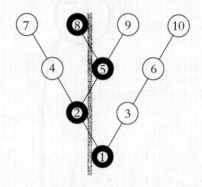

左手 1–2–5–8 瓶袋（全中位）與 17 塊木板

投出一個完美的全中球，是球員多方面動作協調配合的結果，也是本書討論的目的。如果加以概括，則有下面幾個要點：尋得最佳的投球角度線，握球和站立姿勢正確，面向目標集中思想，注意點線兩眼看著目標箭頭，直線助跑垂直運球，球帶人走手腳配合，時間準確保持平衡，二指鉤提動作自然，落點準確手指向目標，滿懷信心從容投球。

二、掌握角度線瞄準法

欲投全中球，必須掌握角度線瞄準法。職業選手和優秀球員都採用角度線瞄準法。因為它是以科學調整為依據，具有高度的準確性。

所謂角度線瞄準法，是指球員根據某一球道特性，先決定採用多大的犯規線角，再在這個基礎上作相應的移位調整，求得落球點——目標箭頭——瓶袋三者之間構成的一個瞄準用的全中角度線。

例如，落球點為第 10 塊木板，球通過△號目標箭頭進入①－③瓶袋（左手①－②瓶袋），犯規線角為 90°直角的，是 10－10 角度線瞄準法。其他如 3－3、5－5、7－7 都是 90°直角。小於 90°的為閉角，有 3－5、5－7、9－10 等；大於 90°的為開角，有 11－10、17－15、23－20 等等許多條瞄準用的角度線。

三、適宜的球速

投全中球又必須掌握好球的速度。從犯規線到①號瓶中心線距離為 1828.8 厘米，球的圓周為 68.5 厘米。從理論上講，球在球道上應滾 26 圈才能到達①號瓶。但事實上由於滑溜，滾動不足 26 圈。

由實驗測得，球從落點開始滑溜，到①號瓶時的滾動、旋轉以 16～19 圈為好。平均成績達到 190 分的球員，球從落點開始滑溜，滾動、旋轉最多約為 10～15 圈。

　　球速過快和過慢都是缺點：速度過快會增加滑溜距離，使球進入瓶袋時來不及形成足夠的旋轉圈數。旋轉不足的球擊瓶後，瓶將垂直飛向溝底，不會橫向擊倒其他木瓶，甚至會出現不易補中的高難度瓶位。速度過慢也會發生問題，最明顯的是撞瓶無力，不能有效地穿過瓶臺。小齡和老齡玩球者投的球往往如此。一個從犯規線到①號瓶時間超過 2.6 秒的球，往往沒有足夠的力量，不能保持衝力擊倒①─③─⑤─⑨號瓶（圖一○七）。

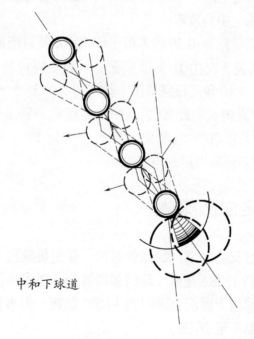

中和下球道

圖一○七　木瓶在連鎖反應中，最大範圍撞擊區示意圖

　　任何一次投球，力量過大或過小，木瓶均不按正常方向倒，必然會出現漏瓶現象。

　　每一個球員所投的球正確球速略有不同。高水準球員，球投出後從落點到擊中①號瓶的速度時間為 2.2 秒±0.2 秒，最快 2.0 秒，最慢 2.4 秒。以中速為好。

　　時間掌握恰當的投球形式，能使投出去的球前後一致，速度始終不變。掌握了恰當的球速還應學習怎樣使球速隨球道情況的不同而調整。調整球速，同時又不影響助跑和運球的時間，這點並不容易，需要長時期的練習才成。

　　在開頭階段，球速的穩定一致遠比球速的快慢重要。但到較高水準時，球員應能掌握快慢球速。

　　球員應練好掌握適合本人投球形式的球速。如果投的球能以同一方式滾動前進，相對恆速，就能控制球進入瓶袋的途徑和估計出球的偏離，同時也能更正確地觀察球道的情況，再按不同的球道情況進行調整，提高擊中瓶袋和全中的百分比。

四、有效的射入角

　　射入角是球轉向①─③號瓶位時的路線與①號瓶中心線之間構成的角。要想投全中球，必須增大和加深射入角。一般來說，在有限的範圍內投球，只能得到有限的力量。但在保齡球運動中，必須努力做到在有限的範圍內投球，達到超範圍的力量才行。

　　怎樣才能使投出去的球產生超範圍的力量呢？隨著保齡球技術的發展和技巧的提高，知道增大和加深射入角是獲得超範圍力量的關鍵。

　　射入角愈大愈接近直角，撞擊的破壞力愈大；射入角越深，殺傷力越強。所以，球員們通常都採用弧線球、自然曲線球、短曲線球和反曲線球，因為只有這樣才能得到既大又深的射入角。

　　球從脫手到進入瓶袋，所經路線的第一點是犯規線前的落球點，第二點是目標箭頭，第三點是拐向瓶袋的轉折點。第一、二兩點決定犯規線角，第三點是射入角的開始。

　　所謂角的調整，是指變換射入角的大小以求全中。這裡必須說明的是惟有擊中瓶袋的既大又深的射入角才有效；否則再大的射入角也沒有作用。而且球道情況在不斷變化，也很難保持同樣大小的射入角。如果球擊中瓶袋偏高或超位，說明射入角太大，應減小；如果球擊中瓶袋偏低或不到位，說明射入角太小，應增大。

　　增大或減小射入角，可以採用好幾種方法：1. 改變球速；2. 改變犯規線角；3. 改變球重和球的不平衡重量；4. 改變投球時的提力。但每次最好用一種方法。

　　增加球速可以拉直球路，減少彎曲的程度，從而減小射入角；減低球速效果相反（直線球例外）。改變犯規線角，助跑時位置向右移（右手）能增大射入角，向左移則減小射入角（左手相反）。球的積極重量能增加射入角，消極重量能減小射入角。投球時增加提力能增加射入角，減小提力則相反。

　　用△號目標箭頭為基準的標準型投球，射入角一般只有 2.5°～5.5°。而愈接近最外側（以第 1 塊木板到第 7 塊木板為基準）進行投球，射入角則愈理想。

五、正確的作用力

　　這裡所說的作用力，乃是使球在瓶臺上按照要求的偏離度穿過木瓶，並使木瓶順著完美全中的次序被擊倒的能量。

　　作用力包括的內容很多，它是手臂的提力、球的旋轉、指力和鉤力等的總稱。其中最主要的應該是放球時拇指和無名指、中指的位置和它們施加在球上的力。作用力還往往引申包括擊瓶袋時球本身所有其他因素造成的力。所以作用力是很多因素匯聚在球身上的結果。包括球道情況、球速、球重、球的不平衡重量、瓶重和瓶的重心、犯規線角和射入角等等因素在內。這些因素產生的作用力使球到達瓶袋、衝擊木瓶並通過瓶臺。

　　如果球到達瓶臺時作用力過大，則它撞進瓶袋後將不依照①—③—⑤—⑨號瓶位的偏離途徑。豎瓶區左側留有補中瓶，往往說明球的作用過大。

　　如果球到達瓶袋時作用力不夠，球將向袋角外側偏離，擊中③號瓶偏多，而擊中⑤號瓶偏少，甚至擊不中⑤號瓶。留下⑤—⑦、⑤—⑩、⑧—⑩、⑦—⑨等分瓶時，往往說明球的作用力不夠。

　　如果球的作用力適當，它在 $18\frac{1}{2}$ 塊木板處進入瓶袋，按照正確的偏離方向，即貫穿第 17 塊木板的「S」形偏離方向前進，這樣就能產生正確的倒瓶方式。所以，球在瓶臺中行進的方向，是球作用力是否正確的主要指標（見圖八四）。

影響球作用力的因素很多。這些因素與作用力的關係，用一些例子便可說明。

球員在放球時，稍用一點提力或翻腕增加球的旋轉，同時使用最外側線，就能產生足夠的作用力使球獲得全中。用最內側線和增加提力也能產生足夠的作用力。增大落球距離會減少球的轉動圈數，減小球的作用力。落球距離小的球比落球距離大的球作用力大。旋轉良好的球進入瓶袋時作用力強，比旋轉過早或過遲的球作用力大。

木瓶的重量和重心，雖然不能改變球的作用力，但也有一定關係，重瓶比輕瓶要求更大的作用力。

由此可見，影響球作用力的因素極多，改變作用力不限於放球時手對球的控制。對於這些因素，球員應作全面的考慮，使投出的球正確地獲得全中。

六、球偏低（不到位）的調整

一般保齡球愛好者和初級球員，總想在訓練中或比賽前試投兩個球就能夠掌握球道的特性，找出最佳角度線，投出一個又一個完美的全中球，但實際投出的球卻往往不是偏低不到位，就是偏高超位。

所謂偏低不到位，是指球擊中③號瓶或以③號瓶為主的那條角度線（左手球員是②號瓶或以②號瓶為主的角度線）。在這種情況下，應先檢查一下：1. 站位是否正確；2. 滑步終止時橫向有無錯誤；3. 球的落點是否正確；4. 通過目標箭頭是否準確。

如果這幾點都沒有問題，但仍出現偏低不到位，那就

必須進行調整了。

例如，採用 10 —10 角度線瞄準法投球，球擊中③號瓶出現偏低不到位時，應運用 3：1：2 公式原理，站位右移 2 塊木板，改用 9 —10 角度線瞄準法，這時犯規線角小於 90°，成為閉角（圖一〇八 A）。如果球仍然偏低，應繼續向右移 2 塊木板，採用 8 —10 角度線瞄準法。由這一調整才能準確地擊中瓶袋，這就是偏低調整的主要方法。

如果球僅是稍偏低，一般只要加強中指和無名指的鉤提，或將身體稍向左側，右移 1 塊木板即可得到調整。其他角度線的偏低調整也是如此。

七、球偏高（超位）的調整

右手球員投出的球，如果偏高超位恰到好處的話，球進入①—②—⑤—⑧號瓶袋，能獲得超位全中，此時應樂於接受。但這裡所指的偏高，是指球擊中②號木瓶或以②號木瓶為主的錯誤角度線，因而同樣必須先檢查以下幾個方面的情況：

1. 站位是否正確；2. 滑步終止時有無橫向誤差；3. 球的落點是否正確；4. 通過目標箭頭是否準確。然後進行必要的調整。

例如採用 10 —10 角度線瞄準法投球，當球擊中②號瓶出現偏高超位時，應運用 3：1：2 公式原理，站位左移 2 塊木板，改用 11—10 角度線瞄準法。這時犯規線角大於 90°，成為開角（圖一〇八 B）。如果球仍然偏高，應繼續向左移 2 塊木板，採用 12 —10 角度線瞄準法。由這一調

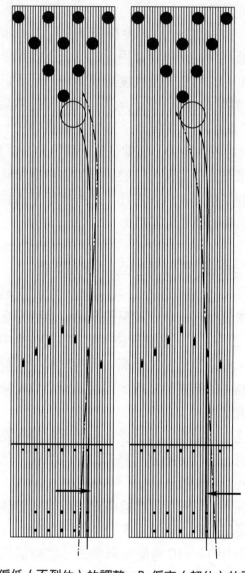

A. 偏低（不到位）的調整　B. 偏高（超位）的調整

圖一○八

整才能準確地擊中瓶袋，這就是調整偏高的主要方法。

　　如果球稍偏高，一般先將握球的手以肩為軸做 360°轉動放鬆一下，再在原來的站立位置向左移 1 塊木板即可得到調整。其他角度線出現偏高的調整也是如此。

　　出現偏高的另一原因是球速慢（沒有達到中速），必須增加球速才能減少轉彎力。增加球速可相對拉直角度線，糾正偏離位。

　　如果偏高超位是由於球道軟或乾燥（慢速道），則應另換一個硬性球，或作進一步的角度線調整來克服。

八、投全中球的注意點

　　（一）選擇最佳角度線，確定站立位置。決定站立位置的基準線和球員的腳有關。直腳（右手球員）以左腳內側線為準，內八字腳以左腳前部內側線為準，外八字腳以左腳跟內側線為準。

　　（二）站立後應面向目標，雙肩和犯規線平行（或在意念上與犯規線平行），姿勢自然。不少人在助跑和滑步終止時會有一定的偏離傾向性，這種傾向性屬於自身因素，在確定站立位置時必須將這個自身因素計算在內。

　　（三）在正確的位置上站好後，球員投球前在心理上和情緒上必須進行自我調節。調節的方法為集中——放鬆——集中——深呼吸——起步。

　　（四）為了確保身體平衡和步幅自然，1、2、3 步的幅度和節奏要一致。手腳配合應高度協調，左手慢慢向外側展出，要有推牆之感。

（五）滑步終止時，右腳向左後方伸出，腳尖作為一個支點保持好身體平衡。雙肩、左膝蓋、左腳尖成一直線。

（六）放球的瞬間不能過早或過晚。在握球的右手離左膝蓋 150 厘米左右時將球推出。根據不同組的角度線採用不同的落球距離。

（七）投球時前臂不要用力，要依靠自然擺動的慣性力。在滑步停止時的一瞬間求得加速度，將球往目標上送。

（八）投球後做到一保持、五看清：保持投球姿勢；看球的落點、看球通過目標箭頭、看球的轉折拐彎、看球擊中①—③瓶袋和球進入瓶臺的作用力、看滑步終止時左腳內側線的位置。

（九）右肩（右手球員）不要過低，手臂不要揮向內側或外側，手指指向目標箭頭，下腭不要抬高，上身不要側向一邊。

（十）練習中必須養成這樣的習慣：在腦子裡編排出一個以時間為準的手腳配合技術程序——「運球擺臂的時間＝助跑的時間」，並默念這個技術程序。

（十一）要有始終如一的技術動作、節奏和幅度。其程度應接近機器人。

（十二）當自我感覺不好、連連失誤時，應及時找教練指導，設法糾正錯誤動作或改變角度線。

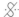

第 10 章

☆☆☆☆☆☆☆☆☆☆☆☆☆☆☆☆☆☆☆☆☆☆☆☆☆

投全中球的調整

　　為適應球道情況，球員對原投球方法作出某些改變，以便正確地擊中瓶袋，這種改變稱為調整。調整有三個主要內容：一是用球調整，即更換使用表面硬度不同的球；二是投球位置調整，即角度線的調整；三是投球方法調整，其中包括球速、提力和落距的調整。用球調整已在第六章中談過，本章將依次論述角度線和投球方法的調整。

一、角和線的調整

　　角度線調整，簡稱角和線的調整，是保齡球運動員經常採用的調整法。由於調整時要求球員在助跑道上的位置向左或向右移動，這就涉及投球的線和角，所以應先把這兩個詞的概念加以明確，然後再討論在某種特定的球道情況下尋求正確的投球線和角的方法，包括尋求正確角度線的個人公式和變換角度線時站立位置的計算方法。最後討論五組全中線和在這五組線上以正確的線和角進行投球的準則。

(一)線和角的定義

　　按照球道情況和選用球的軟硬，球員在助跑道上從左到右可以選擇許多不同的投球位置。這些不同的投球位

置,也即是不同落球點、目標箭頭和袋角連成的不同的「全中線」,簡稱「線」。

專家們把這些線歸納成五組,從裡向外分別為最內側線、內側線、第△目標箭頭線、外側線和最外側線。每組全中線,都表示球從犯規線外到木瓶經過幾塊木板的若干條球路的總球路。例如最內側線,表示球從犯規線外20～27塊木板通過箭頭處18～22塊木板這一範圍內所走的總球路。其他各組線,也同樣各自表示球從犯規線外的某個範圍內通過目標箭頭處的某個範圍內的總球路。圖一○九表示的是各組線中的一條球路。

A

B

圖一○九

A. 最內側線:犯規線外20～27塊木板、目標箭頭處18～22塊木板範圍內。

B. 內側線:犯規線外11～21塊木板、目標箭頭處13～17塊木板範圍內。

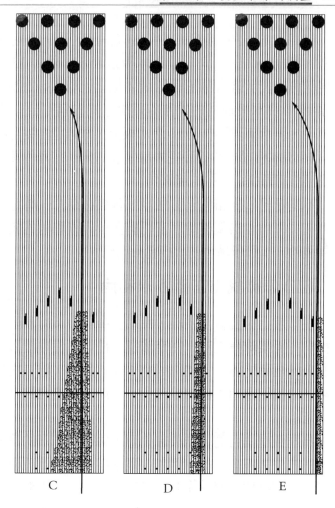

C. △號目標箭頭線：犯規線外 6～18 塊木板、目標箭頭處 8～12 塊木板範圍內。

D. 外側線：犯規線外 3～8 塊木板、目標箭頭處 4～7 塊木板範圍內。

E、最外側線：犯規線外 1～3 塊木板、目標箭頭處 1～3 塊木板範圍內。

在每一組全中線範圍內，包含著若干個「犯規線角」，簡稱「角」。角一般以木板數表示。例如 12 — 10 犯規線角，表示落球點在第 12 塊木板上，球通過△號目標箭頭第 10 塊木板構成的線和犯規線組成的角；11—10 犯規線角，表示落球點在第 11 塊木板上，球通過△號目標箭頭第 10 塊木板構成的線和犯規線組成的角。這兩個角都在△號目標箭頭線這一組的範圍內。

不難看出，線和角形影相伴，有線必有角，有角必有線，在採用角和線調整時應密切配合。但線和角的概念常容易混淆，本節所講也是大概區分而已。

(二)怎樣找出正確的線和角

在球道上有五組全中線，每組全中線中又有若干個犯規線角，而某球員在某一特定球道上投球，使球滾入①—③瓶袋的正確的線和角往往只有一個。因此，球員投球時必須儘快找出這個正確的線和角，以減少分瓶和難度大的補中瓶組。

為達到這個目的，球員首先應了解有關球道的情況。了解的方法是多方面的，例如，觀察某些高水準球員在某條球道上的投球情況，尤其是投球形式和自己相似的球員的投球情況，以他們挑選的線和角的得分好壞等等來定取捨。其次應考慮開局的時間和開局前球道的使用情況。如果晚上 6 點 30 分開局，球道剛上過油，此時將不難斷定上面不會有球滾跡。這時不妨先用自己習慣的線和角進行試投，並作必要的調整。經由幾次試球，就能對球道的反應作出判斷。

　　如果自己開局較遲，則不難推斷球道原始特性已經破壞，油面已經發生變化。有時還會聽到某球場屬內側線球場、外側線球場、球滾道球場等等的議論，這些議論說明球場球道的傾向，是幫助選擇正確全中線的線索。

　　有時比賽會延續幾天，甚至幾個星期，球道上油情況可能每次都有所不同。在這種情況下，更應經常注意其他球員使用哪一條線，以取其成功的經驗；同時也可以問問其他球員和球場管理員，雖不一定可靠，但也有幫助。有了這些了解，踏上助跑道時選擇哪一組線上的哪一個角，就不會無所適從，就有可能選擇正確的投球線和角。

　　決定了正確的線和角，又怎樣從站位到犯規線把球按選定的線和角投在正確的木板上呢？這個問題我們下面就來研究。

（三）個人助跑偏離傾向性的糾正

　　球員在助跑和滑步過程中，一般有三種狀態：

　　第一種是走成直線，即站立在第 17 塊木板的邊線上，助跑和滑步終止時仍然在第 17 塊木板的邊線上；

　　第二種是自然地傾向左邊，即站立在第 17 塊木板的邊線上，助跑和滑步終止時偏向左邊，例如在第 19 塊木板的邊線上，這就有向左偏離 2 塊木板的傾向性；

　　第三種是自然地傾向右邊，即站立在第 17 塊木板的邊線上，助跑和滑步終止時偏向右邊，例如在第 15 塊木權的邊線上，這樣就有向右偏離 2 塊木板的傾向性。

　　助跑和滑步的偏離傾向性每個人都不相同，有的可能偏 1 塊木板，有的可能偏 3 塊木板。它是個人多少年自然

形成的習慣，通常難以改正。

為了投球準確，保持正確的個人必需本板數，除助跑走成直線沒有偏離傾向性的球員外，凡左偏右偏的球員都必須移動站位進行糾偏調整。

例如，球員選定了 10 —10 犯規線角投球，個人必需的木板數假定是 7 塊，助跑開始應當站在第 17 塊木板的邊線上，如果助跑和滑步終止時有向左偏 2 塊木板的傾向性，那麼，他的正確站位應在 17 - 2 ＝ 15，即第 15 塊木板的邊線上，須向右移 2 塊木板。相反，如果某球員有向右偏 2 塊木板的傾向性，他的站位應是 17 ＋ 2 ＝ 19，即第 19 塊木板的邊線上，須向左移 2 塊木板。

如果有人助跑和滑步偏離傾向性左右不定，那就必須認真練習助跑和滑步，或者練成沒有偏離，或者練成固定在偏左或偏右一種狀態，以便於糾正。

凡助跑和滑步有偏離傾向性的球員，向左偏者應以個人必需的木板數減去偏離木板數；向右偏者應以個人必需的木板數加上偏離木板數，這點必須牢記（圖一一○）。

(四)計算站立位置的公式

前面已經說過，犯規線角通常用兩個木板數字表示，如 10 —10、12 —10、17 —15 等。第一個數字表示落球點的木板數，第二個數字表示球通過目標箭頭處的木板數。欲按照正確的犯規線角投球，應該先知道球員起步時站立位置的木板數。因為球道情況在不斷變化，犯規線角也可能隨著變化而調整，所以有必要尋求一個簡易計算站位的方法。

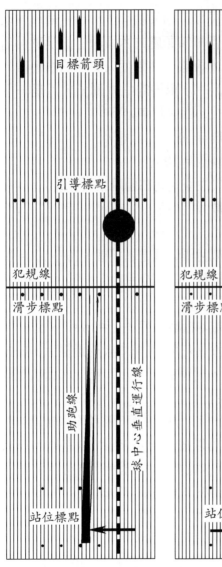
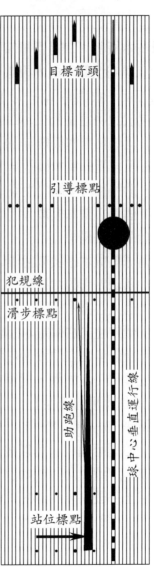

目標箭頭　　　　　　　　目標箭頭

引導標點　　　　　　　　引導標點

犯規線　　　　　　　　　犯規線

滑步標點　　　　　　　　滑步標點

助跑線　　球中心垂直運行線　　　助跑線　　球中心垂直運行線

站位標點　　　　　　　　站位標點

A. 向右傾向性調整示意圖　　　B. 向左傾向性調整示意圖

圖一一〇

這個計算方法需要以下四個數字：一是犯規線外球落點處的木板數；二是目標箭頭處的木板數；三是球員助跑和滑步傾向性偏離的木板數；四是個人必需的木板數。為說明方便，我們舉 10 — 10 犯規線角做例子。這是一個直角，易於說明這個公式。四個數字如下：

1. 落球點處木板數為 10；

2. 目標箭頭處木板數為 10；

3. 助跑和滑步傾向性假定向右偏離 1 塊木板；

4. 個人必需木板數假定為 7。

計算方法是：

落球點處木板數減目標箭頭處木板數，10 － 10 ＝ 0；

加落球點處的木板數，0 ＋ 10 ＝ 10；

加個人必需木板數，10 ＋ 7 ＝ 17；

加傾向性向右偏離木板數，17 ＋ 1 ＝ 18。

球員起步站立位置應在第 18 塊木板的邊線上。如果助跑向左偏離 1 塊木板，則應為 17 － 1 ＝ 16，球員站立位置在第 16 塊木板的邊線上。

這是 10 — 10、11 — 11、9 — 9 等 90°直角的計算方法。這個方法還可簡化，可以按表一先求出本人基數。所謂本人基數包括個人必需木板數和助跑滑步傾向性偏離木板數。求出基數以後，再按下面例子求得站位。

例 1，投 10 — 10 角度線（直角）：

（1） 10 — 10，兩數相差 ＝ 0；

（2）兩數相差加落球點處木板數，0＋10＝10；

（3）假定本人基數為 8；

（4）加上本人基數，10 ＋ 8 ＝ 18。

投 10 —10 角度線球，基數為 8 的球員站位應在第 18 塊木板的邊線上。

例 2，投 12 —10 角度線（開角）：

（1）12 —10，兩數相差 = 2；

（2）兩數相差加落球點木板數，2 +12 =14；

（3）假定本人基數為 8；

（4）加上本人基數，14 + 8 =22。

投 12 —10 角度線球，基數為 8 的球員站位應在第 22 塊木板的邊線上。

例 3，投 20 —15 角度線（開角）：

（1）20 —15，兩數相差 = 5；

（2）兩數相差加落球點處木板數，5 + 20 =25；

（3）假定本人基數為 6；

（4）加上本人基數，25 + 6 =31。

投 20 —15 角度線球，基數為 6 的球員站位應在第 31 塊木板的邊線上。

例 4，投 8 —10 角度線（閉角）：

（1）8 —10，兩數相差 = 2；

（2）落球點處木板數減兩數相差，8 － 2 = 6；

（3）假定本人基數為 6；

（4）加上本人基數，6 + 6 =12。

按 8 —10 角度線球，基數為 6 的球員站位應在第 12 塊木板的邊線上。

例 5，投 6 —10 角度線（閉角）：

（1）6 —10，兩數相差 10 － 6 = 4；

（2）落球點處木板數減兩數相差，6 － 4 = 2；

（3）假定本人基數為 7；

（4）加上本人基數，2＋7＝9。

投 6—10 角度線球，基數為 7 的球員站位應在第 9 塊木板的邊線上。

上述 5 例包括了直角、開角和閉角。投直角球時，只要把個人基數加落球點處木板數就能求得站位木板數。投開角球時，先算出落球點處木板數和目標箭頭木板數之差，把差數加落球點處木板數，再加本人基數就能求得站位木板數。投閉角時，先算出落球點處木板數和目標箭頭處木板數之差，再把落球點處木板數減去差數，加上本人基數就能得出站位木板數。

表一　計算右手球員的本人基數表

本人必需木板數為 6的球員			本人基數	本人基數	本人必需木板數為 7的球員			本人基數	本人基數	本人必需木板數為 8的球員			本人基數
本人基數	傾向性偏離木板數				本人基數	傾向性偏離木板數				本人基數	傾向性偏離木板數		
	左偏　　右偏					左偏　　右偏					左偏　　右偏		
6	(−) 0 (+)		6	7		(−) 0 (+)		7	8		(−) 0 (+)		8
5	1		7	6		1		8	7		1		9
4	2		8	5		2		9	6		2		10
3	3		9	4		3		10	5		3		11
2	4		10	3		4		11	4		4		12
1	5		11	2		5		12	3		5		13

下面再舉幾個例子並列表說明：

假如球員投的是反旋球，用①—②袋角，上面所說的

落球點木板數	目標箭頭木板數	兩者之差	本人基數	站位木板數
17	15	+2（開角）	7	17＋2＋7＝26
16	14	+2（開角）	6	16＋2＋6＝24
12	8	+4（開角）	8	12＋4＋8＝24
10	10	0（直角）	7	10＋0＋7＝17
8	8	0（直角）	8	8＋0＋8＝26
8	9	−1（閉角）	7	8−1＋7＝14
3	5	−2（閉角）	8	3−2＋8＝ 9

公式仍然可用。但不是加本人基數，而是減去本人基數，木板數也要從左算起。例如用 10 — 10 角度線投球，反旋球投①—②袋角，假如本人基數為 7，則 10 − 7 = 3，站位木板數應為 3。

(五)3：1：2 公式（2：1：3）

我們在上面的討論中有一個前提，就是假定所採用的角度線恰好能使球擊中①—③瓶袋，沒有偏高偏低的現象。但如果沒有擊中①—③瓶袋，只擊中①號木瓶，造成了分瓶，這時該怎麼辦呢？假如球員投球是按預定設想，全部技術動作沒有差錯，則這個角度線就不能採用，因為它不適合球道情況，必須進行調整。

怎樣調整？球員不能憑空隨便換一個角度線或移動幾塊木板。這樣必須試投好幾次，說不定還會形成分瓶和困難的補中瓶。為避免走彎路，下面介紹一種 3：1：2 的公式。根據這個公式，球員可以作出正確的調整，使擊中瓶袋的步驟簡單化。

　　3：2：1這幾個數字，來自球道上幾個點（木瓶、目標箭頭、犯規線和助跑道底線）的間距長度之比例。瓶臺和目標箭頭相距45英尺，目標箭頭和犯規線相距15英尺，與助跑道底線相距30英尺，因而目標箭頭到①號木瓶中心線的距離和目標箭頭到犯規線的距離，以及目標箭頭到助跑道底線的距離之比，為45：15：30，即3：1：2（圖一一一）。

　　概括地說，式中的「3」表示豎瓶區的三塊木板；「1」表示落球點的一塊木板；「2」表示助跑道站位處的兩塊木板。助跑道15英尺加上球道15英尺等於30英尺。

　　$(15 + 15) \div 15 = 2$

　　上球道15英尺除以15英尺。

　　$15 \div 15 = 1$

　　中球道和下球道為45英尺。

　　$45 \div 15 = 3$

　　3：1：2（2：1：3）實際是一個比例公式。

　　球依直線滾動，如果希望在豎瓶區的撞擊點調整3塊木板，則落球點應調整1塊木板，助跑道站位應朝相反方向調整2塊木板。

　　這裡不妨用前面舉過的例子來加以說明。在那個例子中，如果投出的球撞在①瓶正中，得到一個分瓶。我們知道，①瓶在第20塊木板，①—③瓶袋在第17塊木板，球往左錯過瓶袋3塊木板，調整時球應往右移3塊木板。

　　球員投這個球時，本來站位在第18塊木板的邊線上，助跑傾向性偏右1塊木板，個人必需木板數為7，選的犯規線角為10─10。現在要使擊中點往右移3塊木板，則落

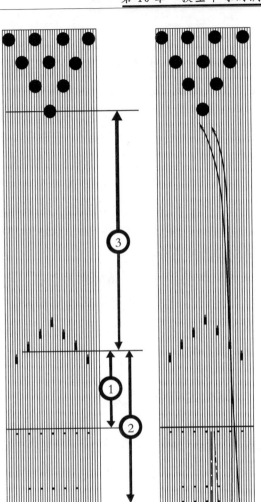

圖一一一　3：1：2公式原理示意圖

在△號目標箭頭投球時，球員站位向右移動2塊木板，犯規線外的落球點向右移動1塊木板，球到達瓶臺向左錯過3塊木板，站位向左移。

球點應往左移 1 塊木板，站位應往左移 2 塊木塊。這樣一來，新的站位應為 18 ＋ 2 在第 20 塊木板的邊線上，落球點應為 10 ＋ 1 在第 11 塊木板上，新的犯規線角為 11—10，比 10 —10 稍開角。這樣投球時，面對目標，腳要稍向左移。助跑滑步結束時到第 18 塊木板，把球投在第 11 塊木板上。從理論上講，如果其他方面不變，就可以擊中瓶袋。

由此可見，這個公式規定，瓶臺誤差 3 塊木板，落球點應糾正 1 塊木板，站位糾正 2 塊木板。如果球向右偏，落球點和站位也向右調整；球向左偏，落球點和站位也向左調整。即向錯誤的方向移位。

如果球員投球前後一致，時間掌握正確，用 3：1：2 公式調整法就能取得良好的效果。經過反覆練習，這個公式還可根據球員本人投球形式加以改進。因為並非所有調整恰好都是 3 塊木板。

二、五組全中角度線

前面說明了在一組全中線中找出正確的投球線和角的方法。下面將介紹五組全中線，以及為什麼要從一組全中線調整到另一組的原因。

在球道一章中已經交代過各條球道的特性都不相同，構成這種特性的因素又會隨著時間發生變化，而且在正式比賽中，每打一局必須交換一對球道。面對著這種多變的情況，球員要想得到好成績，只採用一組角度線和在這組線範圍內的調整是不夠的。在日常練習中，他必須掌握五組角度線，才能在比賽中爭取主動，獲得優良成績。

　　在這五組角度線上投球時，隨著角度變化，運球方向也會起變化。因為球員運球時必須面向目標，所以助跑有時會同助跑道木板平行，有時會與木板稍成斜角，因而會不自覺地增加偏離度。瞄準目標的距離也可能起變化：移到內側線時，瞄準點應稍遠；移到外側線時，瞄準點應稍近。遠近多少，視各人習慣而定。

　　但有一點必須注意，即從一組全中線移到另一組時，必須保持同一助跑形式。做到這點應讓垂直擺動的球引導本人循線助跑和滑步。人切不可主動地去影響球，而是讓球引導人順著選定的犯規線角前進。只要能順著選定的方向運球，球就能引導球員直線助跑，幫助球員克服在內側線和外側線上常常發生的偏離。

　　球道特性變化是調換全中線的主要原因。碰到球道因使用過多、油面破壞、成鉤過度時，就應向內側線轉移；如成鉤不足，則應向外側線轉移。如果球道上的球滾跡和球滾道對本人有利，可以用第△目標箭頭全中線；一旦發現球滾跡和球滾道有問題，就應轉移到內側線或外側線加以調整。碰到球道情況不穩定（木板有高低、乾燥或潮濕及有污斑等），也必須變換全中線加以調整。所以，球員不僅要熟悉五組全中線的每一組，還應熟悉每組中的許多條角度線。

　　熟悉以後，就不難利用這五組線中的任何一組角度線並進行調整，應付任何球道情況，得心應手地為自己創造優勢。

　　任何一條球道，在某一特定時間內，最便於使用而有效的只有一條全中角度線。只要能找到這條線，獲得全中

的機會將大大增加。

　　下面我們將對這五組全中線逐組進行討論。目的是使讀者變換線和角時，根據球道情況，有一個比較精確的調整方法。

（一）最內側線

　　最內側線的範圍在目標箭頭處第18～第22塊木板；在犯規線外落球點處為第20～第27塊木板（圖一一二）。因為最右邊的第18塊木板位於①─③瓶袋的第17塊木板之左，所以這組線所有的角都是從左向右，如20—18、22—20、25—22等。在五組全中線中，只有這組線不能使球順著木板成平行線滾下，即使最右邊的角也不能這樣。

　　儘管這組線並不包括目標箭頭處第22塊木板以左的木板，某些球道情況卻使球員不得不深入到左邊△號目標箭頭，即第25塊木板處。採用這樣極內側線的原因，是由於球道過乾，成鉤過深之故。如果取25—22角度線時，球仍然超位，就不必遲疑，應把站位更向左

圖一一二

　　最內側線：目標箭頭處第18—22塊木板、犯規線外第20—27塊木板範圍內。

移，採用更深的角，如 27 — 22 角。這是正常情況下一般球員所不敢用的。

在哪些情況下應該採用最內側線？這個問題需要先弄清採用這組線的球道情況，再談如何使用這組線，如瞄準和助跑步形等等。

1. 球道情況

如果球道非常乾燥，球成鉤度很深，就應使用這條最內側線，使球滾到球道較下部再拐彎成鉤，並應減少成鉤的程度。有些球道的球滾跡過甚，使球進入瓶袋過快，這時移到最內側線可使球深入到球道下部以後再進入球滾跡。這樣做能夠從兩個方面減小成鉤效果：一是球拐彎時角度稍偏離袋角，減弱了向左成鉤的強度；二是球進入球滾跡的時間較短，球在球道上成鉤的時間也較短。從這兩點看來，球滾跡過甚時移向最內側線是個好辦法。

另外還有一種情況，如果碰到球滾跡左邊球道上油偏多，採取最內側線投球也比較有利。這是因為可以利用上油較多的球道面使球滑過上球道，推遲成鉤的時間，以合適的角度擊中瓶袋。有時球道外側（靠近右方球溝）的球道過乾，球得不到足夠的滑行長度，因而拐彎過早。

在這種情況下，球員如果打算減小球成鉤的力量和速度，但又不願換球或改變投球的方式，調整到最內側線也是一個好辦法。

2. 瞄　準

球員選用的全中線和瞄準目標兩者之間的關係是：全中線愈移向球道內側（移向助跑道中心），瞄準目標的距離應愈遠；愈移向球道外側（移向右方球溝），瞄準目標

的距離應愈近。最內側線在五組全中線的最內側，瞄準目標應最遠。

由於瞄準點較遠，投球時落球點自然也應稍遠。要做到這一點，球員的身體必須具有足夠的伸展量，使球深入球道後再轉向袋角，這是使用最內側線時的自發調整。

3. 步　形

即指助跑姿勢。採用最內側線投球時，犯規線角較開，球員的兩腳尖必須正對瞄準目標，斜直向目標助跑，與犯規線稍成斜角。很多球員不習慣斜線助跑，往往發生偏離，步形也會變化。此時保持原來步形、克服偏離就顯得非常重要。因為只有助跑和滑步不偏離，才能把球投在正確的木板上。

球員助跑一點兒不偏離，這當然很理想。但在實際中，由於採用最內側線，偏右的可能性小，偏左的可能性大。球員往往傾向於和木板平行走成直線，影響擊中目標，這是很糟的事。如一時無法克服這種偏離，那就只有把偏離計算在站立位置公式之內加以糾正了。

球員因選用這條或那條全中線，使步形發生變化，向左或向右偏離都有可能，這點並不重要。重要的是本人必須覺察到這種偏離。只有覺察才能糾正。

糾正助跑偏離的方法之一，是球員應設法使球引導本人循選取的目標箭頭不偏不倚地順著選好的角度線運球。如能正確地使球垂直擺動，就不難沿著直線走向正確的投球點進行投球。

4. 與最內側線有關的其他因素

用最內側線投球，有時球員會接近某些障礙物。如果

球道在球場邊緣，球員就可能靠近牆壁或回球機。在這種情況下，球員常擔心站立時腳碰到回球機，或助跑時左手向外側展出碰到牆壁，因而會不自覺地避讓障礙物，影響正確助跑，產生不應有的偏離。應付這類情況的辦法，只有事先練成習慣於這種情況，或採用諸如增加球速和換用表面稍硬的球等辦法來調整。

用最內側線投球還會碰到的另外一種情況，是使用這部分助跑道的人不多。助跑時可能會沾腳或滑溜。所以在使用之前，應先試跑一下，以便適應。

（二）內側線

這組線包括開角、閉角和直角。左側為 21—17 開角，右側為 11—13 閉角（圖一一三）。這兩條邊線還可以向左右再擴展 1 塊木板。所以這組線包括的角很多，在助跑道上佔的面積很寬，提供擊中瓶袋的選擇也很多。這些選擇主要用來糾正球道或鉤太深和拐彎程度太大的缺

圖一一三

內側線：目標箭頭處第 13～17 塊木板、犯規線外第 11～21 塊木板範圍內。

點，使球成鉤的時間推遲，直至深入球道後再成鉤擊中瓶袋。

實踐證明，對目標箭頭處的某塊木板瞄準時，構成的犯規線角不宜超過 5 塊木板。這條法則雖非一成不變，但在改變角度時總以遵守為好。

下面談談在什麼樣的情況下應該採用這組內側線。

1. 球道情況

如果球道稍乾，球路成鉤程度比預期稍深，就應該控制球使其稍深入球道下部再拐彎成鉤，這時要改用內側線；如果採用第△目標箭頭全中線，球擊袋角總是超位，這時也應改用內側線。

球道上的球滾跡過早牽引球，使球擊袋角偏高時，這時如稍向左移助跑道上的站位，改用內側線，也可以使球趨向到位。有時碰到內側線球道上油較多，球員利用這部分球道，則能有較多的機會使球滑過上球道，進入球道下部再拐彎成鉤。總之，使用這組線的球道情況，介於最內側線和△號目標箭頭線之間。

2. 瞄　準

在最內側線一節中所介紹的有關角和線與瞄準目標之間的距離關係，這裡也可以應用。實際距離多少，視球員個人情況而定，但應比最內側線近，比△號目標箭頭線遠。由於球員這時仍在內側線，所以，身體仍要適當伸展。不過要很自然，不要人為地去控制，才能得到適當的落球距離。

3. 步　形

內側線包括直角、開角和閉角若干條角度線。用直角投

球時，助跑與木板平行；用開角時稍偏左；用閉角稍偏右。關鍵在注意目標方向。無論偏左偏右，身體均應正對瞄準目標，用習慣的常用助跑形式和速度走向犯規線，使球順著採取的角度線垂直擺動，讓球帶著球員走向目標。

助跑時還應確保個人必需的木板數，不允許有絲毫偏離。如受內側線影響發生偏離，則必須加以糾正。

4. 與內側線有關的其他因素

用第△目標箭頭投球時，碰到球偏高或滾到左邊，就應改用內側線。如果發現球道使用過多，油面破壞，或使用最內側線而球不到位，也應使用這條線。

在這條線上，不會碰到牆壁和回球機等障礙。當然，球員也可同時採用其他調整法，如減少鉤提力量、改換較硬面的球和增加球速等。但在一段時間，最好用一種調整方法，尤其是採用角度線調整法更應如此，這樣易於看出調整的效果。

(三)△號目標箭頭線

這組線使用最為普遍，開始學習保齡球就在這組線上。它被廣泛使用的原因有幾條：首先是因為它的位置在球道右側中央，是右手球員最自然的投球位置，球員站立在助跑道中央時心理上會感到很舒適；其次是這組線在助跑道上所佔的範圍很寬，而且部位適中，有利於選擇多條全中角度線；但最主要的還是在它剛好包括貫穿瓶袋的第17塊木板（圖一一四）。

由於右手球員佔打球者總數的85%，因而在這組線中的大約第8～第12塊木板處的球道，往往會形成一條球滾

跡或球滾道。這樣就造成一種特殊情況：有時有助於引導球進入瓶袋，有時又會使球成鉤過早，不按要求進入瓶袋。這兩種情況，應設法加以避免或利用。

這組線的打法如下：

1. 球道情況

如果球員認為球道情況正常，也就是說，球成鉤並不過度或不足，則應使用這組線。至於別的球員認為這組線會成鉤過度或不足，那是他們的事，因為他們的投球形式和用的球與你不一樣。

如果這組線上的球滾跡或球滾道恰好能引導自己投的球進入袋角，就應儘量利用它們投球入袋。

如果球滾跡兩邊球道的上油情況不一致，球在上面的反應不易估計，當然也以採用這組線為恰當。還有，如果從犯規線到處理加油線整個球道面都較乾燥，這時與其改換另一組角度線，還不如在這組線上進行調整投球較為方便。

總之，使用第△號目標箭頭線有兩個主要原因：一是球道情況良好；二是球滾跡兩旁或整個球道面

圖──四

△號目標箭頭線：
目標箭頭處第 8～12 塊木板、犯規線外第 6～18 塊木板範圍內。

情況不正常。

2. 瞄　準

　　因為這是最常用的一組全中線，所以球員在這組線上的瞄準法，應是本人正常使用的方法，在其他各組線上的瞄準法應該屬於對這個方法的調整。△號目標箭頭線是標準投球線，凡全中線和瞄準距離等方面的技術原則，都適用於這組線。例如，採用 10 —10 角度線，即這組線的中間部位時，瞄準點距離按正常；用外側部位如 6 — 8 角度線時，瞄準點距離應比正常離犯規線稍近；用內側部位如17 —12 角度線時，瞄準點距離應比正常離犯規線稍遠。這種瞄準距離的調整，目的在於使球員投球時身體隨著落點的遠近而有一個正確的伸展量，以便把球朝目標箭頭上送，有利於使球深入球道後再開始拐彎進入瓶袋。瞄準點的移動，實質上是根據不同的角度線，使球員在不自覺中稍稍改變一點投球方式。

3. 步　形

　　第△目標箭頭線採取直角如 10 —10、11—11 投球時，助跑不受影響。但這組線也有開角和閉角。採取開角、閉角時，步形隨著稍有變化。總的原則仍是正對目標箭頭，隨著球的垂直擺動前進，腳步應和意想中球前進的路線平行。

　　如果球員助跑本來就不偏離，則在這組線中，尤其是在 9 — 9、10 —10、11—11 等中間幾條線上，助跑一般也不會偏離。但如果選取這組線的內側或外側，就可能發生偏離。取內側，因為助跑稍向左，可能會偏左；取外側，因為助跑稍向右，可能會偏右。球員應留意這些偏離，在

動作中加以糾正。

如果是正常助跑有偏右傾向的球員，取號目標箭頭內側線時可能會增加偏離，取外側線時可能會減少這種偏離。如果是正常助跑有偏左傾向的球員，情況則相反。前已說過，即使是少量的偏離也並非好事，球員應該意識到這一點，在調整中加以糾正，最好是加以消滅，球藝才能精進。

4. 與△號目標箭頭線有關的其他因素

用本組線的中間部分投球，超位和不到位都可以在本組線內進行調整。例如：換較內側線可使超位球回到袋角，換較外側線可使不到位的球回到袋角。當然，也可以和其他調整方法一起使用，它的外側線可以與減低球速、更換球的硬度、縮短落球距離和增加提力結合使用；它的內側線可以與增加球速、更換球的硬度、增大落球距離和減少提力結合使用。

（四）外側線

這組線是球道右側的第二組線，它的裡側角為 8 — 7，外側角為 3 — 4（圖一一五）。與左面幾組線相比，顯得緊而直，整組線的範圍也窄得多，球可以朝右面滾的範圍極小。球員在這組線上投球和在其左側幾組線投球時的感覺不同。在其左側幾組線投球時，球道可利用的面寬；在這組線上投球時，可利用的面窄，可利用角的範圍也較窄，助跑和出手會有緊迫感，這種感覺，只有反覆練習才能克服。

這組線的打法如下：

1. 球道情況

如果球道稍油，球成鉤不理想，改用外側線可以提早成鉤時間；如果球擊瓶袋偏右，也應移向外側線；如果發現這部分球道上油適中，可以使球順利地通過上球道進入瓶袋，這時也使用外側線。

有時球滾跡會有這種情況，如果球員使球在適當時間進入球滾跡，球就能順著它以恰當的角度進入瓶袋。這時也可考慮使用外側線。

決定使用外側線球道的一般情況，介於△號目標箭頭線和最外側線之間。

2. 瞄　準

在其他各組線上使用的瞄準方法，一般也可以在這組線上使用。確切的瞄準距離因人而異，一般應比△號目標箭頭線稍近，比最外側線稍遠。落球點同樣也要比前者近，比後者遠。這種變化應該是自然而然的，不自覺的。

3. 步　形

在這組線投球的角都比較直。由於靠球溝近，沒有空間使用很開

圖一一五

外側線：目標箭頭處第 4～7 塊木板、犯規線外第 3～8 塊木板範圍內。

的角,閉角的空間也很小,在外側線投球的情況一般都是這樣。

在這組線上投球,與在其他組線上投球一樣。助跑時正對目標,按常用步走向目標箭頭,讓球的垂直擺動帶動身體順正確的路線前進。因為是在球道側邊助跑,離球溝很近,不管開角或閉角,偏離的範圍都很少,角度變化也極小,一般偏離的影響不會很大。但球員本人也應儘可能不出現偏離,或設法糾正。

4. 與外側線有關的其他因素

前面說過,如果在△號目標箭頭線球擊瓶袋偏低,而偏低程度又不大時,以用外側線為好;程度大時應該用最外側線。如果球成鈎不很好,而不很好的原因是由於第△號目標箭頭處上油過多,則也可以使用這組線。用這組線調整時,球擊瓶袋的偏低程度往往不很大,所以也可以改用其他方法,如增加提力、換表面較軟的球、減少球速等進行調整。

當然,兩者也可並用。但原則是一次投球以用一種調整方法為好,所以應該先用角的調整。

(五)最外側線

在五組全中線中,以這組線為最難打。所以,即使它是擊中瓶袋最佳的線,許多球員也不用它,也可以說是不敢用它。因為這組線的範圍極小,只有3塊木板,因而不得不投直角球,幾乎沒有使用開角和閉角的機會(圖一一六)。容許不犯錯誤的程度也很小,即使最佳的球員,用這組線投球時,也往往會把球滾入球溝。

　　只有投球技術比較熟練，又有機械般強有力的腕力和臂力，才能使用這組線。在這組線上投球時，投出的球產生的射入角最大，對瓶的衝擊力最強，不過經驗告訴我們，高難度的全中球是 10 分，一般難度的全中球也是 10 分，所以除非碰到不用這組線的球道就不可行的特殊情況，一般總是捨難取易。這裡所說的特殊情況，在下面所列的球道情況中就會談到。

　　這組線雖然不容易掌握，球員也應該努力苦練，萬一碰到必須使用這組線的球道情況，如果技術上有了底，選擇就有充分的餘地。這組線的打法如下：

1. 球道情況

　　使用這組線的基本球道情況，是球道上油過多，球不能成鉤，這時如移到最外側線，可以得到比內側線更大的射入角去擊瓶袋。有時內側線球道油面情況不均勻，滿是油點和乾燥點，在這種球道上，很難使投出的球前後一致循可靠的球路進入瓶袋，這樣的球道情況也往往難於掌握，最好的辦法還是轉移

圖一一六

　　最外側線：目標箭頭處第 1～3 塊木板、犯規線外 1～3 塊木板範圍內。

到最外側線上投球。

有時從第△號目標箭頭到第△號目標箭頭的球道內側床面使用太多，或油面破壞過度，找不出適當的球道床面利於投球入袋，而只有這組最外側線，由於使用人少，尚保持良好的特性。為避免難以估計的不尋常的球道反應，使球獲得保持前後一致進入瓶袋的球路，惟有選用最外側線這一法。

2. 瞄　準

最外側線的瞄準目標離犯規線只有 5 英尺，在五條全中線中最近。瞄準法則說過，愈向外側轉移，瞄準目標離犯規線應愈近。不習慣近距離瞄準的球員，在這條線上投球會感到不舒服。又因它緊靠球溝，一點小錯誤就會使球落溝。話雖如此，不過球員也可以透過練習，設法使助跑、投球形式等和這組線相適應，選擇適宜的瞄準距離，以便投球自如。

3. 步　形

在最外側線投球，由於緊靠球溝，整組線的範圍很窄，一般只能採用直角。助跑要與木板平行，直線走向犯規線；讓球沿垂直線擺動並帶動球員前進。不能有偏離，如有偏離，在確保犯規線角 90° 的前提下，寧願左偏也不能右偏，因為右偏球可能入溝，投這種球難度較高，它不允許球員犯技術錯誤。

4. 與最外側線有關的其他因素

最外側線給球員提供了一個使球進入瓶袋的有利的角度，如果在投球時增加一點提力，球就能增加很大的作用力。所以，不希望改變球重和投球方式，而希望球有更大

的衝力時，以改變角度線求得最大的射入角為好。

　　如果是重瓶，就應該取最外側線。因為球擊瓶時，重瓶阻力大，使球發生的偏離度也大，而補償重瓶偏離的最好方法是改變角度，增加球的衝力能防止球過分地偏右。所以，採用最外側線投球，優於改換重球或調整投球方式。

　　前面說過，增加一點提力或旋轉能使球增加很大的作用力。由於這組線的角最深，故也可能成鉤過分，投球時只要犯一點小差錯就會釀成重大的失誤。此外，用這組線投球，還經常會留下極難補中的殘瓶。

　　這組線靠邊，有時還會挨近牆和回球機，球員投球常會感到有妨礙，何況球溝也在旁邊。球員運球時，往往會不按照預想的球路直線運球，而是把球偏向自己的正前方。要想使球正確地落在 1 — 3 塊木板上沒有偏差，只有在這組線上多加練習，才能習慣成自然。

　　在這組線上與其他調整方法結合投球時，第一可以稍減球速，因為球道不易成鉤才用這組線，減低球速可以使球易於成鉤；其次可以縮短落球點，也可以在投球時稍加鉤提以產生大的作用力。只要有利，就可以結合其他調整方法。

　　在最外側線上投球，可以使球深入球道以後再拐彎進入瓶袋。用這組線常可以全中，但也可能留下極困難的補中瓶組。這組線有時可以使不到位的球到位，有時也可以使超位的球到位，這要視球道情況而定。

　　使用不同的全中線要因人而異。我們有時會看到兩個球員打同一球道，一個用最內側線，一個卻用最外側線。

他們之所以如此，是因為在用球和投球形式上各有各的調整辦法。

只要球道情況許可，球員盡可各自優選適合自己的投球角度線，只要利用合理。但最外側線是一組極為有效的全中角度線，很多職業選手都使用這組線。

三、投球方法的調整

(一)速度調整

某些球道的情況經常要求球員調整球速。那麼，在什麼情況下需要改變球速呢？如果球道使球拐彎過早、成鉤過於強烈、擊瓶過高時，增加球速能使球退回到原位；相反，如果球道使球拐彎過遲、成鉤不理想、擊瓶過低，要使球早些成鉤和增加鉤度，減少球速能達到目的。

球速過大過小都不理想。球員練好了自然的中速 2.2 秒以後，就應練習增加或減少球速 0.2 秒的能力，以適應調整的需要。改變球速有以下三種方法：

1. 持球有高抬式、腰間式和低垂式三種。第一步推球有向上推、向前推或向前下方推（45°）和垂直前擺三種。一般持球稍高可使球後擺稍高，這樣會自動地提高球速；持球稍低則相反。

2. 球在前推到向後擺動時稍加牽引力，能增加後擺高度；當球後擺到頂點，同樣稍加牽引力直到球出手（在擺動中有回拉的感覺）。要逐步牽引，不要硬來。增加牽引力能增加球速，減少牽引力效果相反。減少牽引力比增加

牽引力要困難得多。

3. 改變助跑的速度或步幅的長度，能改變球速。助跑較快或步幅較大，人到犯規線時速度亦大，能給球以加速度，從而增加球速；助跑慢，步幅小，效果相反。

在速度調整時，必須牢記一點：當球員改變投球過程中的任何一個環節時，就有可能變動正確的時間配合和節奏。改變球速同時又保持時間配合非常不容易，需要長時期的反覆練習才能完美。但在很多情況下，只有改變球速方可獲得全中和補中。

(二)落距調整

有時球道的情況要求改變落球距離後才能有效地擊中瓶袋。如果正常的放球時間是在球擺動到最低點或朝上的瞬間（爆發點），才能使球得到最大的旋轉和作用力，當碰到球道使球成鉤較大，而球員又不希望用改變角度線和換球等調整方法時，如使自己投出的球落距較遠，也能獲得好的效果。通常的落距為 36～38 英寸或更遠，增加落距會使球滑距稍遠，球能深入球道後才拐彎進入瓶袋。相反，如果球道使球成鉤不足，擊瓶不到位，則可以減少落距。一般中等情況的球道，落距在 18～36 英寸之間，這樣球就能有更多的時間抓住球道，成鉤形進入瓶袋。

增加落距可以和增加球速同時使用，縮小落距可以和減少球速同時使用。但落距切不可過大，過大會影響球擊瓶的效果。用落距作調整時，忌用球速以外的其他調整。

練習落距調整，可以假設三條犯規線（用膠布貼在球道上）：1. 原來的犯規線；2. 距原來犯規線 24 英寸處；3.

距原來犯規線 48 英寸處。練習時，將球往目標箭頭處送，逐步增大落球距離。

(三)提力調整

所謂提力，是指持球的手臂和手指在放球時給球以作用力的總稱。給球施加向上的提力時間是在拇指先行離開指孔後的瞬間。如果拇指離球過早，中指和無名指將來不及施加作用；如果太遲，提力會因拇指在指孔內的拖拉帶而減少。所以，欲得到適當的提力，自然揮臂和三指放球的時間必須配合及時。

其他投球動作對提力也有影響，例如，球在向前回擺時充分利用慣性力，也能增加提力；放球後的動作強弱，也能影響施加在球上的提量；肘部稍彎曲使手上提，也能增加提力。

加大提力可使不到位的球到位。如果球擊瓶袋過高、偏向左側，減少提力可使球到位。最能影響提力的是中指和無名指的放球位置。應反覆練習各個指位：4～5、5～6、6～7、7～8 點鐘等指位，了解這些指位和提量的關係。放球時，中指和無名指在球下部時提力較強，在上部時提力最小；在這兩者中間的不同部位，能改變提力的大小。

速度調整、落距調整和提力調整均屬投球調整，不太容易掌握，必須進行長期練習。每次調整應特別注意不要在時間和節奏配合上出問題。應先採用角度線和換球來調整，達不到目的時再採用投球調整，這點望球員們牢記。

第11章

☆☆☆☆☆☆☆☆☆☆☆☆☆☆☆☆☆☆☆☆☆

怎樣投補中球

　　打球，尤其是初學者和一般水準的球員，不可能每次都全中。沒有全中留下的木瓶，就要投球補中，因而投好補中球與投好全中球同樣重要。

　　投全中球的若干技術原則，在投補中球中也可以應用，但有時稍有區別。本章先提一提投補中球的要點，然後分別加以論述。

　　投補中球的要點歸納起來有這樣一些：

　　其一，每一組補中瓶有一個關鍵瓶，有一個也可能有兩個撞擊點。撞擊點有時左右手球員相同，有時不同。擊倒某一組補中瓶，有時可能有兩種或兩種以上的方法，但最佳撞擊點只有一個。

　　其二，擊倒一組補中瓶有一個最合適的角，球員如能從這個角將球投向關鍵瓶上的正確撞擊點，就能補中。在通常情況下，左側的補中瓶從助跑道右側投球；右側的從左側投球；中間的從中間投球。左右手球員都這樣，這是一般規律。

　　其三，如果一補中瓶組中有兩個以上的木瓶，球員應估計球和瓶撞擊以後發生的偏離。在某些補中瓶組中，這種偏離是否有利，要由球員左手或右手運球決定。所以調整時，也應把這種偏離考慮在內。

其四，有時補中球擊倒了前面的木瓶，而後面和旁邊的木瓶不倒，這稱為「切瓶」。有些補中瓶組可能會發生好幾種切瓶，投球時應注意調整儘量避免。

其五，速度快慢影響著木瓶與球撞擊後的偏離和木瓶被撞後所起的作用，它對球員有利有不利。一般來說，球速以穩定一致為好。但碰到某些補中球時，也可能要增加或減少球速。

其六，分瓶是一類特殊的補中瓶，共有98種可能的分瓶。有些分瓶能補中，有些不能。碰到不能補中的分瓶時，以擊倒瓶數多的為上策。

其七，點瞄準和線瞄準是兩種常用的投球瞄準法，各有優缺點，球員可自己決定選用。

其八，站位決定著球和關鍵瓶接觸的角度。有幾種方法可以決定站位。我們將討論最常用的幾種，然後建議採用7種基本站位。掌握了這7種基本站位，就足夠應付一般補中瓶組。

其九，補中球和全中球一樣，也要根據球道變化進行調整。球員應隨時掌握球道情況，並加以利用。

其十，有249種易碰到的補中瓶，它們可以被歸納成若干個組。凡屬同一組的補中瓶，從相同站位擊中關鍵瓶的相同部位，即能補中。所以，球員如果了解了一組中一種補中瓶的打法，就能掌握這組所有補中瓶的打法。

其十一，投第一球時球即滾入了溝，10瓶不倒，就構成10瓶補中。這時，可以採用打全中球的打法。在249種易碰到的補中瓶組中，有20%可用全中球打法擊倒。凡5個木瓶以上的補中瓶組，幾乎全部可以用全中球打法擊

倒。

其十二，投一次補中球，要考慮和注意許多方面，這些方面應加以反覆練習，使其成為條件反射。

一、關鍵瓶和撞擊點

有些補中瓶組，例如只有一個瓶的補中瓶，其撞擊點是很明顯的，但有些補中瓶組的撞擊點卻要經過思考才能決定。擊倒一組補中瓶，一般只有一個撞擊點，但也可能有幾個撞擊點，因而要根據投球方式、瓶和球的偏離等因素，選擇一個最適宜的撞擊點（圖一一七、一一八）。例

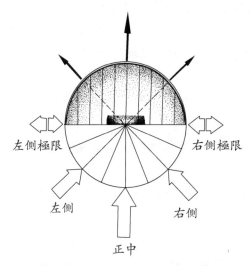

左側極限　　右側極限

左側　　右側

正中

圖一一七　木瓶最大部位剖面圖

正面是若干個撞擊點。球擊在木瓶右側部，瓶往左邊倒；擊在正中部，瓶往後倒；擊在左側部，瓶往右邊倒。選擇正確的撞擊點，是擊倒兩個以上木瓶的關鍵。

圖一一八　最有效的撞擊點和最大範圍撞擊點示意圖

如③ ─ ⑩瓶組，一般認為球應擊在③號瓶的極右側，再稍滾動偏右擊⑩號瓶；但也可擊③號瓶左側，使③號瓶撞⑩號瓶。通常補中球，總是以球本身擊倒儘可能多的瓶數為上策。

絕大多數的關鍵瓶，往往是補中瓶組中與球員距離最近的一個瓶。例如在⑤ ─ ⑧、⑤ ─ ⑨瓶組中，⑤號瓶是關鍵瓶。但也有缺位的想像中的關鍵瓶。例如在④ ─ ⑤分瓶中，想像中的關鍵瓶是②號瓶；③ ─ ⑩分瓶中，想像中的關鍵瓶是⑥號瓶。碰到這兩種瓶組，瞄準點應是缺位的②號瓶和⑥號瓶。

如上所述，投補中球時首先應決定關鍵瓶，然後考慮撞擊點，再考慮使球滾向撞擊點的正確的角，並選好與之適應的站位，最後以本人習慣用的方式投球。

有些補中瓶組常常是本人經常碰到的。對於這類瓶組，最好事先考慮和練習，一旦碰上就會成竹在胸。

二、跨球道的角

成功的補中球，必須使用正確的角。投全中球入瓶袋，射入角愈大，球的作用力愈大。補中球則不一樣，只要以正確的角擊關鍵瓶上的撞擊點就成，角有時要大，有時不一定要大。

打補中瓶有以下三個基本角度：

中間角：

位置在助跑道中央偏右，①號瓶和⑤號瓶為關鍵瓶時用這個角（圖一一九 A）；

右側角：

位置在助跑道極右側，補中瓶在左側時用這個角（圖一一九 B）；

左側角：

位置在助跑道極左側，補中瓶在右側時用這個角（圖一一九 C）。

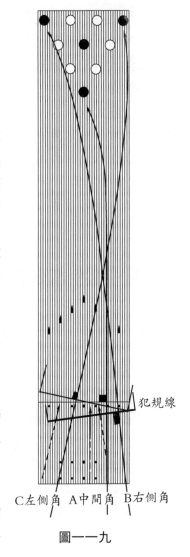

犯規線

C左側角　A中間角　B右側角

圖一一九

使球以正確的角通過球道打補中球，一般認為是最好的方法。因為這樣能增大球和瓶的撞擊面，而且球道兩旁

寬闊，也能增加投球的把握性。左、右手球員均可採用這種打法，但可稍加變化以適應個人情況。

後面談到的 7 種基本站位，就是圖一一九表示的三個基本角的進一步發展。為了適應具體情況，角的大小應略有增減（註）。

註： 增加射入角一般表示增加球在球道上滾過的木板數；減少射入角則爲減少球滾過的木板數。例如，投球從第 10 塊木板擊第 17 塊木板的袋角，球滾過 7 塊木板。增加射入角，意即改成從第 9 或第 8 塊木板投球，這時球滾過 8 到 9 塊木板。

三、球和瓶的偏離

球的偏離是球擊瓶以後經過的路線。

瓶的偏離是瓶被球擊中以後經過的路線。

球擊瓶一般有三種可能：第一種是充分撞擊，即擊中正面，這時瓶被擊入底溝，球不偏離，保持原來路線；第二種是擊中左側，這時瓶向右偏離，球向左偏離；第三種是擊中右側，這時瓶向左偏離，球向右偏離。偏離度大小由許多因素決定，主要有：1. 球重量；2. 瓶重量；3. 球速；4. 球擊瓶的角度；5. 球的提力和旋轉程度。

考慮球擊瓶以後偏離度的大小，應注意以下幾點：

（一）球擊瓶正中時無偏離或極小偏離。

（二）球擊瓶左或右側時球和瓶各朝相反的方向偏離。

（三）輕球擊瓶，球偏離度比重球大。

（四）球擊輕瓶後的偏離，比擊重瓶後的偏離小。

（五）輕瓶被擊，比重瓶被擊後的偏離大。

（六）球速大的球，比球速小的球偏離小。

（七）同樣擊中瓶的右方，右手球員球的偏離大於左手球員。

（八）快球擊瓶，瓶易於直倒；慢球擊瓶，瓶易於橫倒。所以投快球球員擊倒瓶的數目，往往小於投中等速度的球員。

許多補中瓶組都可利用球的偏離來擊倒，故補中瓶應盡量用球擊倒為好。除了個別例外，如⑤－⑦分瓶，應以⑤號瓶撞⑦號瓶，這類分瓶利用球的偏離是撞不倒的。有些分瓶兩者都可用，如③－⑩分瓶，但仍應以用球的偏離去擊⑩號瓶為妥。有些瓶組，如②－⑧、③－⑨，利用球偏離可能會發生問題，球擊②、③號瓶過多，會構成切瓶失誤。

球員碰到某些補中瓶，應該分析對自己有利還是不利。例如④－⑦補中，對右手球員有利；⑥－⑩補中，對左手球員有利。認為用球偏離擊瓶有問題的補中瓶，應該在投球的角度、方式、球速大小和目標等方面酌量調整，以求減少困難。有時只要減小或增大些投射角，就能解決這類困難。

四、切瓶和補中

有些瓶組，如①－③、①－③－⑥、②－⑤、②－④－⑤、③－⑥、⑤－⑨、⑥－⑩、③－⑥－⑩

等，右手球員容易投成切瓶（擊中一瓶漏一瓶）。

有些瓶組，如①—②、①—②—④、③—⑤、③—⑤—⑥、②—④、⑤—⑧、④—⑦、②—④—⑦等，左手球員容易投成切瓶。

某些易成切瓶的補中瓶組，如要補中另有專門的打法，我們這裡只談補中的一般打法。最常用的打法是調整角度，使球擊瓶以後球和瓶的偏離變為有利。

例如②—④—⑤—⑧補中瓶組，若擊②號瓶正中，球和②號瓶會徑直把⑧號瓶帶入底溝。但如果球撞②號瓶過於偏左或偏右，球和②號瓶會在⑧號瓶旁邊偏過，造成失誤。所以，在這種情況下，必須以正確的角度擊②號瓶才能補中。

調整的方法之一是改變投射角，也就是在助跑時按補中瓶組的要求向左或右調整以避免切瓶。

例如碰到⑤—⑧瓶組時，左手球員應稍向右移；⑥—⑨瓶組，右手球員應稍向左移。

另一方法是視情況向左或向右移動瞄準目標。上述兩種調整法都可以減少發生切瓶的可能。

又如，左手球員碰到②—④—⑤補中瓶組，左手球員碰到③—⑤—⑥補中瓶組，前者在助跑道上從右方投撞擊②號瓶左或右側都可以，但要注意切瓶的可能性。球從右側擊②號瓶，隨後偏右擊⑤號瓶，②號瓶帶倒④號瓶，如果擊②號瓶正中偏右，就可能造成切瓶。

球員在平時應多注意切瓶的可能性，注意怎樣調整才能增加補中的機會。如果不注意切瓶，不研究怎樣避免，補中就難免失誤。

五、球速和補中

球速問題在前面章節已經講過，這裡只談球速和補中的關係。

打全中球時，球速過快往往會留下角瓶⑦或⑩，而且會造成如⑤—⑦、⑤—⑩—⑨、⑧—⑩等分瓶。球速大的球，全中射入角必須接近完全正確，才能避免分瓶。在多瓶補中瓶組中，球速過大切瓶的可能性也增大。但在有些情況下，速度快的球偏離減少，能減少失誤的機會。

例如②—⑧和③—⑨瓶組，速度快的球可以徑直而下，把兩個瓶都撞倒。

球速過小也會發生問題。這類球擊中①—③或①—②瓶袋時，由於作用力小而會偏出瓶袋，造成⑤—⑦或⑤—⑩分瓶。雖然如此，一般慢球比快球的偏離度要大，這種偏離度有時也可以利用。例如右手球員對①—②—④—⑦瓶組，如果投球速度較慢，補中就比較容易。

前面說過，球速快慢並不是什麼優缺點，重要的是球員應熟悉本人球速在擊補中瓶時所能產生的效果，並隨時加以調整。

六、分瓶和補中

分瓶是①號瓶被擊倒，剩餘木瓶斜向有空缺、橫向有間隔，即構成不同類型的分瓶。可能的補中瓶有 1023 種（表二），其中分瓶佔 459 種，比較可能出現的有 98 種

表二　1023 種可能發生的補中瓶分類

補中瓶數	可能發生的補中瓶數	容易發生的補中瓶數	不易發生的補中瓶數
1 瓶	10	10	0
2 瓶	45	45	0
3 瓶	120	64	56
4 瓶	210	77	133
5 瓶	252	36	216
6 瓶	210	8	202
7 瓶	120	4	116
8 瓶	45	2	43
9 瓶	10	2	8
10 瓶	1	1	0
	1023	249	774

　　註：10 瓶補中有兩種情況：1. 第一球犯規，掃瓶器將 10 個瓶掃除後重新擺放，球員第二次投球，瓶即使全倒，也以補中論處；2. 投第一球時，由於球失落、人體失去平衡、球碰大腿或其他原因，球落入溝內，第二球即便把 10 瓶全部擊倒，也以補中論處。

　　（表三）；餘下的或者不會、或者極少出現，如④─⑤─⑥、⑦─⑧─⑨─⑩之類。

　　分瓶的歸類方法很多。如按補中難易程度，可歸為四類：可補中分瓶、難補中分瓶、較難補中分瓶和極難補中分瓶。有些常見的分瓶，如⑦─⑩、④─⑥、④─⑥─⑦─⑩等，似乎無法補中，但據記載，這種分瓶補中的次數也有不少。

表三　按補中難易程度分類的 98 種可能發生的分瓶

18 種可以補中的分瓶

2-3，2-7，2-9，3-8，3-10，4-5，4-6，5-6，7-8，9-10，
2-5-7，3-5-10，4-5-7，4-5-8，5-6-9，5-6-10，
4-5-7-8，5-6-9-10；

32 種難補中的分瓶

2-6，3-4，4-9，5-7，5-10，6-8，2-7-8，2-7-9，3-8-10，
3-9-10，4-5-10，4-7-9，5-6-7，5-7-9，5-8-10，6-8-10，
2-4-5-10，2-4-6-7，2-4-6-10，2-5-7-8，2-6-7-10，
3-4-6-7，3-4-6-10，3-4-7-10，3-5-6-7，3-5-9-10，
4-5-7-10，5-6-7-10，
2-4-5-8-10，2-4-6-7-10，3-4-6-7-10，3-5-6-7-9；

24 種較難補中的分瓶

2-10，3-7，4-10，6-7，
2-4-10，2-7-10，3-6-7，3-7-10，4-7-10，4-8-10，
4-9-10，6-7-8，6-7-9，6-7-10，
2-4-7-10，2-7-9-10，3-6-7-10，3-7-8-10，4-7-8-10，
4-7-9-10，6-7-8-10，6-7-9-10，
2-4-7-9-10，3-6-7-8-10；

24 種極難補中的分瓶

4-6，7-9，7-10，8-10，
2-8-10，3-7-9，4-6-7，4-6-10，5-7-10，7-8-10，
7-9-10，
2-4-8-10，2-7-8-10，3-6-7-9，3-7-9-10，4-6-7-8，
4-6-7-9，4-6-7-10，4-6-8-10，4-6-9-10，
2-4-7-8-10，3-6-7-9-10，4-6-7-8-10，4-6-7-9-10。

5-7-10 應另成一組，不在上述 98 種分瓶組內。

　　碰到可補中的分瓶，如③─⑩、②─⑦、④─⑤、
⑤─⑥、⑦─⑧、⑨─⑩等，應設法補中。因為補中這
類分瓶並不會損失總分，總有一兩個瓶能被擊倒。

　　碰到難補中的分瓶，如⑤─⑦、⑤─⑩、④─⑨、
⑥─⑧等，也應設法補中。但應記住一點：不能補中時要
以多擊倒木瓶為原則。如果分瓶有三個以上，如⑤─⑧
─⑩、⑤─⑦─⑨、④─⑦─⑨等，補中時就要儘量
多擊倒木瓶。

　　碰到較難補中的分瓶，如④─⑩、⑥─⑦、④─⑦
─⑩、⑥─⑦─⑩等，有補中需要時儘量補中，但要牢
記應儘量多擊倒木瓶。

　　碰到極難補中的分瓶，要少考慮補中，應以儘量多擊
倒木瓶爭取得分為主。如果專注意補中，將損失總分。而
有時僅一分之差就能決定勝負。

　　98種較常見的分瓶，球員應按類進行研究，練習那些
可以補中和補中的最佳方法。如果能把它們熟練掌握，則
以後場上碰到類似的分瓶時，就不必再思考如何補中，而
只需考慮打出這種分瓶的原因，進行補中，並在下次投球
時避免出現這種分瓶就可以了。

七、點瞄準和線瞄準

　　打補中球的瞄準的要求比打全中球高，打全中球球員
只要將球擊中瓶袋就行，打補中球則必須擊中關鍵瓶的最
佳撞擊點。

　　前面講的投全中球時採用的各種瞄準法，對補中球同

樣適用。但最有效的是點瞄準和線瞄準。優秀的保齡球選手一般都採用這兩種方法中的一種，或將這兩種方法稍加變化，以適合自己的球路和風格，再結合起來使用。

在實際情況中，一個瓶和兩個以上瓶組的補中最為常見。當出現一個木瓶需要補中時，以用點瞄準為好。這時的投球應力求落點準確，適當地提高球速，減少手指鈎提，降低球的成鈎度，達到拉直球路增加擊瓶的準確性。因為只有一個木瓶，無須尋求最有效的撞擊點，也不須考慮球和瓶、瓶和瓶的偏離。

補中兩個以上的瓶組時，則應採用線瞄準。因為這時必須用落球點、目標箭頭、關鍵瓶和撞擊點連成一線的最佳瞄準，才能求得補中。

八、助跑道上的站位

保齡球道由 39 塊木板拼成，助跑道比球道寬 10 塊木板。如果以木板計，可以有 50 種不同的站位；如以不到 1 塊木板計，還不止此數。但事實上基本站位的數目並不多，僅有 7 個（表四）和因球道情況和球員打球風格引起的一些站位變化（表五）。

投補中球使用最廣泛的方法，是 3－6－9 和 2－4－6 及△－3 補中投球法。實踐證明這三種方法非常有效。

(一)3－6－9補中投球法

這種投球法可以決定投補中球時球員在助跑道上應採取的站位（圖一二〇）。3－6－9是球員應朝右挪動以決

定7個站位的木板數。圖中僅是舉例說明站位的部位，確切位置需視各個球員和球道情況而變化，這裡是尋求這些站位的方法。

使用3－6－9補中投球法，球員本人必先決定7個基本站位中的2個站位：全中球站位和⑩號瓶站位。其他5個基本站位要從這2個站位向右移動3、6、9塊木板決定：投左方補中瓶時，從投全中球站位向右挪3、6、9塊木板；投右方補中瓶時，從⑩號瓶站位向右挪3、6、9塊木板。所以，事先應該了解怎樣決定全中球站位和⑩號瓶站位（圖一二一、一二二）。

1. 尋求投全中球站位

很多優秀右手球員，用右側第△號目標箭頭作瞄準點加上個人必需木板數，這在正常情況下是如此。這時助跑道底的起步點應在中間稍偏右。尋求時以這點為基準，稍向左或右調整，直到尋得正確的全中投球站位。站位確定以後，如果關鍵瓶是②號和⑧號

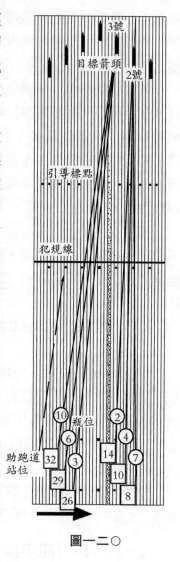

圖一二〇

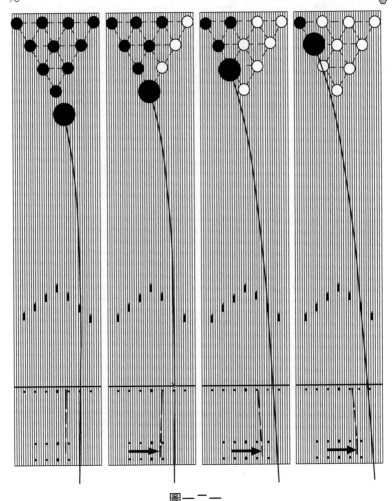

圖一二一

A. 以△號目標箭頭為依據，即在全中站位上向右移 3 塊木板，確定第一個右側角，補中②號瓶及②號瓶組；

B. 在第一個右側角站位上，向右移 3 塊木板，同樣以△號目標箭頭為依據，構成第二個右側角，補中④號瓶及④號瓶組；

C. 在第二個右側角站位上，向右移 3 塊木板，仍然以△號目標箭頭為依據，構成第三個右側角，補中⑦號瓶。

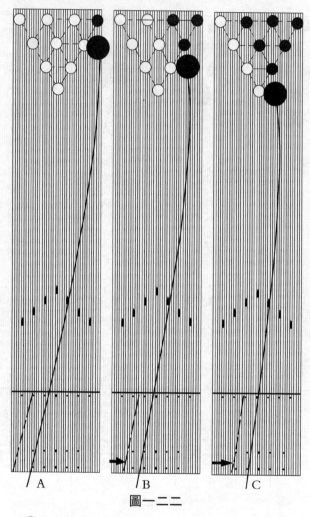

圖一二二

A. 以⑩號瓶為基準，△號目標箭頭為依據，找出站位，確定第一個左側角，補中⑩號瓶；

B. 在第一個左側角站位上，向右移3塊木板，同樣以△號目標箭頭為依據，構成第二個左側角，補中⑥號瓶及⑥號瓶組；

C. 在第二個左側角站位上，向右移3塊木板，仍然以△號目標箭頭為依據，構成第三個左側角，補中③號瓶及③號瓶組。

瓶，往右挪 3 塊木板；是④號瓶，往右挪 6 塊木板；是⑦號瓶，往右挪 9 塊木板。記住，瞄準目標必須保持不變（在△號目標箭頭上），而只挪動腳位改變木板數（即改變角度線）。如果撞擊點需要偏左或偏右，3、6、9 木板數也要隨著稍有增減。

2. 尋求擊⑩號瓶站位

很多優秀球員，投右側補中球時，在球道正常情況下，一般以右側△號箭頭為目標。從△號目標箭頭向⑩號瓶中心線引一條直線，使這條直線通過球員右肩，在這條線的或左或右進行試驗，就能找出跨越球道的最佳擊⑩號瓶站位。站位找出以後，如果⑥號瓶是關鍵瓶，向右移 3 塊木板；③號瓶是關鍵瓶，向右移 6 塊木板。

記住，瞄準目標必須保持不變（在△號目標箭頭上），而只挪動腳位改變木板數。如果撞擊點需要偏左或偏右，3、6、9 木板數也要隨著稍有增減。

上述 7 個基本站位，足以用來應付所有的補中瓶位。但在某種場合，也要用到另外一種投法，即 2－4－6 補中投球法。

(二) 2–4–6 補中投球法

這種補中投球法，是右手球員用來應付左側補中瓶組的。球員如果以右側△號目標箭頭或附近的木板為目標，用這種方法投補中就比較方便。因為這時如用 3－6－9 補中投球法，朝右方移動 9 塊木板是辦不到的。而用 2－4－6 補中投球法，投左側補中關鍵瓶時，不需要移動站位，只要移動目標箭頭就成。

2－4－6三個數字，表示目標箭頭移動的木板數。如果②號瓶是關鍵瓶，瞄準目標比全中球瞄準目標向左移2塊木板；④號瓶是關鍵瓶，向左移4塊木板；⑦號瓶是關鍵瓶，向左移6塊木板。有些補中瓶的撞擊點要偏左偏右，故2、4、6數字也要隨之略有增減。

表四　右手球員在助跑道上的7個基本站位

表四是用3－6－9補中投球法得出的在助跑道上的7個基本站位。3－6－9表示從投全中球站位和第⑩瓶站位上，隨關鍵瓶的不同向右移動的木板數。

瓶位	補中瓶組的關鍵瓶	助跑道上的大概站位（註）
⑩瓶	第⑩瓶	由試驗測定。本站位是決定③、⑥瓶站位的基礎
⑥瓶	第⑥瓶	從⑩瓶站位向右側移動3塊木板（用擊⑩瓶的目標）
③瓶	第③瓶和第⑨瓶	從⑩瓶站位向右側移動6塊木板（用擊⑩瓶的目標）
全中瓶	第①和第⑤瓶	由試驗測定。本站位是決定②、④、⑦瓶站位的基礎
②瓶	第②和第⑧瓶	從全中瓶位向右移動3塊木板（用打全中球的目標）
④瓶	第④瓶	從全中瓶位向右移動6塊木板（用打全中球的目標）
⑦瓶	第⑦瓶	從全中瓶位向右移動9塊木板（用打全中球的目標）

　　註：這裡說的是大概的站位，準確站位應該由球員本人根據球道情況判斷。③、⑥、⑩瓶的站位在全中瓶位左側；②、④、⑦瓶的站位在全中瓶位右側。也就是說，補中瓶在左，助跑道上站位在右；補中瓶在右，助跑道站位在左。

表五　右手球員在助跑道上 2 個基本站位的擴展

補中瓶位	該補中瓶位的站位	目標
△⑩瓶	⑩瓶站位，由試驗測定	用擊⑩瓶的目標
正對⑩瓶	⑩瓶站位右側 1½塊木板	
△⑥瓶	⑩瓶站位右側 3 塊木板	
正對⑥瓶	⑩瓶站位右側 4½塊木板	
△③瓶和⑨瓶	⑩瓶站位右側 6 塊木板	
正對③和⑨瓶	⑩瓶站位右側 7½塊木板	
△①瓶和⑤瓶	全中球站位，由試驗測定	用打全中球的目標
正對①瓶和⑤瓶	全中球站位右側 1½塊木板	
△②瓶和⑧瓶	全中球站位右側 3 塊木板	
正對②瓶和⑧瓶	全中球站位右側 4½塊木板	
△④瓶	全中球站位右側 6 塊木板	
正對④瓶	全中球站位右側 7½塊木板	
△⑦瓶	全中球站位右側 9 塊木板	
正對⑦瓶	全中球站位右側 10½塊木板	

註：有「△」符號的是 7 個基本站位，其他是該 7 個基本站位的擴展。

　　瞄準目標之所以往左調整 2 塊木板，是因為目標往左調整 1 塊木板時，瓶臺撞擊點要往左調整 3 塊木板。① —③瓶袋在右邊第 17 塊木板，①號瓶在第 20 塊木板，① —②瓶袋在第 23 塊木板。所以，如果用右側△號目標箭頭為全中目標擊第 17 塊木板，則擊第 23 塊木板時與第 17 塊木板有 6 塊木板之差，目標應向左移 2 塊木板，擊④號瓶時目標應向左移 4 塊木板，擊⑦號瓶時目標應向左移 6 塊木板（圖一二三）。

　　上述 2－4－6 補中投球法僅用於投左側補中瓶組。如是右側補中瓶組，則以用 3－6－9 補中投球法為好。這兩種補中投球法，只能提供一個大概的投球站位，確切的站位必須由球員自己根據上述方法按球道情況和個人風格決

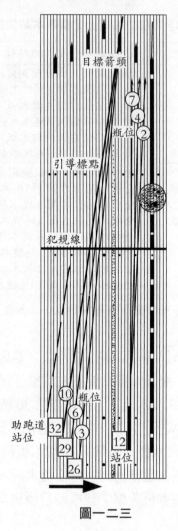

圖一二三

當採用外側線和最外側線投球、左邊木瓶需要補中時，才使用
2-4-6補中法。球員站位不變（仍然站在投全中球的位置上），
以改變落球點使球通過目標箭頭處2塊、4塊、6塊木板進行調
整，達到補中目的。但是補中右瓶臺殘瓶時仍採用3-6-9或△-3
移位補中法為好。

定。

（三）△-3補中投球法

　　這種補中投球法是在 3－6 －9 補中法的基礎上演化而成。它以△號目標箭頭為依據，⑩號瓶為基準，測出正確的站位，即獲得第一條跨越球道的最佳補中角度線；然後，如果需要求得擊中任一補中瓶時，瞄準目標不變，只要挪動腳位，每一個瓶位向右移 3 塊木板就可以了（圖一二四）。

　　假如球員站在第 34 塊木板邊線上將⑩號瓶補中，⑥號瓶是關鍵瓶，他應該向右移動 3 塊木板，即站立在 34－3＝31 塊木板邊線上，以 △ 號目標箭頭為依據進行投球。

　　如果③號瓶是關鍵瓶，則繼續右移 3 塊木板，即站立在 31

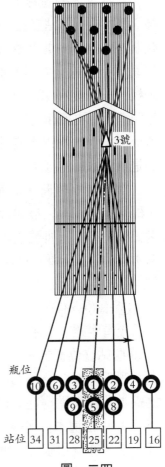

圖一二四

△-3 移位補中法示意圖

　　以⑩號瓶為基準，△號目標箭頭為依據，找出（反覆測試）補中⑩號瓶的第一條角度線；然後始終以△號目標箭頭為依據，每一個瓶位向右移動 3 塊木板（③和⑨、①和⑤、②和⑧都在同一個站位上），即能補中任何一個木瓶。此補中法實際上是從 3－6－9 方法演變而成。

－3＝28塊木板邊線上；如果①號瓶是關鍵瓶，則繼續右移3塊木板，即站立在28－3＝25塊木板邊線上；如果②號瓶是關鍵瓶，則繼續右移3塊木板，即站立在25－3＝22塊木板邊線上；如果④號瓶是關鍵瓶，則繼續右移3塊木板，即站立在22－3＝19塊木板邊線上；如果⑦號瓶是關鍵瓶，再繼續右移3塊木板，即站立在19－3＝16塊木板邊線上。均以△號目標箭頭為依據進行投球。以上指的是單個木瓶的打法。

當出現瓶組時，必須以關鍵瓶為基準，取兩個木瓶（即關鍵瓶和與它最靠近的一個瓶）的中間數進行移位。例如③─⑥─⑩號瓶組，應站立在34－（3＋1.5）＝29.5塊木板的邊線上進行投球（一個瓶位3塊木板，③─⑥瓶的中間數為1.5塊木板）。其他瓶組以此類推。

③─⑨、①─⑤、②─⑧瓶組都在同一塊木板上，但前後有距離，欲求補中應以關鍵瓶為基準進行投球。③─⑨瓶站立位置為31－3＝28塊木板邊線上，撞擊點應在右側正中處；①─⑤瓶站立位置為28－3＝25塊木板邊線上，撞擊點應在右側正中處；②─⑧瓶站立位置為25－3＝22塊木板邊線上，撞擊點應在右側正中處。補中⑨、⑤、⑧號木瓶時，應在第28塊木板、第25塊木板、第22塊木板數上各增加1塊木板的移位。補中⑤號瓶也可以站在全中位上。

△－3補中投球法，只要找出⑩號瓶的站位，就能非常容易地找出其他6個站位，方法簡單，準確有效。如果撞擊點需要偏左或偏右，3塊木板的移位也要隨著稍有增減。

九、根據球道情況的調整

球道情況前面已經講過，凡適合被利用來投全中球的，一般也適合投補中球。

如以最概括的方法來分，球道情況可分為正常、易成鉤和不易成鉤三類。究竟是否正常，有待各球員本人的正確判斷，適合本人球路的即為正常；右手球員補中球偏左和左手球員補中球偏右的，一般為易成鉤球道；右手球員補中球偏右和左手球員補中球偏左的，一般為不易成鉤球道。根據球道情況的調整方法，總的來說有6種（表六）。

一般常用的方法是調整站位。調整站位最簡單的方法

表六　對易成鉤和不易成鉤球道的6種常用調整方法

右 手 球 員		
調整方法	易成鉤球道	不易成鉤球道
站位	左移	右移
瞄準目標	右移	左移
落點	增大	減小
球速	增大	減小
提力	減少	增加
球	用硬面球（硬性）	用軟面球（軟性）
左 手 球 員		
站位	右移	左移
瞄準目標	左移	右移
落點	增大	減小
球速	增大	減小
提力	減少	增加
球	用硬面球	用軟面球

注意：對易成鉤或不易成鉤的球道，有必要時，可用兩種以上的方法進行調整。

是「跟著球的走向」：無論左手還是右手球員，如果球的滾動過於偏左，站位應向左移；過於偏右，站位應向右移。球員應尋求某一最適合本人使用的調整方法，一旦發覺球道情況有變化，就可以立即進行調整。

十、補中瓶分組

易於碰到的補中瓶，一般有 249 組，球員如把這些補中瓶組加以分類，一類採取一種打法，就可以減少許多不必要的麻煩。

例如，左側補中瓶組一類可包括①─②、①─②─④、①─②─④─⑦、①─②─⑧、①─②─④─⑦─⑧等。在這些瓶組中，如能擊倒①─②瓶組，則擊倒其他瓶組也無困難，因為站位和撞擊點都相同。即使站位需要稍有變化，但擊倒這些木瓶的技術原則均不變。

再例如，右側補中瓶組一類可包括①─③、①─③─⑥、①─③─⑥─⑩、①─③─⑨、①─③─⑥─⑨─⑩等。擊倒的技術原則與擊倒左側補中瓶組相同。

我們還可以舉兩例來說明這個問題，如左側瓶組：②─⑤、②─④─⑤、②─④─⑤─⑧、②─⑤─⑧等等；右側瓶組：③─⑤、③─⑤─⑥、③─⑤─⑥─⑨、③─⑥─⑨等。

球員可以透過自己的思考，找出關鍵瓶和站位相同的那些瓶組。這種補中瓶組分類法可以使球員的注意力集中在關鍵瓶上，減少思考怎樣擊倒五花八門補中瓶組的時間。但應記牢，在同一類的若干瓶組中，從一種變換到另一種，仍需稍作調整（圖一二五～一五五）。

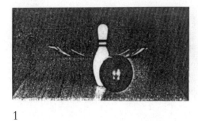

1

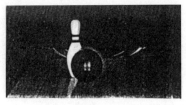

2

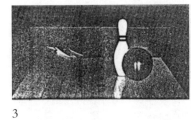

3

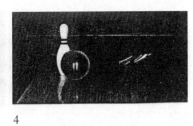

4

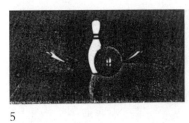

5

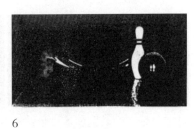

6

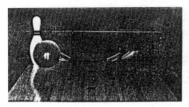

7

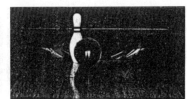

8

圖一二五

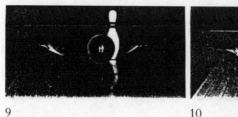

9

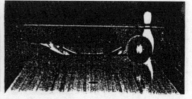

10

1-5

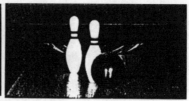

1-2

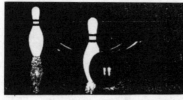

1-7

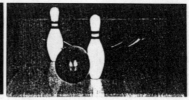

5-8

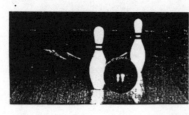

1-6

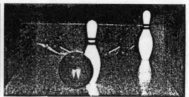

1-10

圖一二六

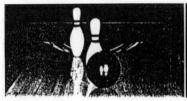

1-8

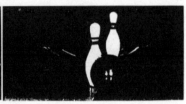

1-9

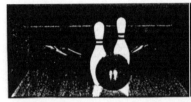

1-3

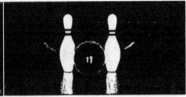

2-3

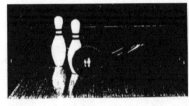

2-4

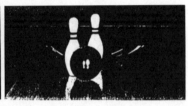

2-5

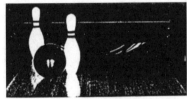

2-7

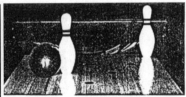

2-10

圖一二七

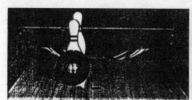

2-8

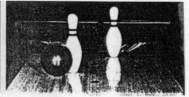

2-9

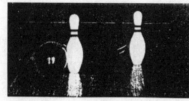

2-6

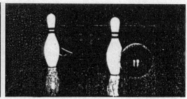

3-4

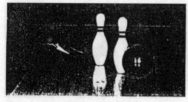

3-5

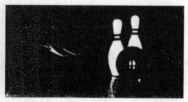

3-6

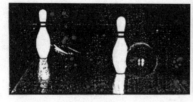

3-7

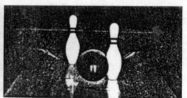

3-8

圖一二八

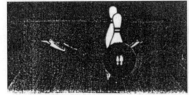

3—9

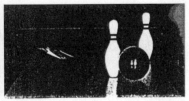

3—10

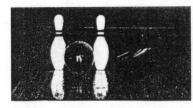

4—5

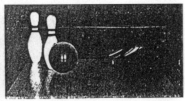

4—7

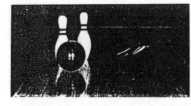

4—8

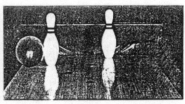

4—9

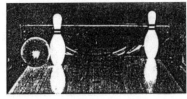

4—10

4—6

圖一二九

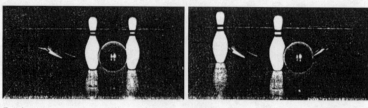

5-6 5-7

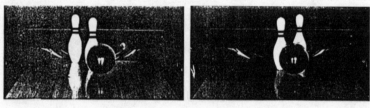

5-8 5-9

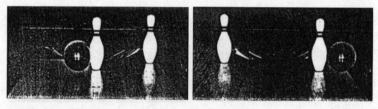

5-10 6-7

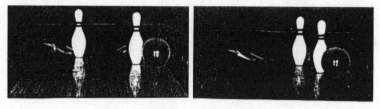

6-8 6-9

圖一三○

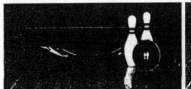

6-10

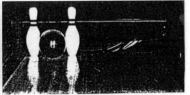

7-8

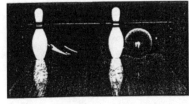

7-9

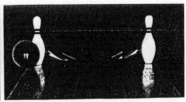

7-10

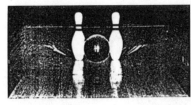

8-9

8-10

9-10

5-8-9

圖一三一

1-2-4

1-2-5

4-6-10

1-2-7

1-2-8

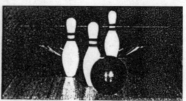

1-2-9

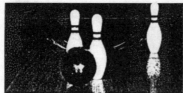

1-2-10

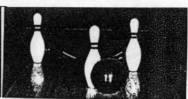

1-6-7

圖一三二

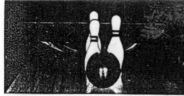

1-5-3

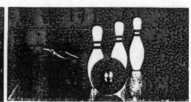

1-3-6

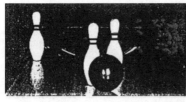

1-3-7

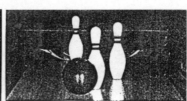

1-3-8

1-3-9

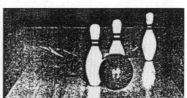

1-3-10

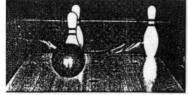

2-8-10

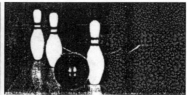

1-4-7

圖一三三

6-9-10

2-5-8

1-4-10

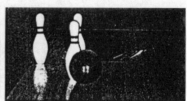

2-8-7

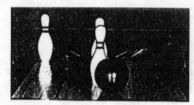

1-5-7

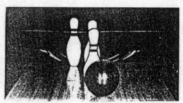

1-5-8

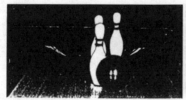

1-5-9

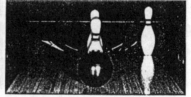

1-5-10

圖一三四

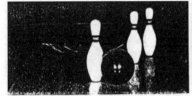

1-6-10　　　　　　　　2-4-5

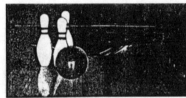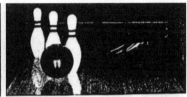

2-4-8　　　　　　　　2-4-7

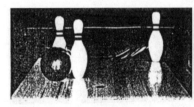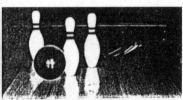

2-4-10　　　　　　　　2-5-7

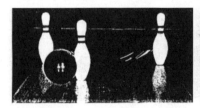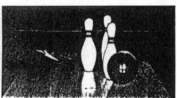

2-7-10　　　　　　　　3-5-9

圖一三五

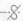

3—5—10

3—6—7

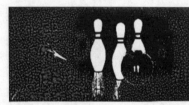

3—5—6

3—9—6

3—6—10

3—9—7

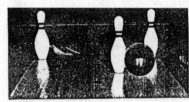

3—10—7

3—10—8

圖一三六

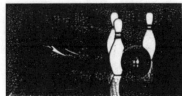

3-9-10

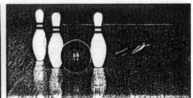

4-7-5

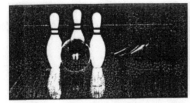

4-5-8

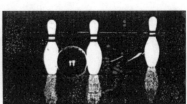

4-5-10

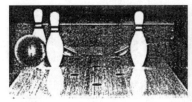

4-7-6

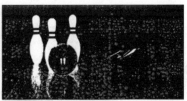

4-7-8

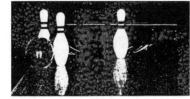

4-7-9

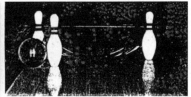

4-7-10

圖一三七

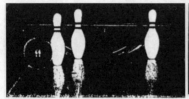
4-8-10

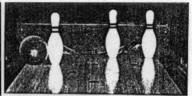
4-9-10

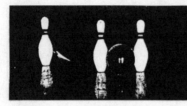
5-6-7

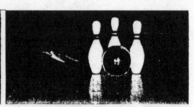
5-6-9

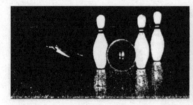
5-6-10

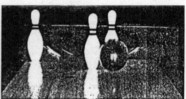
5-9-7

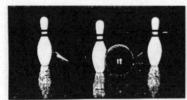
5-7-10

5-8-10

圖一三八

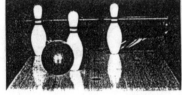

2-7-9

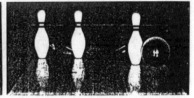

6-7-8

6-9-7

6-10-7

6-10-8

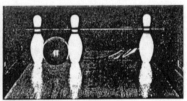

7-8-10

9-10-7

1-5-2-3

圖一三九

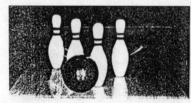

1-2-4-3

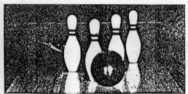

1-3-6-2

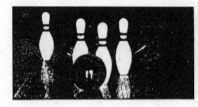

1-2-3-7

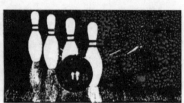

1-2-4-7

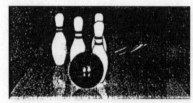

1-5-2-4

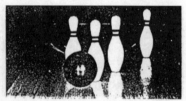

1-2-3-10

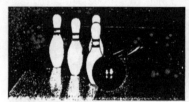

1-5-2-4

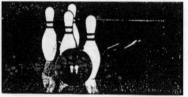

1-2-4-8

圖一四〇

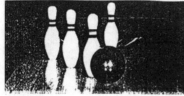

1−2−4−9

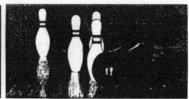

1−5−2−7

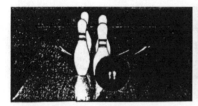

1−5−2−8

1−2−5−9

1−2−4−10

1−2−7−9

1−2−7−8

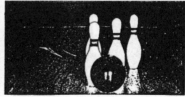

1−5−3−6

圖一四一

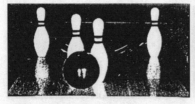
1-2-7-10

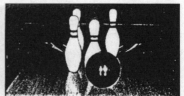
1-2-8-9

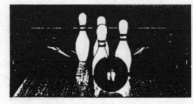
1-5-3-8

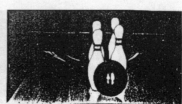
1-5-3-9

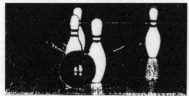
1-2-8-10

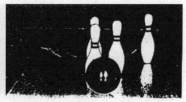
1-5-3-10

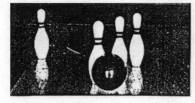
1-3-6-7

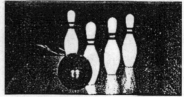
1-3-6-8

圖一四二

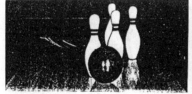

1-3-6-9

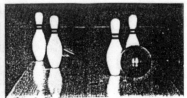

3-6-4-7

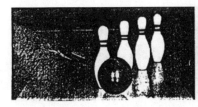

1-3-6-10

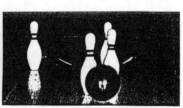

1-3-9-7

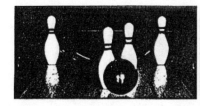

1-3-10-7

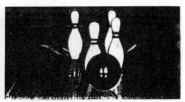

1-3-9-8

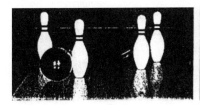

2-7-6-10

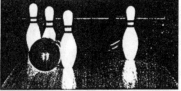

2-4-7-9

圖一四三

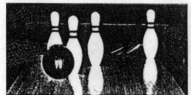

2-4-5-10

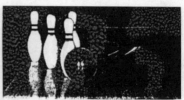

2-8-4-7

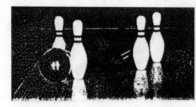

2-4-6-10

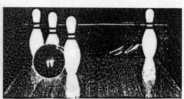

2-4-7-10

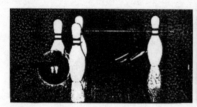

2-4-8-10

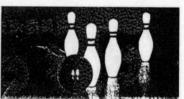

1-3-10-8

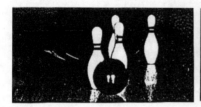

1-3-9-10

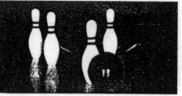

1-9-4-7

圖一四四

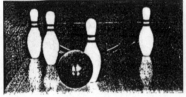

1-4-7-10

1-5-7-8

1-5-9-7

1-5-8-9

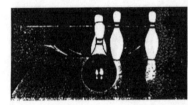

1-5-9-10

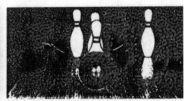

1-5-8-10

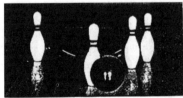

1-7-6-10

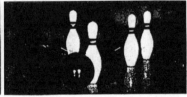

1-8-6-10

圖一四五

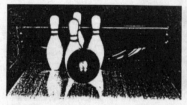

2-4-5-8

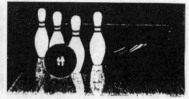

2-4-7-5

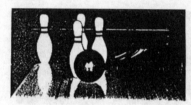

2-8-5-7

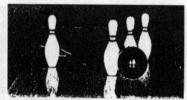

3-6-10-8

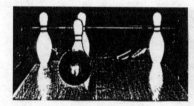

2-8-7-10

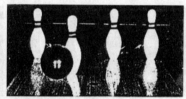

2-7-9-10

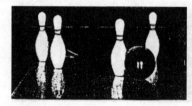

3-10-4-7

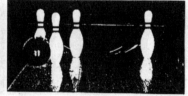

4-7-8-10

圖一四六

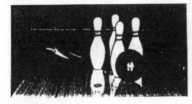

3－9－5－6

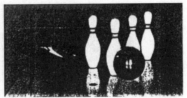

3－5－6－10

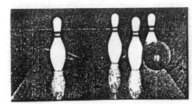

6－10－9－4

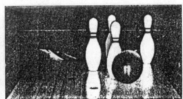

3－9－5－10

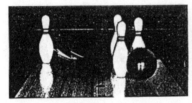

3－9－6－7

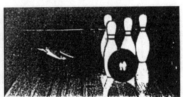

3－9－6－10

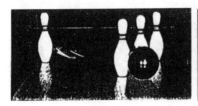

3－6－10－7

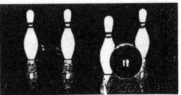

3－10－8－7

圖一四七

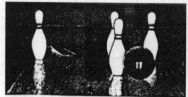

3-9-10-7

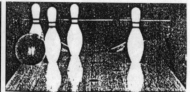

4-7-8-6

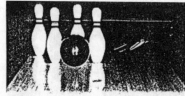

4-7-5-8

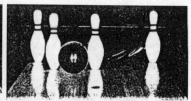

4-5-7-10

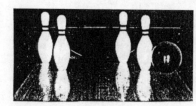

4-7-6-9

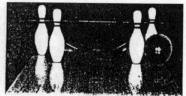

4-7-6-10

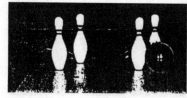

4-8-6-10

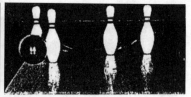

4-7-9-10

圖一四八

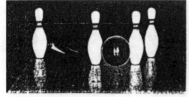

5-6-7-10

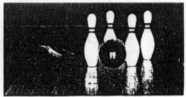

5-6-9-10

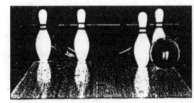

7-8-6-10

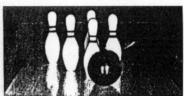

1-2-4-5-3

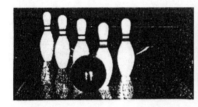

1-2-4-7-3

6-9-10-7

1-2-4-3-9

1-5-2-3-6

圖一四九

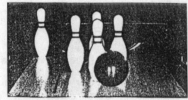

1-2-7-5-3

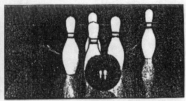

1-2-3-5-10

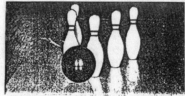

1-2-8-3-6

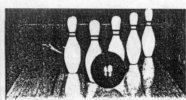

1-2-3-6-10

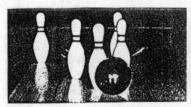

1-2-7-3-9

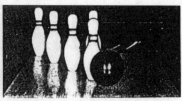

1-2-4-7-5

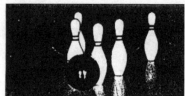

1-2-8-3-10

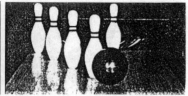

1-2-4-7-9

圖一五〇

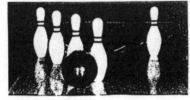

1－2－4－7－10

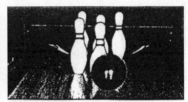

1－5－2－8－9

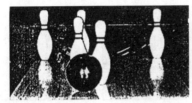

1－2－7－8－10

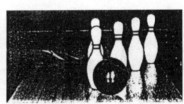

1－5－3－6－10

1－5－3－9－8

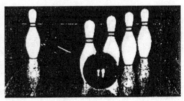

1－6－3－10－7

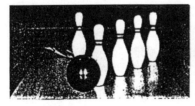

1－3－6－10－8

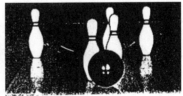

1－3－9－10－7

圖一五一

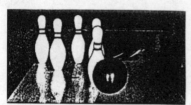

1-5-4-7-8

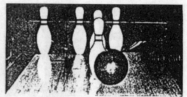

1-5-8-9-7

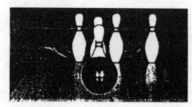

1-5-8-9-10

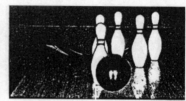

1-5-6-9-10

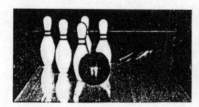

2-4-5-7-8

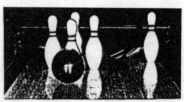

2-4-5-8-10

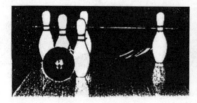

2-4-7-8-10

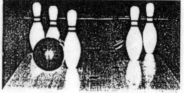

2-4-7-6-10

圖一五二

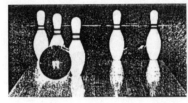

2-4-7-9-10

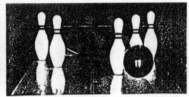

3-6-10-4-7

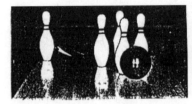

3-9-5-6-7

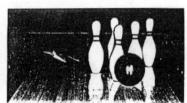

3-9-5-6-10

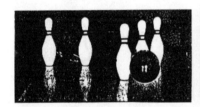

3-6-10-7-8

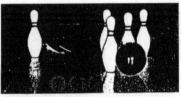

3-9-6-10-7

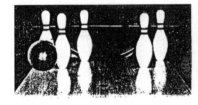

4-7-8-6-10

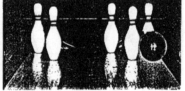

4-7-6-9-10

圖一五三

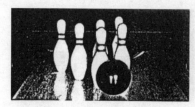

1－2－3－4－5－9

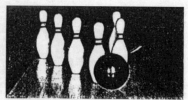

1－2－4－7－3－9

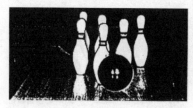

1－5－2－8－3－6

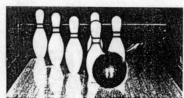

1－2－4－7－3－5

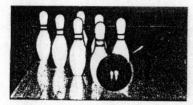

1－5－2－8－4－7－3

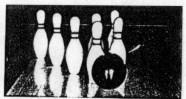

1－5－3－9－2－4－7

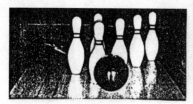

1－5－2－3－6－10

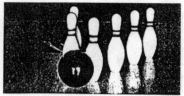

2－8－1－3－6－10

圖一五四

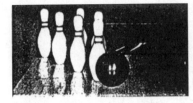

1-5-2-8-4-7

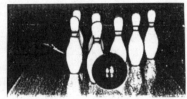

1-5-2-8-3-6-10

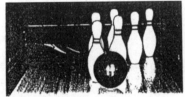

1-5-3-9-6-10

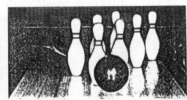

1-5-3-9-2-6-10

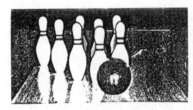

1-5-2-8-3-9-4-7

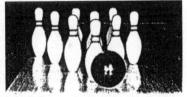

1-5-2-8-3-9-6-4-7

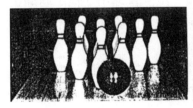

1-5-2-8-3-9-4-6-10

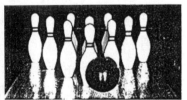

1-2-3-4-5-6-7-8-9-10

圖一五五

十一、10 瓶補中

若第一球落溝或第一球犯規，留下 10 瓶，第二次投球即為 10 瓶補中。打法當然與全中球打法相同，這裡只稍作幾點說明：

（一）獲得全中是避免補中失誤的最好辦法。

（二）在 249 種易碰到的補中瓶組中，有 20%可以用全中球投法擊倒。

（三）幾乎 6 個以上木瓶的補中瓶組（7 個除外），幾乎都可以用全中球投法擊倒。

（四）擊中瓶袋，倒瓶就能十不離九。即使不能全中，擊袋愈準確，瓶倒愈多，留下的補中瓶愈少。而且第一次倒的瓶得分較多（小分高）。

（五）欲想得分在 190 分以上，必須增加全中球的次數。

（六）擊中瓶袋的次數多，易碰到的補中瓶數組就少，可從 249 組減少到 101 組。如能經常擊中瓶袋，甚至可減少到 50 組。

（七）絕大多數優秀球員，至少會運用 5 種不同的全中角度線，以適應從不易成鉤到極易成鉤的各種不同情況的球道。

（八）好球留瓶。當球以正確的角度進入瓶袋，球速、成鉤度等似都正確，而仍有一瓶未被倒者，即為好球留瓶。一般右手球員留⑩瓶，左手球員留⑦瓶。留瓶的原因相當多，如木瓶作用不理想、速度過快等等都是。右手

球員留⑧瓶和左手球員留⑨瓶的原因則是：⑤瓶被擊後，從⑧瓶（左手⑨瓶）旁邊切過徑直落進底溝。這種留瓶很難避免，遇上時只能不加理會，繼續堅持以正確的角度擊中瓶袋為是。

（九）袋分瓶。如果球偏離瓶袋，沒有擊倒⑤瓶，或者使⑤瓶在⑧瓶邊上切過，就會構成袋分瓶。最常見的袋分瓶有⑤—⑦、⑥—⑧、⑤—⑩、⑧—⑩和④—⑨。造成這種分瓶的原因有多種，一般是球的滾動、旋轉有缺點，角度不正確和球偏離過大等。袋分瓶和好球留瓶不同，前者可以糾正，糾正的辦法視具體情況有下列幾種：使球以正確的射入角入袋；給球以足夠的提力，使其有衝勁擊倒⑤瓶；控制球的滑動距離不使過長，以便充分滾動；球速不要過大和選用正確的角投球等。

（十）打全中球的目標有 10 個瓶，打補中球的目標有時只有 1 個瓶。所以，打全中球要求更完美，而打補中球則要求更準確，這點應該牢記。

十二、投補中球的注意點

許多補中球失誤的原因，不在球員不知道打補中球的要領，而在球員的疏忽不在意。所以投補中球時，應該記住下列 10 項注意點：

（一）判斷好關鍵瓶和撞擊點。

（二）選好球道上的瞄準目標和投球角度。

（三）在考慮球道情況、切球可能、瓶和球的偏離等條件下，選擇站位。

（四）想一想有無諸如擊倒瓶對分數的影響，要不要增減角度等問題。

（五）踏上助跑道，面對目標站正站位。

（六）核準站位、目標箭頭和撞擊點。

（七）做一次深呼吸，默數一、二、三。避免緊張慌忙，保持沉著。

（八）集中全部精力助跑投球。

（九）注意姿勢，觀察球滾向目標的運行路線。

（十）注意球和瓶撞擊後的情況，如有失誤，及時判斷失誤原因，以便下次糾正。

上述 10 項應深入腦海，成為機械性的自覺動作，才能打好補中球。10 項中的前 4 項，應在球到回球機時本人踏上助跑道之前完成。只要成竹在胸，就不會臨陣失措。

第 12 章

☆☆☆☆☆☆☆☆☆☆☆☆☆☆☆☆☆☆☆☆☆☆☆

現場技術指導問答

　　問：我打球時間不算長，《保齡球技法》一書常在看，可是有的問題還是不能完全理解，有待結合實際繼續學習和研究。在合成球道上打球，6 局平均分 160 左右，但是，在木球道上打就不太行了，投出去的球總是碰不到 1 號瓶，向左偏，請問這是什麼原因，怎麼辦？

　　答：球道有楓木和合成纖維兩種，這兩種球道又大體上可分為「快速道」和「慢速道」兩類；合成纖維道屬於「快速道」，楓木道屬於「慢速道」。同樣一個球在這兩種球道上滾動，所產生的摩擦系數亦各不相同。由於你的球速慢或比較慢，加上投球的手勢有點小問題，所以投出去的球會向左偏，自然難以擊中 1 號瓶。

　　解決辦法：1. 加強鍛鍊增加臂力，提高球速。2. 同時也可以稍稍加大一點球的落距。3. 也可以從原來站位向左移動 2 塊木板，但投球的目標箭頭不能變，如果還不行，再向左移 2 塊木板，直到自己滿意為止。增加球速、增大落距，可以改變球路的曲線和推遲球的拐彎。移動站位可以改變角度線。這些都屬於調整，如何掌握球道的不同狀態進行調整，是保齡球運動技術的主修課，實踐—總結—提高、再實踐—再總結—再提高是主修該課的訣竅。

問：我打曲線球有一年左右時間，有時成績好，有時較差。投出的球常有掉落感覺，最近無名指二關節酸痛，是否有傷，這是什麼原因，有什麼好辦法？

答：如果你的球孔和你的手型相匹配，指孔大小指距都合適，那說明球沒有問題。你的問題主要是放球時間過早，過早放球，就會有掉落感覺，沒有把球往目標箭頭上送，球的落距得不到保證，這樣在技術上會造成不良後果。無名指關節酸痛，有輕傷，是由於放球時間過早。你在投球意識上，硬要完成技術上的「鉤提」動作，其結果是球將要離手前，中指和無名指施加在球孔上的作用力過大，然而反作用力集中到指關節上，就會產生酸痛。

解決辦法是：1. 用膏藥治傷。2. 每天用熱水熱敷 2～3 次。3. 用輕一點的球。4. 多做原地投球練習，體會和掌握放球時間。5. 投球練習時犯規線外 2～3 英尺處放置一塊毛巾，用來保證球有足夠的「落距」。6. 投球時要順勢提拉，萬萬不可硬來。

問：我打曲線球有一年多時間。在球館裡時常聽人說，曲線球的彎曲度要大，又有人說球速度要快；球路彎曲度與球速是什麼關係，哪個比較重要？

答：保齡球技術有初、中、高三級技法。你已經掌握了曲線球打法，同時在研究線路的彎曲度和球速兩者之間的關係，這足以證明你已經在向中、高級技法努力。把球路投成曲線需要三個條件：1. 球道的整理清潔上油要符合 F. I. Q 要求。2. 有一個符合技術要求的專用球。3. 掌握投曲線球的技術。讓投出去的球有曲線，目的是讓球擊中①

號瓶有一個較大的「射入角」。其中「自然曲線」「短曲」「弧線」球的「射入角」就比較大；如果「射入角」能達到 6°以上和一個比較準確的撞擊點，全中的概率將是百分之百。但是，由於我們身體條件和技術上原因，要做到既有球速又有較大的「射入角」不容易。如果以減慢球速來達到較大的曲線，並不好：速度與曲線成正比，球速快球路彎曲度小，球速慢則彎曲度大。訓練有素和技術高超的選手，他們投出去的球既有速度，又有較大的彎曲度。「射入角」有一點比沒有好，越大越好。

所謂球速好與壞，是指球投出後進入球道，從落點開始向前滾動、旋轉拐彎到撞擊①號瓶的時間為 2.2 秒＋0.2 秒，是最佳球速。一句話，球速和球路曲線都非常重要，希望你好好練習，仔細體會。

問：目前「飛碟球」好手不少，高手也挺多。請問打「飛碟球」有些什麼要點，到底是打「飛碟球」好還是打「曲線球」好？

答：我認為「飛碟球」是繼「直線球」「斜線球」「自然曲線球」「短曲球」「弧線球」後又一種投球方法，不要人為地去提倡或反對，讓每個愛好者自己去選擇為好。

說白了，只要不犯規，能打出好成績，就應該得到承認。保齡球運動以擊倒木瓶多少論輸贏，如果不犯規，能不擇手段地將木瓶擊倒，有何不可？

打「飛碟球」有四個要點：1. 通常多數人採用中間角

和左側角進行投球。2. 球的落點要準。3. 保證球速 2.2 秒左右。4. 投出的球要有橫向旋轉力。

簡易公式是：落點準、速度加旋轉。因為打「飛碟球」受球道制約因素較少，學打相對容易一些，就某一個人學習而言，在稍短時間內就能獲得一定的提高。

「飛碟球」它以速度和旋轉彌補球輕和「射入角」小的缺點；但是由於球輕，當它撞擊木瓶後，也常常會經受偏離而產生失誤的「痛苦」。

最近從網上獲識，臺灣之所以「飛碟球」一統天下是因為球道清潔處理太不標準，難以練習「曲線球」，並非惟有「飛碟球」亞洲人才能擊敗歐美人。我最後想告訴廣大球友的是，也許「飛碟球」永遠都無法和曲線球相抗衡。美國、日本職業選手的成績足以證明這一點，如果有朝一日，比賽改用 3 磅 10 盎司金瓶，也許就能見分曉，但是「飛碟球」處於發展階段，到底誰勝誰負有待時間作出回答。目前不少「曲線球」運動員敵不過「飛碟球」運動員，有兩個主要原因：

1. 主要是球道因素。目前絕大多數球館對球道的維護保養、清潔打磨、落油距離長短、油量多少等不很規範，人為地給打「曲線球」運動員增加了重重困難。

2. 是打「曲線球」運動員的技術和功夫還不到家。保齡球高手不可能速成，世界上也沒有速成的先例。想打好「曲線球」，如果沒有三年五年、十年八年，甚至十五年時間，在技術上很難達到爐火純青的地步。

打「曲線球」的球友們，俗說話：曲不離口，球不離手，功夫不負苦心人，好好練吧，肯定會出好成績！

　　問：右手球員投出去的球向右拐彎，成為「反曲線球」，這種反曲線是否正常，好不好？

　　答：被投出去的球與球道相接觸，在球道床面上滾動的路線叫「球路」，也就是說，由於投球技法不同，球在球道上行走路線有「直線」「斜線」「自然曲線」「短曲線」「弧線」和「反曲線」。個別右手球員在投「斜線球」和「曲線球」時，出現「反曲線」屬於不正常現象。這是一種完全不符合「人體力學」的打法，按理不應加以討論，但確實有人在打「反曲線」，為此多說幾句也無妨。右手球員投「斜線球」時，「球路」應該是「斜直線」；投「曲線球」時，「球路」應該向左拐彎成「正曲線」才是。「自然曲線球」「短曲線」和「弧線球」都應該向左拐彎成「鉤形」。球路形成「反曲線」，不是球和球道原因，而投球時球離手之前的一瞬間，手腕向右翻（由內向外側），中指和無名指施加在球上有一個「反轉力」。這種球開始在「厚油區」和「薄油區」床面上。以滑和滾動為主，球到達「無油區」後，摩擦系數增大，向右的「反轉力」能動地起作用，從而形成球路的「反曲線」，這並不好。

　　同樣是學習和練習，應該按規範要求做。更主要的原因是右手球員「專用球」有頂重、右重和前重三者組成積極的「不平衡重量」，當球撞擊木瓶時，會有一股衝勁，能深入瓶袋形成強大的殺傷力。如果將球投成「反曲線」，這個積極的「不平衡重量」將被抵消，球難以深入瓶袋，威力自然會大大降低。無論是右手還是左手球員，投「反曲線」都不好，因為它違反「人體力學」的原理。

如果由於身體原因，非投「反曲線」不可，那麼應該用右手測量手型，指孔設定和左手球員相同，有一個頂重、左重和前重三者組成積極的「不平衡重量」，使「反曲線」能有效地產生衝擊力。

問：投出去的球，在滾動中像火車從遠處駛來一般，發出異常響聲，這是什麼原因？

答：由於投球技法不同，投出去的球在球道床面上滾動、旋轉時會出現各種不同狀態。「充分滾動球」是以自身最大圓周與球道床面相接觸，球在球道床面「充分滾動」時，「球滾跡」經由拇指孔，就會發出異常響聲。如果能掌握更多的投球技術，在投球時採用「翻手腕」和「鉤提」等技術和技巧來改變球的「軸心」，那麼，球就會產生不同程度「側向旋轉」，「球滾跡」決不會通過拇指孔，異常響聲就會自然消失。

球在球道上滾動有異常響聲，不好聽是次要的，更為嚴重的是球速和爆發力受到損害，對球道也會有小小影響。極個別球員投球時，身體重心較高，球砸在球道的力量大，時間長久很有可能造成拇指孔損壞。

問：投出去的球，是滑行性向後倒轉，約 3/4 距離後，球又向前滾動，然後去撞擊木瓶。為什麼會這樣？這種投球方法好不好？

答：一般正常投球方法是手心向前，將球投出後順勢提拉。一個好選手投出的球，能緊緊抓住球道（咬住），向前滾動能明顯地看出穩定性，並沒有「飄」的感覺，衝

力強勁。如果相反，投球時手背向前，球在球道上就會以滑行為主「向後倒轉滾動」，當球運行約 3/4 距離後，會給人停一下的感覺，然後向前正轉。這種投球方法，實際上是由中指、無名指向上帶球，然後用大拇指推一下，施加在球上的是一種「反相倒轉力」。當球達到無油區後摩擦力增大，「反相倒轉力」消失，在慣性力作用下使球向前正轉滾向瓶臺。

這種投球方式可以明顯地看出三個過程：1. 球以滑行為主在倒轉中向前滾動。2. 有停一下的感覺。3. 再順轉向前滾動。這種投球方法不好。不但不規範，球咬不住球道會滑會飄動，不能保證球速，球的威力將大大削弱，更重要的是違反了運動力學基本原理。

問：我是右手投「自然曲線球」，球能較好地到位，擊中①—③瓶袋，觀察球的作用力，瓶與瓶的連鎖反應都較為滿意，十分遺憾的是未能獲得「全中」，漏掉⑩號瓶，這是什麼原因？怎麼辦？

答：在練習和比賽中，右手球員漏⑩號瓶、左手球員漏⑦號瓶、「飛碟球」選手漏⑤號瓶，是最為常見的一種現象。很多人總認為運氣不佳，這需要我們認真地觀察「瓶臺」反應。由於肉眼不是高速攝影機，難以捕捉一瞬間的千變萬化，意念上不可能有慢動作畫面。你所觀察到的球與瓶的「撞擊點」、瓶與瓶的相互作用和它們被擊倒的正常路線難以判斷清楚；粗看球擊中①—③瓶袋似乎很到位，作用力很強，瓶的連鎖反應使人滿意。

其實不然，如果球擊③號瓶厚一點，③號瓶撞擊⑥號

瓶就會薄，那麼⑥號瓶就會沿著邊牆落到溝底無法擊倒⑩號瓶；相反，球擊③號瓶薄一點，③號瓶撞擊⑥號瓶就會厚，那麼⑥號瓶就會較直地向後倒或撞擊⑨號瓶落入溝底，同樣會漏掉⑩號瓶。一句話：第一球能不能獲得「全中」，關鍵是④—⑤—⑥三個瓶的倒向問題。上面所講的就是⑥號瓶沒有按正常路線去擊倒⑩號瓶，因此產生了漏瓶。左手球員相反，同樣屬於這個原因。

「飛碟球」選手如果球進①—②位（瓶袋），擊①號瓶薄②號瓶就厚，相反球進①—③位（瓶袋）擊①號瓶薄③號瓶就厚；由於「飛碟球」重量輕，儘管球能橫向高速旋轉，但是受到木瓶阻力後容易產生偏離，球無法深入到「瓶袋」中間（裡面），因此漏掉⑤號瓶。

出現上述情況，確實很難避免，美國 P. B. A 職業高手有時也會遇到。只有熟練地掌握投球調整，一般採取「微量調整」，如果擊③號瓶厚時，稍放慢一點點球速；擊③號瓶薄時，稍稍提高一點球速和增加一點鈎提或減少一點鈎提。「飛碟球」主要在尋找「最佳撞擊點」上下工夫，其次是球速調整。說起來容易，做起來難；這需要較長時間艱苦訓練，才會有紮實的基本功。然後才能把漏瓶出現率減低到最大限度。

問：在平時訓練和比賽中經常出現「雙胞胎」，這是什麼原因，如何更有把握的去「補中」？

答：由 10 個木瓶排列成等邊三角形，所謂「雙胞胎」瓶位擺在同一塊木板上，在技術上稱「切瓶」，其中有②—⑧、③—⑨和①—⑤三組，常常出現的是②—⑧和

③ — ⑨兩組「雙胞胎」。

　　當球進入① — ③位（瓶袋），擊①號瓶較薄時，①號瓶從②號瓶前面切過，球到達瓶袋裡擊⑤號瓶同樣是薄，⑤號瓶從②號瓶和⑧號瓶中間穿過；由於①號瓶和⑤號瓶沒有按正常路線倒向②號瓶和⑧號瓶，因此出現② — ⑧「雙胞胎」。相反當球進入① — ②位（瓶袋），擊①號瓶較薄時，①號瓶從③號瓶前面切過，球順著左曲線薄薄地碰到⑤號瓶，⑤號瓶同樣會從③號瓶和⑨號瓶中間穿過；同樣由於①號瓶和⑤號瓶沒有按正常路線倒向③號瓶和⑨號瓶，因此出現③ — ⑨「雙胞胎」。一般① — ⑤「雙胞胎」很少出現。

　　出現這兩種情況，同樣屬於「偏低」或「偏高」緣故，球沒有完全到位，需要調整，一般採用「移位調整」和提高一點球速或降低一點球速的方法進行調整。

　　右手「曲線球」球員，補中「雙胞胎」時，球應該從③號瓶和②號瓶右側切入，或是以③號瓶和②號瓶正中位置作為撞擊點，就可以獲得「補中」（左手球員則相反）。「飛碟球」補中「雙胞胎」，相對難度要大些，惟一的選擇是擊中「關鍵瓶」的正中部位。

　　只有讓球擊其正中部位，②號瓶向後撞⑧號瓶、③號瓶向後撞⑨號瓶，最後是球繼續跟進才能萬無一失（球擊木瓶的正中部位，球和瓶、瓶和瓶不會產生偏離，瓶的倒向很直，球會直衝而過）。

　　問：「全中球」和「補中」，在重量、表面硬度、指孔設定等方面有什麼不同和區別？

答：保齡球計分表格中，每一局有10格（輪），每一格允許投兩次球（第十格除外），以10格累計分高低決定勝負。因此「全中球」可稱為第一球，「補中」可稱為第二球。一般球員隨身攜帶數個「專用球」，在品牌與球表面硬度上各有不同，但重量是相同的。球的重與輕可根據身體條件、臂力、握力大小決定。

專業用球越重越好，最重不能超過16磅。選擇重量相同的球，是為了均衡準確地投擲。如果幾個球重量各不相同，在使用上忽輕忽重就非常難以把握，在感覺上會產生諸多不利。選擇球表面硬度不同，是為了適應球道，是對球道所採取的一種調整。例如；在「快速」和落油量相對多的球道上，選擇「中性」和「軟性」球；如果在「慢速」和落油量相對少的球道上則相反；如果由於管理問題，球道上的油很少，應該選用硬性球等等。

球與球道相配合是否理想，重要條件是「摩擦系數」。球表面軟硬不同，即「摩擦系數」不同，用不同硬度的球去配合球道，就能達到調整的目的。

打「全中」所用的「第一球」，在指孔設定上：1. 要與手形相匹配。2. 要符合 F. I. Q 規定要求，上下偏重不能超出 3 盎司，左右、前後不能超過 1 盎司，有一個積極的不平衡重。3. 根據球的技術性能，選擇提前轉彎或推遲轉彎及轉彎角度大小不同要求等。4. 幾個球重量應相同。5. 幾個球表面硬度以「軟性」「中性」和「中性偏硬」球為好。

打「補中」所用的「第二球」，與打「全中」所用的「第一球」有所不同，首選標準是「硬度」。1. 以「硬

性」和「中性偏硬」球最理想。2. 在指孔設定上要免除積極的不平衡重量（右手球員以頂重為主，免去右重和前重；左手球員同樣以頂重為主，免去左重和前重）。3. 省去提前或推遲轉彎，類似「直線球」一般。

為了獲得「全中」，「第一球」的「射入角」愈大愈好，「衝擊力」「爆發力」「殺傷力」要強，但是「第二球」不同，一個好選手需要「補中」的殘瓶不會太多，剩下一個木瓶或兩個木瓶，只要把他們撞倒即可，用不著更大的「殺傷力」，這就是「全中球」和「補中球」不同目的所決定的區別。

問：在球表面人為地「貼花」（某種發亮或明顯的標記），有什麼作用？是否可以？

答：所有專業廠商生產的保齡球，都有品牌名稱、商標、編號和重心標記、標點；他們都有相對的固定位置，是產品出廠前固有設計。除上述外，球表面不要隨意「貼花」。人為地在球表面貼上「標記」，是 F. I. Q 規則所不允許的，在正式比賽中禁止使用。如果平時訓練中依賴「貼花」目的在於觀察球的旋轉和走向。那麼在正式比賽中不能「貼花」就顯得很不習慣，在心理上會產生不同感覺，投球技術稍有不當，就會懷疑球和球道，小小的失誤造成想法越來越多，精神壓力不斷增大，從而失去自信心，對正常發揮不利，會直接影響比賽成績。

一個老練的運動員，在平時鍛鍊和提高對球道的觀察能力，被視為首選課，細心觀察球的運行，沒有「貼花」同樣能看清楚球的旋轉和走向。要克服依賴性，從實際出

發，為了適應比賽，在平時就應該嚴格要求自己。目前不少「飛碟球」選手人為「貼花」最為常見，「貼花」球的旋轉和走向一目了然又顯得好看，從某種意義上講有一定的價值。因此，關於「貼花」兩全其美的辦法是，當你使用新球時，為了檢查該球的旋轉和走向，可以「貼一貼花」，待檢查有了結果以後，必須及時除掉。

問：我在訓練中一般成績都不錯，但有時就不行，「第一球」不能很好到位。是什麼原因？有什麼好辦法？

答：球道的整理，在相對一致情況下，在同一個球館，某個時段、某一條球道仍有不同程度上的區別。如果沒有更多的「專用球」用於調整，以便適應該球道，那只能採取站位、落距、球速、提力和角度線等技術進行調整。你所說「第一球」總是不太到位，這屬於「偏低」現象。「偏低」現象多數因為球道油似少非少，球速似慢非慢之故。如果經過調整，效果仍不明顯，可以使用粗細合適的「水磨砂紙」，用濕水小方巾墊在「水磨砂紙」背面，加些水，勻稱地輕輕打磨，將整個球表面磨毛一些（亞光處理），這樣可以增加球的「摩擦系數」，能使不到位球有效地到位。如果有必要可採用「打磨拋光」辦法，將球恢復到原來狀態（這需要經驗和技術）。

問：一個新球由於指孔設定位置不當，鑽孔後造成「超重」。聽說不平衡重量有問題，違反 F. I. Q 規則，不能作為正式比賽用球。怎麼辦？

答：由於鑽孔技師疏忽或對該品牌球的構造特性不甚

了解，盲目鑽孔就有可能出現上述情況。好辦法是在鑽孔前，將球用「專用磅稱」上下、左右和前後統稱一遍，檢查「重量堡壘」和不平衡量，然後設定指孔位置，就可以避免上述問題發生。如果「超重」已經出現，一般應該通過投球，找出球與球道接觸留下的「油痕」即「球滾跡」，在適中的部位畫出圓周線，利用圓周線求出「中心點」，這個「中心點」就是球的「軸心」。然後根據「超重」量的多少，找一個大小合適的鑽頭，對準「軸心」鑽一個「平衡孔」，將多餘的重量去除。在鑽「平衡孔」前，要有三點基本估計：1.確認「超重」多少。2.選用較大鑽頭。3.「平衡孔」鑽多少深度。千萬注意不能將積極的不平衡重量人為地減少。另外一個方法是，確認「球滾跡」在適中處，將球置於「打磨機」喇叭口上，開動「打磨機」，球在高速旋轉中用黃鉛筆定位，求出「軸心」點，用上面同樣方法鑽出「平衡孔」。

問：一個球的指孔不合適或表面局部有明顯損壞時，如何進行修補？

答：如果該球拇指孔有「指棒」，中指、無名指有「指套」時，必須將舊「棒和套」去掉，察看三個指孔孔口角是否較銳？一般不用「指棒」和「指套」的球，通常指孔口較圓，有明顯的「R」感，如果是這樣，必須用大一點的鑽頭重新將舊孔擴大一點點，使孔口角較銳，其目的是為了使注入的「合成纖維聚脂」膠能有效地溶於球體，不然孔口處容易產生剝落。

球面有圓弧 R，補孔前應在孔口周圍用「橡皮泥」築

一道高於球弧面的「堤壩」；一方面不讓「補劑」流失黏污球面，另一方面便於「補劑」硬化後，留有一定的餘量進行打磨，使其與球面 R 一致。

補球的材料有「纖維聚脂」和「硬化劑」調和合成。特別要注意它們的準確配比（使用量杯），調和時使用調和棒或某種工具，在「纖維聚脂膠與硬化劑」之間做「8」字形調和運動，調和動作一定要慢，過快會產生很多小氣泡、會發熱提前硬化，會造成嚴重的質量問題。

在冬天補球孔時，可將調和容器置於熱水中進行調和，溫度能促使「纖維聚脂」和「硬化劑」變稀，便於調和均勻。「補劑」調和完成後，注入孔內，一般 24 小時即完全硬化，完全硬化後使用「弧面切割機」將多餘部分去除，留一點打磨餘量，然後進行細細打磨完成修補工作（補孔部位不能高出球弧面或低於球弧面「R」）。

如果球表面局部明顯損壞，這種損壞往往不是大面積的，凹陷不會很深，可以根據損壞面積大小，選用合適鑽頭，在損壞部位鑽一個孔或幾個孔，甚至鑽一排孔；孔要有一定的深度，用以保證注入「補劑」的量，有利於完整黏合。最後採用上述同樣的方法進行打磨，使球恢復原表面。

一般黑色的保齡球，用原黑色纖維聚脂和硬化劑調和使用。但很多不同品牌的保齡球有不同顏色，為了使「補入」的材料在色澤上比較接近或相對一致，通常應選配紅、黃、藍、黑原色「色漿」與「補劑」混合（猶如畫畫調色一般）將它們選配到位，如果顏色調配不當就會顯得不好看。

　　問：球的品牌號和質量都很好，但使用時間稍長顯得舊些，為了物盡其用能否翻新？

　　答：所謂舊球翻新，指的是一個球使用時間稍長或較長，球表面上有不同程度的磨損（一條條和一點點輕度劃傷）、失去光澤、指孔重新補過以後等等，都可以整舊如新。具體辦法：1. 將球置於「打磨機」球座中；用小毛巾或泡沫海綿作墊，將粗號水磨砂紙一折成四，沾上水細心均勻地將球體表面磨光，最後用細號水磨砂紙磨，甚至加上「綠油」細磨拋光就可以了。2. 如果該球劃傷嚴重些，將球置於打磨機球座中，使用打磨機上的切削刀具（猶如車床加工零部件一般），將舊球表面切削掉一部分，切削量多少要根據球的磨損程度而定。然後用中細號水磨砂紙將球體表面磨光，拋亮直到自己滿意。

　　問：球放在球包內幾天不用或是氣溫稍高時，球表面冒出不少油，這是為什麼？對使用有沒有影響？

　　答：隨著科學技術的進步和發展，新材料與新工藝的應用，一個球從表面上看有亮麗的外觀，除符合技術要求的重量、硬度外，球的外殼材料為「合成纖維聚脂」「橡膠聚脂」「塑膠纖維聚脂」等等不同材料。

　　它們具有特別的分子結構，分子顆粒之間有一定間隙，間隙大小構成一定的密度（如果用高倍電子顯微儀觀察其剖面，整個結構猶如蜂窩一般），這個密度是人類肉眼所難以察覺的結構特性。一個具有這樣特性的球，經運動員投擲在厚油區和薄油區，滾動、旋轉、擠壓和長時間的使用，球道油會被吸入球體內，到了一定量的時候或氣

溫稍高，油就會往外冒。

　　球道油被吸入球體內，一般說沒有什麼太大問題。球體內油多，可放在太陽下曬或採用稍稍加溫方法，使油外浸將其擦淨。但同時為了使球表面有一個原始的「摩擦系數」，每次投球前必須將球表面「油痕」擦乾淨，這個擦球動作不僅僅將「球滾跡」上的「油痕」擦淨。如果球表面油多，就會失去原始的「摩擦系數」，球在球道上會形成「過滑或漂動」，很難按球員預想的「角度線」前進，去獲得「全中」。球道上沒有落油不行，球表面油多更不行，我們每個球員必須在相對矛盾中求得統一。

　　另外，每次打球結束後，用「專用洗滌劑」將球表面擦洗乾淨，也可以放入「洗球機」內進行清潔保養，達到去污、去油、保潔效果。

　　問：中小學生應該怎樣選球？如果購買自備球，以哪一種指孔設定為好？

　　答：中小學生未成年，正在長身體，特別是握球的手指，骨骼還沒有發育完善，還有臂力握力等原因。初期選一個重量較輕一點的球，學習打「直線球」和「斜線球」為好。因為這兩種打法是「基本功」，練好基本功才能為今後的提高打下紮實的基礎。然後，隨著體力的增強，逐步增加球的重量（使用公用球從 6 磅開始到 8 磅、9 磅）。一般先別急於購買「自備球」，因為這段時間變化太大，況且是基礎練習，沒有必要造成大的浪費。如果各方面條件都成熟，保齡球技術長進很大。確實有必要時買一個重量合適的球為時不晚。

　　通常指孔設定以 1½ 指關節為好，這種球既能投「直線球」，又能投「斜線球」，也能投出小小的「自然曲線」，是早期訓練的理想用球。切勿給中小學生準備一個以第一指關節為指距的「專用球」（自備球）。不然很容易傷害他們的手和手指。

　　問：如果由於某種特殊原因，右手球員非打「反曲線」不可，那怎麼辦？

　　答：同樣是學習，右手球員應該練習「正曲線」球。如果確是特殊情況，自己又非常喜歡打保齡球，那只能按特殊情況處理。一般可以根據球員的右手，量出正確的指距、指孔大小和指孔傾斜角度數據後，在「指孔卡片」上需特別注明，右手「反曲線」字樣。但在指孔安排、位置設定上和「左手球員」相類似，這樣設定後鑽出的指孔，才有符合「反曲線」球的「積極不平衡重量」。如果指孔設定和一般右手球員相同，他的「積極不平衡重量」將被「反曲線」所抵消，很難獲好成績。

　　投球時站位，應在助跑道的「左」邊和左手球員相同，投出去的球有一個自左向右拐彎，形成「反曲線」。

　　問：右手「曲線球」，通過球本身標記，可以清楚地看到球在「側轉」，然後「正轉」，有越來越快的感覺。這是為什麼，對木瓶殺傷力有沒有影響？

　　答：一個技術熟練的「曲線球」選手，在「放球」時，大拇指與中指和無名指，有一瞬間的時間差（大拇指先放，中指、無名指後放）。惟有大拇指放鬆即將離開指

孔的一瞬間，中指和無名指同時向上「鉤提」，透過「鉤提」將右半球提起，使球的「軸心」得到改變，球才能「側轉」。球經過滑行、滾動、側轉後，在積極的不平衡重量作用下，慢慢改變側轉度，開始「正轉」衝向「瓶臺」，進入「瓶袋」撞擊①─③─⑤─⑨號木瓶，使之產生「連鎖反應」，獲得「全中」。

「正轉」後，給人的感覺越來越快，這是物理現象。球在滾動中，以球面某一點為圓心時，球體外圓在單位時間內的運動「線速度」比圓心運動「線速度」要快得多，半徑越大，相對運動速度就慢，而圓心「線速度」慢，給人的感覺卻是飛快。

這種「正轉」給人感覺上的快慢並不重要，而是運動力學中的「線速度」問題；球一旦到位，就有強勁的衝力作用於①─③─⑤─⑨（左手球員①─②─⑤─⑧）號木瓶，對木瓶的「殺傷力」不會有絲毫影響。

問：我的球 15 磅重，每當訓練結束後或第二天開始訓練時，手指感覺到酸痛、發脹、抓握無力。這是什麼原因，應該怎麼辦？

答：使用重球，有體能上的要求，如果握住球前後擺動輕鬆自如，一般認為沒有什麼問題。但是，每次訓練局數過多、強度太大，握球的手指自然非常吃重，訓練結束，中指和無名指發酸、發脹，第二天抓握時感到無力，其實很正常。我相信慢慢會有所改變。

建議：1. 加強臂力、握力等體能訓練。2. 訓練局數與強度要逐步增加。3. 握球投球要輕鬆自如，不可緊張和用

力過大。4.每次訓練結束後，用熱水泡手一刻鐘，兩到三次，熱敷能促使手和手指血液循環，消除疲勞，恢復機能。到了一定時候，功夫到家啦，一切將水到渠成。

問：握球的右手，虎口處有厚繭，有壓痛感，有時會開裂。怎麼辦？

答：承受一定重力，並長時間地重複一個動作，和物體接觸強度最大的部位，一定會長出老繭。這是人體細胞代謝性自我保護現象。繭厚到一定程度，自然會有壓痛感。如能定期進行「打磨」，消除老皮，就會感到一手輕鬆。虎口處開裂，可能是指距太長，為了緊緊握住球，虎口處無意中被拉開，因為壓和拉或是手紋和老繭，都有可能傷及皮肉。特別是傷口出現在手紋處，新皮沒有再生完好，又被拉開，這樣多次反覆，裂口始終難以癒合。解決辦法是用「人造皮」和「消炎膠布」保護裂口，也可將醫用膠布貼於患處增加強度，用以保護。

問：護腕種類很多，哪一種比較好？

答：保齡球技術在提高，用品裝備也不斷地更新，保齡球新品牌、新設計、新構造層出不窮。護腕樣式和種類繁多，不管是長還是短、是用皮革還是布料製作或是金屬機械復合型，它們有一個基本共同點，都是為了「固定」和「保護」手腕。關鍵是大小合適、使用習慣。我個人認為，不鏽鋼機械復合型，左右、上下角度可調整的護腕比較好。只要堅持使用就能習慣，一旦習慣就難以離開，在投球時會明顯地體現其優點與好處。萬萬不要高興時戴上

使用，不高興時取下扔在一邊。如果沒有「第一球」和「第二球」之分，戴護腕打「補中」時，特別是補⑩號瓶要格外小心，應該把上下角度調整為零，不然很容易漏掉⑩號瓶造成失誤。

很多 P. B. A 和 J. P. B. A 職業高手，並不使用護腕，但是，早年他們都曾用過。他們多數人有 10～15 年球齡，甚至更長，他們的基本功非常紮實，技術與技巧發揮得心應手，一句話，「功夫十分到家」，省去護腕，調整靈活，便於發揮，並非我們一般初中級球員可同等相比。

問：握球的手指變粗甚至異形，有老繭，哪些屬於正常現象？哪些不是？

答：作用力與反作用力成正比。長時間接觸硬質物體，並承受一定的重量，天長日久手指變粗，甚至異形，這是正常的「職業病」。我見過日本職業高手原田昭雄和中參越野二位先生，他們的手臂粗，手指粗，有老繭，手指都有不同程度的變形。只要球打得好這並不礙事。

中指、無名指端和大拇指根部虎口處有繭，一般屬於正常現象。如果中指、無名指指端左右和大拇指指端左右及指背部位有老繭、血泡、破皮等現象則屬於不正常。通常都是由於指孔傾斜角度有問題。個別球員大拇指像蛇頭一般扁粗，其主要原因是拇指孔太大（球員自己不知道指孔大小標準緣故）。由於指孔太大，在握球運球過程中怕掉球，用力死死抓握球，時間長久就會出問題。

以上不正常現象，鑽孔師傅負有主要責任，球員自己沒有及時反映情況同樣有責任，教練未能及時發現問題、

作補救處理亦為失職。

　　問：由於助跑道太黏或太滑，造成心理障礙，特別是在正式比賽時出現這種情況怎麼辦？

　　答：每個場館對助跑道保養清潔不盡相同，氣候潮濕，氣溫高低、楓木道和合成道也不能完全一樣。一般說來助跑道滑問題不大，黏就容易摔倒，太黏太滑都有可能造成心理障礙，對比賽和訓練極為不利。特別是合成道，「滑」很正常，需鍛鍊和習慣，很多人就怕不「滑」，因此使用「滑石粉」，當然也有因為「黏」使用「滑石粉」，按照 F. L. Q 規則，在助跑道上禁止使用滑粉、松香等，這就涉及到對助跑道的清潔保養問題。特別是很多球館對球道保養、落油不很規範，助跑道出現太黏太滑在所難免；除了改正外，球員自己可以採用相應措施。

　　投球前「試跑」是個好辦法。發現太黏可用毛巾清擦助跑區，也可在自己鞋底稍稍擦一點「滑粉」，多「試跑」幾次，直到心裡沒有障礙時止。「滑」是好事，但「太滑」同樣會產生心理障礙。一般使用「細鋼絲刷」將鞋底部位髒物刷淨，將皮面刷毛，增加摩擦力，如果仍然感到「太滑」，也可用擰得很乾的濕毛巾輕擦鞋底，萬萬不可太濕。反覆「試跑滑步」是適應助跑道和消除心理障礙的最有效辦法。

　　好的保齡球鞋，它的鞋底前掌可以調換。遇到助跑道過黏時，除了清擦外，將鞋底前掌全部或部分換成「摩擦係數」少，相對較滑的前掌。這種能調整的保齡球鞋，好處顯而易見，但價格很貴，有經濟條件的球員可以使用。

問：如何有效地練習落球距離？

答：我們所見到的「目標箭頭」成人字形排列，△號箭頭離犯規線最近，△號箭頭為標準（到犯規線 15 英尺）。△號箭頭稍遠，△號箭頭最遠。根據球道特性不同，球員必須採用不同的「角度線」，因此，它明確地告訴每一個球員，對著「目標箭頭」或箭頭處某一塊木板進行投球時，球的落點一個比一個遠。落球距離近與遠，是投球技術中的一種調整，每個球員都必須掌握。

練習落球距離方法很簡單，將一塊毛巾或布放在「犯規線」處「發球區」2～3 英尺處，進行投球練習，球的落點不能觸及毛巾或布；隨後與每個「目標箭頭」相適應逐步加大距離進行練習，另外一個方法是，投球時身體要有伸展，儘量將球往「目標箭頭」上送。將這兩種方法結合起來使用，練習一段時間自然能夠體會出保齡球落距變化及在投球中的重要作用。

問：落球距離遠和近是投球技術中的一種調整，在什麼情況下怎樣調整？

答：初學者標準型投球，最為常用是△號目標箭頭。如果此時此刻球道保養非常清潔，落油量和落油距離符合標準要求，是適合於比賽的「公正球道」。假如，使用△號目標箭頭投球時，可能是 2 英尺左右，使用△號目標箭頭投球時，也許是 3 英尺，使用△號目標箭頭投球時，必須在 4 英尺左右。關於落球距離遠和近有兩個基本原則必須牢記：1. 使用「外側線和最外側線」投球時，落球點要近；使用「內側線和最內側線」投球時，落球點要遠。2.

球道布油多，油距長時，落球點要近些；球道布油少，油距短時，落球點要遠些。

　　球道情況千變萬化，球道特性需要每個球員去掌握。在不同情況下使用各個目標箭頭，本身就是調整，調整後的落球距離到底多少，很難用確切的數字表達。因為球館與球館、球道與球道、上午與下午、白天與晚上、木球道與合成球道、新道與舊道、使用人多與少、氣溫、濕度高與低都會有不同的變化，只有每個球員在較長時的訓練和比賽中，經歷了各種不同情況後，認真總結經驗，在保齡球的必然王國裡進入自由王國，才能根據各種球道特性及變化後的情況去把握確切的落球距離。

　　問：在什麼情況下採用什麼樣的「角度線」（犯規線角）？

　　答：不少球員對「角度線」和「犯規線角」不甚理解，其實「犯規線角」是統稱，它只有 90°直角、小於 90°閉角和大於 90°開角，而「角度線」卻非常細，更明確，只有把這兩者緊密地結合起來，才能理解和運用。

　　換一個說法：球的垂直運行線與犯規線相交的角叫「犯規線角」；緊接著，球的落點與目標箭頭相連所構成的「線和角」稱為「角度線」。

　　「犯規線角」的大小直接決定「角度線」的大小。在某一時段，根據球道特性，採用「犯規線角」為 90°直角，才能獲得「全中」；球的落點為 10 塊木板，而球必須通過△號箭頭，惟有 10 —10 角度線，才能保證 90°直角。如果另一時段，根據球道油多的特性，球員必須採用「犯

規線角」小於 90°閉角時，才能獲得「全中」；球的落點也許是 8 塊木板，而球同樣必須通過△號目標箭頭，構成 8—10 角度線，才能與小於 90°犯規線角相適應。如果又一時段，根據球道油少而乾燥的特性，一定要採用「犯規線角」大於 90°開角時，才能獲得「全中」。球的落點可能是 12 塊木板，球也必須通過△號目標箭頭，才能構成 12—10 角度線，並符合大於 90°開角的要求。

綜上所述，每個球員在平時訓練中，必須在五組全中線各自範圍內掌握許多條「角度線」，只有如此才能適應各種不同的球道特性。這在比賽中是克敵制勝的「法寶」，不然只能在一棵樹上「吊死」。

問：左右手球員都各有四個目標箭頭，使用不同目標箭頭投球如何移位，如何調整？

答：如果使用△號目標箭頭進行投球，採用「犯規線角」為 90°直角，應是 10—10 角度線，個人必須木板基數為 7 塊，球員應該站位在第 17 塊木板邊線上進行投球。由於球道油多或少原因，投出的球可能會「偏低」或「偏高」，這時球員應毫不猶豫的運用 2：1：3 移位調整公式去找「全中」位。如果採用不同「目標箭頭」，從一個「目標」移到另一個「目標」進行投球時，一般都應採用「犯規線角」為 90°直角作定位，移動 5 塊木板。

例如：使用△號目標箭頭線投球，站位是 17 塊木板，使用△號目標箭頭線投球，站位應該是 22 塊木板，使用△號目標箭頭線投球時，站位就應是 27 塊木板。△號、△號目標箭頭線，是「內側線」和「最內側線」。移到這兩個

目標箭頭線上進行投球，是因為球道油少比較乾燥的緣故，為了節省調整時間，一般可以向左邊多移 2 塊木板。如果由△ 號目標箭頭線，移向△號目標箭頭線投球，站位應該是 12 塊木板，△號和 1～3 塊木板，是「外側線」和「最外側線」。移到這兩組線上進行投球，是因為球道油多的原因，與上面相反，可以向右邊多移 1～2 塊木板。

　　從一組目標箭頭線移向另一組，是因為球道特性發生變化，是為了擊出「全中」獲得高分不得不採取的調整措施。在每一組目標箭頭線上投球，都同樣會出現「偏低」或「偏高」；亦必須同樣運用 2：1：3 移位調整公式，去尋找「全中」位。2：1：3 移位調整公式是獲得「全中」最簡單、最方便、最有效的好方法。

　　問：使用不同「目標箭頭」線進行投球，「角度線」有開角、閉角和直角等等許多角，請問助跑趨勢和要領在哪裡？

　　答：投球採用 90°直角，應順著木板直線助跑；採用大於 90°開角，應向右斜線助跑；採用小於 90°閉角時，必須向左斜線助跑。在意念上對著「目標箭頭」助跑（也可以理解成對著 1 號瓶助跑）。要領是「助跑前進線」與球中心垂直運行線相平行，趨勢要一致。助跑時不慌不忙，自然從容，穩妥地向前。

　　問：打「補中」球有哪些原則？

　　答：△ — 3 移位補中法：

　　1. 以⑩號為基準，△號目標箭頭為依據，測出「補

中」⑩號瓶的基準站位，然後，每一個瓶位向右移 3 塊木板，始終以△號目標箭頭為依據進行「補中」。

2. 兩個以上殘瓶需要「補中」時，首先確認「關鍵瓶」，根據「關鍵瓶」瓶位，找出正確站位，仍然以△號目標箭頭為依據進行「補中」。

3. 出現分瓶時，除斜分瓶有可能「補中」外，一般都必須保證一個爭取兩個，出現 3 個以上分瓶時，以擊倒多數瓶為主。

4. 出現⑤─⑥號瓶、④─⑤號瓶、⑨─⑩號瓶、⑧─⑨號瓶、⑦─⑧號小分瓶時，根據「想像中關鍵瓶」瓶位，找出正確站位，還是以△號目標箭頭為依據進行「補中」（「想像中關鍵瓶」是指，它們中間前面一個已經被擊倒的木瓶。例如：⑤─⑥號小分瓶，「想像中關鍵瓶」是③號瓶，④─⑤號是②號瓶、⑨─⑩號是⑥號瓶、⑧─⑨號是⑤號瓶、⑦─⑧號是④號瓶）。

5. ①號瓶需要「補中」時，應該在「全中」站位進行「補中」；「補中」⑤號瓶時，應在「全中」站位向左多移 1 塊木板。「補中」⑧和⑨號瓶時，應和「補中」②和③號瓶相同位置向左移 1 塊木板。

3─6─9移位補中法：

1. 以①號瓶為中心將瓶臺分為左右兩部分，右瓶臺殘瓶「補中」方法和△─3移位補中法一樣。

2.「補中」左瓶臺殘瓶時，以第一球「全中」站位為基準，「補中」②號瓶向右移 3 塊木板，「補中」④號瓶繼續向右移 3 塊木板，「補中」⑦號瓶再向右移 3 塊木板。

2—4—6補中法：

1.當你使用「外側線」和「最外側線」投球時（特別是右手球員左邊球道和左手球員右邊球道），由於「回球機」阻礙無法向左和右邊移位情況下，右手球員在左邊球道「補中」左瓶臺殘瓶時，站位不變（第一球「全中」站位），補②號瓶時，球過「目標箭頭」處向左移2塊木板；補④號瓶時，球過「目標箭頭」處繼續向左移2塊木板；補⑦號瓶時，球過「目標箭頭」處再向左移2塊木板。

2.「補中」右瓶臺殘瓶時，方法和△—3移位補中法一樣。

問：3—6—9、△—3、2—4—6三種科學補中法，在實際運用中有時靈，有時不管用，原因何在？

答：一般人打保齡球，沒有「全中」不要緊，關鍵是「補中」。打「補中」球要有百分之百的把握。△—3移位補中法是從3—6—9補中法中演變而來，2—4—6補中法僅適用於「外側線」和「最外側線」，它們都是原則性的科學方法，只有以球道特性為依據，透過調整才有效。所謂調整就是反覆測試，為「補中」⑩號瓶（或獲得正確的「全中」站位），在測試中向左移動站位或向右移動站位進行調整，調整的依據是球道「特性」，每當調整到與該場館、該球道合適時，才能體現出「科學補中法」百分之百的有效性，從而做到「補中」球萬無一失。

例如：△—3移位補中法，「補中」⑩號瓶是關鍵，那麼⑩號瓶又如何「補中」呢？測試投球是惟一的好辦

法。如果球道特性較為正常，一般球員站立在 30 塊木板邊線上，腳尖指向⑩號瓶、面對⑩號瓶，將自己與Ⓐ號目標箭頭和⑩號瓶連一條想像中的「線」，助跑趨勢為Ⓐ目標箭頭，最後以Ⓐ號目標箭頭為依據進行投球，⑩號瓶得以「補中」的話，以⑩號瓶開始，⑥號、③─⑨號、（①─⑤號瓶在第一球位置）②─⑧號、④號、⑦號瓶，每「補中」一個木瓶（一個瓶位）向右移動 3 塊木板，就能將任何一個殘瓶擊倒（必須牢記每個「補中」瓶的站位）。

如果球道特性不太正常，油較多時，仍然站立在 30 塊木板邊線上，同樣的方法「補」⑩號瓶，球肯定會落溝造成「失誤」。因此必須進行調整，調整站位就能改變「角度線」，這個調整後的站位可能是 28 塊或 26 塊木板（如果球道油少，非常乾燥，仍然站立在 30 塊木板邊線上，用同樣方法「補」⑩號瓶，球肯定碰不到⑩號瓶，而從⑥號瓶旁邊滾過）造成「失誤」。此時應毫不猶豫地向左移動站位，移位調整到 32 或 34 塊木板，就能保證⑩號瓶的「補中」。請牢牢記住以調整後「補中」⑩號瓶正確位置，開始重新確認其他「補中」球的站位。

掌握科學補中法原理，但不能教條主義，要根據各不相同的球道特性進行有效的調整，才有可靠的依據。根據球道特性在最短時間裡尋出（移位調整或其他調整）「全中」球站位和「補中」⑩號瓶站位，在保齡球運動決勝中起著非同尋常的作用。

問：為什麼會造成⑤─⑦和⑤─⑩兩種分瓶？怎樣

才能較有效地補中？

　　答：有些分瓶可以「補中」，有些則不能。一名高手，之所以成為高手，其中一條是「分瓶」出現少，特別是「大分瓶」更少，如果一旦出現他亦沒有什麼更好的辦法。因此避免「分瓶」的出現，比「補中分瓶」更重要。

　　當球進入①—③瓶位，擊①號瓶較厚時，撞擊③號瓶自然太薄，而③號瓶撞擊⑥號瓶顯得厚而無力，③號瓶和⑥號瓶同時倒向⑨號瓶，惟有⑩號瓶站立不動，由於球擊①號瓶較厚，它不能深入到瓶袋中央去擊倒⑤號瓶，且是順著曲線與①號瓶一起將左邊的②—④—⑧—⑦號瓶擊倒。這樣就造成⑤—⑩分瓶；當球進入①—②瓶位時，與上面情況相反，就會出現⑤—⑦分瓶（上面指的是右手球員，左手球員則相反）。

　　「補中」⑤—⑩分瓶時，應在「全中」站位向右移動3塊木板，以△號目標箭頭為依據進行瞄準投球，讓球擊中（撞擊點）⑤號瓶左側，斜向飛往⑩號瓶將其擊倒。「補中」⑤—⑦分瓶時則相反。儘管如此，「補中」他們的概率並不高，仍然有相當大的難度，需要認真苦練。

　　問：有時候投出的球始終「偏高」，進入①—②瓶袋有較強的威力，能獲得「全中」情況下要不要調整，如何調整？

　　答：（F. L. Q）規則沒有規定，右手球員擊中①—②瓶袋和左手球員擊中①—③瓶袋（超位球）所獲得的「全中」不予記分或少於其他「全中」所獲得的分數。換句話說：只要不犯規，無論是①—③位或①—②位，還是①

—②位或①—③位獲得「全中」，都要樂於接受，他們同樣都是有效球，沒有必要進行調整。所以要調整都是為了獲得「全中」，既然能獲得「全中」又何必去進行調整呢？除非失去「全中」才進行調整。如果需要調整，在原來站位向左移動 2～3 塊木板就可以啦！當然，從球技和球藝更高更完美角度上講，右手球員標準「全中」位是①—③位、①—②位是「超位的球」，左手球員則相反。

問：「幸運球」能不能算好球？

答：在獲得「全中」和「補中」球中，都有「完美球」「威力球」和「幸運球」三種不同的球。從球技和球藝更高更完美的要求上講，「完美無缺」是每個球員長期努力方向的終身奮鬥的目標。因為是人，不是精密機器，況且是在運動中投球，出現各種不同情況在所難免，甚至出現「失誤」同樣要勇於接受，這就是一個好球員的好心態。但是，「失誤球」是保齡球運動中的大忌。有一個「幸運球」自然十分高興，在決勝中更會振奮人心，但「幸運」與「不幸運」是「雙胞胎」，更何況「幸運之神」不會常常降臨到一個人身上，難得一個「幸運球」可以鼓掌叫好！但是不能算作好球。

問：保齡球比賽中，獲勝的要素有哪些？

答：俗話說：「臺上一分鐘，臺下十年功。」同樣可以理解保齡球比賽，成績好壞是對一名運動員綜合素質高低的考核。想在比賽中取勝，需要具備以下幾個方面：

1. 心理素質 不少球員平時訓練成績很好，正式參加

比賽時，想得太多，休息不好。上場後表現出「呼吸緊張，大腦缺氧，心慌意亂，動作走樣，移東調西，不知所措」等等狀態。出現不應有失誤時，怨球道油多、怨球道油少、怨球不聽話、怨天怨地怨別人，就是找不到自身的問題，越急越緊張，甚至可以聽到自己的心跳聲……大腦裡一片「空白」。要想提高心理素質，沒有捷徑可走，惟一有效的辦法是參加比賽。盡一切可能參加各種比賽，在各種大小比賽中鍛鍊自己，提高參賽的適應能力。

2. 適應場地　儘管國際保聯（F.I.Q）對場地有一定的要求，按規則認證，但只能做到大體上基本一致。因此球館與球館、球道與球道、木道與合成道、單人賽與隊際賽、白天與晚上、前三局與後三局等等，都會給比賽帶來不同影響。如果某一名球員總是固定在一個球館、某幾條道上訓練，他的成績肯定非常理想，其實這是「名譽」指數，一旦換個場地，交換球道或輪換球道，一般不會有好成績，這就是場地不適應的突出表現。場地與場地，球道與球道，統一是相對的，存在不同差異是絕對的。這些差異在該次比賽中，對全體運動員來說是機會均等的公平競賽，可是對某個運動員來說，如何在最短時間內適應其差異，成了比賽獲勝的重要因素。

　　適應場地能力好壞，全靠平時訓練。解決辦法是：在一個場館內不斷地交換球道，不定期地到其他場館進行訓練，人為地將球道處理成多油或少油進行練習，白天或晚上、楓木球道與合成球道、單個教練與隊際交流等有機地結合起來訓練，並認真地加以總結，從中獲得第一手資料，為參加比賽做好準備。

3. 技術和技巧發揮 如果某一名運動員，在比賽中能正常發揮全部技術的 70%～80%，就相當不錯啦！參加正式比賽一般人都會有不同程度的緊張，關鍵是能不能控制緊張情緒？如能調整心態減少緊張，就能較好地發揮技術和技巧。

例如：抓緊練球數分鐘，對球道特性有一個基本認識，在最短時間內確定「全中」和「補中」球站位，比賽開始，站位正確、姿勢自然、助跑和運球協調、滑步穩健、揮臂放球時間正確、落距和落點準確、球通過「目標箭頭」無誤、球速和旋轉符合要求，球能緊緊抓住球道強勁地運行，有較大的「射入角」、到達瓶位進入瓶袋精準、球與瓶、瓶與瓶相互作用恰到好處……如果大腦裡「技術程序」不健全，就不能正常發揮技術和運用技巧，要想獲得「完美的全中」球，自然十分困難。

對技巧的運用在「補中」球中尤為突出。例如：

（1）「補中」⑤號瓶，按理可在第一球「全中」站位投球，但是，由於①號瓶與⑤號瓶前後有距離，「補中」⑤號瓶時，球員能在「全中」站位向左移動 1 塊木板，就能做到萬無一失。

（2）「補中」①—②—⑨號殘瓶，應選擇右邊「角度線」球擊①—③位，和較偏中為好，「補中」①—③—⑧號殘瓶，應選擇中間「角度線」，球擊①—②位和較偏中為好。

（3）右手球員「補中」⑦號瓶，應選擇「補中」④號瓶站位進行投球，球能順著曲線將⑦號瓶擊倒，不會落溝造成失誤（左手球員相反）。

　　球員甲和球員乙兩人技術相同，但球員甲既有技術又有技巧，球員乙只有標準技術，沒有靈活技巧，比賽結果甲一定能勝於乙。

　　4. 比賽經驗　人們認識客觀事物的真理，由感性認識到理性認識，從實踐中再認識，再提高，有一個認識上的飛躍，即成為經驗。

　　所謂經驗是從實踐中不斷總結、長期積累又被實踐證明為正確的一種科學概念。每一名保齡球運動員都不乏訓練經驗，但它遠遠滿足不了比賽的需要。只有認真總結訓練經驗，經過不斷總結提高後，應用於比賽，在比賽中繼續不斷總結，再提高！如此反覆，可靠的比賽經驗越來越豐富，有了豐富的經驗才能應付各種困難和一時難以預料的問題。認真總結自己的經驗，包括錯誤的教訓，吸取別人的經驗和教訓，都是十分難能可貴的。

　　在平時訓練中接受教練指導和球員的幫助，老隊員和高手們打球時，自己認真地觀察研究，積極參與交流學習和比賽，都能學到好經驗，全面掌握專業技術加上豐富的經驗就能打遍天下無敵手。

　　5. 臨場發揮　任何競賽項目，在競技開始前有一個心理和身體調整階段，如何把心理和身體調整到最佳狀態，同樣需要實踐和個人的經驗。換句話說：要把這個問題解決好，惟有依靠自己，只有你自己才十分清楚地知道，目前處在何種狀態之下，並進行逐步調整。一般以減輕心理壓力和消除疲勞為主。到達比賽場地後，透過實地練習，認真細緻地觀察和研究球道，並結合自己平時訓練技術與經驗，制定參賽方案。如果在心理上將自己調整到信心十

足，對場地適應能力上有十分把握，在技術和技巧發揮上胸有成竹，能把過去失敗的教訓與成功的經驗靈活地運用於本次比賽，就能在臨場發揮出最佳水準。如果一切相反，臨場就不可能有好的發揮。臨場發揮的好與壞完全建立在信心和把握之中。

問：保齡球技術發展到今天，除了提高外，是否還有更新技術有待進一步開發？

答：保齡球技術從直線球開始到斜線球、自然曲線球、短曲線球、弧線球，這些都是在傳統技法基礎上一步步向前發展和逐步提高的。後來臺灣運動員和有關專家在歐美傳統技法基礎上，成功地研究出「飛碟球」，這是繼傳統技術後又一新技法。

我在十多年前，曾反覆研究學習傳統技術中的「曲線球」和新技術中的「飛碟球」。由實踐把它們各自優點緊密地結合起來加以運用，獲得很好效果，取得好成績。遺憾的是當時沒有進一步總結，更談不上推廣和提倡。

願為保齡球運動技術的發展和提升，做一塊小小的鋪路石，是我出自真誠的肺腑之言，我的十多年的保齡球生涯是在苦苦奮鬥中度過的。我將自己獨有的技法起名為「飛碟曲線球」，簡稱「飛曲」球。能不能算自成一體，是不是保齡球運動技術上新的發展，有待實踐證明。我懇切地希望有更多的保齡球愛好者和專業人士，繼續研究、繼續勇於實踐、在實踐中獲得真知。

「飛曲」球技法要點：

1. 使用 15 磅專用球，指孔設定等均符合國際保齡球聯

合會（F. I. Q）十瓶部規則要求（指距以第一指關節為限）。

2. 使用金屬復合型護腕。

3. 握球方法和「飛碟球」相似。

4. 投球時，完全翻動手腕。

「飛曲」球有非常明顯的特徵，既能橫向旋轉，又能拐彎（有一定的「射入角」）。其中威力的大小的決定因素是「落點、速度、橫向旋轉和拐彎」。

第 13 章

☆☆☆☆☆☆☆☆☆☆☆☆☆☆☆☆☆☆☆☆☆☆☆

比賽和記分

一、比　賽

國際保齡球聯合會已經建立了一套完整的章程和比賽規則。這些章程和規則，不僅是裁判員就是運動員也需要學習和掌握。

（一）保齡球比賽以局為單位，一局分 10 輪，每輪有兩次投球機會。如果第一次把 10 個木瓶全部擊倒，就不能再投第二次。惟有第 10 輪不同，全中時繼續投完最後兩個球，補中時繼續投完最後一個球，結束全局。

（二）比賽以抽籤決定道次。每局在相鄰的一對球道上進行比賽。每輪互換球道，直至全局結束。第二局需互換球道，單數向左移動，雙數向右移動（4 號球道到 6 號，3 號球道到 1 號）。有時也可以統一向右移動道次。其目的是為了每個球員都能相遇和機會均等。投球先後以抽得 A、B、C 順序為準。

（三）保齡球比賽時，均以 6 局總分決定名次。例如：

1. 單人賽：將每一局的成績相加，以 6 局總分最高者為冠軍，次者為亞軍，再次者為第三名。

2. 雙人賽：每人 6 局，以 12 局總分高低決定名次。

3. 三人賽：每人 6 局，以 18 局總分高低決定名次。

4. 五人賽：每人 6 局，以 30 局總分高低決定名次。

5. 以 24 局總分高低決定全能名次。

6. 精英賽：透過上列四項比賽，取 24 局總分的前 16 名參加準決賽。進行單循環打完 15 局，取總分前 3 名（前 24 局成績不算在內）參加挑戰賽。挑戰賽的順序：

第三名向第二名挑戰，一局定勝負，負者為第三名（季軍）；勝者向第一名挑戰，兩局定勝負，兩局總分高者為第一名（冠軍），兩局總分低者為第二名（亞軍）。

新改制梯級挑戰賽

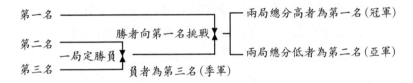

二、記　分

（一）記分規則簡要說明

1. 保齡球按順序每輪允許投 2 個球，投完 10 輪為 1 局。

2. 每擊倒 1 個木瓶得 1 分。投完一輪將兩個球的「所得分」相加，為該輪的「應得分」，10 輪依次累計為全局的總分。

3. 保齡球運動有統一格式的記分表。第一球將全部木瓶擊倒時，稱為「全中」，應在記分表上部的左邊小格內用符號「×」表示，該輪所得分為 10 分。第二球不得再

投。但按規則規定，應獎勵下輪兩個球的所得分。它們所得分之和為該輪的應得分。

4. 當第一球擊倒部分木瓶時，應在左邊小格內記上被擊倒的木瓶數，作為第一球的所得分。

如果第二球將剩餘木瓶全部擊倒，則稱為「補中」，應在記分表上部的右邊小格內用符號「／」表示。該輪所得分亦為 10 分。按規則規定，應獎勵下輪第一球的所得分。它們所得分之和為該輪的應得分。

5. 第 10 輪全中時，應在同一條球道上繼續投完最後兩個球結束全局。這兩個球的所得分應累計在該局總分內。

6. 第 10 輪為補中時，應在同一條球道上繼續投完最後一個球結束全局。這個球的所得分應累計在該局總分內。

7. 第一球擊倒部分木瓶後（①號瓶必須被擊倒），如剩下兩個以上木瓶，按瓶位距離、方向的不同，構成大分瓶、中分瓶、小分瓶和斜分瓶，也就是說構成了不同類型的技術瓶。這時除在左邊小格內記上被擊倒的木瓶數作為該輪所得分外，還應用符號「○」把數字圈起來表示（也可以在右邊小格內用「○」符號來表示，等第二球投出後，將所擊倒的木瓶數填入）。如果第二球將剩餘的木瓶全部擊倒，則應視為補中，用符號「Ø」表示。

8. 如果第一球落入邊溝，即為「失誤球」，應在左邊小格內用字母「G」表示，該球的所得分為零。如果第二球將 10 個木瓶球全部擊倒，應在右邊小格內用符號「/」表示，按規則應視為 10 瓶補中，該球所得分為 10 分。該輪的應得分按第 4 所述計算。凡是第二球失誤（落入邊溝或未擊中任何一個木瓶），應在右邊小格內用符號「—」

表示，亦即「失誤球」，該球所得分為零，該輪的應得分只累計第一球的所得分。

9. 當第一球犯規時，應在左邊小格內用字母「F」表示，該球所得分為零。機械裝置自動掃瓶後將木瓶重新放好。這輪只允許投一次球，並將這個球的所得分記在右邊小格內，作為應得分加以累計。如果第二球犯規，應在右邊小格內用字母「F」表示，該球所得分為零，該輪應得分只累計第一球的所得分。

10. 如果第 10 輪中第一球犯規時，同樣在左邊小格內用字母「F」表示，該球所得分為零。當第二球擊倒全部木瓶時，應視為 10 瓶補中，該球的所得分為 10 分，並允許繼續投完最後一個球，並把最後一個球的所得分累計在該局總分內。如果第 10 輪第一球為全中，應在左邊小格內用符號「×」表示。第二球犯規或失誤時，應在中間小格內用字母「F」或符號「—」表示，並繼續投完最後一個球。如果最後一個球犯規或失誤時，應在右邊小格內用字母「F」或符號「—」表示，該輪的應得分只累計有效球的所得分。

11. 如果從第 1 輪第 1 球開始到第 10 輪，連續 12 個球全中，按規則每個全中球應獎勵下輪兩個球的所得分，即每輪以 30 分計，「最高局分」將達到 300 分。

12. 比賽結束出現同分時，應從第 9 輪開始決勝負。

牢記上述諸點，就能正確地運用記分規則。在正式比賽中，儘管有專職記分員，但是差錯仍時有發生，每個球員應在不影響投球的情況下有所注意，以便及時糾正。

（二）記分符號及實例（圖一五六、一五七、一五八、一五九）。

	分瓶補中	分瓶補中	第二球失誤	第一球失誤	第一球犯規	全中	補中	第二球	第一球

6	5	4	3	2	1	
G 9	X	G —	F	G	G 9	
48 + 0 + 9 = 57	29 + 10 + 0 + 9 = 48	29 + 0 + 0 = 29	19 + 0 + 10 + 0 = 29	9 + 0 + 10 + 0 = 19	0 + 9 = 9	

6	5	4	3	2	1	
⑧ F	⑥ 2	⑧ —	⑧	⑦ 2	⑧ 1	
60	52	44	36	18	9	
52 + 8 + 0 = 60	44 + 6 + 2 = 52	36 + 8 + 0 = 44	18 + 8 + 2 + 8 = 36	9 + 7 + 2 = 18	8 + 1 = 9	

圖一五六

第一球犯規,第二球 10 瓶補中,繼續投完最後一球。

第一球全中,第二球犯規,繼續投完最後一球。

第一球失誤,第二球 10 瓶補中,繼續投完最後一球。

第一、二球全中,最後一球犯規。

第一球分瓶,第二球失誤。

第一球 7 瓶,第二球補中,最後一球失誤(落溝)。

第一球失誤,第二球補中,最後一球全中。

第一球全中,第二球失誤,最後一球 10 瓶補中。

第一、二球全中,最後一球失誤(落溝)。

圖一五八　第 10 輪計分實例圖

框	1	2	3	4	5	6	7	8	9	10	總分
球	7 2	✕	✕	✕	8	9 F	5	9 —	G		
總分	9	39	67	87	106	115	134	143	163	193	193

$7 + 2 = 9$

$9 + 10 + 10 + 10 = 39$

$39 + 10 + 10 + 8 = 67$

$67 + 10 + 8 + 2 = 87$

$87 + 8 + 2 + 9 = 106$

$106 + 9 + 0 = 115$

$115 + 5 + 5 + 9 = 134$

$134 + 9 + 0 = 143$

$143 + 0 + 10 + 10 = 163$

$163 + 10 + 10 + 10 = 193$

框	1	2	3	4	5	6	7	8	9	10	總分
球	✕	✕	✕	✕	✕	✕	✕	✕	✕	✕	
總分	30	60	90	120	150	180	210	240	270	300	300

圖一五九

第 14 章

☆☆☆☆☆☆☆☆☆☆☆☆☆☆☆☆☆☆☆☆☆☆

身體、心理、球風和參賽曲線

一、提高身體素質

保齡球是全身運動，需要足夠的體力，因而必須加強身體素質的練習。尤其要提高身體的柔韌性，同時加強足部、腿部、腰部、手臂和腕部的力量，對中指、無名指的鉤掛力亦要適當地增強。具體內容如下：

1. 每天堅持長跑，2000～4000 公尺；2. 推舉槓鈴、啞鈴或單槓引體向上，15 次為 1 組，做 2 組；3. 俯臥撐，15 次為 1 組，做 2 組；4. 仰臥起坐，15 次為 1 組，做 2 組；5. 腰部運動，左右前後 360°轉動，8 次為 1 組，做 2 組；6. 弓步壓腿，雙腿各做 16 次；7. 俯身轉體，做 16 次；8. 雙腳併攏，膝蓋不彎曲，以手指觸腳尖，彎腰起身，做 16 次；9. 雙手叉指抱拳，做順、逆時針轉動手腕，做 16 次；10. 身體半蹲，雙手置於腰部，上身挺直不斷跳躍，做 16 次；11. 在門框上用雙手的中指和無名指鉤掛自身重量等等。

以上身體練習，要持之以恆，運動量可逐漸增大，其中有一些可作為投球前的準備操。

二、保持心理平衡

對於球員來說，由於缺乏比賽經驗，臨場發揮不佳，連連出現失誤，是常有的事。如果沒有良好的自制能力，精神壓力會越來越重，心理上漸漸失去平衡，怨球道、怨球不聽話，左也不是右也不是，連正確的站立位置都忘了，技術動作全都走了樣。這些都是缺乏良好心理素質的緣故。

常言道：「長年訓練，比賽一時。」所以，平時必須加強心理素質的培養。培養心理素質著重注意以下幾個方面：

1. 誰都理解「久經沙場」的含義，所以說經常舉行各種比賽是提高和增強心理素質的有效措施；2. 在練習和比賽結束以後，要認真總結、反省失誤球的教訓；3. 無論出現什麼情況，首先要冷靜，只有冷靜才能分析原因找出對策；4. 養成排除雜念的習慣，細心觀察球道，多想想正確的技術動作；5. 經常想到比賽中的機會和條件是均等的；6. 不要觀看自己和別人的積分，不要念念不忘失誤球；7. 緊張時要多做深呼吸，投球時採取集中——放鬆——集中——起步，必要時可讓對方先投球，自己擦擦球穩定一下情緒；8. 不要注意別人，不要理會對手，要有自信心，既不輕敵，也不怕強者。

三、養成良好球風

良好的球風是文明與道德的象徵，以下各條，每個球

員都應當自覺遵守：

1. 配合球場管理人員的工作，遵守場地規則和有關規定，正確處理好與記分員、裁判員之間的關係。

2. 在相鄰的一對球道上打球時，應主動讓右邊球道上的球員先投球。每輪依次互分先後，避免同時投球。但如果得到右邊球員的示意，也可先投。

3. 必須等木瓶完全放置好以後才能投球。當對方球員站立在起步位置上準備投球時，自己應停留在助跑道底線之後，以免影響和干擾對方。

4. 每當對方球員準備起步時，自己不能為揀球而闖到他前面，以免分散對方的注意力。

5. 無論是公用球還是個人專用球，未經對方允許均不得使用。如果使用，不論成績好壞，都將被視為「死球」。

6. 正常投球以後，擺弄姿勢或做個人的習慣動作，應停留在自己的助跑道上。連續投得全中球時，不要因心情喜悅而使動作太誇張。

7. 一旦投球失誤，應嚴格控制自己的情緒，防止語言粗魯。其他球員切忌調笑，不要把自己的勝利寄托在他人的失誤上。也不要貶低他人的勝利，凡是好球都應互相鼓勵。

8. 等待比賽的球員，不要在休息室和觀眾場地內練習擺臂投球等動作，以免發生意外。

9. 無論平時練習或比賽，都不准穿汗背心和短褲。在打球過程中，不得吸煙、飲酒和吃東西。

10. 暫時離開球臺或上洗手間時，要注意水漬，並盡可

能換下保齡球鞋。打球結束後，應主動把球和鞋放回原處。

四、參賽曲線

在正式的保齡球比賽，特別是國際性大賽中，球員需有較長的興奮期，才能保持最佳的情緒和最好的競技狀態，否則很難取得好成績。如能按照參賽曲線進行練習，則可培養較長興奮期，獲得最佳情緒和競技狀態。

這種練習的具體做法是在比賽前 15～30 天，甚至更長一點時間，從打 6 局球開始，以逐步增加打球局數的方式進行練習，直到出發前每天堅持打 24 局。這樣做，一方面可以使球員適應正式比賽強度大的需要，另一方面也可以使球員在技術發揮上達到最佳狀態（圖一六〇）。

目前，日本和韓國等國家，對科學訓練十分注重。他們在訓練中使用測速儀、閉路電視等儀器設備，採取各種強化措施，收到了良好的效果。大賽前的參賽曲線是其中最有效的方法。

圖一六〇

第 15 章

☆☆☆☆☆☆☆☆☆☆☆☆☆☆☆☆☆☆☆☆☆☆☆

國際保齡球聯合會（F. I. Q）規則

國際保齡球聯合會，簡稱 F. I. Q，成立於 1952 年，總部設在芬蘭赫爾辛基，它以奧運精神為宗旨，提倡和發展該項運動。並將世界劃分為美洲、歐洲、亞洲三大區域，每四年舉行一次世界錦標賽、每兩年舉行一次區域錦標賽、每一年舉行一次世界杯和世界女子錦標賽、青少年錦標賽及會員國與會員國之間的公開賽、邀請賽等等。透過世界性和區域性比賽，增進各國人民之間的友誼，同時培養世界各國人民對業餘十瓶制和九瓶制保齡球的興趣與愛好，達到娛樂和健身目的。

國際保齡球聯合會十瓶部，制定以下比賽規則及保齡球設備、用品、球具規格，被提議作為各成員國進行保齡球比賽時統一使用的規則。

註：國際保齡球聯合會（F. I. Q），十瓶制加盟權，規定為每一個國家一個總會為限。所以，在本規則中提到「國家會員」或「國家代表」是指具有代表該國資格的總會而言。以男性做代表時，亦包括女性，以女性做代表時，亦包括男性。

前　言

這裡所定的規則和規定，適用於國際保齡球聯合會

（F.I.Q）十瓶部主辦的世界錦標賽、區域錦標賽、世界杯以及國際保齡聯合會（F.I.Q）批准（認可）的其他國際性賽事，同時也包括會員國與會員國之間的所有比賽。

（1）在十瓶部認可的所有比賽中，所採用球道設備尺寸、球道處理落油、球具重量都必須符合十瓶部規定要求。

（2）國際保齡球聯合會（F.I.Q）認可的賽事中，所有被使用的球道必須由該國家總會證明合格。當國際保齡球聯合會（F.I.Q）舉行世界錦標賽時，舉辦國總會，除了應負擔此項賽事所需經費外，同時應邀請國際保聯（F.I.Q）十瓶部秘書或由他指派的代表負責檢查球道，以達到最後確認。舉行區域錦標賽時，應由該區域聯盟常務委員會指派區域內一個會員國代表擔任最後的檢查並證明其合格，有關經費應由舉辦國總會承擔。

（3）每個參賽國總會應該指定一人或數人，他（她）們在該國舉行國際比賽時所承擔的職責：監督、安排、指導比賽全過程是否要遵照規則進行及有關全部工作。

第一章　一般比賽規則

第1條　每局得分記錄

當球離開運動員的手，越過犯規線進入比賽球道時，即為合法投球，保齡球必須完全用手來投，不能在球內或球表面裝有任何有利於投球的裝置或標記。

十瓶部所確認的自動記分設備，可以在十瓶部認可的任何比賽中使用。這種設備具有打印裝置，可以隨時打印

得分記錄，並能進行每格核對，每個參賽者必須嚴格遵守記分規則。

每一局分為十格，每一格上部為記分小格，下部為該格應得記分欄，惟有第十格上部有三小格與前九格不同。每一局比賽成績，由十格累計所得分組成為該局的應得總分。除了全中以外，每個運動員可以在每一格中投兩次球，當運動員在第十格投出全中時，他可以被允許在同一條球道上增投最後兩個球。當運動員投出補中時，則允許該運動員在同一條球道上增投最後一個球。

當運動員進行合法投球後，第一球擊倒部分木瓶時，應在第二次投球前將第一球所擊倒的木瓶數，記錄在該格左上角小方格內，第二次投球僅將部分殘瓶擊倒，應在下次投球前，把第二次投球所擊倒的木瓶數，記錄在該格右上角小方格內，把兩次投球擊倒的木瓶數相加，並記錄在該格記分欄內為該格的應得分。

（例如：第一球擊倒 3 個木瓶，得 3 分，第二次投球擊倒 5 個木瓶，得 5 分，該格的應得分為 3＋5＝8 分）

第 2 條　全　中

當運動員第一球完成合法投球後，並擊倒豎立的 10 個木瓶時，應視為「全中」，並記錄在該格左上角小方格內用「×」符號表示；該格記分欄應暫時空留，直到運動員完成下兩次投球，並把下兩次投球所擊倒的木瓶數和「全中」球所得分相加後，記錄在該格記分欄內為該格的應得分。

（例如：第一球「全中」得 10 分；第二格第一球擊倒 5 個木瓶，得 5 分，第二球擊倒 4 個木瓶，得 4 分，第一格

記分欄內應得分為 10＋5＋4＝19 分。由於第二格兩球未能獲得補中，該格所得分已被確認，第二格實際應得分為 19＋5＋4 ＝ 28 分。）

第 3 條　二次全中

當運動員合法投球連續兩次擊出「全中」時，在第一格和第二格左上角小方格內用「××」符號表示；第一格記分欄應暫時空留，第二格記分欄同樣暫時空留，直到該運動員完成第三格中第一次投球，並將第三格第一次投球所擊倒的木瓶數和第一格、第二格兩次全中所得分相加後，記錄在第一格記分欄內，為該格的應得分。

（例如：第一球「全中」得 10 分，第二球又「全中」得 10 分，第三格第一球擊倒 9 個木瓶，第一格記分欄的應得分為 10＋10＋9 ＝ 29 分。）

第 4 條　三次全中

當運動員合法投球，連續三次擊出「全中」時，在第一、二、三格左上角小方格內用「×××」符號表示；應在第一格記分欄內記錄應得分 30 分。在一局的十格中，運動員如能連續投出 12 個「全中」，該局的應得分為 300 分。是保齡球成績中的滿分，亦稱最高局分。

（例如：第一次「全中」得 10 分，第二次「全中」又得 10 分、第三次「全中」再得 10 分，第一格記分欄的應得分為 10＋10＋10 ＝ 30 分。連續 12 個「全中」，每格記分欄應得分為 30 分，該局第十格記分欄內應得分為 30 ×10 ＝ 300 分。

第5條　補　中

當運動員在任何一格中，用合法的二次投球將10個木瓶擊倒，應被視為「補中」。在該格左上角小方格內記上第一球所擊倒的木瓶數，在右上角小方格內，用「／」符號表示；該格記分欄應暫時空留，直到運動員完成下一次投球後，將該球所擊倒的木瓶數和補中所得分相加後，記錄在該格記分欄內為該格的應得分。

在第十格中，第一次投球所擊倒的木瓶數，記錄在該格左上角小方格內，第二次投球「補中」後，應將該球所擊倒的木瓶數用「／」符號記錄在中間小方格內；當運動員投完最後一個球，並將該球所擊倒的木瓶數記錄在右上角小方格內，第十格記分欄內的應得分為前九格應得分和第十格所得分之總分。

（例如：當該格為「補中」時，即第一球擊倒7個木瓶得7分，第二球將剩餘殘瓶全部擊倒得3分，下一次投球擊倒5個木瓶，則「補中」格記分欄內應得分為7＋3＋5＝15分。）

第6條　失　誤

當運動員在該格第一次投球「落溝」和第二次投球又「未能」擊中任何一個木瓶時，這兩次投球都應視為「失誤」。第一次投球落溝後，應在第二次投球前，在該格左上角小方格內用符號「G」表示（在新的記分設備中也有用一劃或零分表示），而第二次投球未能擊中任何一個木瓶時，應在該格右上角小方格內用符號「—」表示。該格

記分欄成績為零分,並在下一次投球前,將前一格應得分移入該格記分欄內。

(第一球「失誤」用符號「G」表示,第二球「失誤」用符號「─」表示,這兩種符號都代表「失誤」,它們的所得分均為零分。)

第7條　分　瓶

「分瓶」是指第一球合法投出後,①號瓶及其他木瓶被擊倒,剩下木瓶的瓶位,橫向、斜向有不同間隔呈下列狀態:

(1)剩下兩隻木瓶,瓶與瓶之間,至少有一個木瓶被擊倒。例如:⑦號瓶與⑨號瓶、④號瓶與⑥號瓶等。

(2)剩下兩隻以上木瓶,前面的木瓶至少有一隻被擊倒。例如:⑤號瓶與⑥號瓶,⑤號瓶與④號瓶,⑦號瓶與⑧號瓶,⑧號瓶與⑨號瓶,⑨號瓶與⑩號瓶等。

(3)斜向剩下兩隻以上木瓶,中間有一隻或幾隻被擊倒。例如:③號瓶與⑩號瓶、②號瓶與⑦號瓶,③、⑥號瓶與⑦號瓶,②號瓶與⑥號瓶,④號瓶與⑩號瓶等。

(4)橫向剩下兩隻或兩隻以上木瓶時,中間至少有兩隻以上木瓶被擊倒。例如:⑦號瓶與⑩號瓶,④、⑦號瓶與⑥、⑩號瓶,⑦號瓶與⑥、⑩號瓶,⑩號瓶與④、⑦號瓶等。

「分瓶」又稱「技術瓶」,是在投第一球擊倒1號瓶後才出現,應在第二次投球前,在該格左上角小方格內畫出一個圈(○)來表示,並將該球所擊倒的木瓶數填寫在圈內,以表示「分瓶」。當運動員第二次投球將「分瓶」

「補中」時，應在該格右上角小方格內用「補中」符號予以記錄，如果第二次投球沒有「補中」時，應將被擊倒的木瓶數記錄在該格右上角小方格內，如果第二次投球沒有擊中任何一個木瓶時，應在該格右上角小方格內用符號「一」表示「失誤」（出現「分瓶」時，僅在「補中」技術有一定的難度外，記錄所得分和應得分中並無獎罰之別）。

第 8 條　比賽形式

每一局比賽應該在毗鄰的一對球道進行。參加比賽的運動員每打完一格就應互相交換球道直至第九格，如果在第十格第一球獲得「全中」，應該在同一條球道上投完最後兩個球，如果在第十格第二球獲得「補中」時，應該在同一條球道上投完最後一個球，結束全局。

第 9 條　投球順序

一名或數名運動員可在同一對球道上進行比賽。

如有兩名以上運動員在同一對球道上進行比賽時，應抽籤，按 A、B、C 順序進行投球。

如在第十格獲得「全中」和「補中」時，應在下一名運動員投球前，繼續完成最後兩次或一次投球。

在所有項目比賽開始後，即不能更改球員投球次序，除非依照規則第 43 條（d）3 和 4 及 46 條才允許更改。

第 10 條　比賽中斷

在比賽進行過程中，如果一條球道因設備發生故障而

耽誤正常比賽時，裁判員可允許運動員在其他球道上繼續完成比賽。如中斷的比賽不能在同一天完成，可安排在次日進行，被中斷的比賽必須從被中斷部分開始繼續進行比賽。

第 11 條　同分裁決程序

凡經國際保聯十瓶部批准（認可）承辦的比賽，可以宣布並列冠軍，或者進行決勝比賽，具體程序如下：

（1）一局比賽決勝負。

（2）從第九格和第十格開始比賽決勝負。

但是，舉辦國競賽委員會應在賽程規則中，明確注明選擇哪一種決勝負之方法。

第 12 條　合法擊倒木瓶（合法得分）

運動員的每一次投球都應該被記錄，除非被宣布為「死球」。當「死球」被宣布後，必須重新排列木瓶和重新投球。

（1）被其他木瓶擊倒的木瓶，或被兩側隔板反彈回來的木瓶所擊倒的木瓶、由後方緩衝板反彈出來的木瓶所擊倒的木瓶和停留在掃瓶器前的木瓶，均作為被擊倒的木瓶。

（2）運動員合法投球後，當球還在滾動途中，即使立刻發現有一個或數個木瓶排列位置不正常，該球應被認為有效投球，其得分應被計算。

決定木瓶排列位置是否正確，由該運動員負責確認，如果發現木瓶排列不正確，必須在投球前向執行裁判員提出申訴，如未提出申訴，將被認為對該木瓶的排列表示滿意。如果再一次重新排列木瓶後，執行裁判應判定其位置

正確與否，並讓運動員繼續比賽。當運動員第一次投球後，所留下的殘瓶其位置不能再被移動，除非是自動排瓶機把木瓶位置移動和錯誤排瓶。

（3）被合法投球所擊倒在球道上或邊溝裡的木瓶和豎立在球道邊溝上的木瓶，都應該確認為擊倒木瓶。但在下一次投球前，必須將這些木瓶清除乾淨。

第13條 不合法擊倒木瓶（不合法得分）

在下列情況下，所投出的有效球擊倒的木瓶不能作為合法得分。

（1）當投出的球未擊倒木瓶之前，木瓶自動倒在瓶臺上，然後再將其他木瓶擊倒，應不予計算。

（2）當投出的球，衝向邊溝又從邊牆隔板處彈向瓶臺將木瓶擊倒的應不予計算。

（3）當木瓶接觸排瓶機和排瓶員身體、手臂、腿、腳等被彈回或撞倒的木瓶應不予計算。

（4）自動排瓶機或排瓶員在清除倒瓶時，碰倒或在運動中的木瓶時應不予計算，同時應在投球前將碰倒或運動中木瓶放置在原先瓶位上。

（5）當木瓶被擊出瓶臺後又彈回瓶臺上，仍然豎立而未倒下的，都必須作為未倒木瓶計算。

（6）在合法投球中犯規，被擊倒木瓶無效，應不予計算。

第14條 死 球

如發生下列情況，即被宣布為「死球」，其得分不予

記錄,木瓶必須重新排放,運動員可重新投球。

（1）如果運動員已將球投出,但立即發現一個或數個木瓶沒有或沒有豎立在瓶臺所規定的位置上時。

（2）當球在滾動,或是球未達到瓶位之前,木瓶因排瓶機或排瓶員移動和干擾木瓶時。

（3）當運動員在錯誤球道上投球或者沒有按順序進行投球時。

（4）當球正要被投出,並在完成投球前,運動員身體受到其他運動員、觀眾、物體接觸和外界突然干擾時,被投出的該球,運動員可以選擇,承認該球所得分或要求重新排瓶後再投。

（5）運動員在投球後,當球未到達木瓶前,發現木瓶移動或傾倒時。

（6）當運動員投出的球接觸到任何障礙時。

第15條　擊倒木瓶不被承認

運動員使用不合法方法和手段進行投球並將木瓶擊倒或將木瓶擊出球道,應不被承認。

運動員在比賽中,必須按照規定的投球順序進行,投球後的得分才被承認。

第16條　木瓶的更換

在比賽中,木瓶被擊壞或損傷嚴重,應立即更換和當時使用木瓶形狀、質量、重量、新舊基本相近的木瓶;此時應由執行裁判對實際情況作出判斷,即使木瓶損壞,但運動員已投得分數不可改變,並在被損壞的木瓶更換前,

記錄該球所擊倒的木瓶數。

第17條　使用錯誤球道

當其他運動員在投球前，發現一名運動員或是兩隊中的一名運動員在錯誤的球道上投球時，他們所投的球應宣布為「死球」，同時錯誤投球的運動員必須重新回到規定的球道上來進行投球。

當雙方運動員或對方一隊中的一名運動員，都已在錯誤球道進行投球時，這局比賽就不需要更正球道，直到完成該局比賽，但下一局比賽應重新回到正確的球道上來。

在對抗性挑戰賽中，運動員每次可投兩格球，當對方運動員開始投球前，發現使用錯誤球道時，這一球應宣布為「死球」，並應重新回到規定的球道上投完這兩格球。如果雙方都在錯誤球道上投球後，才發現錯誤時，雙方投球所得分都應予以記錄，下兩格比賽應更新回到規定的球道上來，直至比賽結束。

第18條　個人專用球

在比賽中使用的球，凡按個人手型進行鑽孔的私家球，應被確認為個人專用球（非場館內的公用球）。除非該球擁有者同意讓他人使用，未經擁有者許可其他運動員禁止使用該球。

第19條　犯規的定義

在合法投球或投球後，運動員的身體觸及或超越「犯規線」以及進入「犯規線」以外球道、球溝、分隔道、回

球道蓋等物體時，即宣布為「犯規」。該球所擊倒木瓶不予承認，並在左或右上角小方格內用符號「F」表示，該球所得分為零，這次「犯規」，應在該運動員第二次投球前或結束後和另一位運動員投球前，進行宣布。

如果運動員的「犯規」明顯，被雙方教練或是雙方各一名運動員以上，和公認的記錄員、執行裁判等認為「犯規」時，即使犯規裁判員、記錄員、執行裁判等由於疏忽沒有看到和沒有被國際保聯所承認的自動「犯規檢測器」所記錄，也應作出「犯規」的裁決和仲裁，並加以宣布和記錄。

必須嚴格禁止任何可以預防運動員「犯規」和干擾「犯規」的行為和手段。

第 20 條　故意犯規

當運動員故意犯規時，該球所得分為零分。

第 21 條　犯規的記錄

當運動員第一球「犯規」時，應在該格左上角小方格內用「F」予以記錄，無論擊倒多少木瓶都不予計算，排瓶機將掃瓶後重新排瓶，當第二球為有效投球時，應將該球所擊倒的木瓶數記錄在該格右上角小方格內，該欄的所得分只記錄第二球的有效得分。

如果第一球為有效得分，第二球「犯規」則相反。如果第一球「犯規」，第二球沒有「犯規」，並將 10 個木瓶擊倒，應視為「補中」。當運動員在第十格投時，第一球「犯規」，應在該格左上角小方格內用「F」記錄，第二球

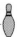

將 10 個木瓶全部擊倒，應在該中間小方格內用「/」記錄，該運動員應在同一條球道上投完最後一個球，並將該球所擊倒的木瓶數視為該格的所得分，並累計到該局的總分中。

如果第一球「全中」，應在該格左上角小方格用「×」記錄，第二球「犯規」，則應在中間小方格內用「F」記錄，運動員應在同一條球道上繼續投完最後一個球，並將該球所擊倒的木瓶數記錄在右上角小方格內，該格只記第一球和最後一球的所得分，並累計到該局的總分中。

如果第一球和第二球獲得「全中」，最後一球「犯規」時，應在該格左上角小方格和中間小方格內用「××」記錄，在右上角小方格內用「F」記錄，該格只記錄第一球和第二球的有效得分，並累計到該局的總分中。

第22條　抗議的裁決球

當運動員對「犯規」或其他原因提出正確抗議時，不能由於抗議而影響比賽，為了解決該抗議，執行裁判有權讓該運動員投「裁決性」一個球或一格球。

如運動員在該格第一次投球發生抗議，可進行裁決性一次投球，如抗議是關於運動員應獲得「全中」分數，或是小於「全中」分數情況下，被抗議球為不合法，所擊倒木瓶數不予計算，排瓶機應掃瓶後重新排瓶，運動員要重新進行投球，如抗議在該格第二次投球發生時，運動員應該投裁決性一球，以該球實際所擊倒的木瓶數予以計算，但是，如果抗議就「犯規」而言是錯誤的抗議，就不必進

行裁決投球。

當抗議提出證據時，提出抗議所屬國總會代表應在場，並把被抗議球所得分和裁決性投球所記錄的兩個分數保留，並連同抗議提交給競賽委員會作最後裁決。

第 23 條　犯規線裁判

競賽委員會可以採用由國際保聯確認的自動「犯規」檢測設備，如比賽場地沒有這種設備，就應該設「犯規線」裁判員，他必須在沒有阻擋視線情況下，看清「犯規線」，在比賽進行過程中，無論在何種情況下，都不能懷疑「犯規線」裁判員。

第 24 條　對犯規提出申訴

由國際保聯（F. I. Q）公認的自動「犯規」檢測設備，在確認（測定）「犯規」時或被「犯規線」裁判員宣布為「犯規」時，就不允許提出申訴。

但對自動「犯規」檢測設備性能正確發生爭議時，或是比賽運動員提出有力的證據證明沒有「犯規」時，則可提出申訴。如果該設備發生故障情況下，競賽委員會應指派「犯規線」裁判員，或指派記分員裁決。如果自動「犯規」檢測設備不能正常工作，而又未設「犯規線」裁判員情況下，則比賽成績將不被國際保聯（F. I. Q）承認。

第 25 條　對參賽資格和一般規則提出抗議

對參賽資格和對一般規則提出的抗議，必須以書面形式，在發現違規的該場比賽後 24 小時內提交給競賽委員會

執行裁判。如果 24 小時內沒有提交書面抗議，則該場比賽結果就被認可，在這條規則下所提出的每條抗議，其本身必須具備明確的內容，不可用過去曾相似的違例來作為依據。世界性和區域性錦標賽中的抗議，遵照規則第 49 條執行。

第 26 條　對錯誤的抗議

對比賽中計分錯誤和計算方法上的錯誤，必須由記分員或比賽執行裁判立即予以糾正，對有疑問的錯誤應由競賽委員會作出處理決定。對於記分上的錯誤所提出的抗議，其期限是這個項目比賽結束後或是另一個項目比賽前一個小時內（如果每個項目分別頒獎的話，應在該項目頒獎前一小時內提出），在這條規則下所提出的每條抗議，其本身必須具備明確的內容，不可用過去曾相似的違例來作為依據。

第 27 條　必須保持助走道的完好

無論是助走道或球道上任何部分，不允許做記號或使用有可能將其劃傷的物品，不允許變更助走道的正常狀態以有利或不利於運動員的正常投球，禁止使用滑石粉、硅石、松香（樹脂）塗擦在保齡球鞋底或助走道上。同時禁止使用橡膠鞋或腳跟有其他附著物的鞋，其他任何違禁物品均不得帶入運動員比賽區域。

第 28 條　慢投球

在助走道上準備比賽的運動員，必須正確地遵守下列規則：

（1）只有在右邊助走道上準備投球的運動員，才有優先權。

（2）左邊的運動員應該讓右邊運動員先行投球，相鄰一對球道，應互分先後，禁止同時投球。

（3）輪到自己投球，左右兩邊均為空道時，運動員必須立即準備好並進行投球，不能延誤投球時間。

（4）如果該運動員沒有注意到上述（1）（2）（3）條規定要求，即構成「慢投球」。

對於那些違反規則的運動員，應由執行裁判給予警告，第一次犯規，以「白牌」警告，第二次犯規，用「黃牌」警告。如果在該項目比賽中，接連發生第三次警告，應對該運動員出示「紅牌」，並可以取消該格的所得分。但是警告次數不能從一個比賽項目帶到另外比賽項目中去。

註：規則中各個比賽項目，是指單人、雙人、三人、五人和挑戰賽以及精英賽中的準決賽。

第 29 條　對觸犯規則及條例的處罰

（除 28 條所提出的處罰和記分中用「F」表示「犯規」的除外）

（1）如運動員在比賽中第一次「犯規」，執行裁判將給予「黃牌」警告。

（2）如運動員在比賽中第二次再「犯規」將被取消比賽資格及在 90 天內不能參加國際保聯（F. I. Q）認可的任何賽事。

（3）如同一名運動員在 12 個月內，在不同賽事中被

警告，90天內禁止參加國際保聯（F.I.Q）認可的任何賽事。

（4）所有「犯規」報告，將由競賽委員會秘書呈遞給（F.I.Q）十瓶部秘書長，由他發出通告給該運動員所屬國家總會。

第二章 比賽規則

第30條 邀請賽

凡經國際保聯（F.I.Q）十瓶部確認的國際邀請賽，在邀請書中必須注明比賽日期、報到期限、比賽方法、參賽費用及國際保聯（F.I.Q）十瓶部所公認的獎品和承辦球館同時容納多少運動員進行比賽等。

第31條 參加比賽

（一）由國際保聯（F.I.Q）十瓶部舉辦及確認的所有比賽，都要按照十瓶部規則進行比賽，球道設施必須符合十瓶部規章及規格要求。

（二）凡國際保聯（F.I.Q）會員國舉辦推廣的保齡球賽事，一定要獲得十瓶部的批准和認可，才能邀請其他會員國運動員參加。

（1）如要邀請非會員國家運動員參加賽事，一定要提前獲得十瓶部批准，除非本賽事規則只准許國際保齡球聯合會會員國參加。

（2）非國際保聯主權國及地區，其運動員只能在24個月內，准許參加由國際保聯批准的兩次比賽，如果該非

會員國仍要參加國際保聯批准的賽事，則必須申請參加國際保聯。除非未經國際保聯（F. I. Q）十瓶部常務委員會批准的非會員國與會員國之間的民間交流賽事例外。

（3）邀請國際保聯（F. I. Q）會員國參加比賽時，其邀請書應直接提交給國際保聯（F. I. Q）十瓶部和其他會員國。

（三）國際保聯（F. I. Q）十瓶部確認的國際性賽事競賽委員會：

（1）加入國際保聯（F. I. Q）的會員國運動員，都應持有代表該會員國保齡球總會的批准書。

（2）向國際保聯（F. I. Q）十瓶部秘書長提交一份有關參加比賽的所有會員國和非會員國的報告。

（四）當國際保聯（F. I. Q）會員國，確信有必要促進十瓶部保齡球運動，又獲得十瓶部常務委員會批准，便可以派出代表參加非國際保聯主權國所主辦的比賽，除非是國際奧委會不批准的國家。

第 32 條　大會記分表

國際性賽事中每一個比賽項目，都應該將運動員每一局的成績記錄在記分表上，由運動員簽名確認，並將副本提供給運動員。記分表上必須詳細記錄每一個投球所擊倒的木瓶數，以便對每一格和每一局所記錄的成績進行核對。一個項目結束後按總積分高低順序進行排列，經打印後公布，如果該項目分兩節進行比賽的，亦應分別公布後再集中公布。

第33條　遲到運動員的球道分配

比賽應按計劃在所需球道上同時進行，對運動員或運動隊所用球道，應事先由抽籤決定道次，如果運動員或運動隊遲到時，應在所分配的球道上根據當時已進行比賽的那一格開始比賽，如單獨被分配在一球道上時，應從該場已經進行比賽的該局記分格數最少的那一格開始比賽。

第34條　比賽制服

參加國際性比賽的運動員，應穿著其國家總會提供的統一制服，不允許擅自變更，男運動員必須穿著長褲，女運動員可穿著長褲或短裙，每一隊必須統一衣著，不得混雜。

第35條　申　訴

（世界性或區域性錦標賽以外的比賽除外）

對比賽組織委員會的決定提出申訴，應該在一個月內直接向主辦國保齡球總會提出，該國家總會應在30天內對這一申訴作出裁決，同時將有關的決定副本提交國際保聯（F.I.Q）十瓶部。

倘若再次提出申訴，必須在得到裁決後的30天內，直接向舉辦國所屬區域執行委員會提出申訴，如果仍要對裁決提出申訴，則要在區域執行委員會作出裁決後的30天內，直接向國際保聯（F.I.Q）十瓶部提出最後申訴。

第36條　參加資格

凡國際保聯（F. I. Q）十瓶部或區域保聯認可的比賽，只準會員國球隊及運動員參加比賽，除了規則第31條（二）（1）和（2）以外。

第37條　比賽的批准

凡是用世界保齡球冠軍、世界十瓶保齡球冠軍、世界業餘保齡球冠軍名字命名，並用來推廣其賽事的比賽，都不會被國際保聯（F. I. Q）所認可，國際保聯（F. I. Q）所屬會員國總會也不能批準他的運動員參加此種比賽。

第三章　世界和區域錦標賽的規則

第38條　舉辦比賽的日期和地點

舉辦世界錦標賽的比賽日期和地點，應該在國際保聯（F. I. Q）十瓶部代表大會上決定，舉辦區域錦標賽的日期和地點，應該在區域性代表大會上決定。世界錦標賽和區域錦標賽舉辦國，必須遵照國際保聯（F. I. Q）十瓶部規則，並在國際保聯（F. I. Q）和區域聯盟的指導、組織和主持下進行比賽。

第39條　候補場地和比賽前的準備及檢查，取消比賽及變更場地

（一）如情況許可，國際保聯（F. I. Q）十瓶部與舉辦國總會，可以在本地區另外指定一個與原定場地基本相同

場地作為候補場地。

（二）在比賽舉辦前 8 個月，世界和區域錦標賽舉辦國總會，應承擔國際保聯（F.I.Q）十瓶部派出的監察員所需一切費用（監察、交通、旅館、會議廳、準備工作等），監察員應該向國際保聯主席提交一份有關世界錦標賽準備情況工作報告，或向區域聯盟主席提交一份區域錦標賽準備工作報告。如果該監察員發現準備工作不完善，國際保聯主席或區域聯盟主席應在 30 天內提出適當的改正措施。如果這項努力失敗，國際保聯主席或區域聯盟主席應該組成包括他在內的三人委員會，對準備工作予以重新檢查，並和主辦國總會負責人交換意見後，向國際保聯或區域聯盟常務委員會提交一份報告，常務委員會應予復審，並最後決定是否批准或終止該國舉辦此項比賽及決定按計劃在候補場地進行比賽。

（三）在比賽舉行前 5 個月，國際保聯主席應委派一名技術特派員檢查比賽場地技術情況，並與舉辦國籌備委員會商定球道落油的步驟和距離要求及比賽細則，並向有關主席及參賽會員國總會提交這份工作報告。技術特派員所需費用由舉辦國總會承擔。

（四）國際保聯主席和舉辦國籌備委員會，應將每一階段的準備工作及進度，呈報國際保聯（F.I.Q）十瓶部或區域聯盟委員會。

第 40 條　設　備

在將要進行比賽的 6 個月內，要完成球道的打磨整修工作（楓木球道）。在舉辦世界錦標賽和區域錦標賽時，

根據球道的實際情況好與壞，在必要時，經國際保聯（F. I. Q）十瓶部許可下，可以放棄此項要求。

所有參加比賽的運動員，在正式比賽開始前，由組委會安排決定，可在比賽球道上做兩次投球練習。

在比賽的球道整理完畢後，進行正式比賽的 24 小時內，任何參賽運動員和運動隊均不得使用該球道（封場）。

新瓶啟用，比賽用木瓶必須是木芯外包白色塑料及尼龍底座，由 F. I. Q 認可其重量規格符合要求的瓶，每臺排瓶機內應放置 21～22 個木瓶，其最大使用限度是 300 局。

保齡球的表面硬度不可低於硬度計的 72 度「D」。

比賽開始前，所有運動員用於比賽的保齡球必須經過檢查，要符合國際保聯（F. I. Q）十瓶部對球所制定的規格（第四章）。

在比賽期間，如果運動員將比賽用球帶出比賽場地，則必須在下一個項目比賽前對該球重新進行測量檢查。

註：保齡球的表面硬度應該用手動指示儀（硬度計「D」儀器）測定，並按下列程序測量。在球的表面、以球滾跡為範圍，由距離相等的三個不同點進行測量。從球的指孔處開始，使儀器與球面保持 90°角，把三點測到的硬度相加後除以 3，即為該球的表面硬度。為確保測量可靠性，測量應在室內 23℃下進行。

第 41 條　參加資格

（一）只有本國公民才能代表其國家參加國際性和區域性比賽，但有下列情況者除外。

　　參加國際性或區域性比賽的運動員資格，必須是會員國保協會員，同時必須遵照國際奧委會所制訂的奧委會規則第 26 條規定的業餘運動員章程執行。

　　如某一運動員，曾經代表其國家參加過國際保聯（F. I. Q）所舉辦的世界性和區域性運動會比賽，該運動員不得在國際保聯（F. I. Q）舉辦比賽中再代表另一國家，但如有下列情況者例外。

　　（A）當其代表的國家和另一國家合併時。

　　（B）當其以前代表別的國家時，他自己國家的保齡球組織不是國際保聯（F. I. Q）會員國時。

　　（C）當其加入了另一國家國籍時，申請加入該國國籍日期起至少三年以上時。

　　（D）在其最後一次代表以前國家參加比賽時間一年後，並經兩國保齡球總會同意，有關地區的認可以及國際保聯（F. I. Q）的允許。

　　（E）就女運動員而言，因結婚而改變國籍時，則可代表其丈夫的國籍。殖民地或自治領土上的運動員，如該殖民地或自治領土的保齡球組織尚未加入國際保聯（F. I. Q）時，運動員才可代表其祖國參加比賽。殖民地或自治領土和中國的公民可以交換，具體條件是：

　　（A）要代表殖民地或自治領土和祖國參加比賽，運動員至少要在該地居住三年以上。

　　（B）居住在這次所要代表的祖國或殖民地及自治領土的運動員，必須在現居住地居住一年以上者，但在這種情況下，又必須具備下列條件：

　　（1）該運動員所要代表國家的法律中，不允許其加入

國籍。

（2）首先必須獲得兩國保齡球總會的同意，及所屬地區區域聯盟批准和國際保聯（F. I. Q）十瓶部的許可。

在父母具有公民權以外國家出生的運動員，在下列情況下可代表父母的國家參加比賽：

（1）在其父母國家已獲得國籍，並已成為該國公民的運動員。

（2）從來都沒有代表其出生國家參加過比賽的運動員。

（二）如有下列情況，均不得參加比賽：

（1）運動員大部分收入是從保齡球技術表演中得來。

（2）加入保齡球職業組織或被認為是職業保齡球運動員。

（3）以前曾因有出色的保齡球技術而被僱用或擔任該技術組織之要職者。

（4）一個從保齡球製造廠商、保齡球場館、俱樂部等經營者，及其他從財務上給予援助或從他們手中得到津貼的，以便能夠全力以赴地進行保齡球技術訓練的比賽者。

（5）保齡球專職教練，或是將本身的工作時間一半以上從事保齡球執教工作的。

（6）一個在 24 局比賽中平均 190 分以上的運動員，同時頻繁地在電視體育頻道保齡球節目中出現及具有特別豐富的比賽經驗者。

第 42 條　比賽權利的恢復

根據規則第 41 條，沒有資格參加奧運會或區域性比賽

的運動員，如有充分材料證明他在三年內，確實遵照規則第 41 條的規定，就能取得參加比賽的資格。恢復參賽資格的申請書，必須隨證明文件提交給本國保齡球總會，本國保齡球總會應詳細審查與此有關的證明材料，並將有關文件提交國際保聯（F.I.Q）十瓶部秘書長，秘書長在下次國際保聯執行委員會舉行會議時，提出此項申請，由國際保聯執行委員會按照規定對該運動員作出裁決。

秘書長亦可以在會議前，決定是否受理此項申請並給予臨時批准。

第 43 條　賽　事

（1）參加比賽的運動員人數：

每個國家保齡球總會只能派出六男六女運動員參加比賽。

（2）比賽形式：

無論是個人賽或隊際賽，都以抽籤決定球道號與投球秩序，每局比賽應在一對球道上進行，每一格在一條球道上投球，下一格則在毗鄰球道上投球，如此交換球道至該局比賽結束（比賽開始時應由右邊運動員先行投球，挑戰賽除外）。

（3）比賽項目：

男、女運動員所設置的比賽的項目完全相同，但必須分開進行比賽。

a. 單人賽──每人 6 局。

b. 雙人賽──（兩人一隊）每人 6 局。

c. 三人隊際賽──（三人一隊）每人 6 局。

d. 五人隊際賽──（五人一隊）每人 6 局。

e. 個人全能──24 局總分。

f. 精英準決賽（複賽）──根據前四個項目，24 局總分取前 16 名運動員，進行單循環對抗賽，以 15 局總分高低排列名次，取前三名。

g. 精英總決賽（梯級挑戰賽）──由準決賽（復賽）前三名運動員相互間進行，第三名向第二名挑戰，一局決勝負，負者為第三名（季軍），勝者向第一名挑戰兩局，以兩局總分高低決勝負，兩局總分低者為第二名（亞軍），兩局總分高者為第一名（冠軍）。

（4）比賽程序：

a. 單人賽

所有運動員根據抽籤決定道次，交換球道進行比賽，並由組委會宣布一局比賽結束後向左或向右移至另一對球道，繼續第二局比賽直至第六局比賽結束。每一個國家總會可以有兩名運動員在同一條球道上進行比賽，如果比賽分前三局和後三局兩節進行時，同屬一個國家總會的運動員至少要被編排在兩個不同時間及小組內。

b. 雙人賽

所有參加雙人賽的運動員，在抽籤決定的球道上進行 6 局比賽，每一局比賽應在不同的球道上進行，每個國家總會所派出的三個隊要分別編排在不同的球道上，同一個國家總會的三個隊要盡可能分配在不同時間及小組內。

c. 三人隊際賽

所有參賽運動員在抽籤決定的球道上進行 6 局比賽，每局應在不同的球道上進行，每一個國家總會可派兩個隊

參加比賽，在可能情況下，每個國家總會所派出的兩個隊應編排在不同的球道上進行。當某一個國家總會代表隊少於 6 人時，在替補規則允許範圍內，可以在第二個隊開始比賽前，替補一名運動員或遵照「替補隊員」規則進行替補（如果沒有「替補隊員」時，該國家總會所派出的三人隊際賽項目則少一個隊，其他隊員同樣比賽 6 局以保證 24 局全能）。

d. 五人隊際賽

所有參賽運動員在抽簽決定球道上進行 6 局比賽，每一條球道分配一個隊，每一局在不同的球道上進行比賽，比賽可分前三局和後三局兩節進行，每個隊可以在替補規則允許範圍內，在後三局（第二節）比賽開始前，調換某一名運動員。

e. 聯合組隊（聯合國隊）

每一個國家總會派出五人隊際賽後，剩下一名運動員，為了使每名運動員能參加所有比賽項目，組委會將每個國家總會剩下的一名運動員聯合組隊，以便他們同樣賽完最後 6 局進入全能項目（這個隊由不同國家總會的運動員組成，俗稱聯合國隊）。

所有運動員參加四個項目或比賽 24 局後，根據 24 局總分高低，排列名次取前三名，冠軍、亞軍和季軍。

f. 精英準決賽

甲　在 24 局比賽中，獲得前 16 名的運動員，每名運動員必須和其他 15 名運動員分別進行一局單循環對抗比賽，15 局比賽分兩節進行，按照預先所排定的日期，第一節比賽 8 局，第二節比賽 7 局。

每局比賽應以抽簽決定編排次序，每一局比賽獲勝者，應在該局總積分上獎勵 10 分，如果雙方平局則各獎勵 5 分。15 局比賽積分最高的前三名運動員可參加精英總決賽（梯級挑戰賽）。

乙　在準決賽開始前，如有運動員缺席時，可以由失去準決賽資格的運動員作為替補選手參加準決賽。替補選手資格應該是在前 24 局成績排位第 17 名運動員依次作為替補。

丙　任何參加準決賽的運動員，在前 8 局比賽時，如沒有在編排的規定時間內準時報到登記，則作為缺席，應由替補選手取代。

g. 精英總決賽（梯級挑戰賽）

精英準決賽 15 局總分前三名運動員，根據下列賽制決出冠軍、亞軍和季軍。

甲　準決賽第三名運動員向第二名運動員進行一局挑戰賽，負者為第三名（季軍）。

乙　獲勝的運動員向第一名運動員進行兩局挑戰賽，以兩局總分高低決勝負，兩局總分負者為亞軍，兩局總分勝者為冠軍。

在精英賽總決賽中，挑戰者與被挑戰者可以由抽簽決定道次，由左邊球道上的運動員先投一格後，然後右邊球道上的運動員應在毗鄰的一對球道上各投完一格球後，每位運動員依次各投兩格直到比賽結束為止。第二局比賽亦以第一局相同方式進行，直至挑戰賽結束。在精英賽總決賽中，每階段名次高的運動員有選擇先或後投球的權利。

第 44 條　參加比賽的費用

同國際保聯（F. I. Q）十瓶部決定每名運動員參加世界錦標賽或區域錦標賽所交費用，由各國家總會承擔，此項費用必須在比賽前三個月交付籌備委員會，所交款項不予退還。

第 45 條　同分裁決的程序

在世界錦標賽、區域錦標賽的全國錦標賽，比賽中獲得最高分的運動員或運動隊將成為優勝者。

（1）在單人賽、雙人賽、三人隊際賽、五人隊際賽項目中，任何前三名得分相同，應宣布為並列優勝者，不必進行決勝比賽（個人或隊際得分相同，應獲得同樣獎牌。雙冠軍時，亞軍將被取消，雙亞軍時，季軍將被取消）。

（2）在 24 局全能項目和精英準決賽 15 局單循環比賽中，得分相同，將進行一局比賽以決勝負。如果在精英總決賽前三名中任何名次產生同分時，將進行第九格和第十格比賽以決出名次。假如結果仍然相同，則繼續進行第九格和第十格比賽直至決出名次為止。

第 46 條　替補規則

已經開始比賽的運動員，除了患病、受傷或出現規則第 43 條（4）c 和 d 情況外，一概不得替換。

已經參加一個項目比賽的運動員，不得在同一項目中代替其他運動。根據國際保聯（F. I. Q）十瓶部規則，如果在比賽中，某一運動員代替其他運動員，其本人所獲得的

四項比賽成績應全部予以取消。

運動員在比賽中因故受傷，必須離場時，該隊的其他運動員為了爭取個人四項全能，必須繼續完成比賽。

第 47 條　吸煙和喝酒

在比賽時，運動員不能吸煙、吃東西、喝酒或受到酒精的影響，在所有項目比賽過程中，如有運動員違反了這條規則，競賽委員會有權終止他所有項目的比賽，運動員可以飲用不含酒精的一般飲料，但不可在運動員坐位區域內飲用。

第 48 條

一、賽事管理和技術委員會

（一）賽委會主席

主辦國總會應推選一名賽事管理委員會主席，由他和他所任命的委員會共同監督指導，組織安排比賽的進行，遵守國際保聯（F.I.Q）十瓶部規則，負責技術委員會及每日派出代表執行日常任務。

（二）技術委員會

世界錦標賽技術委員會應包括：

1. 賽委會主席。

2. 技術委員會成員。

3. 技術代表。

每位成員盡可能來自不同國家和地區。

區域錦標賽技術委員會應包括：

1. 賽委會主席。

2. 技術委員會成員。

3. 技術代表。

每位成員盡可能來自不同國家和地區。

在世界錦標賽中，除賽委會主席外，所有技術委員會成員將由十瓶部會長指派，在區域錦標賽中則由區域聯盟會長指派。

技術委員會應向主辦國賽委會及賽委會主席報告比賽期間所有工作。每個項目開始前，對球道處理步驟、方法、落油距離、落油量多少及布油形式等的技術指導，同時應得到技術代表的主辦國賽委會雙方的同意，如果對有關工作和安排產生意見時，則由技術委員會作最後決定。

（三）值日代表

技術委員會應安排 1～2 名值日代表，由他們負責日常工作，注意規則的遵守、合格的制服、運動員的適當行為等等。如果有運動員因行為而妨礙比賽時，根據情節輕重，決定是否取消其比賽資格。賽委主席及成員應與他們一起負責當日比賽的監督及管理工作。

值日代表不能解決的問題，應申報給技術委員會，技術委員會所作出的裁決是最後的裁決，除非在裁定宣布後 24 小時內向申訴委員會提出申訴。在錦標賽結束後，如向申訴委員會提出適當的抗議，應該在 30 日內呈遞。

二、申訴委員會和申訴程序

（一）申訴委員會

在錦標賽期間，由國際保聯（F. I. Q）十瓶部會長委任三名列席代表組成申訴委員會。

國際保聯（F. I. Q）十瓶部會長應該為世界錦標賽委任

申訴委員會，三名成員應來自三個不同區域的代表。

區域聯盟會長應該為區域錦標賽委任申訴委員會，三名成員應為來自三個不同國家總會的代表。

申訴委員會在定期申訴上，有權傳訊和查閱所有與申訴有關的人和事及文件，如果認為可能的話，每個成員都必須對申訴作認真研究分析後作出決定，並經由郵遞投票方法作出裁決。

（二）申訴程序

對技術委員會作出裁決的所有申訴，必須以書面形式遞交給申訴委員會或值日代表，該申訴裁判也可以書面形式遞交給國際保聯（F.I.Q）十瓶部秘書長或區域聯盟秘書長。每次申訴必須有具體內容，同時要交納 100 美元的申訴費，如果申訴不被申訴委員會接納，所交納的申訴費將由申訴委員會上交國際保聯和區域聯盟財務。

第 49 條　比賽前會議

參加世界錦標賽和區域錦標賽的各國家總會，賽前應召開會議解決那些等待解決的一切問題。在世界性會議上應由國際保聯（F.I.Q）十瓶部會長主持，在區域性會議上應由區域聯盟會長主持。

第 50 條　無其他比賽

在正式的世界錦標賽和區域錦標賽比賽期間，在同一球館內和同一建築物內不可以舉行其他項目的比賽。

第51條　制服上的廣告

除第34條規則對制服規格有要求外，在世界錦標賽和區域錦標賽中，制服上印有廣告的條件。

以下可以在制服上呈現：

1. 國家的名字。

2. 運動員姓名。

3. 運動員所屬國家或總會的會標。

除此以外，呈現在制服上的廣告，尺寸不得超過運動員制服背後字體的一半，廣告內容不可與舉辦國法律條例及奧委會條例相抵觸。

第52條　獎　品

國際保聯（F. I. Q）十瓶部所頒贈的金、銀、銅獎品如下：

1. 單人賽

金、銀、銅質獎牌，依次分別贈給第一名、第二名、第三名。

2. 雙人賽

金、銀、銅質獎牌，依次分別贈給第一名、第二名、第三名（每人一塊）。

3. 三人隊際賽

金、銀、銅質獎牌，依次分別贈給第一名、第二名、第三名（每人一塊）。

4. 五人隊際賽

金、銀、銅質獎牌，依次分別贈給第一名、第二名、

第三名（每人一塊）。

5.個人 24 局全能

金、銀、銅質獎牌，依次分別贈給第一名、第二名、第三名（每人一塊）。

6.精英總決賽（挑戰賽）

金、銀、銅質獎牌，依次分別贈給挑戰獲勝者第一名、第二名、第三名，並以另一種獎品形式頒贈給第四名。

7.除對每位獲獎運動員頒發獎牌外，組委會可根據各國代表隊獲獎項目積分高低，授予該國家總會特別優勝獎。

在按照國際保聯（F.I.Q）十瓶部常務委員會和主辦國總會預先制定的頒獎儀式上，邀請領導人和被公認為知名人士做嘉賓進行頒獎。

第 53 條　最高分記錄規定

國際保聯（F.I.Q）十瓶部世界錦標賽或區域錦標賽最高分記錄：

男子和女子分別記錄

1.單人賽 6 局總分最高記錄。

2.雙人賽 12 局總分最高記錄。

3.三人隊際賽 18 局總分最高記錄。

4.五人隊際賽 30 局總分最高記錄。

5.24 局全能總分最高記錄。

6.精英準決賽 15 局實際總分和由勝方所獲得獎勵分最高記錄。

7. 精英總決賽（梯級挑戰賽）單局或兩局總分最高記錄。

8. 一局最高記錄。

第四章　奧運會、世界杯及其他世界性比賽

奧運會、世界杯及其他世界性比賽都必須按照國際保聯（F.I.Q）十瓶部規則進行比賽，球道設施、用具等必須符合國際保聯（F.I.Q）十瓶部規章及規格要求。

第 54 條　舉辦比賽的日期和地點

舉辦此類比賽的日期和地點應該由籌備委員會決定，同時必須遵照國際保聯（F.I.Q）十瓶部的規則，並在國際保聯（F.I.Q）十瓶部指導下，主持和組織比賽。

第 55 條　參賽資格

所有國際保聯（F.I.Q）會員國才能參加此類比賽，凡參加奧運會運動員，必須遵照國際奧委會所制定的奧委會規則第 26 條規定，由業餘運動員報名參加。其他世界性比賽及參賽資格，應根據比賽規則要求進行審核。

第 56 條　比賽章程和規則

所有世界性比賽的章程和規則，都必須經國際保聯（F.I.Q）十瓶部批准。

第 57 條　比賽前的準備及檢查

（1）在比賽前 8 個月，舉辦國籌委會應承擔國際保聯

（F.I.Q）十瓶部派出監察員，從事監察、交通、旅館、會議廳及比賽場地的準備工作所需一切費用。如果這位監察員發現準備工作不完整，國際保聯（F.I.Q）十瓶部主席（會長）應該在30天內提出適當的改正措施，如果這項努力失敗，主席（會長）應該組成包括由他本人參加的三人委員會，對準備工作進行重新檢查，並和主辦國籌備委員會負責人交換意見後，定出最為滿意的解決辦法。

（2）技術代表

在比賽前五個月，國際保聯（F.I.Q）十瓶部主席（會長）委派一名技術特派員檢查比賽場地和設備技術情況，所有費用由舉辦國組委會承擔，並同舉辦國籌委會會員商定球館和球道實施步驟及比賽規則。然後向有關主席（會長）及參賽國總會提交一份工作報告。

第58條　賽事管理和技術委員會

（1）賽委會主席

舉辦國總會應推選一名賽委會主席，由他和他所任命的委員會，共同監督指導比賽的進行，其中任務包括遵守國際保聯（F.I.Q）十瓶部規則，負責技術委員會及日常派出代表執行各項任務。

（2）技術委員會

世界錦標賽技術委員會應包括：

賽委會主席。

技術委員會成員。

技術代表。

每一位代表或成員盡可能來自不同國家和地區。

區域性錦標賽技術委員會應包括：

賽委會主席。

技術委員會成員。

技術代表。

每一位代表或成員盡可能來自不同國家和地區。

除了賽委會主席，所有技術委員會成員，在世界錦標賽中都由國際保聯（F. I. Q）十瓶部會長指派，區域錦標賽則由區域聯盟會長指派。

技術委員會應向主辦國賽委會及賽委會主席報告比賽期間所有工作。每個項目開始前，對球道處理步驟、方法、落油距離、落油量多少及布油形式等的技術指導，同時應得到技術代表和主辦國賽委會雙方的同意，如果對有關工作和安排產生意見時，則由技術委員會作最後決定。

值日代表

技術委員會應安排 1～2 名值日代表，由他們負責日常工作，注意規則的遵守、合格的制服、運動員的適當行為等等。如果有運動員因行為不當而妨礙比賽時，根據情節輕重，決定是否取消其比賽資格。賽委會主席及成員應與他們一起負責當日比賽的監督及管理工作。

值日代表不能解決的問題，應申報給技術委員會，技術委員會所作出的裁決是最後的裁決，除非在裁定宣布後 24 小時內向申訴委員會提出申訴。在錦標賽結束後，如何申訴委員會提出適當的抗議，應該在 30 天內呈遞。

第 59 條　申訴委員會和申訴程序

1. 申訴委員會

在錦標賽期間，由國際保聯（F. I. Q）十瓶部會長委任三名列席代表組成申訴委員會。

國際保聯（F. I. Q）十瓶部會長應該為世界錦標賽委任申訴委員會，三名成員應來自三個不同區域的代表。

區域聯盟會長應該為區域錦標賽委任申訴委員會，三名成員來自三個不同國家總會的代表。

申訴委員會在定期申訴上，有權傳訊和查閱所有與申訴有關的人和事及文件，如果認為可能的話，每個成員都必須對申訴作認真研究分析後作出決定，並經由郵遞投票方法作出裁決。

2. 申訴程序

對技術委員會作出裁決的所有申訴，必須以書面形式遞交給申訴委員會或值日代表，該申訴裁決也可以書面形式遞交給國際保聯（F. I. Q）十瓶部秘書長或區域聯盟秘書長。每次申訴必須有具體內容，同時要交納 100 美元的申訴費，如果申訴不被申訴委員會接納，所交納的申訴費將由申訴委員會上交國際保協和區域聯盟財務。

第 60 條　比賽前會議

參加世界錦標賽和區域錦標賽的各國家總會，賽前應召開會議解決那些等待解決的一切問題。在世界性會議上，應由國際保聯（F. I. Q）十瓶部會長主持，在區域性會議上，應由區域聯盟會長主持。

附　錄

☆☆☆☆☆☆☆☆☆☆☆☆☆☆☆☆☆☆☆☆☆☆☆

專用術語解釋

※**國際保齡球聯合會**　（國際保聯）FFDERATION INTERNATI——ONALNES　QUILLEURS 簡稱（F. I. Q）。成立於 1952 年，總部設在芬蘭赫爾辛基。

※**美洲區**　南美洲和北美洲。

※**歐洲區**　歐洲大陸及地中海沿岸國家。

※**亞洲區**　亞洲大陸（東亞、南亞、西亞和北亞），澳洲和紐西蘭及太平洋島嶼國家。

※**中國保齡球協會**　（C. B. A）成立於 1984 年 5 月 24 日。

※**中國大陸第一家保齡球館**　上海錦江俱樂部保齡球館，建於 1981 年 12 月。

※**中國最大保齡球館**　上海中路保齡球城，108 條球道，單層全世界第一大球館，建立於 2000 年 1 月 1 日。

※**世界錦標賽**　每四年一次，由國際保聯（F. I. Q）十瓶部主辦，某成員國總會承辦，所有成員國總會選派代表參加的世界性賽事。

※**區域錦標賽**　每兩年一次，由國際保聯（F. I. Q）十瓶部批准，所屬區域保聯主辦，某一成員國總會承辦，區域內各成員國總會選派代表參加的地區性賽事。

※**世界盃**　每一年一次，由國際保聯（F. I. Q）十瓶部

批準主辦,美國 AMF 保齡球設備公司承辦,每年於不同地區不同國家,某一成員國總會協辦,所有成員國總會只出本國男女精英賽冠軍兩人參加的世界性賽事。

※**全國錦標賽** 每一年一次,由國際保聯(F.I.Q)區域保聯認可,中國保協主辦,某一省市協會承辦,各省和直轄市代表隊參加的本國賽事。

※**全國青少年錦標賽** 每一年一次,由國際保聯(F.I.Q)區域保聯認可,中國保協主辦,某一省市協會承辦,各省和直轄市代表隊年齡在 22 周歲以下男女青少年參加的本國賽事。

※**精英準決賽** 參加全部比賽項目,賽完 24 局後,總分前 16 名運動員參加的 15 局單循環賽。

※**精英總決賽** (又稱挑戰賽)精英準決賽前三名相互間進行;第三名向第二名挑戰,一局決勝負,負者為第三名(季軍);勝者向第一名挑戰,兩局決勝負,兩局總分高者為第一名(冠軍),兩局總分低者為第二名(亞軍)。

※**球道** 有楓木球道和合成球道兩種,總長度 2407.9 厘米,寬度 106.4 厘米,其中包括:助跑道、上球道、中球道、下球道和瓶臺等組成。經清潔、落油處理後,供球員助跑、投擲和給球滑行、滾動、旋轉拐彎的有效床面。

※**助跑道** 長度為 491 厘米,寬度為 106.4 厘米,兩邊與附加道相連,底部有兩排球員站位標點,近犯規線處有 7 個滑步標點,供球員助跑(助走)、運球和施展技術的惟一區域。

※**上球道** 長度為 457.2 厘米,寬度為 106.4 厘米(39

塊木板），上有 10 個引導標點和 7 個目標箭頭，每個「目標箭頭」相隔 4 塊木板，經過清潔後，整個床面落有厚油，供球員瞄準和投擲的地方（叫發球區）。

　　※**中球道**　從△號目標箭頭底部向瓶臺處，長度為614.4 厘米，寬度為 106.4 厘米，其中目標箭頭向前 457.2厘米，落有薄油；457.2 厘米長度區域內清潔無油（經過使用會有油被帶入），供球繼續滑行或旋轉運行，是整個球道較長部分。

　　※**下球道**　距離①號瓶 457.2 厘米，寬度 106.4 厘米，是球道的最後一部分，球在這裡開始轉折拐彎成鉤。

　　※**瓶臺**　位於球道最前部，於排瓶機下方，長度 86.8厘米，寬度為 106.4 厘米，上有成等邊三角形排列的 10 個黑色瓶位標記，由排瓶機將 10 個木瓶豎立於瓶位之中，供球員用球擊倒木瓶的地方（叫豎瓶區）。

　　※**犯規線**　位於助跑道和上球道相接處，長 106.4 厘米，寬度為 1.3 厘米的黑線，在回球道蓋和分隔道兩端安裝著與該黑線相適應的犯規控制系統。

　　※**滑步標點**　位於犯規線後方，每隔 4 塊木板設一個，共 7 個，用於檢查滑步的準確位置。

　　※**站位標點**　位於助跑道底部，前後兩排，每排 5個，每相隔 4 塊木板設一個（AMF 設備設 7 個），供球員站位用。

　　※**回球機**　位於兩條助跑道之間，當球員將球投出後，通過升球機和球加速器，經回球道，將球返回到球員身邊，供球員再次投擲，上面可放置 10 個保齡球，設有掃瓶按鈕、故障按鈕、吹風口等。

　　※**排瓶機**　完全由電腦控制，能把擊倒的木瓶提升和整理後重新準確地排放在瓶臺上，具有掃瓶、重複排放和部分木瓶任意排放等多項功能的自動化機械裝置。

　　※**升球機**　當球進入球門後，將球提升或加速（利用慣性加速）能使球重復返回的動力裝置。

　　※**回球加速器**　為在單位時間內，縮短球返回時間的專門裝置。

　　※**回球道**　設埋於兩條球道底部中間，供球滾動的軌道，它的首端是升球機或球加速器，末端是回球機。

　　※**落油機**　根據國際保聯（F. I. Q）規則要求，通過該機在規定距離內，均勻地將厚油布落在914.4厘米球道床面上（有有線落油機、無線落油機和最新的清潔落油為一體的全電腦落油機，它們能對油距長短、油量多少進行調整和控制。）

　　※**保齡球**　用合成纖維聚脂、橡膠聚脂、塑膠聚脂等為材料製成，重量8～16磅（美國PBA新規定〈試行〉球最重為18磅）和有一定硬度為標準的球體，經鑽孔後用三個手指抓握，由投擲來撞擊目標的運動裝備。

　　※**保齡球內膽**　在一定標準圓球體內，為確保其標準重量的充填物和多核的結合體。

　　※**重量堡壘**　（也稱球核，有頂核、內核、底核之分）在球體內某一特別部位（頂部或底部、中心），嵌一個由高密度重質粒子鑄成，具有不同形狀的結合體，形成球體的不平衡重量，它是保齡球產生不同旋轉力的潛能所在的外部重心標誌（PIN）。

　　※**指距**　由中指和無名指，第一指關節、第二指關節

或 $1\frac{1}{2}$ 指關節與拇指根部（虎口處）的弧線距離。

※**指孔**　根據手指型軟、中、硬性質不同所決定的傾斜角度和手指粗細大小不同尺寸，在球體上鑽成的三個孔。

※**球滾跡**　（油痕）球在有油的球道床面上滾動，旋轉後，沾有油的印跡。

※**澀面球**　300 度～700 度 MATH（號）磨砂沒有光澤的霧面球的統稱。

※**亮面球**　1000 度～3000 度 MATN（號）經拋光後有不同亮度球的統稱。

※**PIN（球針）**　是球體內一個或多個球核通過內膽所構成的不平衡重量堡壘標誌；在技術上使球的旋轉半徑與球體重量保持相對一致，是惟一可信賴而有效的設計。它是位於球體表面、直徑 0.25 英寸，有紅、黃、白顏色特別顯眼的圓點。

※**CG（球心）**　指的是球的外殼、內膽、球核總體重量的中心，為球的重心，簡稱球心。

※**TOP**　為球的重心重量（頂重值），頂重則易旋轉，可增加旋轉半徑，球到後段越轉越快，能急速拐彎。相反，頂輕則不易旋轉，旋轉半徑值小，球到後段越轉越慢，較為平順滑行距離較長，TOP 越高越好。

※**RG**　旋轉半徑，也稱慣性力矩。X 旋轉軸與 Y 旋轉軸，旋轉半徑值差數越小，球的潛能越強。

※**X 軸**　球的積極旋轉軸，也是球平衡孔的鑽孔點。

※**Y 軸**　與球的積極軸心相對的旋轉軸。

※**PAP**　是積極軸心上的一個點，由於球的重心和不平衡量的重心所構成的旋轉半徑，圍繞這個半徑旋轉的

軸,稱為積極軸心 PAP。由這個點向球心延伸即是 X 積極旋轉軸。

※**球路** 球在球道有效床面上滾動、旋轉所經由的路線。

※**平衡孔** 球的不平衡重量超出規定標準時,在保齡球軸心上鑽出的第四個孔洞。

※**直線球** 球撞擊①號瓶「射入角」為零,以其最大圓周為軌跡充分滾動或運行,在球道上所經由的路線與球道板塊相平衡直衝而下。

※**斜線球** 球撞擊①號球有不同大小的「射入角」,球所經由的路線將跨越球道數塊木板後成為斜直線。

※**自然曲線球** 球自身有不同程度的側轉,在球道上所經由的路線約 1/2 為直線或小斜線,約 1/2 距離為自然曲線,撞擊①號瓶有較大的「射入角」。

※**短曲線球** 球有不同程度的旋轉,側轉後正轉,在球道上斜線橫向跨越許多塊木板,運行約 3/4 距離後,急速拐彎,折向①號瓶,有較大的「射入角」,球經由的路線形狀成鉤狀,所以又稱「鉤球」。

※**弧線球** 由於球道特性原因,球在球道上滑行約 1/4 距離後,3/4 距離成為較大的弧線折向①號瓶,有較大的「射入角」。

※**飛碟球** 俗稱「陀螺轉」。它是直線球的延伸和發展,球以直線或斜線,像陀螺般橫向高速旋轉運行,去撞擊①號瓶。

※**站位** 在 39 塊木板上,兩排站位標點前後範圍內,經移位調整後,為獲得「全中」和「補中」的正確位置。

　　※**個人必須木板數**　右手或左手持球，球的垂直線與人體中心線之間的距離，按木板數計算：有6塊、7塊、8塊等不同區別。

　　※**瞄準**　在某一組角度線範圍內，站立在正確站位上，經過助跑後，根據瞄準，不偏不倚地把球投向自己確認目標的意識行為。

　　※**助跑**　站立在正確的位置上，自然、從容、穩妥地在規定距離內跑或走向自己所瞄準的目標。

　　※**推球**　利用握力和臂力，在垂直面上給靜止的球以向上或向前或向下運動的力。

　　※**高拋球**　有意或無意地將球擲得很遠，並狠狠地砸在球道上。

　　※**垂直運行線**　右手或左手握住球，球的重心在垂直面上擺動（猶如座鐘鐘擺一般）在空中所畫出來的「線」。

　　※**快速球道**　合成纖維球道，落油多，有一定的硬性、摩擦系數小為特點，在一定的距離內，相同的作用力，球運行所需的時間小於2秒。

　　※**中速球道**　又稱「公正球道」，按規定要求落油、硬度略低於快速道，有良好的球道特性，善於技術和技巧的發揮。在一定的距離內，相同的作用力，球運行所需時間為2.2秒±0.2秒（中速）。

　　※**慢速球道**　有軟的感覺，落油距離短，油量少而薄，球路容易出現大曲線，在一定距離內，相同的作用力，球運行所需時間為2.6秒以上。

　　※**犯規線角**　球的垂直運行線與犯規線相交的角，它有90°直角、大於90°開角和小於90°閉角等大小不同的犯

規線角。

※**落球距離**　簡稱「落距」，球被投出後，球落在球道上的點與犯規線之間的距離。

※**引導標點**　距離犯規線 214 厘米處有 10 個標點，可以理解為球的「落點」，用來與目標箭頭組成「角度線」的引導點。

※**目標箭頭**　在上球道內，距離犯規線 457.2 厘米處，位於 5 塊板為△號目標箭頭、10 塊板為△號目標箭頭、15 塊板為△號目標箭頭、20 塊板為△號目標箭頭（也叫中心箭頭），左邊相反。7 個目標箭頭和 10 個木瓶統稱為「目標」，是球員瞄準的依據（其中包括目標箭頭處每一塊木板）。

※**全中**　在記分規則中，每一格（輪）凡第一次投球（又稱第一球）將 10 個木瓶全部擊倒。

※**完美全中球**　右手球員擊中①─③─⑤─⑨號瓶袋和左手球員擊中①─②─⑤─⑧號瓶袋，將 10 個木瓶從瓶臺上乾淨俐落、一掃而光地擊入底坑所獲得的「全中」。

※**威力球**　球到達瓶袋並不十分準確，但球的力量非常強勁，能七零八落地將 10 個木瓶擊倒，所獲得的「全中」。

※**幸運球**　球到達瓶袋基本到位，有一定的爆發力，由於個別木瓶被擊倒後有特別作用力，能在瓶臺上、邊牆和球溝中返跳，從而產生滾、帶、撞和彈跳，將最後一個豎著的木瓶擊倒；在「補中」過程中，球在「失誤」邊緣上將瓶碰倒。

※**補中**　在記分規則中，凡第二次投球（第二球）將

剩餘殘瓶全部擊倒或擊倒 10 個木瓶。

※**失誤球** 第一次投球落溝和第二次投球沒有擊中任何一個木瓶或落溝時。

※**分瓶** 又稱「技術球」，凡①號瓶被擊倒後，剩下殘瓶在橫向和斜向有一個以上瓶位空缺所組的瓶位。

※**犯規** 有效投球後，運動員身體觸及「犯規線」或跨越「犯規線」進入球道、球溝、分隔道、回球道蓋等物體時。「犯規」後無論擊倒多少木瓶，都應視為零分，用符號「F」表示。

※**關鍵瓶** 在獲得「全中」和「補中」中起關鍵作用的一個或幾個木瓶。例如：「全中」中④—⑤—⑥三個木瓶；「補中」中，指的是剩餘殘瓶中最前面一個木瓶（距離球員最近的一個木瓶）。

※**切瓶** 瓶位與瓶位排列在同一直線上的兩個木瓶，又稱「雙胞胎」，如③—⑨、②—⑧和①—⑤號瓶。

※**小分瓶** 在縱向三個木瓶為一組中，前面一個木瓶被擊倒和斜向兩個木瓶之間有一個空缺瓶位時。例如：④—⑤、⑤—⑥、⑦—⑧、⑧—⑨、⑨—⑩和③—⑩、②—⑦號瓶。

※**大分瓶** 橫向和斜向有兩個以上木瓶空缺位置所組成的殘餘木瓶。例如：⑦—⑩、③—⑦、②—⑩、⑥—⑦、④—⑩、⑥—⑩—⑦、④—⑦—⑩號瓶。

※**偏離** 球與瓶、瓶與瓶由於作用力所產生的反作用力，使球和瓶改變運動方向與路線現象（它與速度、重量成正比）。

※**最佳撞擊點** 根據瓶位所選擇的一個撞擊位置，使

球與瓶偏離最小，並能有效地擊倒其他殘瓶的點。

※**超位好球** 右手球員將球擊中①—②號瓶袋，左手球員將球擊中①—③號瓶袋，所獲得的「全中」球。

※**正常路線倒瓶** 當右手球員將球擊中①—③號瓶袋時，①號瓶倒向②號瓶、②號瓶倒向④號瓶、④號瓶倒向⑦號瓶、③號瓶倒向⑥號瓶、⑥號瓶倒向⑩號瓶，球擊中①號瓶後擊中③號瓶，由於偏離進入瓶袋，擊倒⑤號瓶，⑤號瓶倒向⑧號瓶，最後再次產生偏離擊中⑨號瓶。由於球擊中①—③號瓶位撞擊有所不同，因此倒瓶的路線亦會有所不同，除①—③—⑤—⑨號4個木瓶外，其他相互作用倒下的木瓶，偏差均在一個木瓶直徑範圍之內。

※**作用力** 由力度和速度作用於物體（木瓶），所產生的能量，這個能量表現為「作用力」和「反作用力」，「作用力」和「反作用力」在允許範圍內所形成的威力、爆發力、殺傷力、撞擊力等等的總稱。

※**充分滾動球** 沒有施加外力來改變球的重心（軸心），以自身最大圓周為軌跡向前運動。

※**旋轉球** 外力作用於球，使其重心（軸心）得到改變後，球的運動軌跡小於最大圓周，做側向轉動，由於外力大小不同和施加方法有區別，球的重心（軸心）改變亦有所不同，則形成高、中、低和底部不同軌跡的旋轉。

※**球速** 球從落點開始向前運動至撞擊①號瓶，在一定的距離內，運行所需要的時間多少。

※**提力** 投球時通過中指和無名指，作用於球的外加力量，使球的重心（軸心）得到改變的力（右手球員將右半球向上提起，左手球員將左半球向上提起的力）。

　　※**射入角**　由①號瓶中心線與球旋轉拐彎運行的「曲線」所構成的角度（「射入角」大小與球速、提前或推遲拐彎投球時所選擇的站位有相應的關係）。

　　※**角度線**　球從落點開始滾向「目標箭頭」（或「目標箭頭」處某塊木板）所構成的角和線；角度線大小直接影響「犯規線角」的大小。

　　※**傾向性**　對某運動員而言，由於遺傳和生理上不同區別，所形成的習慣性偏離（當他主觀上直線助跑時，實際上卻向左或向右偏離，這種傾向性不以個人意志為轉移，是一種難以改正的習慣）。

　　※**平均分**　總分除以局數所得分數（6局平均分、12局平均分、18局平均分、24局平均分，平均分越高者，技術水平越高）。

　　※**單局最高分**　正式開始比賽後，第一局至最後一局中，單局積分最高。

　　※**滿分**　凡一局中連續獲得12次「全中」，得300分時，叫「滿分」，也稱最高局分。

　　※**保齡球職業選手**　美國P.B.A和日本J.P.B.A成員（P.B.A優秀選手伯克‧邦，1988年800局平均分是226分、1999年同樣是800局，平均分上升到228分。入會要求是在兩年內的正式比賽中，平均分達到200分以上者，才准許加入P.B.A職業協會，成為準會員）。凡以保齡球為職業，一半以上時間從事該項專職工作，以保齡球技術受人僱用的選手、教練等等，他們均不能參加國際保聯（F.I.Q）所舉辦的任何賽事。

附　錄

☆☆☆☆☆☆☆☆☆☆☆☆☆☆☆☆☆☆☆☆☆☆☆☆

英漢對照常用詞彙

BOWLS, BOWLIN　保齡球運動

HARD（SOFT）SURFACE BALL　表面硬（軟）的球

BALLWEIGHT　球重（從 8～16 磅）

CENTER OF GRAVITV　球的重心

TOP（BOTTOM）WEIGHT　球頂部（底部）一般重於底部（頂部）

WEIGHT BLOCK　重量堡壘

IMBALANCE　球的不平衡重量（鑽指孔後球的重心不在球的中心）

FINGER（THUMB）WEIGHT　球鑽指孔以後，中、無名指（拇指）半邊重於拇指（中、無名指）半邊

POSITIVE WEIGHTS　球的積極重量（右手球員用球的右側及中、無名指和頂部的不平衡重量）

NEGATIVE WEIGHTS　球的消極重量（右手球員用球的左側及拇指和底部的不平衡重量）

MAXIMUN WEIGHT　球鑽孔後容許的最大不平衡重量

BALL TRACK　球表面和球道接觸部分形成的球跡

DUROMETER　測量球表面硬度的硬度計

HARDNESS SCALE　硬度表。一般保齡球硬度為 72～90°

ILLEGAL BALL　不合格球（硬度低於 72°）。

BRIDGE 指孔橋距（球表面中指孔和無名指孔間的距離）

SPAN 指孔間距（球表面拇指和中、無名指孔間的距離）

HOLE ALIGNMENT 指孔位置（球鑽孔以後，三個指孔的相對位置）

GRIP 握球法

PITCH 指孔傾斜度。ZERO PITCH 指孔正對球心；LEFT SIDE PITCH 指孔向左斜；RIGHT SIDE PITCH 指孔向右斜

CONVENTIONAL GRIP 傳統握球法

FINGERTIP GRIP 一指關節握球法

SEMI-FINGERTIP GRIP 1½指關節握球法

THUMB HOLS 拇指孔

FINGER HOLES 中指、無名指指孔

LANE （ALLEY） 球道

READ THE LANES 球道觀察

LANE CONDITION 球道情況

LANE CONDITIONING（DRESSING） 球道處理上油

LANE INSPECTION 球道檢查

APPROACH 助跑道

HEADER（HEAD） 球道頭（上球道）

MID-LANE 中球道

PIN 木瓶

PIN DECK 豎瓶區（瓶臺）

FOUL LINE 犯規線

TARGETING ARROWS 目標箭頭

TARGETING DOTS 瞄準點

BACK ENDS　球道瓶臺前 15 英尺區

BOARDS　木板（拼成球道的 39 塊木板）

KICKBACKS　豎瓶區兩側擋板

RETURN　回球道

BALL RACK　球架

GUTTER　球道兩邊的溝。落溝球用「G」表示。

UNUSUAL LANE CONDITION　異常球道情況

LANE TRACK　球道上的球滾跡

HEAVY（LIGHT）OIL　球道表面重（輕）油

DELIVERY　投球

STANCE LOCATION　站位

FEET（BODY）ALIGNMENT　站立方向

WALK PATTERN　助跑形式

DRIFT　助跑時的偏離

LOFT　球的落距

LIFT　投球時的提力

FOUR FEET DELIVERY　四步投球

PUSH AWAY　投球時的推球動作

FOLLOW THROUGH　投球時球離手後的姿勢

POCKET　袋

POCKET ANGLE　袋角

PIN DEFLECTION　瓶偏離

BALL DEFLECTION　球偏離

BREAK POINT　球轉向瓶袋的轉折點

STRAIGHT BALL　直線球

CURVE BALL　弧線球

HOOK BALL　鉤球

BACK UP BALL　反旋球

FOUL LINL ANGLE　犯規線角

OPEN（CLOSE）ANGLE　開（閉）角

SKID　球的滑溜

TURN（SPIN）　球的旋轉

ROLL　球的滾動

STRIKE　全中

STRIKE LINE　全中線

DEEP INSIDE ANGLE　最內側線

INSIDE ANGLE　內側線

SECOND ARROW ANGLE　第二目標箭頭線

OUTSIDE ANGLE　外側線

DEEP OUTSIDE ANGLE　最外側線

SPEED　速度

ACTION　作用力

BROOKLYN　右手球員球滾到左方①－②袋角

SPARE　補中

LEAVE　投球後未被擊倒留下的瓶

ADJUSTMENT　調整

KEYPIN　關鍵瓶

HEADPIN　①號瓶

SCORESHEET　記分紙

BOX, DOUBLE BOX　記分紙上的方格（記分格）

FRAME　一輪（記分紙上的一格，十輪為一局）

COUNT　第一球擊倒的木瓶數

FOUL　犯規。用「F」表示

DOUBLE　連續兩次全中

CHOP, CHERRY　切球（擊中前面瓶，後瓶不倒的球）

HOUSE BALL　公用球

☆☆☆☆☆☆☆☆☆☆☆☆☆☆☆☆☆☆☆☆☆☆☆☆☆

後　　記

　　為了普及保齡球知識，提高保齡球技術，適應我國保齡球運動的發展，增強各國人民之間的交流和友誼，我們撰寫了《保齡球技法》這本書。沒有科學理論的實踐是盲目的實踐，進步將十分緩慢。我們希望此書能成為保齡球愛好者的入門嚮導和保齡球運動員提高技術的基礎。

　　在成書過程中，曾參閱了一些國外保齡球名家和教練的材料，尤其是美國迪克‧里格（DICK RITGER）和喬治‧艾倫（GEORGE ALLEN）的著作，使我們受到了很大的啟發。AMF公司在促成本書的出版方面，曾給予了大力支持。書中部分插圖，係由徐玄德老師所繪。其他均由作者本人所繪，「飛碟球」章節部分內容參考臺灣運動網——保齡球討論區D先生有關論述，在此一併致以誠摯的謝意。

　　由於我們從事這項運動的時間不長，理論學習、技術水準和實踐經驗都很有限，書中錯誤在所難免，懇望讀者批評指正。

作　者

☆☆☆☆☆☆☆☆☆☆☆☆☆☆☆☆☆☆☆☆☆☆

作者簡介

林升滿 1982 年初開始從事保齡球工作。同年 5 月去香港接受 AMF 公司專業培訓，成爲大陸第一代保齡球專業人員；9 月執筆《抓緊組織訓練保齡球，迎接第十屆亞運會》報告呈國家體委，1984 年組建國內第一支職工業餘保齡球隊，任教練。

1985 年被選入國家隊和上海白貓隊。1986 年作爲中國保齡球協會成員首次訪問日本。1987 年參加第六屆全運會獲四塊金牌、兩塊銀牌，並獲亞洲邀請賽亞軍。同年獲體委頒發教練證書。

1992 年 5 月與葉增保老師撰寫出版國內第一本保齡球專業技術書籍《保齡球技法》。1993 年離開國家隊和上海隊。

在十年保齡球運動生涯中，先後共獲得十多塊金牌及多塊銀牌和銅牌。以球會友、學習取經，參與東南亞絕大多數國家與地區的賽事。

1993 年後，從事保齡球設備銷售、培訓、管理和教練工作至今。

大展好書　好書大展
品嘗好書　冠群可期

大展好書　好書大展
品嘗好書　冠群可期